高雄現代美術誌
Kaohsiung Modern Art

高雄市政府文化局 策劃

藝術家出版社 編輯製作

高雄現代美術誌
Kaohsiung Modern Art

倪再沁　著

高雄市政府文化局策劃
藝術家出版社 編輯製作

書寫高雄現代美術的版圖

一九七九年，高雄升格為直轄市，但在政治、經濟、文化上卻一直處於「弱勢」的地位，由「台北看天下」隱然是台灣唯一的視野。

八〇年中期解嚴前後，台灣處在言論高度自由的環境裡，人們無不藉著在地發聲，重新發掘、建立屬於自己的地方文化資產。回頭看，才驚覺地方其實有極其豐富且不同於中央的「歷史發展」。從這個角度看，文化局在此時此刻出版由倪再沁所著的《高雄現代美術誌》是深具意義的藝文盛事。

首先，《高雄現代美術誌》自二〇年代「白日畫會」寫到九〇年末的「高雄現代畫學會」，年代橫跨逾一甲子，內容清晰、完整地交待高雄現代美術的發展，畫會的興衰及靈魂人物的藝術風格，使我們了解高雄今日的文化藝術之成果實為前人一步一腳印努力的痕跡。

其次「文化沙漠」經常是眾人口中形容高雄文化發展積弱不振的語詞，這是自我信心不足與不了解而產生的否定，可藉著此書的出版向世人宣告高雄美術的發展過程，再對照目前由文化局主辦，吸引無數參觀人潮的「高雄藝術博覽會」、「貨櫃藝術節」、「美術高雄系列」、「鋼雕藝術節」等，再加上其他表演藝術活動的傑出表現，今日高雄當可洗刷「文化沙漠」之惡名。

再者，在全球化排山倒海而來的今日，我們該處在什麼位置，才能安之若素而不致跟著起舞？這個問題沒有標準答案，但我一直以為從了解自身的歷史做起，也就是所謂的「立足本土」，然後才能無畏地「放眼天下」，這本書的出版亦標誌了如此的情愫。

綜觀高雄現代美術的發展，當台北早已成立大專院校藝術科系時，高雄一直未能有相對應的正規美術教育，但是由劉啟祥成立的「啟祥美術研究所」卻帶動了另一種藝術的學習之道；五、

六〇年代席捲台灣藝壇的抽象表現，卻一直到了七〇年初才由曾接受抽象洗禮的學子回到高雄故鄉正式展開，而七〇年初的鄉土美術風潮，未曾真正影響高雄藝壇；經過八〇年混沌、晦澀時期，高雄現代美術經過自力救濟式的努力與共鳴，終於在九〇年初大放異於台北的本土風彩，除有多位藝術家在畫壇「嶄露頭角」外，也出現多位能寫又能畫的「藝評家」，高雄現代美術終於展現出耀眼的成績，也確立了它的地位。

事實上，從洪根深撰寫的《邊陲風雲》開始，文化局即有意識地整理高雄美術薪火相傳的軌跡，《高雄現代美術誌》的出版，正符合此一理念的落實。而我們期許，由「邊陲」發聲，雖然不易被「看見」，但只要我們有信心，經過不斷的努力，在「日積月累」之後，高雄美術的自主性與活力必將能突顯，看看這幾年高雄美術蓬勃熱烈的發展就已經可以印證。

讓我們珍視過去這一段輝煌的歷史，把握現在，並期待高雄美術將有更璀璨的未來。

文化局局長

管碧玲

建構高雄美術的基礎工程

經過十多年的波折，倪再沁對高雄的最大奉獻——《高雄現代美術誌》終於出版，對於一向缺乏專業美術史論的高雄地區而言，《高雄現代美術誌》出版，確實是具有里程碑意義的事情。

早在一九九〇年代初，在高雄藝術界闖蕩數年的倪再沁就有為高雄美術寫史的構想，很有行動力的倪再沁即思即行，在助理協助之下，開始全面性的田野資料搜尋調查，建立了大量的文字和圖片檔案，在一向沒有「美術史」經驗的高雄地區，開啟了高雄美術史的新頁。

原來定名為《高雄現代美術人物史》的《高雄現代美術誌》，在一九九四年初定稿之後，因為客觀大環境改變，一直沒有出版，只有在一九九四年到一九九六年間，節錄連載於《南方藝術》雜誌。對於一直缺乏專業史論的高雄地區，一部經過嚴密資料搜尋，並經過專業書寫的美術史專書竟然「閒置」十年，可說反映了近十年來高雄地區藝術氣息低迷的景況，也確實說明了台灣藝術界缺乏歷史意識的現實。如今，由於高雄市文化局支持，這部倪再沁力作的《高雄現代美術誌》出版發行，在慶幸這部高雄文化上的重要文獻得以面世之餘，對於這部《高雄現代美術誌》，個人覺得它更表達了以下意義：

▌高雄「有史以來」第一部專業美術史書寫

台灣一向「無史」，由於統治者一直替換，後來者習慣推翻前代的觀點角度來建立統治的正當性，使台灣的「信史」不多，大環境不鼓勵「信史」書寫，造成台灣過去「專業治史」人才不多、「治史」者必須服務於政治的窘狀。這種「無史」的情狀，在台灣解嚴之前，是一種全面普遍的現實，屬於地理上邊陲的高雄地區，屬於資源上更邊陲的高雄美術，可說反映的更為赤裸直接。解嚴後，台灣又經過一次翻轉，為了歷史的翻案，或是為了建立史觀的主體，台灣各階層、領域才開始大量的歷史書寫，美術界各種歷史書寫，也在解嚴後全面性歷史書寫潮流中，開始有了起色。解嚴後台灣開始美術史書寫的新局，高雄地區也陸續有人投入，而就專業的標準審度，倪再沁的《高雄現代美術誌》，在資料搜尋的廣度和書寫的嚴謹度上，都可謂開創高雄區域美術史書寫的新局。

在資料搜尋方面，十二年前在倪再沁主導之下，洪金禪所做的田野調查，為這部美術史的書寫建立了頗完備的基礎，對於完全沒有美術史基礎資料的高雄地區而言，當時的田野搜尋，確實具十足的先導意義。在歷史文本書寫上，具有藝評背景的倪再沁一向言所當言、客觀、宏觀且文氣一氣呵成，早已有其品牌信譽，這本《高雄現代美術誌》延續其一貫書寫風格，為高雄地區美術發展鋪陳了鮮明的氛圍，也將先人奮鬥的足跡，更深刻的印刻在歷史的冊頁上。

▌建立高雄地區美術專業研究的文本

　　具現實意義的美術在高雄地區出現已近百年，多年來，無數藝術家在高雄創作展演，累積無數美術成果，這些藝術家克服艱困環境，投注無限心力的藝術成果，說明了高雄這個草莽移民城市，仍然具有藝術家存活的條件，也為高雄城市歷史發展，寫出了形象鮮活的註腳。多年來，這些高雄藝術家的心血成果，固然可以作為高雄子民對歷史的交代，而這些踏在高雄土地上，環視宇內又省度自身後表現的藝術品，基本上並沒有發揚其應有的藝術力量。

　　回歸到極至，藝術品不過是一些材料，藝術訊息充分傳達和藝術力量的充分發揚，仍得仰賴藝術品周邊的各種衍生行為，在其中，藝術品研究應是最具專業意義者，而美術史的建構，無疑是其中最基本而重要的工作。美術史是各種美術研究的基礎主體，專業信實的美術史，是後續創作、藝術批評的參照樣本，缺乏信實的美術史，周邊的研究就像在沒有座標的空無中摸索，很難掌握方向，也無法凝聚力量。《高雄現代美術誌》以周延的田野資料為基礎，加上倪再沁具有說服力的客觀書寫，可望為高雄地區美術研究建立基礎的文本，並啟動各種後續的專業研究行為。

▌深化高雄城市風格

　　做為一個海港城市，高雄一向以其鮮明的熱帶海洋風格自許，現象上的熱帶海洋情趣，就像高雄人仰俯吸納的空氣，近在眼前卻無法掌握，歷歷在目卻說不清楚。

　　百年來，無數的高雄文學家、樂者、藝術家，透過他們的筆，逐步勾勒出高雄城市的樣態面貌，高雄人自我認同的海洋風格才有較具體的粗胚樣貌。例如張啟華的〈旗后福聚樓〉，鋪陳了日治時期旗津港岸十里洋場的氣息；侯孝賢〈風櫃來的人〉敘述了一九八〇年代中，工業化階段高雄旗津中洲、前鎮、府北里的風情；歌謠〈鹽埕區長〉渲染了農業時代高雄燈紅酒綠色彩。

　　這些藝術家出於直觀、直覺，以高雄為題材，創作了膾炙人口、傳頌久遠的作品，展露了迷人的高雄風情，表達了清楚的高雄性格。這些藝術家創作作品，訴諸常民情意，深深觸動人的心靈，因而得以傳頌久遠。而這些藝術品意義的再確認、再發揚，無疑仍需要週邊的研究、整理。

　　倪再沁的《高雄現代美術誌》，確實將歷代高雄藝術家生平行誼和創作成品再確認並做意義建構，從美術史的角度切入，對高雄城市風格做深入的剖析、研究，對於高雄城市風格的深化、具體化，應有絕對的效果。經過漫長十年的等待，《高雄現代美術誌》在高雄市政府文化局的全力支持下終將出版、發行，對倪再沁而言，是宿願得償，對後來的有心者，或許是一個議題領域的開展，才真正的開始。

李俊賢

高雄美術的歷史筆記

在來高雄以前，除了劉啟祥以外，印象中好像高雄沒有其他畫家，一九八六年底搬來此地後，才知道這裡有李朝進、洪根深、楊文霓⋯，如今，筆者知道的高雄美術家已上百位。

十餘年前，筆者寫台灣美術的當代現象、論前衛美術的種種變局，一向把自己定位在台灣當代美術的批判者，直到定居高雄多年後才興起回顧腳下這片土地的歷史的念頭，爬柴山、溯愛河，翻一翻打鼓的歷史，最關心的當然還是有誰在這裡耕耘過？深入研究，才猛然發覺，原來有那麼多的藝術家曾在此奮鬥過。

因為早已把自己視為在地人，不免更要珍惜先人所留下的每一處痕跡，但高雄美術究竟是否具有足與台北等量齊觀的品質呢？拿這個問題向文學史專家請教，也和幾位美術界前輩討論，最後，還是決定以較正面的角度，用不同的「現代」觀點去回顧這一段過往。畢竟，在先天不良、後天失調的文化「沙漠」中，高雄美術家的每一段奮鬥都是彌足珍貴的。

為美術家定位原是非常困難的事，知名度高的未必就具有高品質，而品質高的又不一定對社會有貢獻，如何選擇，著實令筆者苦惱不已。最終，還是決定以「前進」的腳步去回溯歷史，因此，那些能引領我們向前的美術家在本文都具有相當的份量，至於某些早已功成名就的前輩但卻未熱心參與美術運動者，也許並不那麼值得在這麼一本以開拓為主軸的論述中被肯定，但我們還是要敘述這些曾經發生過的事實。這畢竟是個相信「聲名」的時代，然而，讀者自可在字裡行間中，發現筆者留下的含蓄論斷。

本書探討的範圍大致由二〇年代橫跨至九〇年代，主要內容集中在五〇年代之後，平均以每十年為一個章節，篇幅比重上，圍於史料的多寡不均，不免出現「前輕後重」的現象，尤其近十幾年來的發展，由於資料龐雜，筆者必需一刪再刪才能縮編於本書之中，因此，九〇年代還正發展中的美術家，一因篇幅所限，再者也由於還可期待，只好暫且擱置不談，比起日治時期前輩美術家一言一行都得記錄下來的「過份計較」相比，這其實是不得已的選擇。筆者曾是「高雄現代畫學會」的成員外，向來亦熱心「公益」，對於八〇年代中期以來的高雄現代美術發展可謂瞭如指掌，幾次重要的事件也幾乎無役不與，因此，對最近的現代，除了參考部分資料外，大多可說

是自己的親身體驗，正因如此，筆者執筆之際更時時提醒自己：應以旁觀者的角度，不帶色彩地面對這些歷史。

本書撰寫的目的，事實上只在嘗試對歷史作一個較有系統的回顧，筆者自知並非學有專精的歷史學家，無法以學術性的架構建立歷史評斷，因而只希望藉這些資料的蒐集與編撰，提供相關有心者做為日後研究時的線索，稱它為「歷史筆記」也許最為恰當，因此本書不以「史」而以「誌」為名。

其實，這是十年前就已完稿的舊稿，但受諸多複雜且難以理解的因素所限制，以致於只能鎖在資料庫中，經常被當成參考資料用。直到數月前才因緣際會的找到了「重見天日」的機會，為此，把原稿中某些具時效性的用詞修正，增加了某些論述，刪減了部分章節…，但因時空阻隔，很多篇幅已有事實上的落差，也有跟不上歷史進程的感覺，凡此種種，均使此一接續十年前舊作的編撰工作異常困難，從一氣呵成變成一唱三嘆，還怕前言對不上後語，難怪有所謂「修改比新作還難」之嘆，這正是本書頗堪憂慮之所在。總之，這是舊稿重謄後以新裝問世，對筆者個人而言，實在是彌足珍貴。

本書引用之相關研究論文與資料極多，在此衷心感謝那些曾經議論高雄美術的藝術文字工作者及所有資料提供者，此外，局長管碧玲的支持，正是本書得以出版契機；至於田野調查的部分，則要特別感謝洪金禪兩年多不厭其煩的辛勞；另外，李俊賢為本書寫序，李思賢為本書代跋，使本書增色不少。當然，本書的出版過程中，若沒有藝術家出版社王庭玫不厭其煩的催稿、文化局林美秀的居中聯繫、高雄市立美術館館長蕭宗煌的支持及典藏組陳秀薇組長慨允借出典藏片子…；本書能順利出版，需感謝的友人實在太多了，在此一併致謝。

目錄 | CONTENTS

第一章
緒論──高雄現代美術的體現

　　長久以來，高雄予人的印象一直徘徊在兩個極端，就政經的角度而言，今日的高雄儼然已是台灣第一大工商海港都市，盤據南方與北方兩相對峙，並為全台僅有的兩個院轄市之一；然而，若換個觀點來檢視，則高雄過去在文化藝術上所交出的成績單顯然乏善可陳，甚至始終擺脫不了「文化沙漠」的譏諷。果真如此嗎？若欲深究此封號之意蘊，不妨將對「譏諷」的注意力，轉移到另一個較積極的層面，亦即將它視為一項比較下的期許，一種在評量高雄政經實力後的鞭策。

　　事實不容遮掩，高雄的藝文發展確實未曾與其政經成長同步，這就像一個人擁有一隻強壯的右手，而左手卻異常的萎縮一樣，長期下來，高雄的形象因此一直是「殘」破的，當然更遑論展現出健全、鮮明的文化性格，進而樹立起其應有的地位與影響力。作為一個身在高雄地區的文化工作者，在面對以上這樣的一個「事實」時，責無旁貸地自然應積極為經營、推展、建立本地的藝文環境及風氣而努力，而從自己的本位出發，則無疑是最直接、具體且有效的方法之一，此為本書之撰寫動機，其目的即希望藉由史料的蒐集、調查、探討與分析，將高雄地區近百年來的美術運動面貌清晰呈現出來，因為，研究歷史的可貴，就在於它並非懷古，而是要經由「了解」，將「現代」與「過去」連結起來，讓生活在其中的人找到自己的定位，而後才能清楚地展望「將來」。

　　隨著價值觀念、體系日益的多元化，政治、經濟、社會等資源的重新開發、分配，個體意識因此逐漸抬頭，不論個人或群體，紛紛試著建立起屬於自我的特有體系，這種現象普遍存在於各個人文與地理的領域之中。近幾年來，高雄地區的藝文環境在各方耕耘下，業已開展出新的契機，當此之時，本書之撰寫與出版，除了掌握時機之外，更希望產生某種程度的催化及推波助瀾的觸媒作用，並因此使得高雄地區的美術發展能更為紮實、寬廣與具體。

　　論高雄現代美術，有必要對「高雄」及「現代美術」做進一步的說明。

一、高雄：泛指大高雄地區，並不從行政區域上著眼，而是以高雄都會區為中心，擴及其影響力輻射所及之週邊地域，涵蓋高雄縣及屏東一部分。本文所列舉的高雄美術家，並不以出生在高雄或曾在高雄居住為依據，而是以美術事業發展的著落點為考量，那些曾在高雄停留過的前輩大師，可能在台北或其他地區的美術史中更具意義，在此不再贅述；另外，人在高雄，但代表作品卻在異鄉誕生的也只能存而不論。

二、現代美術：關於此一名詞，藝術史上大致有兩種說法：一謂塞尚（Paul Cézanne, 1893～1906）為現代之起點；另一則以印象主義為歷史分期。以台灣而言，採用後者顯然比前者適合，因為諸如立體派、野獸派等受塞尚影響的畫派，傳入台灣的時間一直缺乏具體的斷代分期，相反的，印象派的傳入則非常明顯，因為它是伴隨日本的殖民統治而來。故而本書所定義之「現代」乃以日治時代為開端以迄於今。不過，「現代美術」或「現代繪畫」一詞

在台灣出現是五〇年代末的事，在此之前，通常是以「新美術」來代表，不論「新」或「現代」都是相對性的語意，泛印象派在日治時代，甚至五〇年代可以說是現代，但在六〇年代卻是「傳統」了（高雄要到七〇年代）；同樣的，抽象繪畫在六〇年代是「現代」，但七〇年代後期就欲振乏力了（高雄要到八〇年代）。

本文以「現代美術」為重點，不免要以各個斷代中那些具有嘗試與探索的風格為依歸，對那些傳統和過去的風格（即使是好的），因與題旨不符只好放棄，現代美術中之「現代」一詞，實具有一種開風氣之先的精神意義。

「建立屬於台灣的美術史」是當前許多美術文字工作者正在努力的目標，以往的台灣美術論述大致仍以台北為研究中心，然而到了近期，這個觀念已經慢慢被打破了，尤其在九〇年代初，高雄畫家在某些方面已經建立出自信，因此希望找出自己的美術歷史傳承，並據此發展出地域的特有風格而不再依附於台北。誠然，尋「根」出來的歷史真相不一定全是正面的，可能在過去的歲月中，高雄也許還沒有建立鮮明而成熟的風格，但是不去探究事實，就只能在「迷霧」中猜測，永遠找不到自己的定位，更無法思考、反省、展望。唯有了解「史實」才能反思，也才有朝「未來」發展的希望。

這是一個多元化的時代，建立自己的風格並不代表「偏頗」，打破台北第一的局面，意謂的是一種良性的競爭與砥礪，只要心理坦蕩、態度正確，那麼競爭的結果對於整個美術界或整體文化的開展，都有督促、助長的好處，這亦是本書撰寫之最終目的。

本書之歷史分期大體等同於台灣美術史之分期原則，亦即分為日本、美國、島嶼、海洋四個文化圈時期。

A‧日治時期的泛印象美術風格，它做為美術主流，在高雄可延續到七〇年代初。

B‧美國文化影響下的抽象繪畫，在高雄活躍的時期，大約由七〇年代初到八〇年代中。

C‧鄉土運動時期的懷鄉寫實和超現實風格，在高雄從未形成具體的美術運動，但鄉土運動所喚醒的本土意識卻激發高雄現代美術的自主性意識，時約八〇年代中之後。

D‧海洋文化時期，亦即解嚴後的多元發展，高雄九〇年代以來的新興美術正朝此方向進行中。

本書研究對象主要以「西」畫為主，它指的並非素材，而是「針對」西潮影響下的創作理念與技巧，例如詹浮雲畫的是膠彩，洪根深畫的是水墨，但在「本質」上已大異於傳統繪畫，因為畫家本身的思考方向與教育背景等都傾向現代化，因此亦在討論範圍內；另一方面，本書的主要目的乃在探索「運動」的軌跡，而觀察高雄美術運動的發展，不論其核心人物，或者在媒體上大聲疾呼者，都是現代美術領域內的人物，這種時代性，亦是論述篩選時的主要考量。

舉凡有關高雄現代美術界域內的人、事、物皆屬本書探究領域，其範圍包括畫家、畫會、畫廊及軟、硬體建設等，以期更具體的尋

繹出其「運動」脈絡。

一、畫家：以直接或間接參與美術「運動」者
　　為抽樣原則，即其個人活動狀況足以反映
　　當時高雄地區美術發展之「動」態者；至
　　於畫家私人之藝術成就則為論述時之佐
　　證。

二、畫會：由日治時代的「白日畫會」到八〇
　　年代中成立的「高雄市現代畫學會」（以
　　下簡稱「畫學會」），近百年來，高雄所成
　　立的畫會數量委實不多，至於它們各自的
　　風格、理念與所發生過的影響又如何？這
　　都是運動過程裡極重要的變因。

三、畫廊：畫廊的興起與「商品經濟」意識有
　　極大關聯，它開啟了官辦公開美展之外的
　　另一扇窗，畫家有了另一個發表作品的園
　　地「收穫」，並且是立即可見的。因之，
　　觀察畫廊數量的多寡及其風格，皆是探究
　　美術運動時的重要指標。

四、軟體建設：美術教育、媒體報導、藝評風
　　氣、美術活動等，關係著整個美術人口的
　　聚集、培養以及美術風氣的建立、傳佈，
　　在探究美術運動的發展時，正可明顯的看
　　出藝術工作者的努力，以及其與整體環
　　境、行政體系間的認知差異與衝突。

五、硬體建設：近幾年來高雄地區在藝文環境
　　方面已擁有一流的硬體設備，這主要是指
　　〈高雄市立美術館〉（以下簡稱〈高美館〉）
　　與〈雕刻公園〉（現統稱為〈內惟埤文化
　　園區〉）。觀諸〈高美館〉籌建過程中所發
　　生種種波折，從地點、配置規劃、經費編
　　列，一直到典藏內容等問題，高雄的藝術

家們當仁不讓的宣說了自己的看法，這種
勇於參與的熱情正是我們探究高雄現代美
術運動時，不可忽略且足以「引之為鑑」
的經驗與教訓。

第二章
日治時代的高雄現代美術——
「台展」之外的邊緣現象

高雄舊名「打狗」，民國九年（1920，日皇大正9年）改稱高雄，日治中期至二戰後均沿用此名。然其行政區域之隸屬歷來迭有更動，本文所寫的範圍，在地理區域上乃以現今之高雄縣、市為主，重心擺在高雄市；而在探討美術發展的範疇上，則側重現代美術之發展。所謂「現代」並非指現代主義之現代，而是泛指以較「科學」的方式所發展出的創作方式，這是相對於古代中國及日本較不模擬現實的表現手法。而以素描為基礎，符合透視法則的構成，追求逼真（空間、質感、量感…）的準則，無疑是受西方美術教育所影響，這種影響，在日本是從明治維新開始，在台灣是從日本治台開始。

因此，本文所謂之「現代」，是以「西」畫為主[1]，故不論及傳統文人書畫及民間美術部分。事實上，自新式美術教育傳入台灣後，主導美術運動發展的已非傳統書畫，自「台灣美術展覽會」（以下簡稱「台展」）開始（1927）一直到今天，依然往前邁進的，其實還是受西潮影響的「現代」美術。

:::::

第一節　日治以前的高雄歷史背景

「打狗」位居台灣之西南端，隔台灣海峽與澎湖列島相望。每年冬至前後，台灣海峽東部的烏魚潮，是大陸沿海漁民主要收穫之一，打狗因位於漁場南半部，自然成為漁民泊船停聚的港灣。明嘉靖中葉，倭寇橫行海上，嘉靖四十二年，俞大猷討伐海寇林道乾，林道乾逃至打狗山下，以打狗為基地[2]，屯居於此；

又明萬曆三十年十二月（1603年1月），陳第隨著沈有容率兵至台灣剿寇，翌年春，歸朝著〈東番記〉[3]。由上述二事可見，大陸沿岸居民和打狗的來往開始的很早。

一、荷據時期

十七世紀荷蘭人佔據大員（今安平），並以此為基地，從事中、日、南洋間的貿易工作，此時，打狗已為漁業集散重地，荷屬東印度公司為掌握中國漁船每年漁汛期納稅情形（此為台灣納稅之濫觴）[4]，遂於猴山（又稱打狗山，今壽山）背後（今哨船頭），設見張所（今派出所），並派官員出勤巡查[5]。打狗除了是當時的漁業中心外，更因盛產鹽、石灰、木料、柴薪等等，使得大陸漁民亦常來此進行交易；此外，當時這一帶亦是甘蔗重要產地之一。荷人據台末期，由於耳聞鄭成功即將來台，為加強海防，曾有在打狗築城堡之議。但荷人據台是以經濟利益為主，並不肯多花費於防務，修城之議因此並未實現；永曆十五年（1662），鄭成功順利登台。

二、明鄭時代

鄭成功來台後，一方面安撫土番，另一方面則推行屯田政策，以收寓兵於農之效，另外，更積極號召閩粵人士，獎勵開墾。當時的打狗已成為外人入遷之地，是名符其實的「吞吐港」，待人煙漸稠，打狗遂逐漸發展出旗后莊（商業聚落），這是高雄最早發展之地。明鄭時代，打狗地區在軍事地位上，與安平已無分軒輊了[6]。

三、清領時期

清康熙二十二年（1683），台灣被收入清

註：

1.本文所指的「西」畫一言，它指的並非素材，而是針對「西潮」影響下的創作理念與技巧。

2.見《續修台灣府志》，卷二，頁21及何樵　陳秀鳳、黃興斌、郭振芳合著（1985），《重修高雄市志》，卷首卷一地理志。高雄：高雄市文獻委員會出版，頁13。

3.見石銀、台灣文獻叢刊第五六種。

4.陳劍城（1989），《重修高雄市志》，卷四財政志第五節第二篇，高雄：高雄市文獻委員會出版，頁204。

5.引自張守真〈荷據時期打狗史事初探〉，文收《高雄文獻》第24、25期合刊，高雄：高雄市文獻委員會出版，頁10、11；其又引自中村孝志〈南部台灣鯔漁業再論〉，頁1-12。

6.引自張守真〈明鄭時期打狗史事初探〉，文收《高雄文獻》第32、33期合刊，高雄：高雄市文獻委員會，頁10。

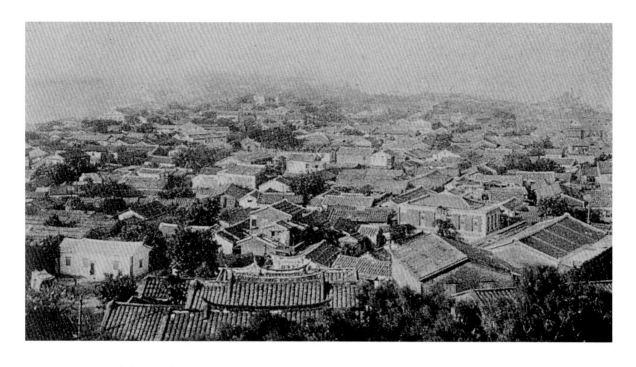

圖1.西元1931年左右
的旗后。
本章圖1至圖7均由高
雄市文獻委員會提供。

朝版圖，康熙二十四年（1685）於台灣府內港（今之安平）置海防同知，台南頓時成為台灣的商業中心[7]。

　　乾隆末期，府內港、鹿港和八里坌已成為當時台灣與大陸之正式貿易港，其他如雞籠港、竹塹港、造船港、打狗港（今之旗津港）、東港等港口，和大陸也早已有非正式的貿易，由此看出當時打狗也已成為主要商港，旗后並且是當時的商務中心。咸豐五年（1855），美商首先至此經營糖、米和樟腦貿易，並於打狗建設能容納動力輪船的碼頭和港口設施[8]，美商的成就，又吸引了英商及德商陸續前來打狗。光緒元年（1875）以後，台灣的商業重心逐漸北移，至台灣建省時，劉銘傳的新政也以台北為中心，台北乃漸發展為行政重地[9]，而此時的打狗則因商船來往繁多，國際貿易逐日興盛，也已發展成繁榮的港口要地。（圖1）

註：

7.引自葉秀珍《高雄市發展重要因素之研究》，文收《高雄文獻》第26、27期合刊，高雄：高雄市文獻委員會，頁11。

8.引自尹章義《高雄發展史》，收入《漢聲》雜誌台灣開發史第三章，19至21期，頁125。

9.同註8，頁126。

10.葉秀珍，同註7，前引文，頁13-14。

∴∴∴∴∴

第二節　日治時期之政治、經濟、教育（美術）發展

一、致力基本建設

　　光緒二十年（1894）中日甲午戰役發生，清廷戰敗，隔年締結馬關條約，割讓台、澎及遼東半島予日本。日本治台之初，致力各項建設，首先修築鐵路與港灣，縱貫鐵路一端由新竹向南延伸，一端由打狗向北興建[10]，光緒二十六年（1900，日皇明治33年）除修築北部基隆港外，還在打狗港灣作初步調查，對港口的闢建甚為積極（圖2）。至光緒三十四年（1908，日皇明治41年），打狗築港初期計劃和鐵路預定線填土計劃也全部完成（圖3）。

　　日本佔據台灣主要是基於經濟考量，所以初期除了發展交通外，亦努力將農業生產轉為工業資本，亦即以傳統的製糖業為基礎，而後逐步發展為初期的食品工業（包括製糖業、鳳

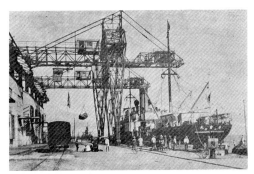

圖2.清光緒34年（1908年），築港工竣後之岸壁、貨物的吞吐量大增。（上圖）
圖3.舊高雄火車站。（下圖）

梨罐頭工業、製茶葉等），晚期的機械工業、金屬工業、水泥工業。民國九年，打狗改稱高雄時已逐漸發展為一個工業化的都市，故日治末期乃成為盟機主要的轟炸對象。

　　行政方面，日人治台後，政制屢改，但打狗一直歸屬鳳山管轄。宣統元年（1909，日皇明治42年）台灣廢縣設廳，打狗才與鳳山成為平行的行政區，直至民國九年（1920，日皇大正9年）九月一日，全台改為五廳二州，才廢廳改設高雄州，並設高雄廳[圖4]及高雄郡役所於高雄街，正式以「高雄」二字取代「打狗」[11]。改稱高雄是因日語的高雄與閩南語打狗發音相似的關係，象徵「高大雄偉」[12]。民國十三年（1924，日皇大正13年）廢高雄郡、街，設立高雄市，仍直屬高雄州，並設市役所[圖5]於鹽埕榮町（舊市政府），這是

高雄改制為市的開始。

二、新式教育的展開

　　日人治台期間，為鞏固地位並消滅台人之民族意識，普設日語學校（原國語學校）、日語傳習所（原稱國語傳習所），使台人皆習日語；至民國八年（1919，日皇大正8年）後改為公學校提供初等教育，而另設中學校、高等女學校、高等學校及大學預科等為高等普通教育，並以師範學校及臨時教員養成所培養師資，此外，還設實業、專業教育等學校。光緒二十四年（1898，日皇明治31年）打狗的第一所公學校正式設於旗后地區，其名為打狗公學校[13]，之後設立的公學校還包括苓雅寮公

註：

11.參考何樣、陳秀鳳、黃興斌、郭振芳合著（1985），《重修高雄市志》，卷首卷一地理志，高雄：高雄市文獻委員會，頁16。

12.尹章義，同註8，前引文，頁116。

13.參考施家順〈高雄市旗津區的發展變遷〉，收入《高雄文獻》第30、31期合刊，頁154，及陳榮華（1985），《重修高雄市志》，卷三教育志第三篇〈日據時期之教育〉，高雄：高雄市文獻委員會，頁41。

圖4.高雄州廳。（上圖）
圖5.高雄市市役所。（下圖）

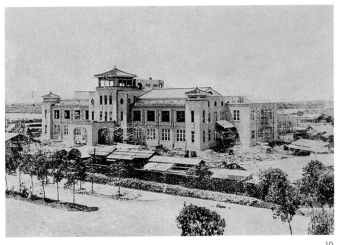

圖6.州立高雄中學校。

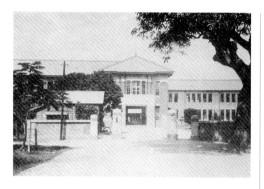

學校（高雄第二公學校）、高雄第三公學校（旭公學校）等；中等學校僅有民國十一年（1922，日皇大正11年）設立的高雄州立高雄中學校[圖6]、民國十三年（1924，日皇大正13年）設立的高雄州立高等女學校、和民國二十一年（1932，日皇昭和7年）高雄州立屏東高等女學校、民國二十七年（1938，日皇昭和13年）高雄州立屏東中學，及民國三十二年（1943，日皇昭和18年）設立的高雄州立高雄第二高等女學校、隔年成立的高雄州立高雄第二中學（不包含實業教育學校），屬於現今高雄的有四所。至於當時的師範學校，則僅有位於屏東的〈台灣總督府台南師範學校屏東分部〉，成立時已在日治末期了。

三、新美術教育的發端

　　台灣美術教育之發端，源於駐台民政局學務部部長伊澤修二（1851-1917），於光緒二十三年五月（1897，日皇明治30年）在「東京帝國教育會」中發表的演說，他懇切地指出：「在島民（台灣人）的科學教育中，除保有舊形態外，應注入新精神，廢除無用文字加入有用學術…。」伊澤所言的「有用學術」包括：算術、歌唱、體操、圖畫等，雖然他所提出的「圖畫」一詞，原僅指學習鉛筆素描，卻

為日後台灣帶來新美術教育，啟發了台灣人學習美術的興趣。光緒二十八年（1902，日皇明治35年）國語學校師範部分成甲、乙兩科，甲科培養內地導師，乙科培養台人訓導，並增設圖畫教學[14]。光緒三十三年（1907，日皇明治40年），石川欽一郎以總督府陸軍通譯官身分來台，並身兼台北國語學校美術老師，之後因他的大力提倡，台灣的西洋美術才跨出了一大步，學習西洋畫的學生愈來愈多，從北至南，由於日籍教師的教導和台籍學生的研習，使西洋「現代」美術得以在台灣落土生根，並形成前所未有的風潮。

∷∷∷

第三節　高雄現代繪畫環境之形成

　　台灣剛開發時人口並不多，待鄭成功東渡，清初鼓勵移民開墾，聚落型態才發展成熟，藝文活動也才隨之而起。當時發展最早的是台南，在乾嘉、道光年間已有林朝英、莊敬夫、陳邦選、曾統勳等活躍於藝壇；緊鄰台南的嘉義在乾嘉年間亦有葉文舟、朱承等文人崛起；台北地區更有板橋林家聘請多位中原人士至府教畫（如聞名的謝穎蘇、呂世宜、葉化成及許筠等等）[15]。當時客寓台灣的文人大都能書擅畫，並普遍獲得大戶人家、鄉紳名流的支持，中原傳統書畫因此逐漸流傳開來。現在的高雄縣在當時亦有施世榜、曹瑾、王霖、吳鴻賓等擅畫者。而在此文藝活動萌芽之際，當時的高雄州（旗后）鮮有文人雅集類的活動，或因當時旗后尚是漁港開發地，只是一個漁業及商業聚落，不若台南或台北，甚至高雄縣乃

註：

14.有關伊澤修二之演說及其內容，皆參考楊孟哲〈日據時代台灣美術教育的演進〉，收入《國民教育》第三卷第3、4期，頁41-42。

15.參考行政院文化建設委員會出版《明清時代台灣書畫作品》畫家小傳。

政教匯聚中心（清朝時期鳳山縣縣治），故而成就其文化發展之興盛。

一八九五年，日本佔領台灣後，積極實施新措施，使台灣逐漸步入現代化，在此情形下，台灣的文化型態也漸脫離傳統，有了新的內涵。一九二〇年以前，民間傳統書畫活動依然比新式的西洋繪畫活躍，像台南就有呂璧松、潘春源，台北有洪瑞平、王少濤、李學樵、蔡雪溪和蔡九五等畫家，嘉義有多家裱畫店並有職業畫家畫些菩薩（多為觀音）、畜獸、四君子等宜於一般家庭之掛畫[16]。至於高雄州，目前已知則只有鳳山郡九曲堂王坤泰較為知名，但他廿六歲即去世（1918年11月12日）[17]，對高雄州不曾有太大影響。其後直到第一屆「台展」開辦，由西洋、東洋畫的參展件數中可以看出，西洋畫的比例已大於東洋畫，它一方面是因受新式教育的學子此時已長成，西洋文化（亦西洋畫）的追求在此時已代表了進步的意識型態，另一方面則是石川欽一郎及其學生在畫壇、教育界的大力推動，也已造就了不少優異的西洋美術人才。事實上，高雄州自從港口開放以來一直以工業開發為重心，對文化發展原本較不重視，更何況，多數傳統書畫家皆視創作為怡情養性之餘事而已[18]，心態上不若西洋畫者積極，活動當然不多，傳統的書畫結社因此未曾在當時的高雄州出現。綜觀上述諸多因素，彼時的高雄州實在沒有發展書畫風氣的環境，因此，以西畫為主的「白日畫會」才能夠一枝獨秀。

「台展」開辦，成為全台繪畫活動的重心，也是畫家競賽角逐的試場。以高雄地區而言，從參展、入選的畫家名單來看，除許春山畫國畫、村澤節子畫東洋畫外，其餘如日籍畫家山田新吉、高木昌壽、岡島養吾、橫山精一，後來的甲本利市、後藤俊、水落光博等，加上台籍畫家鄭獲義、蔡朝枝、張啟華等均是畫西洋畫，這種一面倒的現象突顯了高雄是個傳統文化包袱較少的新興都市。

: : : : :

第四節　官辦美展──「台展」後的高雄畫壇

民國十六年（1927，日皇昭和二年）第一屆「台展」在台灣教育會主辦下誕生了，此舉不僅將台灣的美術發展帶至另一階段，更有意將美術導向一般民眾，引起廣泛的注意及重視。「台展」辦了十回後，自一九三八年由總督府文教局接辦，易名為「台灣總督府美術展覽會」（以下簡稱「府展」）。

總括而言，台、府展的開辦，不僅增加了一般民眾對藝術的認知，更因是官辦的美展活動，無形中提升了藝術家在社會上的地位；至於民間美術活動更因台、府展的興起，漸漸帶動了組畫會、開展覽的風氣。比較起來，「台展」之前的畫會僅有石川欽一郎推動的「七星畫壇」、南部畫家組成的「赤陽會」及留日學生組成的「赤島社」及「台灣水彩畫會」等，不僅寥寥無幾且多集中在台北，並未普及全台。直至「台展」後，各地畫會才日漸增多，如嘉義的「春萌畫院」（1928）、「梅檀社」（1930）、高雄的「白日畫會」（1929）、台北的「台陽美術協會」（以下簡稱「台陽」）

註：

16.參考林柏亭〈日據時代嘉義地區畫家的活動〉，文收北美館《中國、現代、美術──兼論日韓現代美術》國際學術研討會論文集，頁180。

17.引自黃冬富〈日據時期高雄地區的美術發展〉，收入《高雄縣美術發展史》，頁38；顏娟英（1998.10）《台灣近代美術大事年表》，台北：雄獅圖書股份有限公司，頁48。

18.如陳泰亭、王隆遜等，均於從政、從商之餘，雅好繪畫。參見《重修高雄市志》，卷十三文物志第一節美術，頁57-67。鄭坤五是傳統的文人書畫家，但本身多才多藝，專注於繪畫的時間反而不多；東港郡人黃景淵雖擅詩畫，惟自娛成份較大，參考黃冬富，同註17，前引文。

註：

19.文章中提及「白日畫會」各項活動、年代及會員職業等，均為1992年7月、8月及10月數次訪問鄭獲義所獲得口述歷史及參考《鄭獲義九十回顧展》，頁46；定版則再參考顏娟英譯著（2001.3），《風景心境－台灣近代美術文獻導讀》上冊，及顏娟英（1998.10），《台灣近代美術大事年表》，以上二書均台北：雄獅圖書股份有限公司出版。

20.日人來台居住，大多選擇當地繁華地帶，如高雄地區即選擇鹽埕町、哨船町。

21.橫山精一為高雄商工獎勵館館長，除均以「白日畫會」亦是以日籍畫家為主的「台灣美術聯盟會」會員，1943年與工藝界重要人物共組「台灣工藝協會」；歲田亨為醫生，亦是「台灣美術聯盟會」會員。

22.昭和三十七年十一月高雄中學同窗會記載，山田新吉為岐阜少年美術研究所畢，但鄭水萍所撰〈南方野地綻放的花朵－從藝術社會學的觀點看雄中師生現代藝術之路〉及《風景心境－台灣近代美術文獻導讀》上冊內文文章，均寫山田新吉為東京美術學校畢業。

23.山田新吉最晚在1933年已轉任高雄州立高等女學校，最遲在1938年轉職高雄州教育課，參見第八屆、第十一屆的高雄州立高等女學校畢業同學錄資料。東園公學校今為大同國小，參見陳榮華著，同註13、前引書，頁43及第四篇〈光復初期教育工作之接〉，頁63。

（1934）等紛紛成立，並且有了更多樣性的發展。這些畫會的成立雖不一定全因「台展」而起，但無可否認的，「台展」應是間接的催化劑。

一、高雄州喜好繪畫者的結社──「白日畫會」[19]

就目前收集到的資料顯示，高雄州至第二屆「台展」時，方有台籍畫家入選，分別為鄭獲義及蔡朝枝二位。顯然高雄州的台籍畫家很少，日籍畫家較多，但不管台、日籍皆為業餘畫家（愛好者），職業如醫生、生意人、小學、中學老師等。而台籍畫家或日籍畫家，他們多集中在現今之鼓山及鹽埕一帶[20]（圖7）。由於第二屆「台展」高雄州有多位喜好繪畫的業餘畫家入選，當時，擔任高雄中學校圖畫老師的山田新吉，為更進一步推展高雄州的美術活動，遂聯合這些入選的台、日籍業餘畫家組織了「白日畫會」。會員裡日籍佔多數，如橫山精一、歲田亨[21]、高木昌壽及岡島養吾、村澤節子等（日後尚有多位陸續加入）；至於台籍會員方面，初期僅有鄭獲義、蔡朝枝兩位三民公學校的老師。數年後才又吸收留日回來的李春祥、張啟華。

台灣早期的西洋畫主要由日本畫家主導，且大多數為中等學校的圖畫老師，像石川欽一郎任教台北師範學校、鹽月桃甫任教台北高校與第一中學、鄉原古統任教第二台北女子學校等。同樣的，「白日畫會」主要的領導者山田新吉[22]，起初亦於高雄中學校教授圖畫一科，未幾又兼教國語（日語）；一九三〇年前後他從法國考察美術回來，又歷任高等女學校圖畫老師、高雄州教育課、東園公學校校長等職務[23]，由於資歷顯著，在「白日畫會」裡自然而然成為領導人物。

「白日畫會」僅是一個繪畫愛好者的聯誼觀摩組織，並無所謂正式的會則或目標，會員

圖7.山下町，今之鼓山二路。

的聚會也採不定期的方式舉行，聚會前先以電話（那時個人電話少，據鄭獲義先生告知，均使用服務單位電話）相互告知時間、地點（大部分在橫山精一的宿舍，空間較大），屆時大家各攜作品參加，彼此交換創作心得、意見，或者談論繪畫相關事務。有時會員們也以寫生方式聚會，藉以增進、切磋畫藝。據當時會員鄭獲義的追憶，會員間不僅聚會次數多，作畫也頗勤，但以靜物、郊外寫生為主，如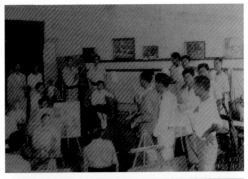的人物寫生則是頭一遭。細看圖中正舉行的人物寫生，不難發現無論在構圖或用筆上，會員作品呈現的是一種模擬再現的畫風。「白日畫會」於一九二九年舉行首次會員展，展覽地點為壽山登山口附近的婦人會館，展出作品以「台展」入選作品為主，聲勢浩大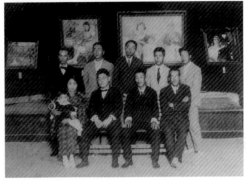。當時的高雄鮮少有此類西洋畫展覽，「白日畫會」的展出堪稱一大盛事，難怪鄭獲義回憶起展覽的景況時，彷若歷歷如昨：展覽期間，觀眾參與的情況非常熱烈，但多為日本人，至於售畫的情形也算理想。展覽後，會員們曾舉辦座談會（討論會），席間有日籍會員提及「白日畫會」名稱象徵日本國旗，不符高雄本地特色，後來易名為「南方畫壇」（但確切年代不詳，故下文依然採用「白日畫會」）。此外，每次「白日畫會」展覽結束後，常受到會員高木昌壽之父的招待，會員之間無論台、日籍，相處得均極為融洽。

　　「白日畫會」最晚應於一九三八年前後已沒有展覽相關活動，也不再有大型的聚會，究其主因，是山田新吉自法國回來後，在高等女學校任職未久，即轉任高雄教育課，不再如以

圖8.「白日畫會」人物寫生情形。左一站立者為鳳山周萬歷，左二戴眼鏡坐者為鄭獲義。圖中模特兒為會員高木昌壽的大姐。圖片來源：鄭獲義。

圖9.「白日畫會」首展時部分會員合照紀念。後排左二立者為蔡朝枝，左三為鄭獲義；前排坐者右二為山田新吉，左一抱小孩者為村澤節子。背後正中央大畫為山田新吉入選1928年台展的作品〈Y家族〉，右二則為鄭獲義入選台展的作品。圖片來源：鄭獲義。

往當老師般空閒，已無暇綜理畫會事務，原本就像一盤散沙的「白日畫會」，面臨主導人物換跑道的轉變，遂逐漸散去；此外，大東亞戰爭的峰火也多少影響著斯時的畫壇。日籍業餘畫家在當時高雄州活動人數有三十位上下，這是據現居日本的劉欽麟先生提供的資料，東京現有「福摩沙畫會」，為早期居住在高雄的畫友組成，人數約有三十位，於一九八○年創立，劉欽麟本人即為創始會員之一[24]。凡此種種，都可幫助我們瞭解，當時日人在高雄州的美術活動算是相當活躍，如鹽月桃甫曾在一篇〈有關台灣洋畫之發達〉一文中，提及橫山精一等將來「也都大有可期」[25]，相較之下，台籍畫家只零零落落三、五人，日人自然居於主導地位。但「白日畫會」既由日人主導，為何後來又改為「南方畫壇」以符地方特色？據信是受到「台展」強調「地方色彩」所

註：
24.據劉欽麟來信告知，1992年10月5日。
25.參考顏娟英譯著《風景心境－台灣近代美術文獻導讀》上冊，同註19，前引書，頁534。原載《東方美術》1939年10月。

致（也是受日本洋畫題材國粹化的影響）。「台展」初期，日籍審查委員即一再強調「台展」要發展出自己獨特的風格，台灣亞熱帶的南國風情之追求是發展台灣地方特色的指標，所以無論是審查委員或來自內地的日本畫家，都常以台灣風土人物為題材，「台展」評審亦隱然有以「地方特色」為獲選關鍵的前提條件，這應該就是以「台展」為目標的「白日畫會」所以易名的原因。

「白日畫會」組成成員中，日籍業餘畫家（油畫家）佔了大多數，這與台灣其他地區的畫會情形頗為相似，但這種日人主導的畫會卻難以成為台灣畫壇的主流，那些台人所組織的畫會，雖然數量不多，但成效顯然較為顯著，例如嘉義以林玉山為中心而組成的「春萌畫會」、「自勵會」、「墨洋社」等；至於「台陽」，更是台籍畫家為爭取更大展覽空間、更多展示機會而設立的全島型畫會。若與其他地區相比，「白日畫會」由日籍人士主導，高雄的台籍畫家為什麼沒有自組畫會？這個疑問，我們參考^(表一)的內容將可清楚的看出：雖然當時的高雄州已有多位出身美術學校的畫家，然未形成整體力量，如張啟華回台後需照顧家中產業，作畫的機會因此減少；而如邱潤銀、

表一　高雄州地區台籍西畫家參與台府展相關資料簡表

姓名	橫跨年代	學歷	經歷（含光復後）	主要活動地區	參展畫歷	備註
劉清榮	1902-1981	台北師範、日本川端畫學校、熊谷美術研究所	小池角公學校、東園公學校、台大農學院助教、高雄市第十一國民小學、高雄市立女子中學校長、東方工專美工科主任、高雄美術研究會、高雄市美術協會會員	澎湖、高雄縣市	第十屆台展、第一屆府展入選、日本東光展入選	擅西畫
鄭獲義	1902-1999	台北師範、圖畫專科教員檢定合格	第三公學校教師、白日畫會創始會員、三民國小校長、書局老板、高雄美術研究會、高雄市美術協會會員	澎湖、高雄縣市	第二、三屆台展入選	擅西畫
范洪甲	1904-1997	台南師範、日本東京美術學校圖畫師範科	赤陽會、赤島社會員、高雄地方法院翻譯官	日本、台南、高雄、香港等	第三、六、九屆台展入選	擅西畫後移民日本
蔡朝枝	約1902-二戰後期	台南師範學校演習科一年制	前鎮分教場、第三公學校教師	高雄市、台南	第二、三屆台展入選	擅西畫、泥塑
張啓華	1910-1987	長榮中學、日本美術學校本科	高雄美術研究會、台陽畫會、紀元畫會會員	日本、高雄市	日本獨立美展入選、第七屆台展入選	擅西畫、地主出身
邱潤銀	1910-	二科繪畫研究所、川端畫學校、多摩帝國美術學校、多摩帝國美術研究科	參與中壇崇雲宮興建之籌劃、第一、二屆縣議員、任中壇工程之主任委員、任青果合作社監事主席	日本、高雄縣市	日本現代美術展入選、第一、二、三、六屆府展入選	擅西畫
林有涔	1914-	二科繪畫研究所、日本東京寫真專門學校	高雄州商工獎勵館、高雄市美術協會榮譽會長、高雄國際交流協會理事長等職	日本、高雄市	第九、十屆台展入選	擅西畫、攝影，原名林富雄
楊造化	1916-	日本本鄉繪畫研究所、東京太平洋美術學校、東京太平洋研究科一年	屏東女中、屏東師範、高雄市立第七中學、旗山中學、大樹國中、台灣南部美術協會會員等	高雄縣、屏東縣、日本	第三屆府展入選、日本第一屆美術協會展入選	擅西畫、曾參與「白日畫會」寫生活動

表二 表一之外高雄州台籍西畫家

姓名	橫跨年代	學歷	經歷（含光復後）	主要活動地區	參展畫歷	備註
黃清呈	1912-1943	日本東京美術學校	MOUVE行動美術家協會	日本	日本帝展入選、日本雕刻家協會二等賞	擅長雕塑、西畫 原名黃清埕
莊索	1914-1997	中國廈門美專	晉光小學美術老師、台北市立女中、靜修女中、開南商職老師、高雄市漁會水產陳列館	廈門、泉州、上海、台北、高雄	上海美術作家協會聯展、中日美術交流展、74年美術大展、南濤人體畫會畫展等	擅西畫 原名莊五洲
劉欽麟	1915-	日本獨逸協會中學、東京慈惠醫科大學專修婦產科	高雄市立醫院婦產科主任、劉婦產科醫院院長、高雄美術研究會會員	日本、高雄縣市		擅西畫
周萬歷	不詳		白日畫會會員	高雄縣市		擅西畫

林有淥等均是在日治末期才回高雄州；至於黃清呈則從未在高雄州活動過，再者這幾位畫家彼此也互不認識，少有聚在一起的機會，當然無法成立畫會或組織團體。(表二)

二、繪畫交流及畫展

日治時代，一般台灣人與日本人的生活社交圈，有相當大的距離與隔閡。在美術界因政治意識較薄弱，台日不平等的歧視並不特別明顯。鄭獲義即證實此說法的可信度，「白日畫會」成員相處和樂，他和山田新吉就私交甚篤。此外，外地日本畫家亦常來高雄州和本地畫家做交流，其中「台展」第五、六、七屆的審查員小澤秋成南下寫生時，因和當時三民公學校校長為同鄉故而停留，而高雄港灣的景色迷人適於入畫，故常投宿於旅館作畫（以其「台展」審查員的身分，這些在高雄州附近的寫生作品受收購的機會頗多），與高雄州畫界人士也有接觸，並因審查委員的身份，常有年輕畫家拿作品向他請教；鄭獲義即為了請小澤秋成指點作品，由當時的住家三塊厝，騎一個半小時的車程到高雄港灣；當他要回日本時，

鄭獲義還畫了一條女性用的腰帶當禮物送給他們夫婦[26]。除小澤秋成外，三宅克己、石川寅治、藤島武二等來台日籍畫家旅行寫生時，總不忘到高雄港；台籍評審員廖繼春也常南下參觀或寫生。高雄州的港口風光一直是吸引許多日籍內地畫家南下的重要原因。

高雄州最早的西畫個展是一九二四年六月，畢業於東京美校的宮武辰夫展於婦人會館、一九三○年日本美術院會員朝中觀波來台，先後於台北、台南、高雄三地舉行巡迴畫展[27]；其次為張啟華為紀念結婚而於一九三二年在婦人會館舉辦的個人畫展。斯時，張啟華剛從日本美術學校畢業，又是高雄耆宿林迦先生的女婿，這次的展覽不僅轟動高雄，更開啟台籍畫家個展風氣之先[28]；一九四一年，出生於美濃鎮的台籍畫家邱潤銀，在其日本的學業告一段落後，回台在高雄公會堂（鼓山山下，舊火車站附近）舉辦個人第一次畫展[29]，當時，張啟華曾幫忙掛畫，高雄州多位地方士紳不僅來參觀畫展並贊助買畫，如陳啟川、李明造、邱義生等，高雄前田眼科的一位

註：

26.訪問鄭獲義，1992年10月。

27.見顏娟英（1992年9月），〈日據時期台灣美術史大事年表——1895年至1944年〉，收入《藝術學》第八期。

28.見1982年《張啟華畫集》，鄭世璠口述，李啟榮筆錄的〈人和藝術〉一文。

29.見《邱潤銀畫集》（1991.6）；台北：藝術家出版社。

日本人更一口氣買了三百元的畫作[30]，給予畫家極大的鼓勵與支持。

∷∷∷∷∷

第五節　日治時代高雄「現代」繪畫風格的探尋

謝里法在《日據時代台灣美術運動史》中，曾提及因資料不足限制了他撰史的視野，楊啟東謂：「美術運動史應顧全台灣全島各地全面的視野，若侷限於台北一地，以「台陽美協」會員為中心，則無異是台北的《台陽美術史》。」[31]楊啟東的批評頗有道理，卻難以實現，因為目前所見經妥善保存的文獻，都把焦點放在台籍畫家，而台籍美術家的運動集散地就在台北。

如果以謝里法的角度來看台灣美術運動時期美術家分佈概況[32]，台北有十九位，台中有七位，嘉義有九位，台南有七位，高雄僅有一位張啟華，把獻身美術教育的劉清榮、鄭獲義扣除，就美術運動的純粹觀點而言，日治時期的高雄何曾出現過美術運動？三人才成眾，高雄的現代美術如何能在日治時代萌芽？

以台、府展的西洋畫部中台人及日人獲選的比例——361：881而言，日治台灣西畫的發展必然是以日籍畫家為主軸，事實上，人數比例其實應更為懸殊，因為台籍畫家常是一人多次多件入選。故而若無眾多愛好美術的日人參與和支持，台灣現代美術的萌芽是不可能如此順利且蓬勃的。當時，日人的身分（統治者）、學養（醫生、官員、教師…）使他們的「藝術事業」較容易受到台灣社會認同，這對

台籍美術家的成長有正面的作用，而這些日籍畫家的活動範圍事實上遍及全島，遠較以台北為中心的台籍專業畫家要「深入民間」，如果我們把眼光從台北移開，而把視野同時放在日籍畫家身上，才能看到此時期真正的美術運動全貌，而不只是少數台籍菁英的成就史。正如巴黎的美術史從未遺忘異鄉遊子（莫迪里亞尼 Amedeo Modigliani，1884～1920、夏卡爾 Marc Chagall，1887～1985、藤田嗣治 Fuzita Tsuguzi，1886～1968），台灣美術史也不宜遺漏日本畫家的存在。

知名設計師王行恭費盡心力蒐集日治時代台、府展圖錄，在重新彙編出版後只剩下台籍畫家的部分，排除了日籍畫家參與美術運動的歷史遺跡，如此我們將很難全面而宏觀地放眼看出台灣美術運動的真相，同樣的，日治時代日籍畫家在高雄存留的文獻不足，則是我們僅能管窺當時高雄畫壇風格的必然結果。

從現存有限的台、府展圖錄做比較，日籍畫家的水準未必比台灣畫家高，但卻明顯有多樣性的風格，尤其是印象派以後的立體派、野獸派、超現實主義等新美術風格經常在台、府展中出現，而台籍畫家卻大都圍繞在泛印象派（印象與寫實之折衷派）風格邊緣，日人宮武辰夫曾在其〈台展漫步觀西洋畫〉一文中指出：「……很快地巡視一周也能深刻地感受到兩個民族之間在藝術表現上很清楚其赤裸裸的深刻差別。日本人是用頭腦思考作畫，相反地，台灣人是腦袋空空地用手創作。與日本人愈來愈顯得沉滯的畫風比較，台灣人擅於外交，玩弄各種技巧；日本人沉著而含蓄，台灣

註：

30.據研究錢幣的專家李景暘表示，1940年前後，教職員的薪水一個月約35至40元而已，300元已經是一般家庭半年以上的生活費了。

31.謝里法（1992.5），《日據時代台灣美術運動史》，台北：藝術家出版社，頁239。

32.同註31，前引書，頁260。

人華麗而精巧準備。在台展中可以看出兩種相異而有趣的真實面貌……。」[33] 這一段話無疑地帶有鄙視台灣畫家的意味，但卻不無緣由。

實際上，當時的台灣美術在一脈相傳的日本「帝展」風格中萌芽，在有所師承的環境中成長，又受官展榮耀的拘限，再加上台籍畫家們大多年輕識淺，所以他們所勾劃出的美術輪廓是較具形式化的殖民地風格，比起日籍畫家較具表現性的個人風格，或許不夠精緻，但卻結實而有層次的呈現了視象，就起步較晚的殖民美術而言，台籍畫家在台、府展中的表現，在整個西畫發展過程中恰如其份地扮演了奠基的角色。由日本（東京）到台灣（台北），雖然我們沒有學得日本在野畫壇的多采多姿（當然也是遺憾），但我們卻學到了日本、亦是西洋美術中最踏實的基礎功夫。

由東京到台北、再到高雄，也就是由核心到外圍、再到邊陲；由指導者到專研、再到業餘，無可否認的，具邊陲與業餘雙重特質的日治時代高雄美術發展，在質與量上均無法與台北或其他有文化傳統的大城（如台南、嘉義）相比，先天不足，成就也就自然有限，只是，高雄仍有其值得描述的部分。

由於原作已不得見，如根據台、府展圖錄來探尋日治時代的高雄美術風格，就美術運動的層面而言，邱潤銀、林有湉、張啟華、劉清榮均不宜直接列入高雄美術風格之中，因為他們的作品都是在留學日本時所創作，即使如此，日治時期西洋美術所強調的「地方特色」亦隱然可見。

在「台展」的台籍畫家中，以折衷式的寫實與印象最為普遍，李梅樹、李石樵、楊三郎皆為代表人物，他們的作風堅實，基本上是以對象的真實為表現的依據。而高雄畫家的作品似乎較為粗放，自我情感不時透出畫面，如邱潤銀的人物（「府展」第2、3、6回）、林有湉的靜物（「台展」第9、10回）、張啟華的風景（「台展」第7回）、劉清榮的靜物（「台展」第10回、「府展」第1回）皆具有類表現或野獸主義的傾向。以張啟華的〈旗后福聚樓〉[圖10]為例，其筆觸率意、色調優雅，白色房子與紅綠兩補色的呼應，充滿了拉丁情調。儘管這幅畫在日本完成，但南台灣陽光下的快意自適已流露其中。

真正能代表日治時代高雄美術風格的應是「白日畫會」成員的作品，茲舉第三屆「台展」圖錄說明。橫山精一的〈花〉[圖11]豪放率性，

註：

33_顏娟英譯著，同註25，前引書，頁257。原載《台灣日日新報》1936年10月25日。

圖10.張啟華　旗后福聚樓　80×100cm　1931　油彩、畫布　高雄市立美術館收藏。

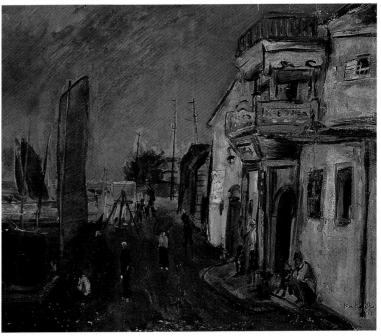

圖11.橫山精一的作品〈花〉。圖片來源：翻攝自鄭獲義提供的第三屆台展圖錄。

圖12.山田新吉的作品〈午後〉。圖片來源：翻攝自鄭獲義提供的第三屆台展圖錄。

已近於表現主義及野獸主義間，岡島養吾的〈綠蔭〉則介於印象主義與野獸主義間，高木昌壽的〈庭〉顯然是雷諾瓦的翻版，山田新吉的〈午後〉(圖12)有寫實兼印象的傾向；而台籍的蔡朝枝〈古城的廟〉、鄭獲義〈朝ノ湖畔〉(圖13)顯然更為傾向寫實。在這以後的發展中，日籍畫家仍各有所長，但有往野獸及表現主義走的趨向，而鄭獲義、蔡朝枝的畫風亦有較隨興的自我表現，這恐怕是遠離台北、拋開種種專業基本功夫的結果。

或許日籍部分畫家、鄭獲義、蔡朝枝及前述留日畫家並沒有突出的成就（入選「台展」次數不多），他們也沒有為高雄美術立下足供範式的根基（如折衷派般的主流風格），但相對的，他們也沒有「台展」（或「台陽展」）風格的包袱，而能自由地展現了較多的自主性，

圖13.鄭獲義的作品〈朝ノ湖畔〉。圖片來源：翻攝自鄭獲義提供的第三屆台展圖錄。

就是這邊陲與業餘的因素使然，使得他們傾向自由抒發的風格，成為日治時代台灣美術地區風貌中較為特殊的一部分。

∷∷∷∷

第六節　日治時代高雄的台籍現代畫家

台、府展尚未開始前，高雄州已有劉清榮、鄭獲義先後畢業於台北師範學校，接受新式的圖畫教育，後來陸續有人亦走上繪畫之路並更進一步到日本留學，在參與台、府展前，他們多半已創作一段時日，這些人乃成為日治後期高雄的中堅畫家。以下我們將就其中幾位畫家的背景資料，來瞭解斯時高雄地區美術發展之一二。至於邱潤銀為何不在分析之列？主要在於邱潤銀直到一九四一年才回到高雄州活動，舉行個展後，原擬北上教育會館的展覽作品因戰火幾遭全毀而取消，後來因戰爭越來越激烈，邱潤銀回到家鄉美濃其夫人所開的醫院「美仁堂」服務而暫停畫筆，因而除了一九四一年的個展外，未曾在高雄活動過；至於黃清呈在一九三九年從東京美校雕塑科畢業後，大部分的時間停留在日本，也未回到高雄州活動；林有涔則是日治末期一九四三年才回到高雄州。這是為什麼在此只擷取以下幾位畫家的原因。至於蔡朝枝、范洪甲亦只是曇花一現，難以回溯他們的歷史。

一、劉清榮

一九〇二年，劉清榮生於澎湖縣西嶼鄉池東村，小池角公學校畢業後，一九一六年考入國語學校（1919年改為台北師範），同學中尚

有郭柏川、王白淵等。據同畢業於台北師範學校的鄭獲義回憶求學時的經驗：

> 我進入學校的時候，石川先生已於一九一六年回到日本，但他播下的種子漸漸發芽，喜愛繪畫的學生人數很多。前期的學長郭柏川、劉清榮，同期不同班的同學廖繼春、李梅樹，都是美術的同好，大夥兒瘋狂進入繪畫的世界，組自習室練習技巧，每學期開自習室展，互相觀摩、批評。[34]

從這段話可知劉清榮在台北師範時期已自習繪畫。師範學校畢業後，他回家鄉澎湖小池角公學校任教（最有名的學生為後來畢業於東京美術學校的黃清呈）。基於對美術的熱愛，1933年劉清榮東渡日本入川端畫學校與熊谷美術研究所習畫，在日本時，獲熊岡美彥先生賞識，並入選「東光展」數次。一九三八年回台任教於東園公學校（今之大同國小），一度任職於台大農學院。一九四五年接掌高雄市第十一國民學校（現今之前金國小）、一九四七年轉任高雄淑德女子中學（現今之新興高中暨附設國中部）。一九五二年，他和劉啟祥、鄭獲義、宋世雄、張啟華等組「高雄美術研究會」（以下簡稱「高美會」），參加「南部美術展覽會」（以下簡稱「南部展」）的展出。一九六六年任東方工專美工科教授兼主任。至一九七〇年退出「高美會」，協助創設「高雄市美術協會」（以下簡稱「高雄美協」）。

劉清榮自日本回台後，一直待在教育界，雖也曾入選第十屆「台展」、第一屆「府展」，但他畢竟未花費太多時間鑽研藝術，倒是在教育界影響深遠，無形中給予畫界及畫友極多的

註：
34.1992年8月訪問鄭獲義。

圖14.劉清榮 風景—9 23.7×33cm 年代不詳 油彩、木板 高雄市立美術館收藏。

註:

35.1992年7月6日訪問劉耿一,劉耿一對劉清榮彼此對贊助展覽情況記憶深刻。

36.同註34。

幫助,如用學校名義買畫贊助畫家個展、邀請教育界人士參予畫展等等,都是他對此時期高雄美術發展的貢獻[35]。劉氏已於一九八一年逝世。（圖14）

二、鄭獲義

鄭獲義於一九〇二年出生於澎湖縣白沙鄉赤崁村,一九二二年畢業於台北師範,因學校老師的推薦,原想東渡日本學畫,無奈祖母反

圖15.鄭獲義 澄清湖一隅 60.5×80cm 1985 油彩、畫布。圖片提供:高雄市立美術館。

對未能成行,成為一生的憾事。最初分發至鳳山郡林園公學校任教,一九二五年通過美術專科教員檢定合格,一九二八年轉任高雄州第三公學校,適時參加「白日畫會」,成為創始會員之一。回憶當時的習畫環境,他表示:

鳳山公學校是當時我知道唯一有石膏像的學校,每到假日,便騎著腳踏車到學校借石膏像畫畫。[36]

當時高雄州有關美術方面教學器具之缺乏,由此可見。一九二八、二九年鄭獲義連續入選第二、三屆「台展」(此時期作品因戰爭及保存不當早已不見蹤影);一九二八年,學校指派畫「教學掛圖」表現優異,前往日本考察美術教育,當時是一件「極其榮譽的大事」(鄭獲義語)。四〇年自教育界退休,轉任高雄州廳總務課生活部主事。

日人離台後,鄭獲義曾受王天賞之邀代理三民國小校長(半年後辭職)、一九四七年開設新民書局。他和劉清榮一樣任職於教育界,同樣對繪畫無法忘懷,一九五二年參與「高美會」、參加「南部展」展出,一九七一年成為「高雄美協」榮譽會員。晚來更加勤奮作畫,一九八二年舉辦「八秩紀念畫展」,一九九一年「九十回顧展」。鄭獲義對高雄州日治中期後的美術發展,有深刻的瞭解,曾是九〇年代僅存的見證者。鄭氏已於一九九九年逝世。（圖15）

三、張啓華

一九〇九年出生於前鎮庄的張啟華,父親以養豬、捕魚為業,後來購買土地,逐漸成為前鎮的首富。張啟華的父親雖是生意人,卻通

詩詞並寫得一手好字，母親亦繡得一手好刺繡，也許得自雙親的遺傳，張啟華從小就愛畫畫，當時，由於前鎮沒有學校，他到九歲才入苓雅寮公學校讀書，在校各科功課以圖畫最優，參加學校的美術展覽均獲第一名，深受其師孫媽諒喜愛，十七歲時（1927）遠赴台南長老教會學校（今之長榮中學）就讀。一九二九年張啟華赴日進修，進入日本美術學校專攻西洋畫科五年，親炙名師大久保作次郎、安宅安五郎、鶴田五郎、兒島善三郎及高野真美等。一九三一年他以〈噴水池〉入選第一屆「獨立展」，同年〈旗后福聚樓〉獲得校際展覽會首獎－銀賞，就在此時認識同在日本求學的劉啟祥。

張啟華於一九三三年畢業後，回到家鄉高雄，娶高雄名人林迦之長女林瓊霞為妻，並於同年在高雄婦人會館舉辦難得一見的個人展。後來因忙於事業，曾一度放下畫筆，直至劉啟祥到高雄定居，才又重新點燃對繪畫的興趣，一九五二年他和劉啟祥及畫友宋世雄等組織「高美會」，次年又參與「南部展」展出。時在大公路的畫室偶有愛畫的學生前往接受指導，例如張金發就是一九五五年入張啟華畫室習畫的學生[37]。

張啟華因劉啟祥而重拾畫筆，他們之間可謂亦師亦友。偶有畫作上的問題，張啟華總會特地到劉啟祥住所（小坪頂）「請教」，或是打電話請劉啟祥到他的畫室看畫。張金發認為：

我覺得劉先生的畫風對張先生的畫作有一定的影響，張先生的畫是奔放、強烈的，他不可能拿一隻筆慢慢畫，通常是拿畫刀在畫面上

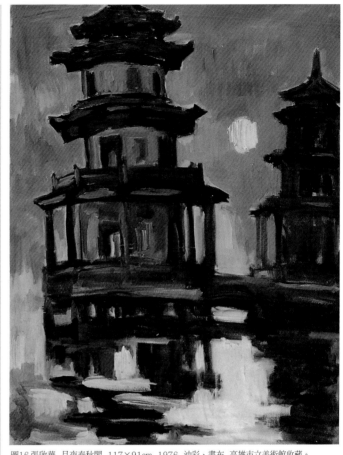

圖16.張啟華 月夜春秋閣 117×91cm 1976 油彩、畫布 高雄市立美術館收藏。

大抹一番，此種技法在某方面來說是不錯的，但對畫面的完整性而言，缺少了一點什麼，劉先生就是此時畫面的指導者。[38]

張啟華對於藝術的執著是難能可貴的，他身為企業家、大地主，能虛心向畫友請教，著實難得。

重拾畫筆的張啟華，一九五四年以〈鹹魚〉獲得第九屆「台灣省美術展覽會」（以下簡稱「省展」）最高榮譽主席獎第一名，這次的得獎，讓他有信心再度提作品參加，第十屆的「省展」又以〈廚房〉獲教育會獎、第十一屆「省展」以〈貝殼〉再獲特選主席獎第一名、第十二屆以〈裸林〉三獲「省展」特選主席獎

第一名、第十三屆以〈文廟朱壁〉獲「省展」最高榮譽，連續獲獎的資歷使他榮獲「省展」免審查。事實上，「省展」的評審委員有些是多年老友，他的再度揮灑，老友們都樂意給予喝采和鼓勵。

一九六三年，張啟華於〈新聞報文化服務中心〉（以下簡稱〈文化服務中心〉）舉行第二次個展，原定五天的檔期，卻因觀眾熱烈參與而延期兩天，可見張啟華個人與畫作之魅力。他的「興來隨筆」就足以使他在高雄美術界佔一席之地，但他事業太龐大也太忙碌，以致無法專注於繪事，否則，以他的才氣和氣魄應可創造更精彩的藝術事業。一九八二年張啟華於自家開設的〈京王國際觀光大飯店〉舉辦生平最後一次個展，由於展出甚獲好評，使張氏晚年更在意於繪事，惜於一九八七年九月六日去逝（有關張啟華的事蹟，請參考鄭水萍所寫〈二十世紀爆發的港都記號──張啟華創作歷程與白派風格形成探討〉及林保堯所撰，藝術家出版社出版的《台灣美術全集第22卷──張啟華》中均有詳細記載，在此不擬贅述）。（圖16）

四、莊索（原名莊五洲）

在探索日本統治時期高雄地區的美術發展時，我們發掘了一個特殊的例子──莊索，他是道地的高雄人，然而在日治時期，他的活動範圍與關懷重心，卻不在高雄。比較起當時留學日本學習美術的其他台籍畫家來說，莊索選擇的是另一條道路，他回到了原鄉──中國，並且注定了其後追求另一種完全不同藝術形式的抉擇。

莊索一九一四年出生於高雄市旗后，其父是教授漢文的學者，莊索在耳濡目染下，奠定了良好的漢文基礎。自小，莊索便已展現繪畫方面的天分，就讀第一公學校（教室在臨水宮順天聖母廟，旗后山山腰）時，曾在廟裡畫壁畫（可惜的是現已無跡可尋）而獲好評。此外，當時莊索不僅畫畫得好而已，成績還名列班上第二名[39]。

十五歲的時候，莊索跟隨父親回到故鄉泉州，回大陸後不久，莊索即入廈門美專西畫系就讀。廈門美專的學生多為廈門當地及漳泉二州的子弟，少部分來自福州、莆田和溫州，也有來自台灣的學生，如謝國鏞、黃連登、許春山等。據莊索〈廈門美專追憶〉一文中指出：

廈門美專學校的畫風是折衷的寫實主義…，此外，廈門美專還熱烈響應「九一八」、「一二八」…抗日救國行動。[40]

莊索在一生最重要的學習過程裡、思想正趨成熟之際，接觸這樣的環境，自然形成其充滿寫實及反抗意識的畫風。一九三二年，莊索自廈門美專畢業後，正是對日抗戰戰況危急時期，他到龍溪縣教書才剛開學兩個月，就為躲避戰火開始逃難。此時，木刻版畫正因時代所需而如火如荼地展現。木刻版畫所需工具簡單，又能大量製作，遂被拿來當抗日宣傳的利器，光是泉州小小的一個地方，木刻版畫的宣傳刊物就有三、四份[41]。從學校到社會，熱血澎湃的年輕人親眼見到因戰爭而導致的民生疾苦，只要有任何辦法能宣傳抗戰，都會義無反顧地投入。從廈門美專畢業即下鄉教書的莊索，很自然便以他所擅長的美術創作投身於這個烽火連天的大時代。

註：

39.從莊索小學同學潘南德處得知。

40.見索翁（1980.4）〈廈門美專追憶〉，《藝術家》雜誌第59期，頁159-163。

41.參考《泉州鯉城文史資料第九輯－八年抗戰泉州的文藝活動》，莊伯和資料提供。

一九四〇年，莊索離開泉州到上海，適巧他在廈門美專的教授周碧初已在上海活動，經由他的介紹，莊索認識不少活躍於上海的美術家。當時的上海是全國美術活動最頻繁的地區，而西洋畫的比例不過是各種展覽的十分之一、二而已，但如果不是戰亂，也許莊索會一直居留於上海，畢竟上海是全國發展西洋畫最早的地區，一些有名的畫家均在此地，如劉海粟、朱屺瞻、關良、陳抱一等繪畫界的前輩。留在上海才有機會大展鴻圖，發揮自己所長[42]，只是戰爭所造成的結果卻改變了一切。

一九四五年，日本戰敗，莊索回到台灣。他先後任職於台北市立女中、私立靜修女中、私立開南商職，教授歷史、地理等科。據時此期和莊索同事的黃鷗波表示，初期回台的莊索仍然繼續畫畫[43]，可惜的是，此時期的作品已不知去向。戰後初期，曾有不少與莊索一樣帶有寫實及反抗畫風的大陸畫家來台，他們曾以熾熱的感情記述了戰後初期的台灣社會，但五〇年代初的白色恐怖，卻使這些畫家因特殊的社會主義背景因素（促成他們作品風格的源頭），死的死、逃的逃，也使他們的藝術被遺忘於台灣美術史之外。

莊索回台後的發展之所以未能以美術事業為重，除了為家計所困外，他的風格在當時歷史的偏見中難以為繼也是重要的原因！一九五〇年左右，莊索回到高雄家鄉旗后，任職於高雄市漁會水產陳列館，直至一九七九年方退休，在這段時間裡，為生活奔波的莊索幾乎離開了藝術界。然而，他並未忘記繪事，一九五三年「南部展」開辦後，他和美專的同學謝國

圖17.莊索 山雨欲來 116.5×91cm 1978 油彩、畫布。

鏞，還偶而見面憶舊。其子莊伯和尚記得，有一次和父親參觀「南部展」後，還和父親隨著載畫的卡車到劉啟祥的家。這是他第一次見到劉啟祥。

一九七九年退休後，莊索重拾畫筆，參加一九八五年高雄舉辦的當代美展及南濤人體畫會展、人體繪畫邀請展等，一九九一年十一月以七十高齡推出生平第一次個展於〈雄獅畫廊〉，畫中仍充滿濃濃的鄉土情懷及人道主義色彩，是前輩畫家中相當獨特的表現。莊氏已於一九九七年逝世。(圖17)

註：
42.1992年9月14日訪問莊伯和。
43.同註42。

第三章
播種與生根的年代──
美國文化圈所未及的南方風格

劉啟祥可謂高雄現代美術的奠基人物,本章範圍即側重劉氏回台後的美術活動情形,包括畫友及畫會的組織,從回到台灣(1946)至「南部展」第一階段(1960),及「台灣南部美術協會」(以下簡稱「南部美協」)統籌「南部展」展開,至劉啟祥的學生在畫會中茁壯並獨當一面為止。

在近二十年的歲月裡,劉啟祥以自日治時代即具有之崇高地位,並具留學日本、法國的學歷和獲得「二科賞」的至高榮譽,同時又是「省展」的審查委員等多重身分,在高雄地區的輩分自然無人能及,因此當劉氏定居高雄後,原本零散的美術活動及各自為政的美術家,乃能在戰後初期開始整合。

然而,在大樹底下的一切植物均難以生長;在劉啟祥的主導下,高雄現代美術的發展雛形才出現,但卻難有堪與劉氏匹敵的門生弟子產生。

也因此,以宏觀的角度來看,他是當時最能對高雄地區美術活動做出具體影響與貢獻的人物,他個人的經歷也正是當時高雄美術發展的一個縮影,從中我們不難看出自劉啟祥移居高雄後,高雄本地才開始有了較具集體規模的美術發展,現代美術的種子也才開始在此地普遍的散播、萌芽,此即本章以劉啟祥為主軸,並將此階段稱為──「播種與生根的年代」之依據所在。

:::::

第一節 戰後初期全島的美術發展概況

一九四一年,太平洋戰爭爆發,台灣全島霎時籠罩於漫天的烽火中,高雄既是日本南進的據點,又是工業重地,自然成為美軍轟炸的主要目標;人們紛紛疏散至鄉下避難,所有的文藝活動都停止了,畫家們也只好疏遷外地,戰局的緊張使他們在匆忙的逃難過程中,無法顧及其他,因此,大批的畫作、資料等均因此在戰火中損毀,使得這一階段的台灣美術發展幾乎呈現真空狀態,戰爭帶來的陰影與損失委實不可計量,更無法彌補。一九四五年,第二次大戰結束,台灣納入中國的版圖。在戰後的滿目瘡痍中,當務之急便是重整家園,大家要面對的是一個極端艱苦的年代,物質上的匱乏使得人們無心顧及生計以外的事務,藝術當然更成了遙不可及的奢侈品,戰前「帝展」、「台展」、「府展」的光榮已隨著新時代的來臨而如昨日黃花,藝術家不再是文化舞台上的焦點,他們的光芒隨著困頓的現實而消褪。在這樣困窘的環境中,大部分的藝術家只得擱下畫筆,另謀他途,以求生活上的溫飽,此時的台灣畫壇毋寧是十分沉寂的,復甦的火花一直要等到「省展」的舉行才又重新燃起。

談到「省展」便不能不提起畫家楊三郎,早在日治時期,他即是參與台灣美術運動發展的活躍分子,光復之後面對畫壇的蕭條寂靜,自然一本其積極、熱情的個性,努力想打破這樣的困境,重新點燃舊有的光采。經過多方奔走,終於藉由音樂家蔡繼琨的介紹與推薦,與郭雪湖兩人同時受聘為當時台灣省長官公署的文化諮議,並乘機向當局建議創辦全省性的美術展覽會,在獲得同意後,便與郭雪湖號召昔

日的畫友全力籌備各項事宜；一九四六年十月二十二日，第一屆台灣省美術展覽會終於在台北市〈中山堂〉揭幕了，日據時代「台展」的風采似乎也再度重現，而當時擔任審查委員者計有李梅樹、李石樵、楊三郎、廖繼春、顏水龍及當年回台的劉啟祥等，這些台灣的前輩西畫家們，在戰後除了繼續個人畫藝的追求外，更藉由「省展」及教學等各方面的主導與傳承，或多或少地影響並帶動了全面性或地方性的美術發展，就高雄地區而言，劉啟祥個人便主導了整個五○年代及至六○年代的高雄畫壇。藉由這位戰後高雄美術播種者的經歷，我們才得以了解當時高雄美術發展之梗概。

劉啟祥在高雄，和郭柏川在台南一樣，是地方美術圈中的導師型人物；而在台北，李梅樹、李石樵、楊三郎、廖繼春、顏水龍…，誰也無法產生決定性的影響。此外，自五○年代初何鐵華鼓吹「新藝術」，一直到一九五七年「東方畫會」、「五月畫會」（以下簡稱「東方」「五月」）崛起後，抽象繪畫已漸成為美術運動的主流，除了學院和官展的禁地仍屬於泛印象風格外，自「聖保羅雙年展」的參展到新生代自辦的聯展已盡屬抽象繪畫的天下，尤其是六○年代初抽象繪畫論戰之後，台灣的美術氛圍已完全由「日本化」轉向「美國化」。

然而一般所謂的台灣應僅止於台北，或者是台灣北部而已，因為，中南部地區和台北還有一段相當大的差距。整個五、六○年代，高雄地區仍在「台展」遺風內發展（雖有莊世和等少數人鼓吹抽象繪畫，卻不能產生如台北般的抽象狂潮），新生代根本感受不到台北那種

學院外新興力量的衝擊，他們在沒有學院的南台灣只能仰望劉啟祥，因此，在美國勢力已入侵台灣，美國現代主義及抽象畫已在台北激起陣陣漣漪時，南台灣高雄地區依然傳承著他們一貫的「南方風格」。對台北而言，此時的泛印象風格已經不屬於「現代」了，不過，對南方而言，它卻仍然是「現代」的。

∴∴∴∴∴

第二節　播種者——劉啟祥

關於劉啟祥的一生，在〈劉氏七十自述〉及其媳曾雅雲的兩篇專論以及諸多相關論述中，均有詳細記載[1]，本節乃參考既有文字資料，稍加整理後做一概略性描述。

一、求學過程——日本時期

劉氏於一九一○年二月三日出生於台南州新營郡，從小家境富有，少年時父親過世，因目睹親友間為爭財產而引起糾紛，乃萌生赴日求學之念，一方面求自立自強，一方面則想遠離是非，因此以十四歲之齡（1923）遠赴異鄉。赴日後，就讀於東京市青山學院中學部，當時學校裡有位老師曾經留法學習美術，他把繪畫的基本知識灌輸給這位來自台灣的學生，使得劉啟祥漸漸對美術產生興趣，遂在課餘時間進入川端畫學校學畫，沉潛的藝術細胞也因此被激發而出。一九二八年，他考入東京市文化學院美術科，跟隨石井柏亭、有島生馬及山下新太郎等人習畫，事實上，他所進入的並非當時學院派主流的東京美術學校，跟隨的老師更是日本最大在野美術團體「二科會」的開創元老，遂因此混身沾染了濃厚的在野氣息，所

註：

1.廖雪芳（1975.12）·〈畫風典雅的劉啟祥〉，《藝術家》雜誌第58期；劉耿一、曾雅雲筆錄（1976.2）·〈劉啟祥七十自述〉，《藝術家》雜誌第60期；莊伯和（1980.5）·〈小坪頂的法蘭西情調〉，《雄獅美術》第111期；照史（1985.8）·〈西畫孤斗劉啟祥〉，文收《高雄人物評述第二輯》，高雄：春暉出版社；曾雅雲（1988.8）·〈生命之歌〉，《雄獅美術》第210期劉啟祥專輯；陳水財（1989.11）·〈耕畫小坪頂—劉啟祥的繪畫生涯〉，《炎黃藝術》第3期等等。

以，他從不積極參加一般畫家急欲擠入以顯示身分的日本「帝展」或台灣的「台展」。劉啟祥如此的選擇可謂其來有自，因為在中學時代，已因喜好美術而常至展覽會觀摩畫家作品，深覺「二科會」會員們的作品觀念新穎，表現方式較能契合自己的心性，乃決定進入文化學院接受這些老師的指導。一九三〇年劉啟祥仍為學生身分時，便以一幅〈台南風景〉首次入選「二科展」，這是他與「二科會」正式結緣的開始。

一九三一年，劉啟祥自文化學院畢業，隔年便回台北的教育會館舉行留歐行前個展，因為他已決定遠赴巴黎追尋藝術上的另一層境界；當時的巴黎是畫家們心目中的聖地，不僅藝術氣氛濃厚，又可親炙歷史上偉大的名作，對於一心一意追求藝術理想的畫家而言，能夠留歐是極大的幸福。

劉啟祥停留在巴黎的時期並沒有進入學校接受學院訓練，初到的第一年除了熟悉環境及在畫室作畫外，便是遍訪各個美術館，觀摩歷代大師的名作或走訪景仰已久的大師故居，一年的時間就這樣愜意而自在的過去；到了第二年，他已整理出自己所要的研究範圍，便在羅浮宮裡由臨摹馬內（Edouard Manet，1832～1883）的〈奧林匹亞〉和〈吹笛少年〉開始(圖1)，之後並陸續臨摹了塞尚的〈賭牌〉、柯洛（Jean Baptiste Camille Corot，1796～1875）的〈風景〉及雷諾瓦（Pierre-Auguste Renoir，1841～1919）的〈浴女〉等，此外，具有南歐民族特色風格的畫家如葛雷科（El Greco，1541～1614）、哥雅（Francisco

圖1.1932年，劉啟祥於巴黎羅浮宮臨摹馬內名作〈吹笛少年〉。圖片提供：畫家家屬。

de G.y Lucientes Goya，1746～1828）等的作品及柯洛晚期的人物畫，也都是他心儀的對象。

這段時期，劉啟祥也以實際的創作實力展現了研究心得，一九三二年他以〈紅衣〉入選巴黎「秋季沙龍展」（據劉氏指出：那時的「秋季沙龍展」頗像日本的「二科會」，較開放而不拘限風格）。一九三四年遍遊義大利、比利時、荷蘭、英國、摩納哥及南法等地後，劉啟祥又於翌年回到日本。據其長子劉耿一表示，其父當初由法國又回到日本而未回台灣發展的原因，主要在於他正吸收新的知識，正在醞釀一些理念，加上那時期較注重個人藝術的追求，台灣的藝術環境既比不上日本，劉啟祥又在十四歲時就到日本求學，熟悉日本的一切，尤其是藝術環境與畫友，況且當時日本在

野的「二科展」及自由的藝術氣氛更深深地吸引著他，因此在歐遊過後，極自然地又重新回到了日本。

回到日本後，劉啟祥在東京的市郊目黑區買了房子，並在此設畫室潛心創作，此後持續參加每年的「二科展」，並在一九四三年以〈野良〉、〈收穫〉二件作品獲得「二科賞」，受推薦為二科會會友。一九三七年，他和日籍女子笹本雪子結婚，至此可說家庭、事業均美滿有成。但不久後大戰爆發，一切物質消耗隨之緊縮，作畫的顏料當然難以取得，畫家因此也較無心思創作。一九四五年日本戰敗，翌年劉啟祥毅然放棄在日本已建立的基礎而返台定居，對他個人而言，從此展開了人生的另一階段；而對高雄畫壇而言，亦意謂了一個新時代的來臨。

二、回台後發展

一九四六年，劉啟祥乘輪船回台，重新踏上睽違已久的故土，回台初期暫寓台南柳營故居，後因在日本時即已結識的張啟華欣聞老友回台，力勸其至高雄定居，以便朋友間可常相往來，在張啟華的力邀下，劉啟祥一方面基於盛請難卻，另方面則因自己嚮往西子灣的風景，遂於一九四八年從柳營搬來高雄三民區居住。初期，他和劉清榮、鄭獲義以及一些教育界、繪畫界的人士時有往來，常常「談畫論藝，為未來的理想規劃藍圖」，間或也與地方仕紳交往，生活過得頗為逍遙自在，直至一九五〇年，心愛的日籍妻子因病逝世，劉啟祥在自己〈七十自述〉中提到：「家中有所變故，一時也靜不下心來創作，直到一九五二年的

『高雄美術研究會』成立後才重拾畫筆。」可見此事對其打擊之大。

若依其〈七十自述〉中的說法，則劉啟祥和畫友共同組織「高美會」的目的，不僅是為了推廣藝術風氣，另方面也是為了激勵自己能夠再提筆作畫。但當他決定投入美術教育的推廣後，他所扮演的角色已不再只是個藝術家，同時也是任重道遠的美術導師。一九五二年對劉啟祥而言，的確稱得上是另一個新開始，因為他不但組織了「高美會」，更在同年續絃，而他後來能全心全意推廣這些活動，也全賴於這位再娶的陳金蓮女士，她不僅是劉啟祥在生活起居方面的最佳助手，更是藝術上完全的支持者。

一九五四年，劉啟祥得朋友介紹，舉家遷離高雄市搬到高雄縣的小坪頂，在這兒他們擁有一塊原名「華山農場」的土地，種著荔枝、龍眼及釋迦，此外並在北勢坑購置一塊山坡地，栽種鳳梨和樹薯（輪種），對於這些農作事物，劉啟祥不僅親自參與，並且樂在其中，他喜好大自然的心性於此表露無遺。

三、推動美術教育

一九五六年，劉啟祥在新興區成立繪畫班──「啟祥美術研究所」；到了一九五八年，第三信用合作社創辦三信高商，張啟華膺任董事，率先倡導美術社團活動，並聘請劉啟祥擔任指導老師，因此，三信高商可謂高雄最早大力提倡美術教育的學校，也是劉啟祥展開校園美術教學的開始；一九六〇年，劉啟祥又任高雄醫學院「星期六畫會」指導老師（對台語有深入研究的許成章當年也是這個畫會的學

員）；及至一九六六年，劉啟祥正式任教於東方工專（現為東方技術學院）及台南家專（現為台南女子技術學院）日夜間部。台南家專是劉啟祥任教最久的學校，前後約十年之久，除此之外，六〇年代末期，他已很少再教學生，一方面是因昔日教過的學生已是展覽會中的常勝軍，且能獨當一面；再則因自己年歲漸大體力已不堪負荷。劉啟祥藉由教學推廣美術活動的階段至此告一段落，除偶而有學生或仰慕者上小坪頂接受指導外，他的重心已轉至展覽會，希望透過展覽會的方式全力擴展美術的社教功能，使更多的人能藉由展覽會，注意、欣賞到好作品，進一步帶動社會上的藝術風氣。

在劉啟祥推動美術風氣的過程中，另有一件值得注意的事便是他對成立美術館的呼籲[2]，他曾不只一次提出這樣的建言，由於在國外留學的經驗，使他深信畫家必須靠著不斷的進修加上外在文化環境的刺激，才能在回顧以往之外，同時向前邁開步伐；另方面則藉著觀摩大師的畫作激勵自己，讓自己能有更好的作品產生。所以就他個人而言，儘管教學忙碌卻從來不忘創作，但是一直付出，不再吸收新知，繪畫養分將會相對減少，創造力恐怕會漸趨枯竭，這便是劉啟祥一直希望政府能成立美術館的原因。

一九七七年，血栓症使得劉啟祥首度臥病在床，他的右手和右腳無法像以往一樣活動自如，在往後積極復健的時間裡，劉啟祥暫時放下畫筆重拾小提琴，藉由拉小提琴不僅達到了復健的目的，其實也增添不少生活情趣。一九九〇年，劉啟祥因腦缺氧，畫作數量已不多，

因此，在當時收藏人口漸多的藝術市場裡更顯得洛陽紙貴。劉啟祥的長子劉耿一、次子劉尚弘、五子劉俊禎亦走上繪畫之路，且當年所播下的藝術種子也早已開花結果，例如「啟祥美術研究所」的學生張金發、陳瑞福等目前在地方畫壇上均有所成，對於一位辛勤努力半輩子的園丁而言，這些無疑就是最好的安慰了。

一九九八年四月二十七日，劉啟祥從容走完他豐富多彩的人生。

四、繪畫風格分析
（1）藝術根源

留日時期的劉啟祥，之所以選擇文化學院而非東京美術學校，之所以參加「二科展」而非「帝展」，除了某些客觀環境的機緣外（如師承、學習環境），究竟是什麼樣的主觀心緒使他有如此異於台籍畫家的選擇？比起同屬留日而未入東美的楊三郎、陳清汾，劉啟祥的選擇顯然是較前衛的，楊、陳二人就讀之關西美術學院雖不若東美之保守，卻也比不上文化學院之先進，他們所學習的多屬感性的自然主義風格，兩相比較，劉氏傾向「構成的」、「野獸的」、「表現的」特殊選擇，在那個仍然信賴視覺現實的殖民時代，劉啟祥何以會偏離自然寫實的風格而如此先進呢？

要探討劉啟祥如此與眾不同的選擇，可由以下幾個方向著手。其一是天性使然，劉氏自小寡言好靜，善於觀察「人」以外的事物，「總愛在陽光下漫步，眼觀四季成長的穀物和收穫的特殊景象，心領在這塊自由廣邈土地上的蓬勃生命氣息」[3]。劉氏幼時即有「靜觀」的特質，「眼觀」的世界不若「心領」神會後

註：

2.見劉啟祥（1973.12），〈願望〉，「南部展」21週年特刊。

3.見曾雅雲（1985），〈劉啟祥的生活與藝術〉，文收《劉啟祥畫集》，高雄：高雄市政府出版。

的感情來得深刻,此所以劉氏不為視覺現象所惑而寧願神遊物外的根本原因;其二是劉氏十四歲時因家庭變故而遭受的無情打擊,使他對現實世界採取了某種疏離的態度,如前所述,離家赴日除了自立自強的意志之外,才十四歲的少年應也有遠離現實的另一種企望吧(其赴日動機,與多數台籍畫家因美術天分受肯定而後立志深造大為不同)!

除上述原因外,十四歲即赴日讀中學(其餘台籍畫家是進美術學校),劉啟祥體驗日本式西洋文化之深,遠非那些辛苦勤練的畫家所能相比。一九二三年渡日求學到一九三〇年由文化學院畢業,親歷整個日本二〇年代後半段的時代氛圍,時雖值普羅文化漸興的時代,但大正時期洋化的文化遺風仍瀰漫在日本的上層文化圈,布爾喬亞般典雅的生活模式與浪漫的生命情調依然是文化人的典型,特別是在素來開放的美術圈中尤為明顯,而以文化涵養高尚著稱的文化學院更具濃厚的布爾喬亞風味,劉氏成長於如此氣氛中,故能薰陶出典雅細膩的獨特品味。

劉啟祥的藝術始終不曾積極入世,他簡化的造形裡一直有一段「距離」的美感,他濃縮的繪畫語言也深藏著幾經轉折的生命體驗。他的前衛(留日畫家中風格最當代者)、他的超越現實,以及他優雅的內在品質,實源自於他的本性及其特殊的際遇。

(2)風格演變

劉啟祥自首次個展之後,創作逾一甲子,其間歷經不同世代、地域的替換,以及個人生命之幾度轉折,其個人風格自當有所變異,以

現有之資料觀察,劉氏自其風格成熟後之藝術歷程大約可分為四個階段:

1.奠基的時代

由劉啟祥首度入選「二科展」的〈台南風景〉一畫中可知,如此粗獷簡明的畫風顯然深受「二科會」當時盛行的野獸、立體及表現主義等之影響,而他在法國入選「秋季沙龍」的〈紅衣〉[圖2],卻如此穩重沉鬱,劉氏自稱此畫受塞尚〈賭牌〉一畫啟示良多[4],由畫中人物的量感來看,確是如此。然而比較同時期所作的〈蒙馬特風景〉、〈塞納河畔〉及〈威尼斯風光〉,又似乎有尤特里羅(Maurice Utrillo,1883～1955)、馬克(August Macke,1887～1914)、德安(Andre Derain,1880～1954)、烏拉曼克(Maurice de Vlaminck,1876～1958)的痕跡,這些作品對色彩的強調(忽視量感)與塞尚是截然不同的,可見此時的劉啟祥正廣學多師,個人風格尚未具體出現。

在巴黎時期(1932～1935),劉氏先後臨摹了馬奈、塞尚、柯洛、雷諾瓦等大師的作品,選擇這些畫家其實只是為了探討、研究名作的結構、造形等繪畫語言的問題,而並不意味個人畫風的趨向,事實上前述諸家也不能被視為一體。在劉氏的自述中,曾提及葛雷科、委拉斯蓋茲(Diego Rodriguez de Silva Velazquez,1599～1660)、哥雅等西班牙畫家,其所以欣賞這些巴洛克及浪漫主義時期的拉丁情調,實因其中所具有的戲劇性及潛藏其中的神秘感,與劉氏好沉思冥想的本性相契合的緣故。臨摹名作,旨在解決「怎麼去畫」的

圖2.劉啟祥　紅衣　91
×73cm　1933　油
彩、畫布。圖片提供：
畫家家屬。

外在形式問題；觀摩西班牙大師的作品，旨在
探索「畫出什麼」的精神內涵問題。除此之
外，三〇年代巴黎畫派帶有鄉愁式的綜合風格

（野獸、表現、立體、超現實…）更直接地影
響了他的發展。

　　2.異鄉遊子的年少輕愁

註:
5.見曾雅雲〈生命之歌〉，同註1，前引文，頁62。

劉啟祥自法返日後（1935），翌年假東京銀座三昧堂舉行留歐畫展，此後按期參加每年的「二科展」，一九四三年以〈野良〉(圖3)及〈收穫〉二作以及每年參與「二科展」的成績，終獲得該年度的「二科賞」，並受推薦為二科會會友，至此劉氏的藝術成就在日本得到了最有力的肯定，除獲獎的二幅畫之外，返日後的作品尚包括〈畫室〉、〈肉店〉、〈魚店〉(圖4)及〈黃衣〉(圖5)等膾炙人口的名作，此均為劉氏在戰時東京的代表作。

前述作品中有很明顯的個人風格，這些多屬群像的人物畫，畫題雖然頗具現實性，但被拉長的人物臉上所特有的靜謐淡漠卻是十足的非現實，因之，〈畫室〉、〈魚店〉、〈肉店〉均是畫家用以造境的藉口，觀者絕不會在意內容是否切題，因為這裡有豐富微妙的畫技供觀者留連，更有迷離難解的畫意令觀者玄思，劉啟祥綜合了他在巴黎習畫的心得，把所學的技法和意境表達的淋漓盡致。

被壓縮而近於平面的空間，被分割而意圖擴張的畫面（即令〈黃衣〉的牆角亦有這樣的用意），再加上「外向」的人物姿態，使畫面既凝縮而又潛藏著分割後的張力；人物的面容依稀隱約、神情肅穆典雅，以及互不相擾的視向，使畫中人頗有遺世而獨立蒼茫的孤寂感，似有難以盡訴的鄉愁。評論者認為這些作品是具有超現實意味的形式，毋寧是更接近象徵主義的表達。超現實主義往往率意地盡訴衷曲，在不成章法的形式中讓意識自然串聯，而象徵主義則是有意圖地隱藏心事，在極為濃郁的畫意中讓潛藏的意識浮現，由劉氏極富巧思的「想像的場景」，到細膩委婉的「詩意的構成」如此耐人尋味的作品，蘊涵了難以言喻的內在情感，實在是更接近高更（Paul Gauguin，1848～1903）、波納爾（Emile Bernard，1868～1941）等人的綜合主義（象徵主義），及延續此種形式、涵富高度內在情緒的巴黎畫派風格。

除了畫意動人，劉啟祥的畫技亦達到了高度精練的程度，「他把繁複多樣的色彩可能性，過濾整理出單純的色面，於有限的顏色當中發揮強烈的明亮度和色彩之間的微妙關係」[5]，由於對色彩的敏銳，使他能藉著些許中間

圖3.劉啟祥　野良　1943　日本二科會入選。圖片提供：畫家家屬。

圖4.劉啟祥　魚店　117×91cm　1940　油彩、畫布　台北市立美術館收藏。圖片提供：畫家家屬。

色調（土黃、灰藍、暗白…）譜出變化豐富的層次感，而層層塗、抹、刮、擦出的肌理使淡雅的色彩凝眾出豐富的力度和量感，〈黃衣〉一畫中空曠的灰白背景之所以一點也不空虛而仍然如此厚實，正是技法充實了畫質的結果。

綜觀戰時東京所繪諸畫，實為劉啟祥留歐數年之後的心得總結，無怪乎畫中處處洋溢著「法蘭西情調」。陳水財曾認為這是「矯揉中帶

圖5.劉啟祥 黃衣 117×91cm 1938 油彩、畫布 日本二科會入選。圖片提供:畫家家屬。

有幾份優雅」[6],的確,這裡面有幾分為賦新詞強說愁的情緒,在雅致寧靜的惆悵中儘管也感染出些許哀愁,但這裡面有更多的留戀和甜美而沒有真正的傷痛,它們之所以令人神往,

正因為劉啟祥夾雜著「有限」感傷和悵惘的青春歡唱中,那年少輕愁的「自我意識」正與我們常興起的人生感喟相契。

3.親炙鄉土的牧歌情懷

戰後劉啟祥自日本返台，不久移居高雄，並於一九五四年遷居高雄縣大樹鄉小坪頂，所謂「耕畫小坪頂」即指此後的作品。五〇年代初期，由於日籍妻子病逝後諸事不順，以及投身於美術教育和美術運動中，再加上南台灣當時貧乏的藝術環境所侷限，劉氏的創作量銳減，也因生活中的「現實」面所浸潤，畫風逐漸趨向於客觀事物的感性抒發，畫家所欲表達的遠較以往平實且明確，風格則介於印象、後印象、野獸等早期「二科會」風格中，亦即將客觀的現實予以主觀地簡化並訴諸強烈的情感表達，劉氏即以此種暢快明朗的風格樹立了他為人所熟知的「高雄風格」。

鄉居生活的劉啟祥，「每天早上，但見他腳著雨靴，頭戴墨西哥式大草帽，參與農事，樂在其中，季節性的田野工作也親自操作，不辭辛勞，儼然一個自耕農。」[7]從優雅的貴族到快樂的自耕農，劉啟祥的畫風也有類似的轉變；首先是題材的現實化，由理想化的人事轉到自然風景中，正反映了畫家人生的轉變。由於勤於出外寫生，景物的特質不可避免地成為描繪時的基本要求，也因為親炙鄉土成為生活中的一部分，畫家的生活內容往往導引了畫作的表現形式，技巧的簡樸因而是此時期另一個特點，劉啟祥的心緒已遠離往昔細膩鋪陳、意涵幽深的詩境，在日常的、普通的自然景象前似乎只宜用「散文」來表現，以這樣的態度來創作，呈現出的自然是一種處在閒散、靜觀中的「牧歌情懷」[8]。

台灣前輩美術家們大都善於風景寫生，由於服膺印象派及野獸派的原色及補色，台灣風光總令人覺得色彩斑斕，對於生活在都市生活中的畫家而言，積極地賦於自然理想化的色彩，可以是一種情感上的補償作用，但對一位自耕農而言，大自然並不需要裝飾雕琢，它應該平靜素雅而自有一股淡淡的情趣韻味。因此，劉啟祥以明確的大筆觸來「寫胸中逸氣」，早年不見「筆法」的仔細塗抹及刻意修飾遂悄然遠離，而以往隨肌理變化而異常細膩豐富的色調也在此時轉為平實的大塊色面。

耕畫小坪頂，不再精心營造畫境，早年受石井柏亭、有島生馬等日本式野獸派的影響遂不自覺流露出來，塞尚、馬克等歐洲大師的影子亦潛藏其中，但嚴格說來，已不能再以「法蘭西情調」來涵蓋劉氏的作品，不僅僅是因為他畫的是〈美濃風光〉、〈左營巷路〉或〈太魯閣〉[圖6]，更確切的說是劉氏創造了一種屬於東方氣質的歐洲情調；一種含蓄、平實而近於淺斟低唱的牧歌式景致。在這裡面沒有太多的讚美，也少有沉痛，畫幅內沒有過多的現實，也不任情緒奔馳；當然，畫面上也沒有鮮明的色彩和煩瑣的鋪陳，這不像是巴比松，也不像印象派、野獸派、巴黎畫派…，如此低調卻又敦厚的情境看似樸拙，實則有一縷縷的淡淡幽情。除了風景畫，小坪頂上也經常有親友、學生充當劉啟祥的模特兒，比起以往的〈黃衣〉，人物顯得平實而自在，不再是靜默凝思的神態，如同風景畫一般，劉氏以明確的大筆觸，簡鍊的色面來掌握對象的存在，至於背景則以「大而化之」的方式襯托出主題，很顯然，畫的雖然是人物，展現的依然是劉氏的牧歌情懷。

註：

7.同註5，前引文，頁65。

8.「牧歌情懷」乃曾雅雲分析劉啟祥作品時的用詞，同註5，頁66。

註：
9.同註5，頁69。

4.歸真返璞的怡然自得

一九七七年劉啟祥不幸患了血栓症，病癒後雖然體力大不如前，但其子劉俊禎為鼓勵其恢復創作，只要一得空，常常載著父親到處寫生（左營、美濃、恆春…）。在家時，陳金蓮女士更常把果園中隨手可得的水果擺在桌上，讓劉啟祥能隨時作畫，因此，此時的創作力反見旺盛。曾雅雲表示：

爾後的作品，除了完成未完成的風景畫，

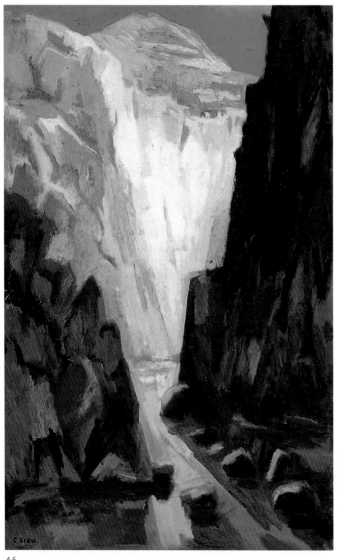

圖6.劉啟祥　太魯閣峽谷　117×73cm　1972　油彩、畫布。圖片提供：畫家家屬。

或根據已有的構圖去繪風景，主要的題材是靜物和人物。[9]

劉氏晚年特別喜愛荔枝和芒果（圖7），這些他園中唾手可得的水果是他此時靜物畫中所不可缺少的，或許是靜物畫的畫幅較小，或因為病癒後的手臂不宜使力，劉氏晚年放棄了以往果決有力的調色刀與畫刀的表現，而純以畫筆隨意塗抹，薄薄的色彩、輕輕的揮灑，交織出輕重有序、抑揚頓挫的曼妙效果。

如果早年奏的是低沉的藍調，中年唱的是平實的鄉村樂曲，那麼劉啟祥晚年從小提琴裡流洩出的無疑是流暢的協奏曲。畫些什麼於此時已不是他關切的重點，越是平凡的靜物越能「信手拈來」地直抒胸臆，靜物畫中的構圖總是明亮的桌面佔據三分之二的畫幅，而陰暗的背景佔三分之一，彩度較高的水果則散置於桌上，看似千篇一律的構圖，實則畫家根本不在乎構圖的法則，看那些自由而明快的筆觸、靈活而生動的氣韻，畫家似乎遺忘了巴黎和東京的造型訓練，任由自己情緒的流動來使畫筆交錯流轉，如果我們以形式的完整度來看，此時作品當然不夠嚴謹，缺少凝聚力，也缺少張力，但若我們也能「絕聖去智」，淡然視之，則那悠遊自如的形色律動不正彷彿一曲舒暢的生命節奏嗎！

看一九四九年〈桌下有貓的靜物〉，裡面有堅實的質、量感，也有溫潤典雅的氣氛，但沒有從容而坦然的劉啟祥，從構圖、氛圍、造型的約束裡解脫，從繁複凝重的畫面裡舒放，怡然自得的畫面雖不驚人，但卻溫馨親切。也許受靜物畫裡的流動感所影響，晚年的風景畫

圖7.劉啟祥 成熟
60.5×73cm 1983
油彩、畫布。圖片提
供：畫家家屬。

也從以往的平實轉而生動活潑；至於人物畫，也許是畫幅較大（這是另一種「靜物」），劉氏以近乎淡彩速寫的方式去隨意塗抹（圖8），以人物畫的傳統觀念視之，似乎力有未逮，但此刻畫家鍾情的只是彩筆交疊的筆韻和整個畫面的融合，而非外在形式的完整。這裡面當有其靜觀之後才能感受到的自如！古代中國文人所謂的「興來隨筆」、「妙手偶得」，不就是如此嗎？

（3）藝術特質

由群像到風景再到靜物，劉啟祥的世界彷彿越來越小；從刻意經營到平實敦厚再到隨手拈來，劉啟祥的描述也似乎越來越不經意，如此看來，他走的是一條逐漸「退縮」的路，在這漫漫長路中，劉氏仍有其一以貫之的藝術精神，深刻地聯繫他的藝術歷程。

由於性格沉靜而好沉思，劉啟祥的作品或多或少都帶有想像，具有很濃的主觀性。早期的群像如此，中期的風景也因畫家的主觀感覺而加以簡約或變形，晚年的靜物也並非完全的寫實，往往因畫面需要，畫家就可任意增減畫中景物，主觀地變造自然以符合畫家的內在需要，這使劉氏的作品往往在寫意及寫情中透出幾許浪漫的感情。

因為愛好自然的寧靜祥和，劉啟祥的藝術世界一向是和諧的，他不喜歡濃烈的色彩，避免補色對比造成的魅力或破壞力，他慣用白色，經過調和而有層次變化的白色，這使諸色之間的變化更加微妙，「就像音樂中的半音階」[10]。正因為如此，唯有對色彩感覺敏銳的人

註：
10.文莊（1989.9），〈深情託繪事 逸興寄山林〉，《雄獅美術》第223期，頁119。

圖8.劉啟祥　白巾　91×73cm　1982　油彩、畫布。圖片提供：畫家家屬。

才能體會出劉啟祥看似平淡的色彩中有極為細微的豐富變化，劉氏作品宜於靜觀的原因即在於此。劉啟祥作品最為特殊之處在於有股隱而未顯的心緒潛藏其中，這使作品中流露出的是一種低調的抒情，淡淡的、含蓄的、優雅的⋯，其粗寬整平的大筆觸裡不知埋藏了多少言語，是否在平凡簡單的彩筆中也才能淨化他的審美趣味，古人有謂「至平至淡，至無意而實

有所不能不盡者」，或許，劉啟祥低調的抒情裡正有這樣的境界。

從整體繁複的造境到局部簡略的形色，劉啟祥隨著年歲增長，表現愈為主觀，更加和諧也更抒情，他的主觀情緒意興通過精練的造形語言已創造了無數深刻雋永的佳作，藉由他的教化，劉氏也樹立了高雄地區最為精緻典雅的現代藝術風格，此一風格啟迪了高雄現代美術的發展，並樹立了某種藝術趣味的典範。

﹕﹕﹕﹕﹕

第三節　戰後高雄第一個美術研究團體——高美會

一、畫會組織經過

前文曾經提及：從大戰末期一九四四年開始，到一九四六年「省展」開始前的這一段時間，台灣美術界曾出現短暫的蕭條情形，但自「省展」開展後，台灣的美術團體及活動卻如雨後春筍般地舒展開來，如一九四八年成立的「青雲美術協會」即由原「台陽」中的中生代畫家所創；一九五〇年，李澤藩、郭韻鑫等又在新竹發起「新竹美術研究會」；一九五一年省教育廳創辦「台灣全省學生美展」。大量的畫會及展覽在短短的幾年內紛紛出現，然而，這些畫會或展覽均成立在北部地區，至於高雄地區，則一直要到劉啟祥至高雄定居後，在他的主導下才有了戰後高雄的第一個畫會。

一九四八年，劉啟祥因張啟華的極力慫恿到高雄定居，透過他的介紹，認識了此地許多愛好繪畫的人士，如當時市立女中（今新興國中）的校長劉清榮、新民書局的老板鄭獲義

等。這些人士在相聚日久後，在紙上談兵久矣的焦慮中萌生了籌組畫會的念頭，藉以結合高雄畫壇人士，並讓喜好繪畫者能透過畫會互相切磋畫藝，遂決定成立「高美會」。而當時剛從師大畢業的宋世雄（時任教高雄中學），因年輕熱心，遂成為居中聯絡者。一九五二年二月「高美會」正式成立。成立之初，會員除前述之劉啟祥、張啟華、劉清榮、鄭獲義及宋世雄外，尚有高雄市立醫院婦產科主任劉欽麟、快安診所施亮醫師、任職台灣省鐵路公會的林有涔，時在台北「台灣省工藝品推行委員會」工作的林天瑞和畫國畫的陳雪山，加上雄商的老師李春祥等共十一位。

在這個研究會中，劉啟祥很自然地受推舉為會長，從此開始扮演播種者的角色，劉氏不時對會員的作品「親切且詳細的講評」[11]，儘管會員均對繪畫有濃厚興趣，也不乏已有深厚繪畫基礎者（如林天瑞在1945年即已向顏水龍先生習畫），或是留學日本（如張啟華、林有涔）者，但在戰後因家庭生計、事業發展等緣故，大部分已較少動筆，而此時的劉啟祥除了剛從日本回台外，畫作經歷更是所有會員中最完整者，理所當然居於指導的地位，而他也能毫無保留地教導會員。

因此，從另一個角度來看「高美會」，實則就是一個愛好繪畫者的聯誼社團，而由劉啟祥擔任起領航的角色，並且希望藉由會員們的團體能量，吸收更多的愛好繪畫者，以推動高雄的美術風氣。

如今欲詳細整理「高美會」的歷史已頗為困難，由於某部分時期的資料已散佚難尋，目

圖9.1955年「高美會」第一屆會員展。前排右起：劉清榮、不詳、劉啟祥、市長謝掙強、市長夫人、千金。後排右起：劉欽麟、詹浮雲、陳雪山、宋世雄、鄭獲義、張啟華、林天瑞。圖片提供：劉耿一、曾雅雲。

前可見的文件已無從尋索早期發展的完整歷程，例如在一張照片上我們看到「高美會」第一屆的會員展是在一九五五年四月七日[圖9]，但另一份一九六四年的請帖上卻寫著此年是「高美會」第十二屆的展出（或成立十二年），而「高美會」又曾有一段時日不曾舉辦聯展，諸如此類的問題，因事隔已久，當年的參與者也已無法確定。

二、畫會初期發展與「南部展」間之關係

在「高美會」成立的同年六月，台南地區也出現了郭柏川、謝國鏞、沈哲哉、張常華等人所籌組的「台南美術研究會」（以下簡稱「南美會」），此團體並正式向政府立案。劉啟祥在日本求學時即與郭柏川相識，既然郭也在台南成立畫會，如果能把二個畫會聯合起來，成立一個較大型的展覽會，不僅讓南北畫壇的美術發展不致相差太多，且能發揮更大的效用，就在此種考量下，一九五三年的八月，劉啟祥、張啟華、劉清榮和台南的郭柏川、顏水龍、曾添福及謝國鏞、張常華諸人，首度把「高美會」和「南美會」結合在一起，準備開辦台灣南部地區首次大型的美術展覽會——「南部展」，其後眾人並思及擴大範圍，遂邀請

嘉義地區歷史悠久的「春萌會」與「春辰會」參加，並言明此後展覽由三地輪流主辦，於是同年十一月二十日，第一屆的「南部展」乃正式在高雄華南銀行隆重舉行，由「高美會」主辦，除了四個畫會會員參加外，並邀請台北的林玉山、郭雪湖、陳進、林之助、馬壽華、黃靜山（國畫）及楊三郎、廖繼春、李石樵、洪瑞麟、張萬傳和吳棟材（西畫）等多位知名畫家參展，此外另邀請蒲添生、陳夏雨二位雕塑家提供作品展出[12]。這是高雄在戰後第一次較具規模的展覽，當時民選市長謝掙強、主任秘書陳漢平、高雄市立第二中學校長林守盤等高雄仕紳均到場參觀，盛況可謂空前[圖10]。

第二屆的「南部展」於一九五四年十月由「南美會」主辦，地點在台南市議會禮堂；第三屆（1955年7月）則轉至嘉義主辦，這次在嘉義的展覽是當地光復後首次畫展，亦掀起了一番熱潮，嘉義本地的畫家如張李德和、朱芾亭等已較少活動的前輩畫家也參加了此屆的展出[圖11]。

一九五六年五月，「南部展」首次採用了

圖10.1953年「台灣南部第一屆美術展覽會」揭幕紀念合照。前排右起：林守盤、王家驥、市長謝掙強、市長千金、劉啟祥、市府秘書陳漢平、王天賞；後排左起：李春祥、張啟華、蒲添生、陳夏雨、楊三郎、郭雪湖、林玉山、劉清榮、陳雪山、王水河、鄭獲義、劉欽麟。圖片提供：劉耿一、曾雅雲。

註：
12.參考1992年〈第四十年南部展〉，台灣南部美術協會出版，頁26。

公募制度,以倡導美術、提攜後進為目標,同時並設立「高美會獎」、「市長獎」、「教育會獎」等三種獎項以資鼓勵[13]。當時剛進入繪畫領域不久的張金發、游環（劉欽麟之妻）同獲西畫的「高美會獎」,對年輕且剛踏入畫壇的新進畫家而言,的確是個很大的鼓勵。第一次的公募制備受好評,遂有了翌年第二次公募制的實施（1957年8月於台南社教館禮堂）,此年並再增「議長獎」、「南美會獎」、「文具公會獎」及「馬蹄牌獎」等,這一次的獎項中又有剛從「啟祥美術研究所」結業的陳瑞福、陳壽彝分獲西畫、國畫的「市長獎」。綜觀此二次的得獎者,均是對繪畫抱有極大興趣的年輕人,而這批年輕人並於一九六一年後陸續加入「台灣南部美術協會」（1961年後為支持「南部展」而成立,詳情見後文,以下簡稱「南部美協」）,為原本年齡層較高的「南部展」帶來了新的動能與力量。

一九五八年,原本應該由嘉義方面主辦「南部展」,後因人事糾葛的因素,「南部展」首度停辦,並拖延了三年之後才又恢復,其中詳情,據林天瑞的看法是:「嘉義方面本來就沒有一個主要的領導人物,當若干人事問題一產生,在無人可整合的情況下,自然就辦不成了。」[14]蓋原於嘉義畫壇居領導地位的林玉山,已在一九四九年後移居台北,「春萌會」、「春辰會」少了主導性人物,組織力自然減弱,活動性已不如戰前活潑,退出「南部展」實為意料中事。然不久後,台南的「南美會」也不再參加活動而宣佈退出,個中原因頗多,陳年往事,各有不同說詞,實際情況如何

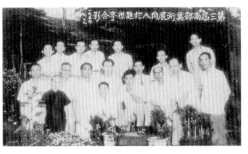

圖11.唯一一次由嘉義主辦的「南部展」。前排左起依序為林東令、張李德和、蔡新祿、張啟華、李秋禾（蹲者）、黃鷗波、蒲添生（蹲者）、朱芾亭、林玉山、黃水文;後排左起翁崑輝、翁崑德、郭東榮、張義雄、詹浮雲、劉啟祥、吳利雄、曹根。圖片提供:詹浮雲。

已不可考。以一九五八年的中斷為分界,一九五三年到一九五七年可歸為「南部展」和「高美會」第一階段的發展,因為在這段時期裡,「南部展」和「高美會」其實是一體兩面,「南部展」在高雄地區的舉行均由「高美會」負責,直到一九六一年後,劉啟祥在台南、嘉義相繼退出後,決定由高雄獨力承辦「南部展」,並另成立「南部美協」以因應情勢,事實上,「南部美協」和「高美會」的會員大部分重疊,尤其是其中主要參與運作的會員更是如此。

三、畫會的分裂

畫會的天敵就是「時間」,一個運作多年的畫會,如果缺乏變革,自然會慢慢喪失原有的活力,創會之初的理想也會日漸分歧而致消散。一九七〇年,「高美會」也面臨了此問題,其導火線源於團體立案與否的爭議[15]。「高美會」在創立之初,僅只向有關單位提出備案並未立案,其後有些會員希望畫會能夠立案,如此高雄才算正式擁有自己的畫會團體,然而,劉啟祥對畫會是否立案的問題,卻不是很在意,他覺得創作及推廣藝術人口才是最重要的,如果畫會立了案,需設理事長、理事等職位,又要配合政府的宣導政策及參加諸多會議,作畫時間將減少許多,對一向悠然自得、

註:
13.同註12。
14.訪問林天瑞,1992年8月13日。
15.訪問此事件相關人物時,因受訪者說法各有異同（正因觀點、見解不同導致分裂）。本文論點採用多數者說法。

隨心所欲的劉啟祥來說，不立案反而才能維持畫會本身的自由。

但部分會員仍堅持立案，為了商談如何解決此事，一九七〇年十月二十四日，部分會員特地召開了座談會，出席者有李春祥、林有涔、劉清榮、鄭獲義、劉欽麟、宋世雄及林天瑞、吳錦泉、周龍炎、陳益霖、蔡高明等十一人，會中他們決定另外成立畫會，並初步定名為「高雄美協」[16]，後來又經二次的座談和討論，終於正式成立並獲市府當局首肯立案，至此，「高美會」部分會員正式脫離原畫會而成立「高雄美協」。鄭獲義在「高雄美協」組會前，曾提議：「劉先生反對此事也沒有關係，我們還是可以聘請劉先生當顧問或是榮譽會員。」[17]此一建議，劉啟祥考量其理念與原則均與對方不同，所以並未同意，而當「高雄美協」成立時，「高美會」也自然地解散。

三十餘年來，「高雄美協」確因其合法性而參與了許多政策性的藝術活動，也獲得相當程度的「支援」，然由於美協諸領導人並沒有崇高的藝術地位，其發言分量相當有限，而其強調的「合法性」特質，並未使參與者藉由競爭而提升畫藝，因此，不論就繪畫運動的推展或藝術成就來看，「高雄美協」實未能達到當初籌設時的理想。

∷∷∷

第四節　戰後高雄現代繪畫的「學院」——啟祥美術研究所

二次大戰後的台灣畫壇，因國民政府遷台，不少畫家亦隨軍來台。從大陸來台的畫家中，有古典如馬壽華、黃君璧等傳統畫家，亦有新潮如朱德群、李仲生等現代畫家，雖然這群現代畫家和日治時代台灣畫家對繪畫的理念不盡相同，但對培育青年學子的熱誠卻無分軒輊，五〇年代許多畫室或繪畫研究所的相繼成立，大部分皆是以畫家個人的聲望為號召，而令莘莘學子們趨之若鶩，當時的幾個畫室、研究所也確實培育了不少日後享譽畫壇的名家。如李石樵於一九四八年從台中遷至台北，在台北新生南路設立的「李石樵畫室」，堪稱戰後台灣第一個正式收學生的畫室，他的畫室雖在七〇年代中期被拆除，在多年後的今天依然令學生念念不忘。隨後李仲生在一九五〇年開始私人畫室的教學工作，一九五一年遷至安東街後設立的「前衛美術研究室」，更培養出了蕭勤、夏陽、吳昊、霍剛等日後「東方」的健將；此外，張義雄也在同年創立私人畫室「純粹美術講習班」（台北市教育局立案）；在這個時期，另外還有許多其他的畫室和研究所存在，如何鐵華的「新藝術研究所」、廖繼春的「雲和畫室」等。而當時南部唯一類似的團體，係由「南美會」於一九五三年所辦的「台南美術研究所」，不過，成立未久就因經濟因素而解散。

至於高雄，則約在一九五〇年前後有三家較有名的畫室，分別是陳雪山在鼓山區開設的「雪山畫室」及詹浮雲於前金區開設的「浮雲美術畫像室」（1949）及龐曾瀛所成立的「敬恆美術補習班」。前二者都是「南部展」的參展者，所開設的畫室除接受肖像畫的訂製外，偶而也收學生；而「敬恆美術補習班」專門教

授素描、西畫及國畫,設立時間約為一九五五年四月,地點在五福四路,教課的老師除龐曾瀛外,尚有時在左營的孫瑛、胡奇中等,至於何時結束並不清楚,惟知龐曾瀛於一九五七年北上發展時早已停止招生[18]。

劉啟祥自一九五二年和畫友共組「高美會」以來,一直想要成立一個能夠擴展繪畫人口、培養藝術人才的組織,所以才有「南部展」產生,但「南部展」只能拓展繪畫人口卻不能培養藝術人才,想要培育藝術人才無非是希望高雄地區能有更多喜好繪畫者,可以進一步深入地厚植藝術根基,而後乃能全面拓展藝術風潮。在這樣的理念下,不時有人慕名至小坪頂學畫或請教,劉啟祥乃於一九五六年的十月七日在新興區成立了繪畫研究所(圖12),並正式向政府登記立案,全名是「私立啟祥短期美術補習班」[19],因為當時有關單位並不同意使用「研究所」名稱,但在私底下,學員均稱其為「研究所」。而除高雄外,劉啟祥也應方昭然的邀請於台南設立了分所。

一、當時課程及學員概況

據當時學員之一的張金發先生回憶:

> 劉先生開設這個「研究所」的目的,主要是讓有興趣學畫的青年有一習畫之地,所以成立之初,是不收費用的。後來實在沒辦法維持開銷,一個月才酌收約二十元,當作是紙張、鉛筆等材料費。[20]

當時唯一的課程只有石膏素描(圖13),並沒有理論等其他課程,但大部分的時間,學員可自由使用炭筆或水彩畫石膏像、靜物或風景。劉啟祥通常約在晚上六、七點才到「研究所」指導學員,不過基本上「研究所」是不鎖門的,任何時間只要想畫都可以,甚至可以在這兒過夜,時間上很自由。從現存的照片看來,當時的學員不少,也有女性,學員們的職業則遍及各行各業,包括三輪車伕、小學老師等。

註:
18.參考《新生報》1955年7月14日報導及龐曾瀛1993年1月來信告知。
19.訪問張金發,1992年7月28日。
20.訪問張金發,1992年8月5日。

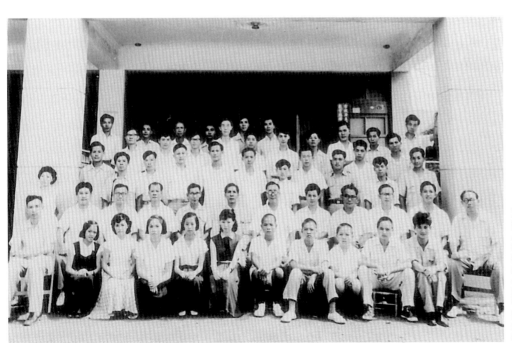

圖12.啟祥美術研究所開班典禮紀念照。由照片中的人數可知劉啟祥的號召力,而顏水龍、劉清榮、張啟華、鄭獲義、陳漢平等畫壇、政壇仕紳共同參與開班典禮的情況看來,他們對「啟祥美術研究所」的設立應有所期待。圖片提供:劉耿一、曾雅雲。

圖13.石膏素描是「啟
祥美術研究所」唯一的
課程。圖片提供：劉耿
一、曾雅雲。

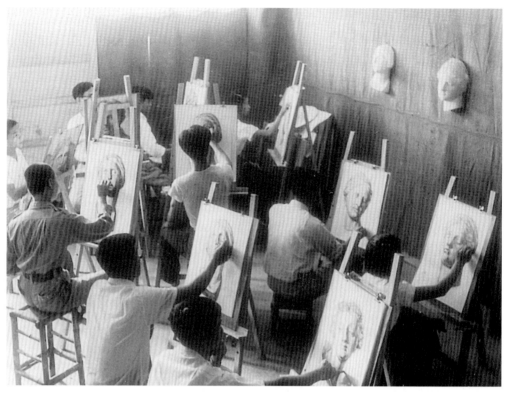

有一學員名叫許定祥，家住虎尾，當時剛初中畢業的他，在報紙上看到「研究所」的招生廣告，自己一個人搭火車到高雄，劉啟祥看他遠從外地來，特別讓他住在「研究所」裡，有時候台南有展覽，甚至拿錢讓他搭火車到台南看畫展[21]。

當時「研究所」裡最小的學員就是剛滿十六歲的許定祥，最大的學員則有三十歲出頭的，學員平均年紀大約二十歲，都是剛踏入社會，對前景充滿信心、滿懷希望的年輕人。相同的，在台南分所習畫的也是一群熱愛繪畫的莘莘學子，人數並不多，上課地點則是借用孔廟的房間（因方昭然當時為孔廟的管理者，但此說法並不確定），根據當時學員王再添的年譜[22]推測及其遺孀之說法，那時約有六人在孔廟接受指導，並加入高雄的「研究所」。雖

然人數不多，但能夠教導青年學子習畫一直是劉啟祥的理想，因此，他仍然不辭辛勞，每個星期來回奔波於高雄與台南之間。

二、「研究所」的師資及發展

當時的教課情況，大都是由劉啟祥教導學員，林天瑞則任助教，此外，張啟華、劉清榮等也常到「研究所」探看學員作畫情況並予指導。偶而，楊三郎、李石樵、顏水龍和廖繼春等南下找劉啟祥，劉氏也會邀請他們至「研究所」指導學員技巧，或講講話來鼓勵學員（圖14）。那時學員們都很崇拜李石樵，因大家學習的課程僅限於素描，而李石樵的素描功力又特別深厚[23]。

另外，廖繼春因常南下找劉啟祥，而與學員間建立了深厚的情誼。難得的是這些畫家的「兼課」雖是無給職，卻並不妨礙他們指導學

註：

21.同前註19。

22.《王再添畫集》
（1991.5.10）‧台南：
台南市立文化中心出
版，頁230。

23.同註19。

員的熱心。當年習畫的年輕人都很單純，只是喜好繪畫而已，而劉啟祥在指導學員時也不強求，畢竟當畫家是一條艱苦而長遠的路。當他看到學員的繪畫到達一定程度的時候，便鼓勵學員參加展覽，那時大型的公募展覽以「省展」、「台陽展」較負盛名，有不少學員在他的鼓勵下開始參加「省展」及「台陽展」等全省性的展覽。

從一九五六年十月到翌年二月，是「啟祥美術研究所」第一期學員的修業時期（4個月），二月時結業，正式頒發結業證書。學習成績（素描）前三名依序是吳露芳、劉明錠、張金發。但這第一期卻也是最後一期，此後，「啟祥美術研究所」因眾多條件限制而暫時告一段落，它意謂著劉啟祥心中另一個理想的破滅。當初「研究所」採取向市政府立案、教育廳備案的作法，是想藉此發展成一個專科的美術學校，如果學校能成功設立，這個「研究所」前期培養的學生便成了將來得力的助手，然而創設一所學校畢竟牽涉龐雜，不僅需要人力，更重要的還要有土地、資金等配合，理想無法實現，苦撐「研究所」也就沒有必要了。雖然「研究所」結束了，但無論在東方工專或台南家專教書，每遇有繪畫天分或是肯努力的學生，他總是鼓勵學生利用星期假日到小坪頂寫生或檢討作品[24]，劉啟祥深知要發展美術，勢必先從基本的美術教育做起，在「研究所」結束後的前一兩年，事實上，劉氏還想再成立一個「研究所」，但四處尋找場所，不是地點不合適就是房租太貴，到最後還是放棄了[25]。

「研究所」結束了，對繪畫持有高度興趣的學員們也各奔西東，其中張金發和許定祥跟著劉啟祥回到小坪頂的住家繼續學畫，而也就在這兒他們才開始學習到油畫的畫法，真正進入繪畫的領域。

一九六六年，劉啟祥之子劉耿一成立「啟祥美術研究所Ⅱ」於前金區長生街，正式招收學生，當時原以為只要學生人數夠多，父親和顏水龍等前輩畫家可再前來指導，因此仍採用「啟祥美術研究所」之名。然而事與願違，前來學畫的學生實在寥寥無幾，不多久，「研究所」成為劉耿一的個人畫室[26]，劉氏父子想辦學的理想終究無以為繼。

三、美術教育成果

劉啟祥從一九四八年移居高雄到一九五四年搬至小坪頂，不論是在「研究所」或家裡，跟他學畫的學生都不在少數，但是後來能夠堅持創作的卻不多，現今尚在畫壇活動的只有周天龍、張金發、陳瑞福、黃明韶等，也許正如劉啟祥所言：

我教書時也有幾個學生是愛畫的，但到現在也是沒有半個要再畫畫，這多少是環境的問題…。[27]

劉啟祥的許多學生雖然沒有走上專業繪畫

註：
24.訪問劉俊禎，1993年1月。
25.同註19。
26.訪問劉耿一，1992年7月6日。
27.同註10，頁118。

圖14.南下見老朋友的李石樵，也曾被劉啟祥請到研究所為學員上課。圖片提供：劉耿一、曾雅雲。

這條路，但是這些學生對於繪畫仍是關心的，至少，他們都成了藝術的喜好者或支持者。就此而論，劉啟祥數十年來對推展高雄藝術風氣所做的貢獻，仍有其不可磨滅的價值與定位。

:::::

第五節　南部美協

前文曾提及：一九五八年，因嘉義、台南陸續退出「南部展」，導致此一南台灣規模最大的聯展停辦三年。該展原想拓展南部地區美術風氣，使美術發展不致「北重南輕」的創辦初衷，因前述因素不僅無法實現，「南部展」也面臨了瓦解的局面。面對這些變局，劉啟祥乃於一九六一年，集合原先「高美會」的成員，加上新生一代的張金發、陳瑞福、劉耿一、黃明聰等，成立了「南部美協」，主要目的在支撐「南部展」的展出，並且為了保持與南部其他地區的聯繫，真正達到「南部展」（7縣市）的規模與意義，更陸續在嘉義、台南、高雄縣及屏東等地設立區域代表，例如台南地區的方昭然、陳壽彝、蔡草如，台中地區的謝峰生，屏東地區則有莊世和，及嘉義的蘇嘉男等人，當時中南部的重點市鎮均有「南部展」的代表會員。

發展至此，「高美會」及「南部美協」的會員事實上是相互重疊的，惟二者之間的性質並不相同。大體而言，「高美會」是一個偏重內部活動的美術團體，注重的是會員彼此間的畫藝砌磋；而「南部美協」則是一個外向型的畫會團體，側重的是對外的發展，亦即強調對外交流與推廣美術風氣。二個畫會的路向可謂

截然不同，主因即在於劉啟祥在「南部美協」成立之初，便刻意地將其性質與「高美會」區分開來，他衷心希望能藉著這批充滿活力的新生代會員，真正為「南部展」帶來新的活力與作風。

一、組織概況

「南部美協」成立後每年均舉行會員展（1967年除外）[28]，其間會員進進出出常有變動，除了幾位仍舊執著繪事的「畫家」依然站在崗位上外，早期的某些會員多已無跡可考。「南部美協」當初並沒有嚴格的入會規定，創立之初旨在大量吸收會員，故而採取來者不拒的態度：凡是喜好繪畫者能提出作品參加「南部展」就可入會，這段期間可說是鼓勵期；後來的入會條件則較嚴格，規定欲入會者必須在「南部展」或其他展覽會得過獎才能入會，這可能跟當時的「南部展」採公募制有關（1970）。

當展覽已具有一定公信力時，會員的入會資格必然相對提高，為的是使「南部展」展出畫作呈現一定的水準。後來則又採行另一種策略，只要由畫會中二位會員推薦入會，經過同意後，即可成為會員。這幾年，高雄陸續成立的畫會愈來愈多，欲吸收會員已較六、七〇年代困難，改變入會方式，也是因應時代的變遷而做的必然轉變。

二、公募制

「南部展」的第一次轉變，當屬一九五八年時，「春萌會」、「春辰會」及「台南美術研究會」的退出；到了一九七〇年，「南部展」又發生了第二次變化，因為自是年起，「南部

展」採行公募制^(圖15)，並且沿用「台陽展」的評審模式，設審查委員會，由劉啟祥、張啟華、施亮擔任評議員^(圖16)。這一年的「南部展」共設了「南部展獎」、「市長獎」、「議長獎」、「東區扶輪社獎」、「南山獎」及「壽山獅子會獎」、「高雄扶輪社獎」、「學友獎」和佳作獎等大大小小八個獎項。設立這些獎項為的是吸引更多愛好者參加徵件，而結果也的確令人振奮，共有一百三十九件作品參展，這令會員們又喜又驚。

熱烈的反應，使得「南部展」越辦越起勁，日後幾屆的應徵作品的確呈現逐年增加的情況，曾有高達三百六十一件的徵件記錄（1977），這對「南部展」會員而言，的確是十分令人雀躍，尤其參展者中有不少是大專生或醫師等社會賢達^[29]，層面包涵極廣，正符合「南部展」推廣美術風氣的目標，因此，當經費充裕時，「南部展」甚至印製精美畫冊，刊錄得獎者的作品。後來因經費不足及各種因素限制，一九七八年第二十三屆的「南部展」後，公募制度便告停辦，以後又恢復成會員每年一次的展覽。

三、後期發展

早年的台灣畫壇，因展覽空間少，畫家舉行個人畫展的機會不多，在無處發表作品的情況下，惟有透過畫會團體的整體運作才容易爭取到展出空間，這也是早年畫會團體展多而個人畫展少的首要原因。此外，當時的資訊較封閉，畫家們也很希望藉由畫會裡其他成員作品的觀摩來互相砥礪，期能提升自己的藝術創作。

圖15.「南部展」利用「浮雲畫像室」收件情形。圖片提供：詹浮雲。

圖16.沿用「台陽展」模式，「南部展」設評議委員及審查委員。圖為審件中的劉啟祥、陳瑞福及劉耿一。圖片提供：劉耿一、曾雅雲。（下圖）

高雄在五〇年代至六〇年代末，鮮少有固定且大型的畫展出現，因此，「南部美協」所扮演的是劃時代的角色，也是一個必經的過程，有其一定的意義與定位。然而，隨著時代的遞嬗，畫會的腳步如果停滯不前，未能隨時代調整，很快就會不合時宜而被淘汰，此所以一般畫會通常難以持久的緣故。其他的原因當然還有很多，例如畫會裡的畫家在成熟之後，有了自己獨特的風貌，已不適合畫會原有的性質，他們也會選擇離開；又如當初畫會組成可能是為了某種特定目的或對抗某事或宣傳理念，這樣的共同目標固然最容易將畫家集合在一起，以便為共同理想而奮鬥，然使命一旦達成，共同目標消失，畫會自然跟著解散；以台灣曾有過的畫會而言，絕大多數出現於五、六〇年代這個特定的階段，然而卻也散的特別快。

註：

29.同註12，公募展得獎名單，頁28至30，及訪問張金發，1992年7月28日。

「南部美協」是目前高雄依然存在的最早的畫會團體，同樣也面臨了長久發展後的一些問題，逐漸變成只屬會員聯誼性質的畫會團體，當初的創會理想已然模糊，若欲重振雄風以符合多元社會的需求，勢必得大幅地修正體制、方向及腳步。

當年的「導師」劉啟祥早已將棒子交出，但繼起的中堅畫家（詹浮雲、張金發、劉耿一、陳瑞福等）似乎難以扛起這個重擔，在繼承老畫家原有的創會理念外，更應積極的開創新局，加緊腳步向前邁進，不再侷限在既有的框架中，如主動出擊參與各縣市的美術活動，而不只限於每年的「南部展」，或進一步尋求立案的可能性（筆者按：1997年已向內政部登記為全國性畫會組織，改名為「中華民國台灣南部美術協會」），讓畫會名正言順，理所當然運用公有的各項美術資源，享受應有的權利，進而實踐新的理想，能夠如此，則「南部展」仍能有相當的影響力。當然，更重要的則是要增加「新血」，因為畫會需要有幹勁的年輕人，帶來新的氣象，如此一來，畫會才能蛻變新生，不致湮沒於時代的洪流中。

:::::

第六節　慢半拍的現代美術

嚴格說來，高雄現代美術的發展其實很緩慢，自劉啟祥定居高雄後，開始致力在此間推展一連串現代美術活動，以無比的熱心成立畫會、「研究所」等，藉由各種方式闡釋自己的繪畫理念並散播美術教育的種子，大體說來，他的影響範圍雖然廣而深遠，但仍舊侷限在「省展」及「台陽展」的風格走向裡。「省展」、「台陽展」的風格基本上一直跟隨日治時代「台展」、「府展」之沙龍模式，劉啟祥原本較野獸派及表現派的「新」風格，在「省展」、「台陽展」的大熔爐裡不免也逐漸趨於較「印象」的陣營中，因此，劉啟祥所傳承的風格，其意義著重在培養繪畫風氣，指引年輕畫家能更上一層樓，然因劉啟祥的風格地位都已定於一尊，於是，努力創作的畫家們遂不免以劉啟祥的成就（畫歷、知名度，甚至風格）為最高的奮鬥目標。

當一九五七年台北的「東方」、「五月」成立後，年輕一輩的畫家轟轟烈烈展開一場傳統與現代的藝術論戰時，高雄的藝術「傳承」卻才正要開始！起步已經嚴重落後，隨後的發展又未能迎頭趕上，五〇及六〇年代的的高雄藝壇，呈現的是一個迥然不同於台北的封閉環境，說它封閉，因為在這兒感受不到新興繪畫與傳統之間的矛盾或衝擊，相反的，它才剛剛開始萌芽，並且緊守在劉啟祥的世界中，儘管年輕一代已然繼起，然而他們的繪畫事業必須依循參加「省展」及「台陽展」的路線才能增加自己的畫歷，並鏤刻上在畫壇裡的某種特定身分表徵。

儘管後來因台北畫壇的論戰愈升愈高，並將矛頭擴及「省展」及「台陽展」的制度及審查方式等，而使這兩個展覽的地位趨於動搖，但是，對於這些，高雄畫家卻似乎完全置身事外甚至不予理會，除了師承的絕大影響外，多樣化藝術人才及藝術生態的尚未形成，當是主要的因素。

相比之下，台北是全國首善之地，不僅集中了一切政經、學術、社會與人文等資料，更是最容易接觸外來資訊的地方。在美術方面，一方面它是全台美術科系的集中地，在五〇及六〇年代時，先後成立師大藝術系、台北師專美勞組、國立藝專美術科及文化學院美術系等等，這些學校中的師資雖然也是第一代前輩畫家，但在美國勢力涉足台灣後，隨著西方資訊的大量湧入，並且經由各種不同方式與管道，立即影響了此地的文化面向與生態。而在美術方面，也因整體大環境的變遷與文化思潮的影響刺激，同樣出現了現代與傳統間的對立矛盾，原本封閉的資訊體系逐漸被打破，在當時極有名的文星書店或美國文化中心，年輕的藝術家開始有較多機會接觸到國外的美術書籍，耳朵裡聽到的、眼睛裡看到的，都是一個現代主義掛帥的時代。

這種種的刺激，使得年輕的藝術心靈開始騷動不安，學院裡傳統的繪畫訓練與觀念不再能滿足他們追求藝術也追求時代感的需求，這些年輕的藝術學子就像是一群極欲脫離疆索的野馬，這種時代趨勢配合若干當時前衛畫家的鼓勵（如何鐵華、李仲生等的努力），台灣美術史上前所未有的現代繪畫風潮，就在這樣的氣氛下成形壯大，並漸漸蔓延至整個台北的美術圈。

相對地高雄不僅缺少正式的美術院校，又嚴重缺乏來自各方面的資訊，更因工業都會的城市性格使然，人口素質及結構使理工、科技人才較有發展空間，人文方面的訊息及資源則微乎其微，藝文思潮的萌芽是在嗷嗷待哺的狀態中。在這樣一個等待啟蒙的時代中，學生的思想觀念自是緊緊跟著老師的步伐，一脈相承的傳統色彩極為濃厚，當然很難出現與台北相似的改變創新。這種情況在高雄持續了很長一段時日，真正銳意改革，一直要到六〇年代末期，一些曾在北部求學的年輕學子自美術學校畢業後，陸續來到高雄發展，他們浸淫過北部藝術圈的思想啟迪，帶來了新的活力與觀念，不僅開拓高雄畫壇的藝術視野，也使此地的藝術生態產生本質上的轉變。「省展」、「台陽展」及「南部展」的方向不再是唯一的選擇，各種不同面向的思考使得創作空間的可能性大增，雖然晚了台北至少十數年，高雄的「現代」美術總算開始邁出了具體的步伐。

播種與生根的時代到此告一段落，進入六〇年代，大環境的發展與藝術生態間的互動關係，較之以往明顯而活潑，因此本篇對此方面著墨與探討較多，至於此階段畫壇的風格走向與畫家個人經歷，在礙於篇幅所限的情況下，將留待下一章再另闢專文討論，畢竟，後起的新生代才最能呈現戰後高雄美術的風貌。

：：：：：

附錄一　展覽場地的興起

一、從華南銀行到〈啓祥畫廊〉

高雄在一九六〇年之前並未出現畫廊或官方展覽場，當時畫會或畫家欲找展覽場地，總得大費周章找尋適合的空間。最基本的條件是「空曠」即可，然而能符合此要求的地方卻是少之又少，因此，銀行的交誼廳便成為最常運用的展出空間了。

圖17.華南銀行是5、60年代高雄地區藝文展覽場所之一，此為1969年「南部展」情形。圖片提供：張金發。

高雄華南銀行（位於鹽埕區）(圖17)是當時重要的展覽場，第一屆的「南部展」就在此舉行。謝掙強擔任高雄市市長時，曾補助「高美會」五千元，鄭獲義先生說明這五千元的用處是：

圖18.高雄第三信用合作社也曾是熱門的展覽場地。圖片提供：劉耿一、曾雅雲。

圖19.高雄地區第一家私人畫廊－啟祥畫廊（站立者為劉啟祥）。圖片提供：劉耿一、曾雅雲。

註：
30.同註17。
31.同註26。

當初因為缺乏展覽場地，勉強找來的場地也都不適合展出，所以每次有展覽，會員均要在佈置上大費心思，這五千元我們用來買了一整捆的麻布，遇有展覽時就拿出來佈置，平常則由劉啟祥先生保管。[30]

事實上，當時常為了一個可能只有三、五天的展覽，全體會員便要忙個好幾天來佈置場地，並請人釘架子、黏帆布才能放置作品，這類金錢與精神上的大量耗費，對個人而言實是極大的負擔，或許這也是當年畫展多屬團體展的原因。

除了華南銀行外，第三信用合作社(圖18)、第一銀行、彰化銀行、台灣區合會也曾提供過場地給畫家使用。另外，一九五八年開幕的大新百貨公司，亦在六樓規劃了「文化展」展出場所，這是高雄百貨業創新的作法，可惜的是百貨公司有其政策性考量，展覽只能配合公司政策做不定期的展出，談不上深遠的理想與規劃。

一九六一年，劉啟祥在三民區故宅開設〈啟祥畫廊〉(圖19)，這是高雄私人畫廊之始，但在收藏風氣尚未形成的年代，私人畫廊一出生便等於宣告死亡。劉耿一先生在談起〈啟祥畫廊〉時，曾感慨的說：

我父親成立畫廊是想透過這裡的展覽散播美的訊息，因為在那個年代要看到原作並不容易，除非是團體展，但那是偶一為之，又不是常常有，但畫廊常一整天看不到觀眾，只見我父親或是一些畫友坐在畫廊談天。[31]

〈啟祥畫廊〉雖不是正式的畫廊，只是把一些現有的作品掛上去，並不曾規劃過展覽，

但在風氣未開的年代，這樣的理想與做法已算前進了。然而，沒有觀眾的畫廊，結束營業是早晚的事。果然撐不到一年，〈啟祥畫廊〉無奈宣告關門。

二、〈文化服務中心〉

南部第一個藝術沙龍是由當年南台灣第一大報——《台灣新聞報》設立的，全名是〈新聞報文化服務中心〉^{（圖20）}，這個中心成立後，高雄總算有了正式的展覽場地，在此之前新聞報大樓三樓只是偶而充當展覽場。當時台灣新聞報社長趙君豪在〈文化服務中心的展望〉一文中曾提及：

> 有人說，高雄沒有文化…在南部地區，我們不知道有多少聰明才智之士，可以在繪畫、書法、雕刻、攝影、音樂多方面的在〈文化服務中心〉提供他們的卓越成就。[32]

〈文化服務中心〉的設立是因趙君豪的關係，才能順利成立，因為他了解惟有設立音樂廳、畫廊或「沙龍」等藝術空間才能促進文化的累積，也才能培養孕育出精緻的文化。

當時，〈文化服務中心〉的策劃負責人，是剛從台北調到高雄的採訪組副主任林今開。林今開接掌此任務時，因為求好心切，曾多方請教專家，希望將場地規劃的盡善盡美，在他的邀請下，剛從國外回來定居不久的顧獻樑也參與了該項計劃，南北來回奔波地提供不少意見與協助。而在藝文界原本活動力就極強的顧獻樑，也因林今開的介紹，認識了不少高雄的藝術家。〈文化服務中心〉就在林今開企劃、葉源設計及其他相關人士的支持下（聘請南部十一位知名人士擔任〈文化服務中心〉的管理

圖20.已具展覽規模的〈新聞報文化服務中心〉。圖片提供：劉耿一、曾雅雲。

委員，如陳啟川、劉啟祥等），於一九六一年六月二十日配合新聞報改制一周年的紀念隆重開幕了。這個文化中心的服務項目包含了展覽（美術、攝影、書法、文化經濟展…）、集會（學術座談會、音樂欣賞…）、觀光（協助國內外導遊及提供有關觀光的一切智識）等三大項，陸續推出的各項活動不僅範圍廣闊，也舉辦的有聲有色，當時南部藝術圈的要角幾乎都曾在此辦過展覽，除了因為場地理想之外（寬敞、有空調、採壓克力玻璃罩之照明設備等），畫家在此舉行展覽，還能享有新聞報義務性的宣傳服務，不僅讓畫家省下不少時間，更提高不少知名度，因此，這個中心的設立不啻為向來乾旱的高雄藝文界，開闢了一方綠洲，而這正是此中心設立的目的。

〈文化服務中心〉既然採多元化的運作，在此舉行的展覽也就面目龐雜，藝術界不同領域的人士常在此走動，不久之後便彼此認識，互相往來，如林天瑞曾在台北待過一陣子，早已認識林今開，藉此機緣，又與時任職工業公司的柯錫杰、學音樂的呂炳川和教古典芭蕾的李彩娥等相熟，當時，可說攝影界、音樂界及美術界的人士都常聚在一起相互交流，這些人更將〈文化服務中心〉當作連絡活動場所，熱

註：
32.趙君豪，〈文化服務中心的展望〉，《台灣新聞報》1962年6月20日。

註：
33.林今開，〈我們需要藝術文化—「文化服務中心」籌備的經過〉，《台灣新聞報》1962年6月20日。
34.同註19。

絡情形可見一斑，正如林今開所預料，〈文化服務中心〉將是高雄的文化中心、交誼中心，甚至是觀光中心[33]。

〈文化服務中心〉後來因《台灣新聞報》欲擴充業務而停止（約1981年前後），往日的盛況已不復可見，但在它聳立二十年的歲月裡，確曾為藝術界提供了最佳的服務，它推動並導引了許多的藝文風氣與活動，如果不是有這樣的一個場地，高雄地區的美術發展必然會更為遲緩。尤其可貴的是，在看畫風氣不盛、收藏人口缺乏的年代裡，它仍然維持了相當長的時間，它的官方成分及林今開的大力推展該是最大的功臣吧。

三、高雄市議會〈中山室〉

高雄市議會[圖21]何時成為展覽場地已不可考，只知一九六八年的「南部展」已在此展出。據張金發表示：

市議會的展覽場是免費的，在三樓的中山室外有幾面牆面頗適合掛畫。而場地是由市議會的主任秘書蔡景軾先生幫畫會申請的。[34]

從一九六八年開始，「南部展」幾乎每年都在此舉辦，許多畫家的個展或聯展也在此展出。直至一九七八年，市議會正式停止展覽場地的申請，因為高雄即將升格為直轄市

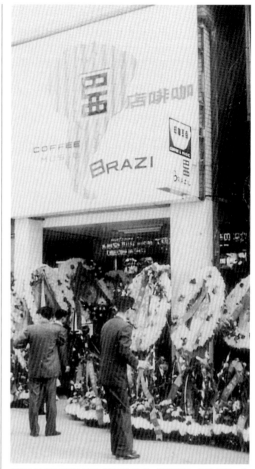

圖22.1968年12月15日「巴西咖啡店」開幕盛況。圖片提供：林侯惠瑛。

（1979），原有的辦公室不敷使用，只好將中山室改為辦公室。名聞一時，熱鬧了十多年的市議會中山室展廳就此落幕。

四、〈巴西咖啡畫廊〉

一九六八年十二月，畫家林天瑞和朋友在鹽埕區開設了巴西咖啡店[圖22]，這是一家結合古典音樂、繪畫與餐飲的咖啡店，雖然以賣咖啡為主，但咖啡店的氣氛、精緻的音樂及壁上的畫作等，自然吸引許多畫家「進駐」，進而成為當時藝術家聚會的地點，詩人畫家朱沉冬就常帶文藝班的學生到巴西咖啡店「傳道」。林天瑞如此分析：

圖21.高雄市議會中山室於6、70年代是高雄藝文展覽場所之一。圖片提供：劉耿一、曾雅雲。

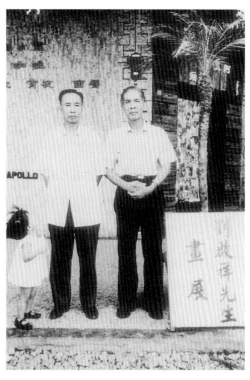

圖23.劉啟祥（右）與施亮（左）拍攝於〈阿波羅畫廊〉前。圖片提供：劉耿一、曾雅雲。

圖24.〈阿波羅畫廊〉內部展設情形。圖片提供：劉耿一、曾雅雲。

因高雄在這之前尚未有此種形態的咖啡店，許多人士便慕名前來喝咖啡，且順便賞畫。[35]

這種新鮮的消費在一傳十、十傳百的情況下，使得巴西咖啡館的生意蒸蒸日上，到了隔年的五月，又設立了第二家分店。分店的風格和第一家稍有不同，比較新潮，符合年輕人的需求，一些美術科系的年輕學生回到高雄便常往這裡走動，蔚為風潮。到了一九七〇年六月，正式取名為〈巴西咖啡畫廊〉，是高雄餐飲式畫廊的鼻祖。巴西咖啡店一直到八〇年代初，還是畫家聚會最喜歡去的地方之一。之後（八〇年代晚期）的巴西咖啡店則變了調，它的改變（卡拉OK），使得曾經在巴西咖啡店高談闊論藝術時事的畫家們，感慨美好時代的不再。至於林天瑞更因不喜歡新的經營方式而早已讓出經營權。

五、〈阿波羅畫廊〉

醫生畫家施亮對繪畫風氣的推廣頗為有心。一九六九年八月於中華路開設熱海別館時，即特地在地下室開闢〈阿波羅畫廊〉(圖23、24)，附設咖啡、餐飲。基本形態和巴西咖啡店雖相同，但它是以畫作為主、咖啡及飲料等為輔。雖然不排擋期，但二、三個月左右就會換一次畫作，張金發談起〈阿波羅畫廊〉時說：

施亮對〈阿波羅畫廊〉很有心，劉啟祥先生幫了他很大的忙。差不多二至三個月左右，我就幫劉先生拿一些新畫到〈阿波羅畫廊〉佈置。[36]

而〈阿波羅畫廊〉到底維持了多久，因尚未有確切的資料，惟施亮於一九七四年逝世，

所以至少在施亮去世之前，〈阿波羅畫廊〉仍舊維持著營運。

從華南銀行到〈阿波羅畫廊〉，經歷了將近二十年的光陰，然而，除了〈文化服務中心〉外，高雄卻未出現過較正式、專業的畫廊（其他只能算是業餘性質）。但從早期的一片荒蕪，發展到較為正式專門的展覽場地，中間的過程儘管漫長、艱苦，這些開拓者的耕耘，卻更顯得可貴。細分此時期的展覽場地，大致可區分為以下三類：一、是原非展覽場的場地，

註：

35.訪問林天瑞，1992年8月25日。

36.同註19。

63

此類場所常是大型機構的建築物且多免費提供使用,如華南銀行、第三信用合作社、市議會等;二、為業餘性的畫廊,如最早的〈啟祥畫廊〉、〈巴西咖啡畫廊〉和〈阿波羅畫廊〉,三、屬專業性的展覽場,則只有〈文化服務中心〉。這些展覽場不管歸屬何種性質,它們均有一共通點——非營利性質,大家的心願只是希望將高雄的藝文活動推展起來。在〈阿波羅畫廊〉後,高雄第一家真正策劃展覽並以展售為目標的畫廊,一直要等到七〇年初才出現。

∷∷∷∷∷

附錄二　藝術贊助者

「贊助」可分為多種形式,「精神」與「物質」二類的贊助最常見。在藝術風氣尚不普遍的年代,畫家若能得到精神上的鼓勵來支持自己的繪畫事業,已倍感欣慰,如果有人能將其化為具體的物質或行動支助,當然更難能可貴。

五、六〇年代時,高雄某些仕紳因本身對繪畫的喜愛,或因受身邊朋友的影響,每當畫家開畫展,他們總在可能的範圍內盡量協助(有關高雄仕紳贊助畫家相關事宜,請參見表一)(圖25)。例如高雄市第一屆民選市長謝掙強

在「高美會」成立時,已顯露對本地美術發展的關心,當即補助了五千元,而每當該會舉行團體展時,他總會抽空到會場幫忙打氣,一九五六及五七兩年,他更連續舉辦「四十五年度美術展」與「四十六年度美術展」,分成社會、學生二組舉行美術比賽,並邀請高雄具聲望的畫家劉啟祥、張啟華、劉清榮、宋世雄、李春祥等人擔任評審,讓愛好繪畫的青年藉此機會參加比賽並一展所長。謝掙強對美術活動的種種支持,與好友有極大的關聯,那就是亦具畫家身分的劉清榮(有關其生平請看第二章日治時代的高雄美術第六節)。劉清榮和謝掙強是澎湖同鄉,頗有私交,劉氏時任高雄市立女中校長,由於人緣佳,在教育界與藝文界擁有廣大的人脈,他的言論相當有影響力,謝掙強市長對美術的特別喜好,就源於劉清榮的推介,間接促成了謝市長對美術活動的大力支持。

當時在謝市長身邊還有一位美術活動的熱心支持者,那就是市府的主任秘書——陳漢平,每當「南部展」或其他的展覽活動需要經費時,他總盡力幫忙向市政府申請,這是實質上的贊助,「南部展」在早期能順利展出以致成長茁壯,他功不可沒。

在眾多的贊助者中,馮月香是涉及層面較廣也較多元化的一個類型。一九六五年她成立「南山畫框」,是台灣第一個畫框工廠,畫家展覽時,一定會找她配框;由於本身熱愛繪畫,所以當畫家有任何配框需求提出時,她不但盡量予以配合,並且還以較便宜的價格給予優待。劉耿一於一九六六年成立的「啟祥美術研

圖25.前高雄市長楊金虎夫婦參觀「南部展」情形。圖片提供:劉耿一、曾雅雲。

究所 II」，地點在前金區長生一街，房子就是向馮月香租借的，而她見「研究所」的招生情況並不理想，還堅持不向劉耿一收取房租。

此外，馮月香還在「南部展」中設立「南山獎」，以實質的獎金鼓勵藝術新生代。對於這些贊助的動機，她表示：

我自己從小就非常喜歡畫畫，所以很敬佩畫家，當我成立南山畫框後，認識了許多畫家，也和他們做朋友，知道他們大都過的很清

苦，因為在那個年代誰會去買畫呢？所以只要是我能幫忙的，一定樂意去做。[37]

高雄早期的美術贊助者有一個最大的特點，那就是──均偏向個人性質的幫忙，並只侷限於某一個範圍，顯見贊助者因與藝術家間的私交或熟稔的關係，或是經由朋友的介紹才伸出援手，層面不大，更談不上有任何計畫性或長久性的規劃，當然也不曾擴展到整個美術圈，對藝術發展造成的影響事實上仍屬有限。

註：
37.電訪馮月香，1992年10月。

表一　高雄地區藝術贊助者名單

姓名	活動年代	經歷（僅列舉一二）	贊助事項
王家驥	1907-	高雄教育會會長 高雄中學校長	熱心高雄藝術發展，促成雄中美術館建立
王天賞（獎卿）	1903-1994	高雄市議員 教育科長兼社會課長 高雄市第一信用合作社理事主席 高雄中小企業銀行董事長 接辦永達工業專科學校	買畫
林守盤	1904-？	高雄市第一國民小學校長 （旗津國小前身） 高雄市立第二初級中學校長 （前金國中前身）	買畫
施亮	1912-1974	醫生 高雄美術研究會會員 阿波羅畫廊老板	印畫展小冊子
陳啓川	1899-1993	第四、五屆民選市長	偶而買畫並常予畫家精神上的鼓勵
陳漢平	1907-1969	高雄港口運輸司令 台灣警備總司令少將高級參謀 市政府主任秘書	協助南部展、高雄美術研究會向市政府申請補助經費
馮月香	1937-	南山畫框總經理	幫助畫家展覽畫作配框事宜、印小冊子、設立南山獎
楊金虎	1899-1990	國大代表 第六屆民選市長	每有畫展，常親臨會場參觀予以精神鼓勵
蔡景軾	1921-	高雄市議會主任秘書 高雄市政府專員	幫畫家申請市議會展覽場地
劉清榮	1902-1981	高雄市立女中校長 東方工專美工科第二屆科主任 高雄美術研究會會員 高雄市美術協會會員	買畫、運用在教育界名望影響多位人士贊助藝術
謝挣強	1913-1979	第一、二屆民選市長	熱心高雄美術發展 補助高雄美術研究會五千元

＊按姓氏筆劃排列。＊以上名單，僅列「劉啓祥時代」，約自1952年至1980年左右止。

＊資料來源：1 綜合鄭獲義、林天瑞、詹浮雲、張金發和劉耿一等畫家訪問結果。
　　　　　　2 參考照史（1975、11），《台灣地方人物趣談──高雄人物第一輯》，高雄：勝夫書局出版，及照史（1985、8），《高雄人物評述第二輯》，高雄：春暉出版社。

第四章
茁壯而成長的戰後新生代──
「南部展」的核心畫家

「南部展」能於六、七〇年代，在南台灣建立聲名，除了劉啟祥個人的聲望號召外，「南部展」裡的林天瑞、詹浮雲、張金發、陳瑞福及劉耿一等幾位畫家也都能以「藝」服人，他們大都在「省展」、「台陽展」裡得過獎，不僅畫家本人以此為傲，也成為許多愛好藝術的後進們學習的榜樣。這幾位畫家相通之處頗多，同樣成長於日治時代末期，未接受正規美術教育，但均曾受教於台灣前輩畫家，爾後各自在高雄闖出一片天地，他們非學院的「學院風格」，可說就是「南部展」的主力風格。在「東方」與「五月」在台北為現代繪畫（抽象及超現實）開疆拓土的年代，他們以相反的另一種「現代」（寫實又印象）繪畫在高雄傳承著前輩美術家的遺風。

: : : : :

第一節　林天瑞──「南部展」的主力畫家

　　林天瑞於一九二七年出生於高雄縣茄萣鄉，從小酷愛繪畫，但因住在鄉間，缺乏學習機會，直至就讀台南專修工業學校土木科時，才因顏水龍的影響，真正開啟了個人的藝術生命。一九四四年，顏水龍應聘至台南工學院（成功大學前身）建築系工程學科任教，負責講授素描及美術工藝史，同時兼工業學校課程。翌年林天瑞畢業留校擔任助教，因緣際會，林天瑞就此成為顏水龍的學生，同時也展開了他長達五十餘年的繪畫生涯。

一、台北歲月

　　一九四七年，台北市長游彌堅創立「台灣

省工藝品推行委員會」，顏水龍因自日治時代即熱心推廣工藝，因而被聘為該會委員兼設計組組長，當時，林天瑞追隨顏水龍學畫的時間還很短，為使繪事能更精益求精，遂決定追隨顏水龍北上，並在顏水龍的引薦下進入該會工作，成為顏水龍的得力助手。在台北工作的那段歲月，也是林天瑞展開繪畫生涯的關鍵所在，因為那時他們的辦公室設在中山堂樓上，中山堂堪稱當時首屈一指的展覽場地，良好的環境成為畫家們時常聚會之處，廖繼春、李梅樹、楊三郎、李石樵、鄭世璠、廖德政和藝評家王白淵、漫畫家葉宏甲等均是這兒的「常客」。正因有機會和這些前輩畫家相識，聽他們談論繪畫生涯及畫作技藝種種，促使林天瑞進一步走進了繪畫的核心地帶[1]。

　　一九四九年，林天瑞深感素描的重要性，轉隨李石樵學習，此後四年裡，林天瑞不畏寒暑每天至李石樵畫室報到，練就了紮實的基本功夫。當時除了上班時間外，他幾乎把所有的時間都用來作畫，此時和他同住的金潤作（當時開設畫室並同時和林天瑞成立「美露圖案社」）為他取了一個「志美林」的封號，意指他是一個志在美術殿堂的人[2]。

　　早在學畫之初，林天瑞即開始向「省展」、「台陽展」挑戰以驗證自己的實力。一九四八年，他初次送作品參加第三屆「省展」及第十一屆「台陽展」，就獲得入選的佳績；由一九五二至一九六〇年的九年裡，總計在「省展」、「台陽展」受賞了八次（另入選二次）。得獎是種肯定，也讓他認識更多藝術圈裡的朋友，而因年紀輕、肯努力，因此每當

註：

1.訪問林天瑞，1992年8月13日。

2.鄭世璠（1991.3），〈志美林來台北開個展－你我他都為此高興〉，《藝術家》雜誌，收錄《林天瑞畫集》（1992）。

「省展」、「台陽展」每年一度的大展時，他總是負責到火車站搬運南部來的作品，再運至現場佈置，所以不但和高雄、台南、嘉義等地的畫家建立了友誼，並保持著密切的連繫，這也是為什麼第一屆「南部展」開展時，遠在台北的林天瑞不僅已是「高美會」的會員，更提出作品共襄盛舉的原因。[3]

二、返鄉打拚

一九五三年年底，林天瑞在家人的催促下回到高雄，因當時父親年事已高，回高雄可就近照顧，另外他也想回鄉開創事業，雖然他所從事的設計工作，留在台北可獲得較多的發展機會，但高雄卻是一個正待開拓的新市場。回到高雄後的林天瑞首先拜訪老師顏水龍的舊友劉啟祥，後來更在「啟祥美術研究所」中義務擔任「助教」工作。

剛回高雄時，因住處難覓，曾寄住在親戚家中，住所剛好鄰近張啟華畫室，因此和張啟華常有往來。透過這些機緣，漸漸與此地畫界朋友熟識。當時市立女子中學（今新興國中）校長劉清榮特別聘他為美術老師，在擔任教職的四年時間裡（約1955～1959），參加過二次「全省教員美展」（獲入選及教育會理事長獎），由於此時已設立「瑞士美術社」，工作、教學佔據了他大部分的時間，創作的時間非常有限。林天瑞表示：

> 光憑教員薪資，除去家庭開銷外，根本不夠買油畫顏料。[4]

一九六〇年，「林天瑞設計工作室」正式立案為「林天瑞美術設計公司」，承攬的業務堪稱包羅萬象，舉凡美術設計、廣告招牌、室內裝潢等無一不在營業範圍內。

從第一屆「南部展」開幕直到一九六三年止，林天瑞維持年年參加的記錄，後來因公司的業務增加才停止參展。雖然不再參加「南部展」，但是和「南部美協」的畫友依然時相往來，一九六六年，劉啟祥、張啟華、詹浮雲、張金發、陳瑞福、劉耿一等十人共組「十人畫展」（詳見張金發一節）時，林天瑞亦是中堅成員。綜觀此時期的林天瑞，雖為了生活全力打拚，但也未曾放棄繪畫，反而因時間不多，在創作時更專注投入。

一九六二年，〈文化服務中心〉的開幕轟動了當時的南部藝壇，負責策劃的林今開是當時《台灣新聞報》採訪組副主任，他和林天瑞在台北時已因工作關係結識，再加上從事攝影的柯錫杰，三人並稱「高雄三大瘋子」[5]，都是當時藝文界的活躍分子。此後，林天瑞的活動和創作使他成為高雄美術界首屈一指的人物，直到七〇年代初期，共舉行了七次個展和無數次聯展；他所投資設計的巴西咖啡店在當時可謂人文薈萃，成為詩人、畫家聚會的地方，裡面的幾幅大壁畫即使在八〇年代末看來仍頗具現代感（巴西咖啡店已於九〇年代初改裝，大壁畫目前由家屬保管）。林今開加上林天瑞，是當時現代美術能在高雄延續的重要原因，兩人間的特殊交情，更使得林天瑞公司裡的設計人員能在〈文化服務中心〉舉辦二次聯展，實現林天瑞一直想達成的目標：讓員工把「美」帶入設計工作中，發揮最好的效果。

一九七〇年，林天瑞因贊成「高美會」立案，遂加入宋世雄、林有涔等組織的「高雄美

協」，一九七三年的「十人畫展」是林天瑞最後一次參加由劉啟祥主導的畫會活動。其實早在這之前，劉啟祥已逐漸「淡出」美術活動，新生代另起爐灶是遲早的事，而在「高雄美協」裡，林天瑞應該是最具分量的人物。

往後的幾年，林天瑞自設計崗位退休，專心作畫，積極參與畫會的工作，一九八九年在畫友支持下，繼宋世雄、林有涔之後接美術協會理事長一職，忙於畫會工作之餘，仍舊四處寫生，找尋繪畫的題材，為自己尋求更寬更廣的繪畫天地。而在〈高美館〉開館後，他更將創作精華三百二十六件作品悉數捐贈；這幾年，他正籌劃「八十回顧展」，做為自己五十餘載繪畫事業的檢閱，卻不幸於二〇〇三年三月病逝，齎志而歿。

三、藝術根源

林天瑞來自高雄縣的茄萣鄉，那是個樸素自然的小漁村，自小喜好繪畫的他因巧遇顏水龍而闖入了藝術世界，但林天瑞真正打下堅實根基卻是跟隨李石樵學習素描，這也是他能連續在「省展」、「台陽展」獲選的因素，以此畫歷和功力回到文化沙漠的高雄，林天瑞自是高人一等。顏水龍的啟蒙、李石樵的磨練，加上劉啟祥的影響，林天瑞的藝術在三個截然不同風格的陶冶下馴化。然而，憨厚率性的林天瑞在幾經南台灣豔陽的考驗後，終究能把大師的色彩消化在自己獨特的藝術語彙中，他那些海中生物、風景、房舍等膾炙人口的畫風無不有鮮明的個人風格。

四、風格分析

（1）頗受好評的古典風格

從顏水龍門下「跳槽」到李石樵畫室，想必林天瑞對李石樵堅實的古典寫實風格心儀已久；五〇年代初的李石樵正面臨個人風格的轉變期，但為人所熟知的仍是四〇年代末所繪的〈建設〉或稍早的〈市場口〉，當時李氏正有意走出寫實主義的範疇另謀出路，但在畫室裡，李石樵仍然按照學院式的規則教學，依然是比例、光影、質感、量感…。

由五〇年代末到六〇年代初，林天瑞的作品無不洋溢著濃厚的古典寫實風味，五二年的〈室內〉、〈風景〉到五七年的〈芭蕾麗娜〉、五九年的〈靜物〉…，林天瑞在畫中苦苦經營出的結構確屬上乘，但仍受李石樵的影響。如〈室內〉一圖[圖1]，視點從右上方坐在桌旁勾

圖1.林天瑞　室內　92×73cm　1952　油彩、畫布　高雄市立美術館典藏。圖片提供：畫家家屬。

圖2.林天瑞 芭蕾麗娜
92×73cm 1957 油
彩、畫布 高雄市立美
術館典藏。圖片提供：
畫家家屬。

針線的少女展開，順著畫框、壁爐，以Ｓ型延伸至中景長方型桌上的水果（籃）及右下方瓶中的百合，最後落在近直線的地板，在刻意設置的構圖中，在時空凝結的永恆裡，一切都恰如其分，畫家在意的不是創造風格的意圖，而是如何使眼前景物協調一致地「存在」於畫面，光影、律動、氛圍…，如何完成一幅好畫是林天瑞的首要考量。

林天瑞早期作品中，以妻子為模特兒的〈芭蕾麗娜〉（圖2）最受好評。身著舞衣的少女在屋角的圓椅上，頭微低、雙手撫弄著抬起的左腳舞鞋，林天瑞以土黃、墨綠為背景烘托出

白色的舞衣，光線由右方投向舞者，細膩的色
調變化及沉穩的塊面，使舞者若有所思的面容
在微弱的色光中更富神韻，宛若一尊沉穩靜謐
的希臘雕像。

　　以薄薄的油彩反覆堆疊來加強對象的量
感，還有「乾擦」的特殊技法和黃綠色調的使
用，林天瑞把李石樵畫室所學的技巧發揮到極
點，此時的作品是道地的台北學院風格，自然
能在大展中連連獲獎。

（2）徘徊在抒情與表現之間

　　初返高雄的林天瑞並未在藝術創作上真正
面對現實環境，但所從事的工作卻是最現實的
設計工作。從五〇年代後半到六〇年代末，他
同時繪出幾種不同的風格，其一是延續台北時
代的古典風格，另一類則是頗具高雄風味的強
悍畫風，此外更有象徵意味甚濃的抒情風格，
這種不能統一的現象，正是畫家力圖求變的心
態所致。

　　一九五八年的〈小坪頂〉及〈池邊秋色〉
（圖3），顯然是在和劉啟祥交往後所繪，但劉氏
的影響遠不及李石樵明顯。五九年的〈靜
物〉、六〇年的〈冰箱〉、〈鳥籠〉、〈鳥與小
孩〉（圖4）、六二年的〈左營紅磚屋〉、六三年的
〈花蓮海邊〉（圖5）、六四年的〈茄萣風景〉等均
可視為台北時期的餘風，當然，它們也有所不
同，如筆調由嚴謹走向率意、色調由晦暗漸趨
明亮。以〈鳥與小孩〉為例，畫面中央是兩隻
意筆草草的鸚鵡，右方則是只有模糊影像的人
形，背景更是以畫筆塗過、畫刀掃過的一片朦
朧色調，整幅畫是以象徵性手法來表現，有
「意在畫外」的旨趣，已與劉啟祥的隱喻畫風

圖3.林天瑞　池邊秋色　72×60cm　1958　油彩、畫布　高雄市立美術館典藏。圖片提供：畫家
家屬。

圖4.林天瑞　鳥與小孩　73×92cm　1960　油彩、畫布　高雄市立美術館典藏。圖片提供：畫
家家屬。

圖5.林天瑞 花蓮海邊
60.5×50cm 1963
油彩、畫布。圖片提
供：高雄市立美術館。

頗為神似。六二年的〈左營紅磚屋〉色調仍深沉、用筆亦沉穩，仍然是古典寫實的描繪，但已非薄塗層疊式的畫風；六三年的〈花蓮海邊〉，景物稀少，畫面為雲彩及海水所佔據，由於大量使用畫刀來作畫，整幅畫略嫌平板；六四年的〈茄萣風景〉不論是用筆、用刀及色調都含蓄細膩，此時的林天瑞已遠離古典寫實而傾向於性靈感受的追求，〈茄萣風景〉的寂靜與幽雅，令人想起尤特里羅的〈巴黎街景〉和劉啟祥的〈小坪頂〉。由六二到六四年，短短三年，林天瑞就已呈現如此不同的變化，顯見畫家此時正處於模塑自我的嘗試階段。

相對於以往薄塗積累量感的畫法和同時期抹平畫刀痕跡的抒情風格，林天瑞在六〇年代初也畫了不少類似表現主義的作品，六二年的〈蟹〉、〈游〉、〈群〉；六三年的〈魚群〉、〈貝殼〉（圖6）皆屬小品，但粗率的造型、筆意及厚重而糾纏的油彩使這些海中生物具有深沉無比的力量，林天瑞藉魚寫情，寫的是他抑鬱已久、難以理清且無處渲洩的人間情懷，這些近乎抽象卻充滿表現主義精神的作品，是林天瑞另闢蹊徑的開端。才一出手就非同凡響，六〇年代正是林天瑞創造力最旺盛的年代。

六二年的〈野薑花〉是另一形態的表現風格，畫家彷彿只用畫刀橫塗豎抹一番就了事，概括而潦草的形象和粗獷快意的畫法，雖然看似簡略，但卻有一股痛快淋漓的感覺。同年繪就的一幅〈佳洛水〉則使用畫筆完成，此幅也一樣充滿表現力，厚重的顏料未經稀釋就堆疊在畫面上，尤以中景浪潮部分的肌理最為生動，近乎白色的海浪和近乎黑色的礁岩恰成鮮明的對比，突出畫面的波浪和遠方深沉的海面亦成強烈的反差，此幅在肌理、色調上所造成的張力是林天瑞畫作中前所未見的。

六〇年代是抽象畫狂飆的年代，林天瑞的〈蟹〉其實已接近抽象的境界了，他曾說：

我也畫過抽象畫，但我堅持具象的畫法，當時，我對世界潮流也很熟悉，畫抽象的畫作，不是因為和朱沉冬他們走得較近的關係……。[6]

〈蟹〉完成於六二年，六三年朱沉冬才開始學畫，林天瑞畫抽象畫乃受時代環境氣氛影響，而他之所以沒有進入抽象世界，實因：

抽象的畫法是須精神性很強的，如果把繪畫和生活分開就可以辦得到……，而我，時時生活在現實生活中，當然選擇具象的畫法。[7]

僅僅六〇年代前半，林天瑞就展現出前述如此多樣的風格，雖然風貌不一，但卻也能找出某些明顯特質，如薄彩改為厚彩，土黃色亦漸漸轉向白色系，畫刀的使用逐漸頻繁，最重要的是謹慎的寫實改為暢快的寫意，這種種轉變，除了劉啟祥的影響外，高雄熾熱的陽光、質樸的民風以及林天瑞個人的歷練（成家、立業）當是影響他畫風轉變的更重要因素。

（3）對景生情的自然主義

七〇年代初期，林天瑞的設計公司已步上了軌道，開設的巴西咖啡店也經營順利，物質

註：
6.同註1。
7.同註1。

圖6.林天瑞 貝殼 60.2×50cm 1963 油彩、畫布。圖片提供：畫家家屬。

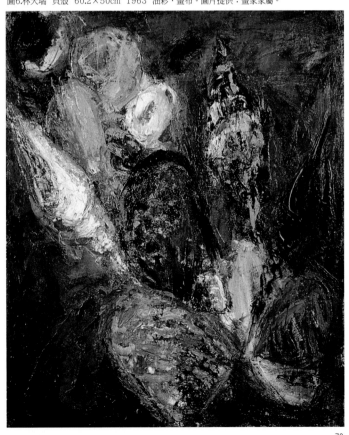

上的富裕與精神上的舒解，使林天瑞能有更多的時間與心情去描繪這個有情人間，除了偶爾還畫些往昔魚類題材及速寫式的人物外，海景、山林及古厝成為他更傾心的主題，由於長時間在同一題材上鑽研，遂造就出鮮明的個人風格。

七〇年的〈紅磚屋〉，畫幅雖小（6F），厚重沉鬱的相類畫法在六二年也出現過，但此時色彩更濃郁、用筆（刀）更凝結、肌理更強勁，紅褐色的古厝在藍白色的天空及灰白色的土地映照下古樸而幽深，有力的筆（刀）觸，錯落糾結出令人悸動的「心事」。林天瑞在畫中消耗了太多的顏料、太多的時間和太多的深情，才使這一小方天地中有此懾人的力量。

七三年的〈太魯閣〉、七六年的〈蘭嶼〉、七九年的〈津輕海岸〉、八〇年的〈閑〉、〈泊〉……，一系列的風景寫生貫穿整個七〇年代，而海景尤其重要，碧藍的海水及澄靜的穹蒼所襯托出的一望無際，似乎含有對大自然的敬畏，而渺無人跡的沙灘和岩岸所顯露出的孤寂則似乎含有對凡塵的退避，林天瑞雖然畫的是自然，裡面卻有深情，一種對自然與人生有所感喟的深情。

歸結此一時期的特色，從技巧方面來看，畫刀的使用已達爐火純青，不同於劉啟祥寬平的筆（刀）觸，林天瑞是以細碎的小筆（刀）觸縱橫交錯成大的色面，比較起來，劉氏寧靜平和，林天瑞的靜中還含有騷動；另一個特色是白色的使用特別突出，不同劉啟祥整體協調分佈的白色，林天瑞的白往往是藉著黑和藍等深色襯托出來的，這也表示，林天瑞的黑和藍

用的深厚而有內涵，例如〈閑〉圖左下部分不知何物的「黑域」即為一例。

如果五〇年代的林天瑞只是想完成一幅好畫，六〇年代則是欲有所為的探索、嘗試，那麼，七〇年代的林天瑞則是藉物詠情，藉海景、古厝盡訴衷腸，敦厚樸拙的畫家還有很多的心事未能交待，只好任由彩筆反覆沉吟了。

（4）自在無為的悠遊歲月

八〇年代以來，旅遊寫生成為林天瑞生命中重要的一部分，歐洲、日本、大陸、東南亞及台灣各地都有他的足跡，雖然年事已高，但林天瑞卻比以往更專注於繪畫，也許因已無後顧之憂，畫起畫來也更為隨興，色面與色面的關係不再那麼深沉，畫刀與筆觸的堆積也不那麼堅持，當然，畫中的世界也不再那麼淒涼寂靜（人物出現在風景中了）。林天瑞的近作（圖7），往往以線條似的筆觸來勾勒房舍外觀及同屬性的物體，近乎速寫性的描形成為構成的重要部分，色彩處理也近乎隨類賦彩般地著色，顯然，畫家的主體意識已從自在無為的模擬再現中逐漸隱退，晚年的林天瑞是在隨心所欲的情境中揮動彩筆，那些罕見人煙的街頭和房舍中因而有了陽光、有了溫暖，也有了似曾相識的親切感，它們其實是平凡的人間小品。

（5）半生歲月

林天瑞自一九四五年習畫以來已五十餘年，從人物、靜物到風景，他的畫刀、肌理、白色、藍色、寂靜、清幽都早已受到肯定，雖然曾經歷了幾個不同時期的風格變化，但卻始終忠於自我，心隨境轉，畫隨心轉，一切自然而然絕不勉強，從年少時的古典寫實到抒情與

圖7.林天瑞　西子灣
45.5×53cm　1997
油彩、畫布。圖片提
供：高雄市立美術館。

表現再到自然主義以迄今，這裡面始終不變的
是幽雅與靜謐，一如林天瑞的人一般，不多
言、不焦躁，也不標新立異，在他樸素的容貌
與拙澀的言語中細細體會，將可以感受到他溫
和而親切的生命力量。

::::::

第二節　詹浮雲——高雄膠彩畫的導師

一、意外的人生

　　一九二七年出生於嘉義市下路頭的詹浮
雲，原名詹德發。

　　約莫四、五歲時，詹德發因見母親在縫製
繡鞋前，總是先剪紙花貼在布上再用繡線去

繡，覺得有趣便依樣畫葫蘆剪著玩，家人看了
都誇他很有美術天份，詹德發自此也開始嘗試
塗鴉。

　　當時在嘉義地區，畫名最響的當屬陳澄波
與林玉山，但礙於作品的生澀，詹德發卻不敢
在此時拜師；直至大戰結束後，覺有些基礎
了，才常拿作品（水彩及少數的油畫）向陳澄
波請教。

　　從我們家到陳澄波家約十來分路程，因
此，每完成一張作品，便向他求教，請他指
導。他人很客氣，每次均不厭其煩地熱心指正
我的畫及教導我作畫方面該注意的事。[8]

　　和林玉山的接觸則因對詩的喜好，因為他
在年少時曾隨伯父羅君菜學漢文[9]（漢文的基

註：

8.訪問詹浮雲，1992年9
月。

9.訪問詹浮雲，1994年1
月17日。

礎，使他在戰後未產生語言隔閡的問題外，並且成為少數能在六〇年代寫文章介紹畫友、畫會的台籍畫家）。戰後他因常到「書畫自勵會」走動，而有機會與林玉山來往，並因林氏的影響，慢慢開始學習膠彩和水墨的技巧。雖然時有作品向兩位老師請益，奇怪的是，詹德發卻從未曾拜師進入門下，成為正式的學生。

一九四七年，陳澄波不幸死於二‧二八事件，在那風聲鶴唳的年代，誰也不敢到陳家祭拜，詹德發因感念陳澄波平時對自己的指導，所以，當陳家默默為陳澄波舉行喪禮時，詹德發特地到陳家上香以示敬意。沒想到，一出陳家大門馬上被跟蹤，幾天後更莫名其妙地被捕入獄。後因里長提出有力的保證，經過一番周折後終於將他保釋出來，只不過情勢演變至此，詹德發不敢繼續留在嘉義，以免再度被捉，於是離鄉投靠高雄的朋友避難，並把原來的名字德發改為浮雲（意謂人生如浮雲）[10]。

二、第二故鄉——高雄

一九四七年為避難到高雄的詹浮雲，雖在風聲過後於同年回到嘉義，卻又於翌年南返定居高雄。

嘉義畢竟是個小地方，在高雄雖然人生地不熟，但這裡是工業重地，我直覺認為它有發展的空間，於是決定在這裡安家立業。[11]

初到高雄的他，首先在港務局找到工作，卻因二‧二八的陰影時受困擾，只好辭職，改以油畫人像、製做匾額為生，此時為一九四九年（開設浮雲畫室，在中正路《台灣新聞報》舊址附近），後來也兼做照相器材的買賣。

一九五〇年，詹浮雲因參加第一屆「高雄美展」得特選，認識擔任評審的劉啟祥，經由劉氏的引介開始和高雄畫界的朋友來往。一九五二年，南部畫家組織「高美會」，詹浮雲因故未能加入成為會員，因此錯過第一屆的「南部展」。第二屆「南部展」舉行時，詹浮雲加入嘉義的「春萌會」，而以「春萌會」會員的身分參加展出，直到「春萌會」、「春辰會」等退出「南部展」，一九六一年詹浮雲才和一些年輕畫家同時加入「南部美協」，並且是其中不可或缺的一員。事實上，詹浮雲早在一九五五年「高美會」第一屆的展覽會，就已提出作品參展，而成為劉啟祥所主導的畫會裡的一員了。

在此同時，詹浮雲也開始積極參加「台陽展」、「省展」及「省教育會展」，從一九五一至一九七一的二十年間獲獎無數，奠定他在「南部美協」中的地位。一九六一至一九六七的五年裡，詹浮雲擔任「南部展」總幹事，負責展覽內外的一切瑣事，包括寫新聞稿、發新聞稿、開事後檢討會等，這段期間也是詹浮雲參與藝壇活動最繁忙的時期(圖8)。

入選「台陽展」後未久，鑑於自己苦學出身，因此想把研究心得傳授給有心學藝的年輕人，於是在一九五一年設立「浮雲美術補習班」（對內稱之，對外則因補習班名稱不被當時教育當局認可，仍以「浮雲畫室」為招牌），除維持基本生活的人像畫工作外，他把全付心力都投入於教學工作，因以美術教育為目的，詹浮雲一向只收學生第一次費用，以後便完全義務指導[12](圖9)。維持了近十年之久的畫室，

註：
10.同註8。
11.同註9。
12.訪問詹浮雲，1993年5月。

76

卻因學生不尊重師道，幾度灰心之後，終於停止對外招生。他一共教過五十位左右的學生，有九位曾獲獎、十數位入選「台陽展」，直至目前仍有活動、繼續創作的只有黃惠穆、王五謝、呂浮生（原名呂炎坤）、謝峰生、詹清水等人，黃惠穆目前為「省展」邀請出品，謝峰生、呂浮生及王五謝曾擔任「省展」的評審委員。學生的成績有目共睹，是詹浮雲最感欣慰的事。

三、東渡日本

　　詹浮雲在畫壇上早已是頗具知名度的膠彩畫家，但自七〇年代重拾油畫筆後，深感自己所學不足，毅然於一九七五年東渡日本進入「光輪美術研究所」，重溫學習生活，實踐「活到老學到老」的精神，為表示自己學畫的決心，他甚至表示：

　　如果在日本的畫會不拿個獎，絕不開個展。【13】

　　進入「光輪美術研究所」，雖然拓寬了詹氏的眼界，卻漸覺得和自己所擬定的理想還有段距離，在看過眾多展覽與畫會後，深覺「東光油畫研究所」更能符合自己對繪畫的要求，遂在七〇年末參加「東光油畫研究所」，每年並提出作品參選「東光畫會」（以下簡稱「東光」）展覽（圖10）。自一九八一年首次入選後，一九八八年並獲ASAHI繪畫獎，一九九〇年更因優異的表現，成為「東光油畫展」免審查會友，一九九四年六月進一步成為該會會員，詹浮雲多年的努力終有所成。而在台灣，他亦曾擔任各種展覽的評審委員，如「全國油畫展」、「省展」、「南瀛美展」、「高雄美展」，

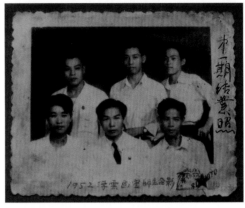

也是「台陽美協」、「中華民國油畫協會」的理事，可說是南部前輩畫家中活動力相當旺盛的一位。

四、繪畫歷程

　　詹浮雲出生於「台展」開幕的那一年，「台展」前後十六回展出中，嘉義地區一直是光采奪目的，尤其是陳澄波和林玉山的成就帶動了當地美術風氣的蓬勃發展，詹浮雲非常幸運能先後受教於兩位美術前輩，他們分別是油畫和膠彩（或類水墨）領域的佼佼者。

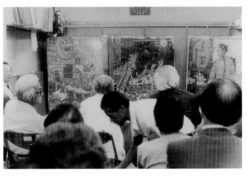

圖8.「南部展」開會情形，右下站立者即為詹浮雲，正在報告各項開支及活動狀況。圖片提供：劉耿一。

圖9.1952年「浮雲畫室」第一期結業照（前排圖中為詹浮雲）。圖片提供：詹浮雲。

圖10.正在接受「東光畫會」前輩指導的詹浮雲（圖左）及其畫作。圖片提供：詹浮雲。

註：
13.同註12。

學一學油畫、再學一學膠彩和水墨,在一年多的日子裡,詹浮雲同時學會了兩種性質不同的繪畫技巧,這在美術界是少見的特例,無怪乎他的膠彩很像油畫,而油畫也很像膠彩。在六〇年代到七〇年代初,詹浮雲還是高雄地區少有的藝評家,一手執筆寫文章,一手執筆畫畫,而畫的還是不同材質的畫。

在嘉義萌芽的藝術志業,卻是在高雄才成長發展,參加「南部展」、成為「高美會」、「南部美協」會員,一連串在「省展」(第1名二次、第2名三次、第3名三次)、「台陽展」獲獎,詹浮雲在膠彩畫的地位之高,可由日後擔任「省展」評審獲得證明,但他卻在七〇年代中東渡日本,把後半生的精力投注在油彩上,所以,他的藝術歷程很清楚可以劃分為兩個時期。

五、風格分析
(1)膠彩畫風

詹浮雲的膠彩畫雖得自林玉山的啟蒙,但林氏的膠彩含水量較高,注重筆墨線條的靈活運用,和水墨畫較接近,而詹浮雲可能受油畫技巧的影響,他的膠彩是一筆一筆堆砌而成,像是點描般地以色面構成為主,和日本民間的風俗畫較接近。

在二十餘年以膠彩畫為主的創作生涯中,詹浮雲早期作品是以「台灣風俗」為主題,人物為畫面中的主角,配上特殊的場景,構成了裝飾意味甚濃的鄉野風情。據他本人表示,這樣的發展是受日籍友人後藤和信的影響[14],後藤乃日本院展派畫家,擅於繪製富異國情調的作品,他多次來台旅遊都由詹浮雲作陪,其

〈太魯閣的姑娘〉、〈懷想〉(圖11)等皆為追憶原住民所作,後藤用色濃麗、勾描細微,畫面充實,的確給自學的詹浮雲莫大的影響。

由一九五七年的〈小天地〉到六一年的〈秋昏〉、〈黃昏小憩〉看來,詹浮雲受後藤影響的是勾勒與填彩,還有就是風俗畫的題材,除此之外,詹浮雲的膠彩有更多自己的特色,如〈小天地〉(圖12)描繪的是台灣鄉下常見到的「烤地瓜」景象,畫中左邊的小男孩、右邊的土窯和左前方的黑狗構成三角形構圖,然後是

圖11.後藤和信 懷想。圖片提供:詹浮雲。

圖12.詹浮雲 小天地 97×130cm 1957 12屆省展 膠彩。圖片提供:詹浮雲。

一望無際的田野；〈黃昏小憩〉（圖13）畫的是一對客家籍夫婦在小孩週歲返娘家後，在路上休息的景像，圖中先生持縶有紙條及雞的甘蔗，太太蹲著察看跪在地上小孩身上的紅包，一手則提著粿糕，背景是遼闊的農田及山脈，那遠山應是美濃的月光山；〈秋香〉描寫的是荷鋤準備回家的農人及牛，背景則是線條優美的農田，最遠的應是半屏山。後藤的民俗是集錦、想像與裝飾，詹浮雲雖也富裝飾意味，但他的畫是生活、是記實，畫中的親切感是後藤的「旅遊明信片」所沒有的。

　　如果與當時台灣其他膠彩畫相比，詹浮雲和郭雪湖、林之助、陳進等前輩的精謹細密亦不相同，詹浮雲比後藤淡雅，卻比台灣前輩畫家的色彩妍麗，筆墨也較粗獷些，可以說多了一份野趣。其實，詹浮雲得自林玉山或後藤的仍屬有限，真正影響他的是油畫創作，尤以六〇年代之後為甚，因為詹浮雲平常是以油彩畫人物肖像為生，比賽時的創作才改用膠彩來畫，在這兩個不同領域遊走，才造成他極為特殊的膠彩畫風。

　　一九六二年，詹浮雲以〈向上〉（圖14）獲得「省展」第一名，這幅畫是百分之百的實景寫生，是以仰角畫正在澄清湖施工中的中興塔，整幅畫可說已揚棄傳統勾勒填彩式畫法，完全是以反覆塗抹的油畫技巧完成，土黃色為主的色調，和當時台灣前輩畫家的作品極為相近，由於獲得首獎的鼓勵，此後的〈夕陽〉、〈水族館〉、〈水宮〉等圖均以相同的畫法完成。〈夕陽〉（圖15）亦獲得「省展」第一名，畫的是前鎮漁港內的竹筏，在太陽西沉的餘暉中，漁

圖13.詹浮雲　黃昏小憩　97× 130cm 1961　16屆省展　膠彩。圖片提供：詹浮雲。

圖14.詹浮雲　向上91×116.5cm 1962 17屆省展　膠彩。圖片提供：詹浮雲。

圖15.詹浮雲　夕陽91×116.5cm 1967 22屆省展　膠彩　曾婉玲收藏。圖片提供：詹浮雲。

夫正準備燒飯的情景，金黃色的海面和暗灰色的竹筏相映，極富詩情畫意。

　　連連獲獎的詹浮雲於一九七〇年在〈文化服務中心〉舉行首次個展（圖16），這次個展叫好又叫座，以致七〇年以前的畫作如今都散失在各方。首展成功對詹浮雲來說是莫大的鼓舞，只要繼續努力，成為台灣膠彩畫的一代宗師是指日可待；然而，這次展出後不久，「省展」

圖16.首次舉行個展的
詹浮雲拍攝於〈新聞報
文化服務中心〉。圖片
提供：詹浮雲。

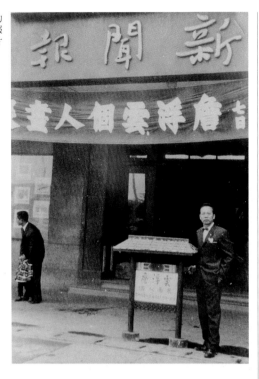

竟然在一九七二年取消了國畫第二部（膠彩）
的收件，這對當時以競賽為唯一出路的膠彩畫
壇造成了極大的震撼，膠彩畫家處境之窘迫可
想而知，但當許多膠彩畫家不知何去何從時，
詹浮雲卻早已支起了畫架，改畫他早已熟悉卻
少發表的油畫。從膠彩到油畫，對他而言，只
不過換了筆和顏料，心境仍是相同的。

（2）油畫風格

以油彩為人像畫和以油彩來創作，原本相
差不多，但當詹浮雲有意以油彩描繪做為創作
生涯的另一個起點時卻顯得有些拘謹。如七〇
年所繪的〈台中公園〉（圖17），此圖以水池為前
景、涼亭和樹林為中景、天空為遠景，明顯的
三段式構圖加上段落式的配色——黃綠色的水
波、紅色亭頂及綠色樹叢、粉紅及粉藍的雲
彩，雖然這些顏色都很「幸福」，但稍顯生
硬，色與色間常呈現分離的現象，缺乏如膠彩

般的和諧。

到日本進修是詹浮雲的願望，年近半百才
赴日學藝的精神令人敬佩。事實上，多年來他
的畫風變化太少，其實也面臨了創作上的瓶
頸，正需要外援的詹浮雲勢必得藉「取經」才
能再展新風貌。選擇「東光」最大的原因是因
為他們的風格和自己的畫風相近，而「東光」
確實也是有歷史、有傳承的團體，在那裡可以
循序漸進地追求畫會強調的完美境界。

詹浮雲和「東光」相似之處在於近乎「粉
味」的裝飾風格，而「東光」之長處是對色彩
的獨特見解，他們的彩繪並非調好色彩一次完
成，而是漸次塗抹，每加一次就多一層色彩
（不掩蓋底色），所以他們的畫都非常「厚
重」，由於在色彩上已追求到「深度」和「量
感」，所以對物體的量感和空間感就沒有興趣
了。以獲ASAHI繪具獎的〈城〉（圖18）為例，
整張畫如一張織錦一般，畫家在意的是紅色與
綠色的相互映襯、黃色與紫色的對比實驗。當
然，粉色居中協調的運用更是要點，色彩取代
了一切，實體早已無關緊要。「東光」彷彿是
在微觀色與色的交織，並在其中悠遊自如，有
點像是另一類型的「浮世繪」，不管畫的是
人、風景或靜物，最後都是在色彩斑斕中獲得
滿足，就像詹浮雲之所以畫歌仔戲人物不只是
因為老師森田茂喜歡畫「日本傳統舞蹈」題
材，而是「歌仔戲是台灣獨特的戲種，它衣著
的華麗，正好可以做為色彩對比美的實驗。」
[15] 近年來，詹浮雲畫了許多以歌仔戲為題材
的實驗作品，當然在色彩的敏銳度上也有了更
深的追尋（圖19）。

圖17.詹浮雲　台中公園　60.5×72.5cm　1970　油彩、畫布。圖片提供：詹浮雲。

圖18.詹浮雲　城　120×162cm　1988　油彩、畫布。圖片提供：詹浮雲。

圖19.詹浮雲 小生與旦 91×72.5cm 1999 油彩、畫布。圖片提供：詹浮雲。

九○年代之後，詹浮雲用色比以往率直、大膽，由小筆觸所組成的色點使他的畫面已完全均質化，因此他的畫可視為具象的抽象畫或抽象的具象畫，他以色彩所建構的世界有如浮世繪般，是一個遙不可及又五彩繽紛的世界。

（3）結語

詹浮雲不論是用膠彩或油彩來作畫，都深獲競賽評審及收藏家的讚賞，彷彿加上柔光鏡般，他所描繪出的世界是那麼地美好，不論膠彩的詩意或油彩的光燦，他使令人不堪的真實

世界幻化為令人難捨的夢中國度。對於曾受白色恐怖「洗禮」的詹浮雲來說,讓作品裡佈滿白色(粉紅)的色點也許是尋找心靈慰藉的潛因吧!

: : : : :

第三節 張金發——默默耕耘的中堅畫家

一、繪畫奠定期

一九三四年,張金發出生於苓雅寮港口,很早便已立志成為畫家,但在一九五五年之前,他只在龐曾瀛的「敬恆美術補習班」學過短期的素描,據其描述:

> 左營那時有一批畫家,如胡奇中、郭道正、孫瑛等,和龐曾瀛很熟,常常見他們在補習班進進出出,大概也是補習班的老師。[16]

不過,張金發當時只學素描,而胡奇中、孫瑛等因教授其他科目,未曾親自受教,他們的人或畫作並沒有留給張金發太深刻的印象。

離開「敬恆美術補習班」後,進入畫家張啟華的個人畫室接受指導,主要因為張啟華和張金發的大哥張金龍曾是小學(苓雅寮公學校)同班同學,張金龍清楚張啟華的繪畫經歷,眼見小弟喜歡畫畫,便把他介紹給張啟華。這段當「學徒」的時光,雖然辛苦卻彌足珍貴。據張金發回憶:

> 那時候當張先生的學生是很辛苦的,當他外出寫生,我必須提畫箱,幫他洗筆,且只有在一旁看他畫的份。[17]

那時劉啟祥常到張啟華畫室聊天看畫,張金發總是奉上咖啡後,便退至一旁安靜地作畫,劉啟祥見這位後生默默地只是埋頭苦幹,對他很有好感,便常順手指點一二。至於張啟華,因同時身兼企業家的身分,總是忙得無暇指導張金發,於是在進入張啟華畫室一年後,一九五六年時值劉啟祥成立「啟祥美術研究所」,張金發就順理成章成為劉啟祥的學生。

雖然「啟祥美術研究所」只辦一期便草草結束,其後張金發和另一位學員許定祥,仍舊跟隨劉啟祥到小坪頂的畫室繼續習畫,成為劉啟祥的入室弟子,從此打開張金發生命中另一扇繪畫之窗。張金發表示:

> 當時吃、住都在小坪頂,偶而才回高雄看看,覺得這樣方能體會劉先生繪畫技巧及畫中意境。[18]

這段小坪頂生活也許是張金發一生中最難忘的回憶吧!

在「研究所」的時候,所學僅限素描,在小坪頂的這段時間,他才開始學習油畫技巧。然而這時期的作品並不多,以參加「高雄市四十六年度美術展」被選為社會組「特選賞」的〈靜物〉一作看來[圖20],畫幅約8F左右,畫面

圖20.張金發 靜物 38×45.5cm 1957 油彩、畫布。圖片提供:張金發。

註:

16.訪問張金發,1992年9月28日

17.訪問張金發,1993年1月11日。

18.訪問張金發,1992年7月28日。

註：
19.同註17。
20.同註18。
21.同註17。

因年代已久而顯得灰暗，原本墨綠的背景色彩更加深沉，從畫面中已可看出此時穩紮穩打的工夫，任何一筆也不馬虎，畫風傾向古典雅致，談不上創意，但初學階段能有如此的表現已屬不易。依張金發的說法則是：

那時是學習階段，想畫就畫，不知道什麼叫「畫風」，只知努力加緊學習。[19]

二、畫會生涯

一九五八年，張金發離開小坪頂回到市區就業，曾進入一家雜誌社擔任插圖、漫畫等繪製工作，但空閒時仍勤於作畫。一九六一年，張金發加入劉啟祥剛創立的「南部美協」，又與畫友林天瑞、黃明聰、詹浮雲、黃惠穆、劉耿一、王五謝及周天龍、陳瑞福、周龍炎等組「青年畫會」，但這純屬年輕人的畫會只維持二屆就宣告結束。

一九六六年，劉啟祥和「南部美協」裡的幾位會員（張啟華、施亮、林天瑞、詹浮雲、王五謝、詹益秀、張金發、陳瑞福、劉耿一）共組「十人畫展」(圖21)，成員皆畫會裡曾入選「省展」及「台陽展」的菁英，並嚴格規定每次展覽均得提出30Ｆ以上的作品，稱得上是一個可看性頗高且嚴謹的畫展。張金發說：

圖21.最後一屆的「十人畫展」展出，拍攝於〈新聞報服務中心〉的大樓前。圖中人物依序為（左起）張金發、劉耿一、詹浮雲、張啟華、劉啟祥、施亮、陳瑞福、不詳。圖片提供：劉耿一。

組織「十人畫展」，主因是參加「南部展」展出的人越來越多，但整體素質上卻沒有提升，對南部畫壇產生的影響力不大，所以劉先生才會興起另外組織一個較強勢團體的念頭。[20]

「十人畫展」一共展出六屆，對高雄地區現代美術水準的提升有一定的貢獻。

六〇年代的張金發除了繪畫別無所求，已經三十好幾的他仍計劃東渡求學，開始積極存錢，並多方探尋相關事宜，但當朋友告訴他到日本的求學費用後，才發現遠非自己所能負擔，不得已只好打消多年的夢想，經留學計劃的磋跎，張金發一直到三十七歲才結婚成家。

一九六七年是張金發畫會生涯中的高峰。這一年他從詹浮雲手中接過「南部美協」總幹事職務，精力充沛、滿懷熱情與朝氣的張氏，是當時劉啟祥的得力助手，他至今仍保存著會費收支及相關雜項等帳冊。當初「南部展」舉辦展覽時，常需經費印製小畫冊及支付展覽相關開銷，會員的會費（100元）並不足以負擔這些開支，所以必須爭取仕紳及工商界人士的支持，募款的過程曲折辛酸：

那時劉先生辦的活動，不論是「高美會」後期或「南部展」等，所有展覽的一切大小事情都落在我一個人身上，這種工作吃力不討好。也因承辦活動忙碌的關係，這時期沒有太多作品產生，但作品卻都在三十號以上。[21]

三、成家立業

六、七〇年代的台灣尚未進入「消費」年代，收藏畫作的人很少，成家之後的張金發為了生活需求，在一九七六年設立了保險代理人

公司，作畫時間相對減少，但他仍以「專業畫家」自許，他認為：

一個畫者全心全意投入藝術創作，便是專業畫家，如果畫者只是為了賣畫而作畫，雖然整日創作，仍不能算是專業畫家。[22]

其妻亦表示：

當初如果不設立公司，張先生買顏料、畫布之後，就無力養家了。[23]

六〇年代買不起畫布的張金發還曾利用美援麵粉袋當畫布作畫，可見在生活困頓時，張金發依然孜孜於繪事。

一九九一年張金發結束保險代理人業務，留給自己更多的時間思考繪畫創作問題，談到對未來的期望，他簡單卻堅定的表示：

畫出更多好作品。[24]

四、藝術根源

張金發可以說是劉啟祥最忠實的門生，從「啟祥美術研究所」結業，到小坪頂執弟子禮以迄於協助乃師推動「南部展」諸事宜。張金發在繪事上與劉氏密切連繫猶勝劉氏長子劉耿一，這實在是極不尋常的事。

在進入劉氏門下之前，張金發早已跟隨張啟華習畫，在帶藝投師之後就未曾遠離師門，其所以如此，想必師徒間有頗為契合之處。劉氏沉默寡言、含蓄內斂，喜愛音樂、文學，嚮往自然和諧的世界，這與張金發的本性十分相近，再加上他謙和有禮、任勞任怨，遂盡得劉氏真傳。

雖與劉氏相近，但張金發畢竟有其鮮明的性格，劉氏之內斂為欲說還休式的沉默，張金發之含蓄則為單純質樸的寡言；劉氏濃縮的繪

畫語言，潛藏著幾經轉折的疏離感，張金發簡化的造形裡則蘊涵原始稚拙的親切感，乃師是含蓄優雅的紳士，張金發是厚實簡樸的平民。

張金發的藝術裡雖然有劉氏風格的遺韻，但劉氏的影響隨著歲月的流逝實已逐漸淡出張金發的畫面，那不停滲入畫面的泥土味乃張金發與生俱來的內在本質所致，不論他再怎麼追隨乃師或吸收西方大師的作品，其溫煦親切的「下港」品質終將從畫布後逐漸透出。

五、風格演變

張金發習藝至今已半個世紀，隨張啟華習畫時，仍為一知半解地塗鴉，入劉啟祥門下才循序漸進地深入藝術堂奧，之後逐漸嶄露頭角到展現成熟的個人風格，其藝術歷程可略分為如下幾個段落：

（1）緊隨師風

張金發追隨劉啟祥習畫的一九五七年，劉氏正由人事滄桑中走向自然風景，由精謹多變走向粗放寬平的筆觸，由秀潤淡雅走向明確簡鍊的色面。雖然劉氏正面臨風格的轉變期，但張金發所學的仍是劉氏深具象徵主義精神的早期作品，劉氏留歐多年的心得在早期作品中最能表露無遺，張金發雖僅承此一脈，但西洋美術語言的豐富與精練實已有深切體會。

雖然六〇年代的劉啟祥畫的多是田園風光，但張金發卻埋首於人物的刻劃，因為劉氏曾告之繪畫仍應以人物為重，人的世界極其複雜，畫家較能藉此深刻地表達自我的個性及思維。由張金發所繪的〈阿信小姐〉(圖22)、〈吳素蓮小姐〉等六〇年代中期的作品中可以很清楚地看出劉氏對他的影響，人物的姿態、神

註：

22.訪問張金發，1993年4月。

23.同註22。

24.同註22。

情、構圖、肌理、色調…。張金發由乃師四〇年代以前的風格中邁出，顯然是較為穩健踏實的走向。

一九六九年，張金發於〈文化服務中心〉舉行首次個展，這是張金發習畫十餘年的成果展現，應該也是企圖走出師門的告白，就靜物與風景而言，除了略為拘謹外很難看出有另闢蹊徑的可能，但人物畫裡卻找得到努力探索的跡象，顯然張金發從大師的名畫中汲取了不少的營養，幾幅裸女、自畫像及原住民為題材的作品中可尋出雷諾瓦、畢卡索（Pablo Ruiz Picasso，1881～1973）、高更，甚至李石樵等前輩畫家的風格，雖然多方吸收，但畫刀的

圖22.張金發　阿信小姐　91×63cm　1966　油彩、畫布。圖片提供：張金發。

大量使用、色調的細膩推移，甚至靜默凝思的神情都還在劉啟祥的範圍內。

在首展中最值得重視的是以原住民為題材的作品，〈細語〉[圖23]已出現一種宗教的、肅穆的氣氛，一種原始的、悲憫的情懷，以及一種依存於大地的生命感受已隱然可見，雖然作品還有些生澀，但張金發藉著原住民才開始對高更有較深刻的體認，也終能從劉氏的巨影中邁出。

（2）模塑自我

首次個展之後，張金發有意識地開始探尋藝術之風格，他一方面廣泛接觸西方現代美術，一方面深化原住民題材的表現，前者使張金發採取較開放的筆觸、色調，後者使其藉題材自身的特色而找到所謂的風格。畫家之所以選擇原住民為題材，除了對化外之地的嚮往外，其實更是藉此自我投射出內在的心境。

張金發筆下的原住民，有矮壯結實的身軀、羞澀木訥的神情，總是緊相依偎的他們是否樂天安命並過著與世無爭的日子？原住民其實有自己的悲歌，張金發想必是以他單純質樸的個性與原住民結合，他筆下恩愛的、靦腆的、真摯的小夫妻不就是他深深眷戀的家庭？藉物（原住民）詠情，這就是張金發畫原住民最具特色的潛在原因吧！離開原住民的世界，張金發仍不時遊走於西方大師和劉啟祥之間，前者可見於此時許多幻想式的人物畫[圖24]，後者則影響他的古厝和風景，儘管這些作品的風格極為成熟，卻充滿了異國情調；只有在面對原住民或周遭親友時，張金發才能真正面對自我，從畫原住民作品中我們可以很清楚地看到

圖23.張金發　細語　91×63cm　1969　油彩、畫布。圖片提供：張金發。

一條軸線，亦即由劉氏——高更——張金發的演變，劉氏的人物迷惘淡漠，高更的人世幽靜悽然，張金發的人間則是敦厚有情。

　　由冷峻疏離的師門走向真正的人間，張金發這條路總算走了過來。兩相比較，劉氏的人物修長、遺世而獨立，張金發的人物則粗短、溫和而可視，劉氏下筆隨興，張金發筆觸粗獷，劉氏重色彩的質感，張金發著重物象的量感，劉氏的畫面有浪漫詩情，張金發則充滿泥土氣息。

在面目龐雜的諸多風格中，以七九年張金發為其父親所繪肖像最為深刻[圖25]，此時張金發已漸漸放棄使用畫刀來表現色彩之光潤，重疊厚塗的大筆觸顯得生動有力，以土黃為基調的畫面裡有強烈的明暗對比，再加上如實的人物姿態、表情，張金發在沉穩厚實的畫面中把一個堅毅不屈的老人表現的栩栩如生。這幅畫實可視為張金發盛年時期代表作，因為此畫已顯現了張金發的藝術特質，即形象較單純凝重，這是他質樸的性格所致，筆觸色彩均較強烈鮮明，這是他沛然的生命力表現，還有就是畫質厚實飽滿，這是他真摯熱誠的人生表露。

圖24.張金發　晨禱　72.5×60cm　1979　油彩、畫布。圖片提供：張金發。

圖25.張金發 父親 91×63cm 1979 油彩、畫布。圖片提供：張金發。

（3）回歸本土

　　八〇年代初，張金發舉行了一連串的個展，在以澎湖、台南孔廟等地方風景為題材的畫展中，張金發似乎對師風仍有留戀，幾次展出後，張金發重回田莊人與原住民的天地，才

逐漸走向開闊快意的風格，此時張金發由以往有意模塑的自我中隱退，藉由客觀現實的指引，以更直接的感受去描述對象，真正的本土造形這才在畫中浮現（圖26）。

　　客觀直接的表達，使張金發捨棄敘事的、

註：

25.訪問陳瑞福，1993年6月。

象徵的及較文學性的表達，頗富意涵的山中兒女如今以存真寫照的姿態挺立在畫幅中央，淒迷又含混的面容則代之以明確又單義的表情，溫潤柔和的筆調也被鮮艷亮麗的造形遮蔽了，或許，只有畫家直視人間之際，對象的真貌才能如實地呈現，看那些高彩度的、屬於亞熱帶的紅、黃、藍，不就是屬於本土的色感嗎？

如果說早年作品是冷漠的，中年所繪是傾向溫暖的，則近年作品多屬平鋪直敘式的感受，那些誇張變形的四肢、銅鈴般的大眼睛其實只是為了彰顯形式而已，張金發實已沉浸在形色自足的世界裡，他以有趣的造形、粗獷厚實的感情，塑造純屬下港風味的藝術^{（圖27）}。

圖26.張金發 辛苦 91×63cm 1985 油彩、畫布。圖片提供：張金發。

要為張金發的藝術歷程做出清晰的斷代實屬困難，他夾雜在諸多風格間遊遊盪盪，有些因子不斷地在他的作品中出現，把這些時而出現的造形擱在一旁，我們才能看到形體愈來愈清晰、筆觸愈來愈暢快、色彩愈來愈鮮麗、內容愈來愈真率的演變過程。然而，若將這些不時出現的繪畫因子放進他的藝術生涯裡，張金發的藝術歷程就不免有些混雜並難以定位，以一個功夫紮實、視野開闊的畫家而言，抖落來時路上的幾許纖塵不是難事，勤於繪事的張金發終於藉回歸本土為自己的創作定位。

∷∷∷

第四節 陳瑞福——以畫海而聞名的畫家

被台灣畫壇戲稱為「海王子」的陳瑞福，一九三五年出生於四週環海的小琉球。後來他以「海」作為繪畫的主要題材，當與其成長環境有密不可分的關係。從小愛亂塗鴉的陳瑞福，常被父、母訓斥：「不知道讀書，只知道畫畫。」^[25]家人雖反對他畫畫，但從小學到東港讀初中，他一直是美術比賽的常勝軍，因而加強了他對繪畫的自信。爾後雖因家庭因素選讀屏東師專，陳瑞福對繪畫的興趣卻未曾稍減，不僅繼續修習相關課程，更常利用課餘時間到校外寫生，勉力為繪畫事業打下了紮實的基礎。

一、為兒童美育奠基

一九五四年，屏東師專畢業後，陳瑞福分發到高雄成功國小教書，當年兒童美術教育並不普遍，少有專任的美勞教師，加上當時尚未

圖27.張金發　出航／打狗澳　130.3×162.1cm　2002　油彩、畫布。圖片提供：張金發。

實施九年國民義務教育，在升學壓力下，原來排定的美勞課全被國語、數學、自然等科目佔用，有的學生甚至從來不曾上過美勞課。有鑑於此，熱愛美術的陳瑞福乃呈報校方，表示自願擔任美勞教師，此一自力救濟式的請願，結下了陳瑞福和兒童美術教育間的不解之緣。一九六〇年自組「高雄兒童畫會」、一九六三年和八位亦是美勞教師的友人共創「高雄兒童美育研究會」，其後又任「中華民國兒童美術教育學會」高雄分會理事長（現為名譽理事長）。直至一九八九年自教職退休，長達三十五年的時間裡，陳瑞福始終與兒童美術教育改革站在同一線上，堪稱推動高雄兒童美術教育的先驅者[圖28]。

圖28.陳瑞福是高雄推廣兒童美術教育的先驅。圖片提供：陳瑞福。

二、拓展繪畫事業

一九五七年，陳瑞福進入「啟祥美術研究所」研習。這時正積極推動兒童美術教育的他，覺得教學之餘也應再充實自己，遂利用每星期三個晚上的時間，到「研究所」接受劉啟祥的指導，偶有前輩畫家到南部，便趁機拿作

品向前輩畫家請教，他對創作更深一層的認識，就是透過這時與同學的切磋及前輩畫家的指點建立起來的。「研究所」畢業後，陳瑞福為展現所學，於是選送作品參加「省展」、「台陽展」、「教員美展」、「南部展」等，亦因接連獲獎，而更加堅定了自己的志向。一九六一年加入「南部美協」成為會員，和畫友組織「青年美展」、「十人畫展」，一步一步為自己走出一條寬廣的美術大道。

七〇年代末，台北〈太極藝廊〉首創台灣畫家經紀制度，時來運轉的陳瑞福在此時獲選為該藝廊的經紀畫家，並且獲得北上展覽的機會。這時的陳瑞福正值創作最豐的時期，〈太極藝廊〉的經紀制度給予他極大的信心，「使我更奮勇直前」[26]。而〈太極藝廊〉的推薦，確實使陳瑞福較其他高雄同輩藝術家擁有更高的知名度，並活躍於台北畫壇，這是他積極於繪畫事業的開始，為人所熟知的「海」題材也於這時奠定並延續至今。而持續的展覽密度及旺盛的活動力，更使陳氏成為高雄地區少數躋身台灣名畫家之列的人物。

一九八九年，陳瑞福自教育崗位退休後，有更多時間作畫，也更積極地拓展繪畫事業。多年來，他的畫作已廣被收藏並深受喜愛，其藝術成就和地位亦備受肯定。

三、風格演變

從小就喜歡畫畫的陳瑞福，雖然未曾就讀美術科系，但在屏東師專求學時就已經是校內的「名畫家」；畢業後雖在小學任教，但對於當個名畫家卻始終念念不忘，所以當劉啟祥的「研究所」開課，陳瑞福當然不會放過這千載

難逢的機會。

陳瑞福因有教職在身，並不能像其他學員般早晚待在「研究所」內畫畫，所以每個星期固定的三天指導課，陳瑞福便緊緊把握時間努力學習，儘管只有短短的四個月，但聰明好學的陳瑞福已學到了劉氏特殊的畫風，粗略而概括的外形、寬平而率性的筆觸、柔和而婉約的色彩…。對於繪畫技巧已有心得的陳瑞福在離開「研究所」後又能吸收楊三郎、廖繼春等前輩的特色，因而能迅速在畫壇竄起，不過，他的藝術趣味仍是以劉啟祥晚期品味為根據的。

（1）初露光芒

就像劉啟祥的學生們一樣，陳瑞福最初也是以裸女、花卉、建築物為題材，現存較早的兩幅作品，一九六二年的〈人物〉及一九六三年的〈母子〉是先後參加「省展」的代表性作品，可知他當時仍以人物為主要目標。

〈人物〉[圖29]獲十七屆「省展」佳作，畫一身著藍、白格子裝的女子，正側坐凝視遠方，人物的五官及手部均相當「印象」式，有某種淡寞、詩意在其中；在人物身後一大片曖昧的背景中，陳瑞福以白色及黃色為主調，再加上一些藍、綠及棕色調，僅僅以色彩的微妙變化來暗示空間的「深度」，左上方放置一類似鳥籠的物體以利空間延伸，這些處理畫面的技巧，很顯然來自劉啟祥。

隔年陳瑞福以〈母子〉[圖30]獲「省展」第二名，圖中的母子乃其妻女。她們背窗而坐立，佔據了大部分的畫面，右下方有張露出小部分的桌子，上有一不明物體，左上方窗檯上則有一鳥籠（內有黃鳥），最後是兩條垂直的

圖29.陳瑞福 人物 99×80.5cm 1962 油彩、畫布。圖片提供：陳瑞福。

窗框及玻璃。

　　比起去年的〈人物〉，陳瑞福在構圖上的進展令人吃驚，不論是空間關係、重心比例、對稱均衡等都有用心經營的企圖；在技巧上，人物的五官更為朦朧，更富神韻，土黃、淺綠色系及粗筆的運用，還有鳥籠、窗框等，陳瑞福實已把所學淋漓盡致表現出來，尤有甚者，在人物的輪廓線上還偶以重色勾勒，使造形更有力生動，這是他有別於師門的開始吧！

　　（2）遊目四顧

　　風景、靜物及裸女是台灣早期現代繪畫的三大主題，一直到六〇年代，畫家們仍在此一

圖30.陳瑞福　母子　91.5×72.3cm　1963　油彩、畫布。圖片提供：陳瑞福。

範疇內力求突破，僅僅一個裸體，千百年來仍能推陳出新，當然可以一畫再畫，尤其是初學者，質感、量感、比例、色彩、空間等繪畫的要旨盡在其中。

　　陳瑞福在六〇年代也畫了不少裸女，雖然大多屬「尚未完成」之作，然而卻也能看出他的某些特質，其一是重視人物動態而輕乎面容的真實，其二是強調身軀的飽滿而淡化四肢的力量，其三是肌膚及肢體的表現近「傳移」而無「表現」之意圖。然而，這些裸女仍然是頗具「量感」的，陳瑞福把頭部比例縮小，身體加大，類乎社會主義式的壯碩感使裸女亦有誇

張的「量感」，這是作品中最顯眼的部分，其他傳統所強調的質感、量感、空間感等，顯然都不在乎了。風景也是那個純樸時代的繪畫主題，畫家們都喜歡到鄉下去畫古厝，陳瑞福的這類作品並不出色且難以脫出劉啟祥的巨影；另一類則是街景，由於劉啟祥甚少觸及現代都會題材，反而是學生們較能另謀出路的方向，陳瑞福不畏現代都市的新與亂，可見他有自立門戶的打算。

一九六九年所繪〈鹽埕埔〉(圖31)是早期風景畫中較為特殊的一幅。在這幅畫中，陳瑞福避開了乃師慣用的黃白色系，全幅改以灰白色為主調，「白」色的路面、「白」色的樓房，還有「白」色的天空，當然，裡面加了些黃、綠、橙、藍等點綴性的色彩，這種一「白」到底的構成是值得期待的，可惜，陳瑞福此時力

圖31.陳瑞福　鹽埕埔
53×45.5cm　1969
油彩、畫布。圖片提
供：陳瑞福。

註：

27.陳瑞福，〈我的海〉，
收錄《陳瑞福油畫》
選集（1989、9）。

28.同註27。

有未逮，滿幅的「白」映照不出陽光大地的開朗，也難表現出生動擁擠的都會意象。值得注意的是，陳瑞福開始注意海，由幾幅早期有關海的作品觀察，仍有出於臆造和想像的成分，一般而言，畫些靜物、風景比較方便，畫海則非得奔波一番才行，陳瑞福之所以畫海，未必是身臨其境所致，他之愛海是童年的往事，是夢魂所繫，是遠離了海之後逐漸被召喚回來的記憶，所以，陳瑞福總是說：「我的海」。

（3）以海為家

自從陳瑞福畫了海之後，街景、古厝等題材就被打入冷宮，裸女、花卉題材也只是偶一為之（陳瑞福最後只畫玫瑰花）^{（圖32）}，多畫幾次海以後，陳瑞福逐漸覺得「海」才是他最鍾

圖32.陳瑞福　南風
91×72.5cm　1996
油彩、畫布。圖片提
供：陳瑞福。

愛且得心應手的主題，遂於七〇年代以後專門畫海，到八〇年代，「海」已經成為陳瑞福藝術的代號，前些年，陳瑞福「也曾興起改畫其他素材的念頭，但總不能全心投入，那些素材似乎少了些什麼，他們捉不住我，我也不想捉住他們。」^{【27】}

與其說是畫海，倒不如說是描繪海邊的景物，單純的波濤起伏雖也能入畫，但陳瑞福似乎更喜歡畫漁港、船隻、漁民、漁市、港灣、礁岩，尤其是忙碌的碼頭上裝卸漁貨的景象或海岸旁新舊雜陳的建築群…，這些與海有關的「海景」其實比海本身更具有魅力，有海、有山、有船、有房子、還有人，當他們擠在一個畫面裡時，內容是多麼的豐富，多麼適合速寫入畫^{（圖33）}。

畫了二、三十年的海，陳瑞福的進展有目共睹，這得歸功於他對專一題材持續不懈的長期經營，陳瑞福的確對海下了功夫，他的海、他的癡早已為眾人所知。

我不止一次又一次前往不同的海邊，在不同的時辰、不同的季節、不同的氣候，海都呈現不同的風貌，有時候，我並不畫，祇是凝望著、觀察著，海的氣象萬千，變化無窮，令人嘆為觀止，因此，每次去看海，總有新的斬獲。^{【28】}

我畫海，畫過千萬遍的海，發現不論靜止開闊的海面、躍動的波浪、船隻雲集的港口或與海息息相關的漁村與漁民，最能激起我心底的悸動及對故鄉海島的懷想之情。^{【29】}

彷彿是以海為家，這個戀家的遊子從此不再離家，一系列的「海」為他贏得了無數的榮

圖33.陳瑞福 結網 72.5×91cm 1996 油彩、畫布。圖片提供：陳瑞福。

耀，尤其是八六年更以〈港都風景〉獲得高雄市文藝獎，該獎雖由市政府主辦，評審卻是台北的前輩美術家，陳瑞福得到如下的評論：

1.作者作品主旨描寫今日南部漁村的生活，象徵著自然的內在力量和生存的現象，以翻滾起伏的筆勢，粗獷地展示形象，他的作風完全是獨立的，不矯揉造作，運用色彩也有限。

2.風格自成一格，很可貴；色彩創意，色彩調和；表現手法，靈活有力。

3.畫題內容皆為當前情景描寫高雄港情況切合當前需要，繪畫風格方面可嘉，結構亦甚平穩，所有畫作畫面色彩堪稱協調，畫面表現，尚老練，唯畫人物時之基礎功夫

似乎不夠完美，用筆方面稍嫌粗糙，欠缺細膩感，作品遠觀，效果為佳。

4.作者以漁港、漁市場為製作題材，以傳統之油畫技法為構成手段，提供十件連作。筆觸粗獷凝重，但時時不失整合空間之關注，頗能駕馭有序，並掌握漁業生產場景所引發之意象。

由於繪畫素養及選用畫幅過大之限制尚難達到得心應手的境界，諸如構築之密度、深度以及協調之轉換、透切統合變化等等，至於如何錘鍊出獨創之風格，則猶待對自然、對作者本身做不斷之體驗與發掘。

陳君之畫作最為令人滿意之處在於製作態度之勉力認真其為趨向藝術創造之根本要

旨，值以嘉許。[30]

前輩美術家一向寬容的讚賞固然令陳瑞福高興，但「色彩堪稱協調」、「基礎工夫似乎不夠完美」、「用筆方面稍嫌粗糙」、「欠缺細膩感」以及「由於繪畫素養及選用畫幅過大之限制尚難達到得心應手的境界」等評語，似乎也指出了某些癥結問題。

陳瑞福的色彩裡往往加入白色，使他的色彩趨於中性化，偶而加上無傷大雅的一些原色，所以他的畫面永遠是協調的，他的筆觸過於瀟灑，以至於某些該強調的細部都被一筆帶過，這種含糊交待的手法有時可以製造言簡意賅的想像，有時卻是語焉不詳的隨性，不過，這些問題往往在社會主義式的塑形（雄偉感）下被忽略，陳瑞福以不慍不火的畫風卻能塑造神聖、崇高，令人景仰的「海洋風情」，從而說服了對海猶有嚮往的廣大民眾。

最近這些年來，陳瑞福依然深陷在海裡，雖然漁家還是幽美、漁民還是挺拔，但不再只宜遠觀，以往粗率簡略的大筆觸大塊面已漸趨細膩，筆觸柔和、色彩強烈，內容也有化簡為繁的傾向，綜而觀之，陳瑞福的手法已相當成熟、穩重，尤其他在年事已高之後，仍不斷進步，實難能可貴。

:::::

第五節 劉耿一──社會風景的詮釋者

由於父親劉啟祥是名滿台灣的畫壇大師，人們提到劉耿一時總是想起他的父親，甚至，把他的風格及成就歸附在劉啟祥的身影下，大家都注意劉氏父子之同，卻很少去分辨兩者之異，因此，劉耿一的藝術志業在美術界的長期「誤解」下，所浮現出的也始終是模糊難辨的輪廓。在「南部展」的核心人物中，劉耿一無疑是最特殊的一位，除了身為劉啟祥的兒子倍受矚目外，他隱而未顯的性格、若即若離的態度，使他看來溫和又急切，就像劉啟祥一樣，沉默的外表下有顆熾熱的心，只不過劉耿一的性格更加鮮明。畫壇風雨似乎與他無關，然而深居簡出的劉耿一卻又心在魏闕，每有苦澀淒涼的長嘆。

一、來時路

一九三八年出生於日本東京的劉耿一，有一段在戰火中度過的童年。儘管當時物質生活艱苦，但甜蜜的家庭生活卻令他快樂無比，在清澈的小溪裡捉蝦，在無垠的曠野裡捕蜻蜓……，徜徉在大自然裡的深刻經驗和依偎在慈母懷裡的溫馨幸福，都讓劉耿一終身難忘。[31]

戰爭結束不久，劉耿一隨家人由日本返回故鄉柳營，生活方式和語言環境的驟然改變，並沒有令他難以適應，因為柳營鄉間尋覓蟋蟀的樂趣和東京郊區的生活是相近的，學校的成績雖不盡如人意，然而，他在自己的「森林小學」中呼吸到自由舒暢的自然氣息。

劉啟祥於一九四八年遷往高雄發展，這是他一生事業的轉捩點，卻也是劉耿一結束歡樂童年，步入慘綠少年歲月的關鍵。首先是母親的去世（1950），使劉耿一頓失所依，其次是田野的遠去，使劉耿一難展歡顏，愛好自然、無拘無束慣了的青鳥，如何能委身於侷促狹窄的小籠子內？初高中時期，劉耿一與龐大的教

註：
30.同註26。
31.請參考劉英輔（1983.4），〈我所認識的劉耿一及他的畫〉，《雄獅美術》第146期；雄獅編輯部（1985.9），〈繪出生命的顏色－劉耿一紙上訪談錄〉，《雄獅美術》第175期；黃春秀（1986.12），〈愛與陽光－訪問劉耿一〉，《雄獅美術》第190期；黃春秀（1989.4），〈劉耿一的繪畫表現〉，《雄獅美術》第230期；劉耿一（1989.7），〈回想與憧憬－記劉啟祥父子聯展〉，《雄獅美術》第233期；劉耿一（1993.12），《由夢幻到現實》，台北：雄獅圖書股份有限公司。

育機制相抗，結果之難堪可想而知。

　　那真是一段徬徨少年時，除了迷過一陣俠義小說、文學名著，勉強算是埋首書堆外，劉耿一成了令老師、家人搖頭嘆息的問題學生，高中歷經農校、商校、工職才勉強畢業，就在這拒絕學校制式教育的時期，劉耿一才不自覺的走向反制式的繪畫之途。

　　決定習畫，才使劉耿一的生命找到出口，對劉啟祥來說，兒子畫畫消遣總比遊手好閒好些，所以也加以鼓勵，卻並沒有栽培劉耿一成為畫家的意圖，一切順其自然，劉啟祥大概沒有想到，叛逆的兒子終於在藝術面前馴服了。拾起畫筆後的劉耿一的確展現了令人刮目相看的毅力與耐力。

　　日以繼夜磨練自己的繪畫技巧，劉耿一終於獲得許多畫界前輩的讚賞，一九六一年，他加入父親所領導的「南部美協」，正式踏入了藝壇，翌年即參加「台陽展」及「省展」，獲得優異的成績，充滿信心的劉耿一隨即在〈文化服務中心〉舉行了他的第一次個展。雖然二十三歲就光芒初露，但在那個不視藝術為正業的時代，劉耿一的一大步並未能獲得社會的肯定，他仍然被視為「賦閒在家」而非專業的畫家，在這樣無奈與不安定的環境下，劉耿一晦暗的色調裡，充滿了年少輕愁。

　　一九六九年，劉耿一因任教恆春國中而離開高雄，一去十二年，在這個台灣最南方的小鎮裡，可以遠離塵囂，專心地和大自然對話，世間的風風雨雨沾染不上，因此更可以默然反思。恆春的歲月，雖然大半為教學及家務所困，但劉耿一卻在人事滄桑與自然永恆間悟

道，他的生命才真正凝聚成形。

　　劉耿一於一九八一年辭去教職回到高雄定居，決定當個專業畫家。如此重大的改變，除了妻子曾雅雲的支持鼓勵外，恐怕也是悟道之後必然得走向證道的趨向所致。全心在繪事上鑽研，劉耿一很快地拓展了自己的創作範疇，題材的多樣性、材料的擴大及內容的豐富…，都顯示了畫家正邁向生命中的成熟期。

　　八〇年代中期以後，劉耿一的創作量遽增，幾次成功的聯展和個展，加上不時在報章雜誌發表文章，表達對於文化藝術環境的關心，使他的表現令人側目，劉耿一彷彿是畫壇的新生代，當六〇年代崛起的畫家都已在自己的風格中歸隱時，劉耿一才邁開大步，不斷超越自我，展現新的繪畫風貌。

二、藝術根源

　　劉耿一的藝術志業，有一大部分承自父親的影響是無可置疑的，尤其是在學習摸索的階段，以父親為典範更是理所當然。或許有人會認為劉耿一得天獨厚，有藝壇大師的親授，焉能不功成名就？事實上正相反，父親的盛名與風格可能正是他破繭而出的阻力。

　　跟隨大師習畫，往往會陷在大師的風格裡而難以脫離師風，一般人都不免如此，更何況是血脈相連的父子，劉耿一具有不必學也與父親相近的本質，他沒有接受學院教育而只是由父親的家傳走上繪畫之路，這是他更難以掙脫師風的不利因素，然而，劉耿一竟能塑造出自己的風格，除了他的努力外，也得自於他的成長背景。童年的歲月是劉耿一最甜美的回憶，除了親情的滋潤，還有田園的風景、自然的奧

秘幽靜令人嚮往，劉耿一在東京、柳營、小坪頂、恆春等地都有深刻的自然經驗，即使搬到鳳山，也是住在佈滿綠意的郊區，劉耿一的作品裡始終有一份沉靜、幽深並且神秘的品質，就像大自然一樣。

劉耿一似乎遺傳了父親的沉默寡言，但性質卻略為不同。劉啟祥是不喜多言，一切平淡自然，劉耿一則是不欲多言，一切都令人感傷，他們都以概括隱約的造形來傳達弦外之音，父親神遊物外，一切歸於自然，劉耿一卻念茲在茲，一切歸之於人生。因之，一個是自然裡的自然，一個是人世裡的自然。劉耿一的作品裡，別有一番滋味在心頭，頗能觸動世人心弦。

劉啟祥的一生雖也偶有波折，但總是能隨遇而安，劉耿一的坎坷卻難以化解，從幸福童年之後，生命裡的田園逐漸消逝，愈走愈荒涼、悲苦、憂傷及難以言喻的隱痛，串成那不堪回首的童年往事，劉耿一優雅動人的造形裡不就暗藏著幾許落寞嗎？

劉耿一的藝術看似遺世而獨立的化外之境，其實，他粗略的形相裡暗藏著許多欲言又止的心事，他總是在畫的很完整之後再把畫面「破壞」，他的內在情緒卻因此而「欲蓋彌彰」，讓人想一探究竟，而後低迴不已。

三、風格演變

從一九五七年習畫，一九六一年首次個展算起，四十餘年的創作生涯中，劉耿一在不同的環境變遷中均能如實呈現自我的風格，大致上可略分為幾個不同的時期：

（1）奠基時期

劉耿一和多數習畫者不同，並非由石膏素描的練習入門，而是直接以油性粉彩來描繪，一般都認為素描是繪畫的基礎，質感、量感、空間感等造形的基本要素都可藉由素描訓練來養成，劉耿一先粉彩而後再練習素描，這使他無意追究模擬再現的種種技巧，他只在乎造形的神韻，而忽視描形的細節問題。

學院式的養成教育，以古典寫實為基礎，人人得拾階而上，卻也往往困在石階上，劉耿一由浪漫寫意著手，少了學院所謂的根基，卻也更不受傳統技巧的束縛。他的早期作品，若以古典寫實的眼光來評斷，顯然是面面不到，但色彩卻飽滿深厚。

劉耿一現存最早的作品是五〇年代末到六〇年代初所繪，描寫湖邊風光及裸女的一幅油畫〈綺想〉[圖34]。此畫平鋪直敘地分割成四個部分，最上是墨綠的天空，接著是褐色的山巒，然後是褐色與綠色組成的湖面，最前方是黃褐色的平面與裸女。嚴格說來，這幅畫從構圖（四等分）、空間（平面化）、透視（無景深）、比例（樹太大），一直到質感、量感等都可知道畫家的技巧還很生澀，不過卻有一股原始而純真的感情，頗有類似高更般粗獷卻又神秘的魅力。

六〇年代初期是劉耿一努力學習的階段，大多數的風景和靜物都還有乃父之風，構圖簡潔，筆觸寬平，色調濃郁（多為紅褐色），特別是畫刀的使用，在在顯示劉耿一深受父親的影響，這些作品和同時期的畫友張金發有相當近似的風格。

值得注意的是在風景、靜物之後，劉耿一

圖34.劉耿一　綺想　52.5×45cm　1959　油彩、麻布裱在木板上。圖片提供：劉耿一。

畫了幾幅室內人物及自畫像[圖35]，林布蘭（Rembrandt Harmensz van Rijn，1606～69）在幽暗中所透露出來的聖光以及杜米埃（Honoré Daumier，1808～79）詭異中綻放出來的逆光，無疑是劉耿一所心儀的，不論是面對幽冥的未知世界或凝望茫然的未來，劉耿一彷彿心事重重地正要從父親的風格中走向不可測知的前程。

六〇年代中期以後，劉耿一常以粉彩作畫，油畫的沉重有力頓時轉為輕快柔和，色彩也以綠色為主調，一九六八年所繪一幅室內眺望室外的風景〈鄉居〉[圖36]，雖然畫家的語言含混不明，但黃綠色及灰白色的搭配極為優雅，站在窗邊面朝外的身影似乎茫然若失地望

圖35.劉耿一　自畫像　53.7×38.8cm　1962　紙、油性粉彩。圖片
提供：劉耿一。

圖36.劉耿一　鄉居　39.2×54.7cm　1968　紙、油性粉彩。圖片提
供：劉耿一。

著陽光普照的自然，儘管藝術世界如此美好，但畫家仍有幾許淡淡的哀愁。

（2）恆春風光

蟄居恆春，劉耿一的日子過的平淡，畫也簡單，不徬徨也不說愁，恆春的紅瓦、白牆、藍天就是他的烏托邦，但孤零零的點景人物卻道出劉耿一孤獨寂寥的心境。在這個偏僻的濱海小鎮，明朗自在而無需掩飾，俯拾皆是人間美景，劉耿一以粉彩描繪豔陽下的恆春，雖然是平鋪直敘，卻也筆簡意賅（圖37、38）。恆春風光，就作品的形式與內容而言都只能算是劉耿一的小品，看來是畫家藝術生命的低潮期，其實，對景生情的體驗在如此古樸的小鎮才感受深刻，劉耿一看似無心地畫了這許多粉彩小品，但景冷而情深，這是他藝術生涯的蟄伏期，不久他就要展翅高飛，盡訴衷曲。

圖37.劉耿一　後溝－車臣　38.9×53.6cm　1971　紙、油性粉彩。圖片提供：劉耿一。

圖38.劉耿一　岩　39.2×54.8cm　1973　紙、油性粉彩。圖片提供：劉耿一。

（3）重返塵世

從空曠、潔淨、樸實的恆春回到擁擠、吵雜、市儈的高雄，從安閒靜定的公職人員走向忐忑不安的創作生涯，一九八一年對劉耿一而言，是變化最大的一年。

新環境的刺激與心境的調適使劉耿一難以面對自我，在創作上，彷彿正游離四方，紅屋、曠野、白牆、唐吉訶德、人物、十字架、靜物……。短短二三年，劉耿一就畫了這麼多不同的題材，欲有所為的專業畫家看來一時還找不到出路。也許是現實環境的壓力所致，恆春的開闊與高雄的窘迫，差異竟如此明顯，劉

圖39.劉耿一 玫瑰胸針 76.2×56cm 1985 紙、油性粉彩。圖片提供：劉耿一。

耿一以往獨立式的畫面已轉成一堵碩大無比的牆，而昔日澄靜的色調也被沉鬱的低調所取代。劉耿一正處於苦悶難解的十字路口，父親的影響不時在畫中重現，西方大師的陰影亦經常在畫中浮現，前程茫茫而仍得奮力向前的畫家，是不是有背負十字架般的傷痛呢？這應該是蛻變前不可避免的苦楚吧！

〈雲娘〉的漠然和〈唐吉訶德〉的寂寥並沒有維持太久，八三年之後，劉耿一就昂首闊步地走出新的風格，不論是田野、房舍、靜物、人像…，都渾然一體，構圖簡明而有序，造形準確而率意，筆觸穩定而多變，色彩溫潤而強烈，以〈玫瑰胸針〉為例[圖39]，人物造型是以現實為依據，經過拉長變形後，尤能顯出妻子的沉靜典雅，不明確的輪廓線與細膩的色調變化，使單純的形體裡有豐富的內容，極具可看性。此外，畫家的妻子總是置身在一片靜默中，劉耿一大膽的把背景塗成一片色彩濃厚的平面，雖然沒有景深，但置身於深沉凝重的色面前，妻子的形貌更加突顯，更加輕盈婉約，有如化外仙靈，引人遐思。劉耿一以簡馭繁，成功地塑造了理想人物美的典型。

一九八七年夏天，劉耿一赴歐洲遊歷他的精神故鄉，返台後，色彩更加華麗秀潤，他大膽地使用黑色以及鮮艷飽滿的紅、黃、藍、褐色，在愈趨簡練的形象裡，色彩對比（明度、彩度）所造成的張力也愈大，當然，寓意也愈深刻雋永，觀八九年的〈畫家與模特兒〉（人物）、〈踏青〉[圖40]（風景），以及九〇年幾幅靜物，莫不充滿悠遠的意蘊，在寂然中猶有輕微的喜悅。

圖40.劉耿一 踏青 60.5×72.5cm 1989 紙、油性粉彩。圖片提供：劉耿一。

就造形語言的角度來看，「怎麼畫」的問題已經被解決了，任何題材，劉耿一隨手畫來都能形態典雅、色彩秀潤，實已達爐火純青的境界。我們看他的畫，既有形式之美，又有意在言外的情趣，實已到達他藝術生命的成熟期。

（4）青青子衿

九〇年代，劉耿一在解決「怎麼畫」的問題後，把目標轉向「畫什麼」，九一年個展他以「社會‧風景」為名，發表了他對台灣政治的哀憐及嘲諷。

批判時政及解讀歷史是台灣新生代慣用的表現手法，尤其在解嚴以後更是蔚為風潮，五十出頭的劉耿一在此時「涉身政治」，不免遭人議論，認為畫家換題材而不換造形語言，是在趕搭流行的政治列車。其實，置身九〇年代

的台灣，人們很難不受風起雲湧的政治變化所影響，尤其是對一向叛逆又反體制的劉耿一而言，感受當比一般人要深刻，「藝術是時代的良心」，畫家想藉藝術關懷社會是理所當然的。七〇年代劉耿一在他的札記中早已寫下他的控訴，「社會‧風景」其實是其來有自。

擁有判批意味的「社會‧風景」，經常用黑、灰、白來隱喻死亡與傷痕，偶而黃、紅等鮮豔的色彩來襯托畫面的隱晦，加上碩大的身影、詭譎的氣氛、曖昧的神情…歷史正一幕幕重現，裡面有馬奎斯的《百年孤寂》，有孟克（Edvard Munch，1863～1944）的無聲吶喊，有劉耿一的悠悠我心。

由八〇年代末的風格轉變到「社會‧風景」，劉耿一壓抑已久的情緒才得以宣洩，一幅幅歷史見證相繼出土，畫家企圖把自己的藝

圖41.劉耿一 遠方的訊息 101.7×76.3cm 1991 紙、油性粉彩。圖片提供：劉耿一。

術放進台灣歷史中，與自己的同胞共哀榮^{(圖}
⁴¹⁾。

四、藝術特質

　　由風景、靜物、人物轉向生命，劉耿一似

乎越來越入世，從自我封閉的愁緒中走出，擴
大為對家庭、生活、社會的關懷，劉耿一並未
沉溺在以往的風格中，反而更明心見性地呈現
真實的自我。

劉耿一的畫如同他本人一般含蓄，雖不言語卻是波濤洶湧。表面觀之，他的風景、靜物乃至於人像都所指不明，以至於畫中景物都有如疏離的影像般，似非人間所有。但當我們進一步觀察，那瑰麗的色彩已飽含畫家的激情，感性早已溢出形象之外，似為至情至性者所有。如果能靜下來細細品味，那形色之外還隱藏了許多心事，欲說還羞的劉耿一究竟有什樣的深情呢？

劉耿一由困境中成長，蒼涼、悲憫的入世情懷使他自己早已脫出父親的風格，他既悲淒又秀麗的畫風在台灣美術中最令人神往，不論再怎麼變，再怎麼批判，劉耿一始終謹守藝術的分寸，絕不讓內容取代視覺的美感，他的藝術有眩目的燦爛、有夢幻的魅力、有深切的反省，更有值得我們期待的進展。^(圖42)

: : : : :

第六節　劉啟祥所塑造的高雄風格

整個五、六〇年代，除了劉啟祥外，高雄幾無其他美術家可以在台灣現代畫壇獲致舉足輕重的地位，劉氏的知名度、氣質及繪畫風格都使他成為那個年代高雄藝文界的精神導師，畫界的朋友、學生及私淑者都不可避免地在他所造成的「暴風圈」中摸索，因此，那個時代的高雄風格，無疑可稱為劉啟祥式的高雄風格，它的特質有如下幾點：

變造自然：在台北的前輩美術家中，授徒最多的李石樵和擔任藝專美術科主任的李梅樹，都十分講究質感、量感等寫實規範，楊三郎雖較為抒情，但也以客觀對象為尊，他們都

是「台陽」的老前輩，所以台北畫壇不乏寫實能力強的畫家。劉啟祥則出身於「二科會」，強調的是主觀表現，作品或多或少帶有想像，很少照實描繪對象，劉氏強調的是「感覺」。高雄的「南部展」及「高美會」裡，一直未曾出現精密描繪的風格，畫家們都習慣寫意及寫情而排斥寫實，即使是對景寫生，也往往按照自己的習慣，任意改變景物的形態或色彩，初返高雄的林天瑞原以「寫實」為尚，但不久就逐漸「變造自然」，待七〇年代劉啟祥淡出畫壇後，林天瑞也在八、九〇年代回歸「精密」，足見劉氏風格在那個年代的高雄畫壇影響有多大。

慣用白色：早期台灣現代美術深受「帝展」古典風格影響，畫家創作時多以土黃色為基調而顯得較灰暗，當時，畫面較亮的只有傾向野獸及表現主義的廖繼春和劉啟祥，直到六〇年代受抽象畫原色主義的影響，具象畫也開始用原色，畫面才逐漸走向鮮明。高雄在五〇年代就有比較明亮的畫面，這當然是受劉啟祥影響所致，雖有人以為這是因為高雄陽光普照的緣故，其實真正原因並不在光線而是色彩，劉啟祥喜歡白色，經過調和而有微妙變化的白色是和諧溫暖的，它代表了劉氏寧靜祥和的個性。

六〇年代，台灣畫壇的「明度」普遍提高，台北方面是因為原色的使用漸增，高雄地區則源自於白色的大量運用，台北畫家的明度是因為光線的緣故，高雄畫家的明度卻未必與光線相關，而是來自一種慣性──亦即在原料中加入白色，如此一來，任何顏色的彩度都跟著降低，以便易於控制色彩的氣氛。然而，過

圖42.劉耿一　自畫像（四聯畫）　105×75cm×4　2003　紙、油性粉彩。圖片提供：劉耿一。

度使用白色，也使某些畫作顯得過份取巧而甜俗，畢竟，並非每一個後學者都能具有如劉啟祥般的敏銳度。

　　粗獷豪邁：台灣前輩美術家最擅長用畫刀、筆觸最為寬平的當屬劉啟祥，一般畫家多把畫刀當做調色或刮顏色的工具，粗筆則用來刷底色，劉啟祥卻是以刀代筆，再加上特大號的筆觸，使他的風格顯得份外的突出。

　　在「南部展」、「高美會」的作品裡，畫刀和大筆觸的使用同樣普遍，但劉啟祥之所以使用這樣的技巧是一種不事修飾、力求平凡簡單的心境所致，配合寬平筆觸的是簡略的形色，可惜多數後學者卻看不到這種精練後的粗獷，他們在繁複的形象上玩弄大筆觸，結果是只見突兀的豪邁，能像林天瑞那樣使用畫刀如筆而又有別於劉氏的並不多見，畫刀和筆觸的濫用因此曾是高雄現代繪畫的一個病象。

　　回顧高雄現代美術發展歷程，唯一能夠跨世代的畫壇宗師，至今除劉啟祥外仍無出其右，而以「典型在夙昔」形容劉啟祥對於高雄現代畫風的啟迪亦不過譽，當我們踏進〈高美

館〉──「高雄美術開元篇」展覽室時，最令人流連不已的仍是那清簡雋永的劉氏畫作，這樣的風格曾帶給高雄現代美術許多啟發，即使是在二十一世紀初的今日，仍舊值得我們細細品味。

第五章
迎頭趕上的浪漫年代——
鄉土運動中變調的現代繪畫

七○年代的高雄畫壇頗有台北六○年代畫壇的遺風。

「南部展」依然是屹立山頭的展覽，畫家也多已功成名就；但在六○年代末，更多求變、求新的聲音陸續出現，他們對長期以來一成不變的「唯美」畫風覺得厭煩，意圖開拓新的走向，使高雄美術不再侷限於「劉啟祥風格」中。

這些聲音發自剛從北部完成學業歸來的年輕畫家，他們匯聚成一股新的力量，與五、六○年代高雄畫家不同的是，他們接受正規美術教育，而非經由師徒制習藝，特別是在校學習期間，正值「五月」、「東方」兩畫會橫掃台北畫壇之後，校園中瀰漫著清新的氣氛，傳自日本的泛印象風格已不再能滿足青年學子們的需求。

這些接受過抽象風潮洗禮的新生代，面對高雄畫壇的「守舊」，急欲將「現代」（抽象）藝術的種子散播在這塊處女地上，為了實現理想，他們不僅組織藝術團體、召開座談會，甚至創辦雜誌、成立美術教室，積極主動地頻頻出擊，銳意改革。

抽象時代的高雄畫家們，總是和詩人保持密切的關聯，與六○年代的台北畫壇頗為相似。他們一起辦雜誌、詩人為畫家寫展覽評論文章、畫家的作品成為詩作的配圖，這種水乳交融、相濡以沫之情，彷彿高雄亦擁有了如同台北「現代文藝」陣營的氣氛。高雄發展現代藝術的腳步雖較台北遲緩，但在幾位藝術家不斷地努力、推廣下，七○年代的高雄也開始具有六○年代台北「現代繪畫」圈的氛圍。

∶∶∶∶∶
第一節　畫壇的轉變

當高雄的「現代繪畫」邁開腳步時，台北的抽象大師卻已相繼離台，進軍國際。六○年代後期，抽象繪畫已是強弩之末，受普普及新寫實所影響的新生代（如「畫外畫會」）採用更前衛的表現手法來顯示他們的「現代」。

從日治到六○年代末，台灣的「現代」繪畫已歷經泛印象（包括野獸派般風格）、抽象（包括超現實般風格）及普普（包括新寫實般風格），雖然呈現三個不同的段落，但這種鮮明的斷代在台北才具有積極的「傳承」意義。在高雄，當具有抽象意味的作品順利推展開來時，台北正準備進入揚棄現代而擁抱鄉土的年代。

美術的鄉土運動在七○年代中期以後蔚然成風，魏斯（Andrew Wyeth，1917～）式的寫實風格席捲全台，學院內的新生代莫不走入「懷鄉寫實」的世界去緬懷過去的歲月，在當時，能形成風潮的學院盡集中於北部，高雄沒有學院式的教育，接受風潮的速度當然也就慢了許多，畫家們的目標不外乎後知後覺的「省展」和「台陽展」，或者是已定於一尊且象徵「現代」的抽象畫，因此，七○年代中後期，美術的鄉土運動的勢力並未擴散到仍在追求「現代」的高雄美術圈。

∶∶∶∶∶
第二節　高雄「現代畫」的初現

現代繪畫（此指泛抽象化之風格）在四○年末、五○年初即已初現在台灣畫壇。戰後來

台的何鐵華和由日返台的莊世和曾不遺餘力地鼓吹抽象繪畫創作，卻因環境的限制而未能造成風潮。

一九五六、五七年「東方」、「五月」畫會相繼成立，短短幾年就掀起抽象繪畫狂潮。年輕的畫家為抽象繪畫所傾倒，他們與詩人密切交往，詩人感性且犀利的文字成為他們宣揚「現代」的最佳利器。抽象繪畫和現代詩在五、六○年代的發展可說步調一致，由於現代詩的出現，現代文學才受人注目，而現代繪畫、現代音樂的提倡也才能展開。

一九六二年，「五月」進入〈歷史博物館〉展覽，評論家把這次展出視為抽象繪畫獲得官方認可的明證。此後，撼人的抽象繪畫挾著國際獲獎的聲勢逐漸侵入學子的心中，他們在學校接受前輩畫家傳統的學院式教育，但校外的展覽及活動卻更吸引他們的注意，一些不喜歡被束縛的學生已開始嘗試抽象繪畫創作，甚至參加國際性的比賽活動及自組畫會，一時之間，畫壇充滿了年輕的朝氣。

五○年末，高雄畫壇亦出現了類似「五月」、「東方」的繪畫團體，如左營「海軍四傑」的新派繪畫：孫瑛、胡奇中、馮鍾睿、曲本樂的竄起（組成「四海畫會」）；另外，美術教師龐曾瀛亦盤踞一方，令人惋惜的是，當時高雄並沒有相對的繪畫發展環境，因此，一九六一年後，胡奇中、馮鍾睿加入「五月」，「四海畫會」就剩孫瑛、曲本樂（後來加入楊志芳、陳顯棟）。龐曾瀛則在五○年末也北上尋求發展。

現代繪畫創作者的陸續北上，在無人推動

情形下，高雄的現代繪畫發展自然也暫時停頓，這種情形持續至六○年後期方現曙光。朱沉冬由北南來，藉著出版刊物、授課及辦活動，把現代文藝的空氣散佈在沉滯已久的高雄文藝圈，他自己也由詩人轉兼現代畫家，投身七○年代的現代藝術潮流中；而國立藝專畢業的李朝進，在郭柏川推薦下，於一九六七年南下任教於正修工專（現為正修技術學院）建築科，當時他延續自台北時期的銅焊畫創作，對向來以寫實繪畫風格為主的高雄畫壇而言，無疑是新潮與前衛的代表，而李朝進與生俱來的個人魅力，終於使得戰後的「現代繪畫」在高雄落戶，除了教學、創作外，李朝進後來更拓展個人生命的另一個空間—經營畫廊，企圖以舉辦展覽吸引大眾關心精緻藝術；經由朱沉冬和李朝進的努力，六○年代末的高雄美術才得以邁向「現代化」的範疇。

：：：：：

第二節 高雄「現代畫」的推動者
——朱沉冬

一九五○年，「中國文藝協會」與台灣省教育廳曾於台北第一女子中學舉辦「暑期青年文藝研習會」，內容分為文學、美術、音樂及戲劇四種，這是目前所知最早的青年文藝活動。一九五五年開始，「中國青年寫作協會」受救國團委託，代辦「暑期戰鬥文藝大隊」（後更名「復興文藝營」，分文學、美術、音樂及戲劇四大類）[1]，自此開始，每年便定期舉辦此類文藝活動。但在高雄，這類活動遲至六○年末才出現，值得注意的是，美術類被獨立

了出來，先後舉辦過多次「青年寫生活動」及「寫生隊」活動，其中後者對於引導年輕藝術愛好者的助益最大，畫家許自貴、李俊賢、蘇志徹、陳隆興、謝志商等，均曾參與這項活動。

當時負責承辦該項活動的朱沉冬，無疑是「寫生隊」的靈魂人物，他運用個人在藝文圈中廣闊的交遊，網羅了當時南部（台南、高雄、屏東）的重要畫家，先後成為「寫生隊」的輔導委員，「寫生隊」的成功及其他方面的好評（「文藝創作班」），加上撰寫畫展評論及繪畫創作，使得朱沉冬成為一個在藝術創作及推廣均有所成的「詩人畫家」。

一、隨軍來台

一九三三年出生於江蘇省南通縣西亭鎮的朱辰東，來台後改以「沉冬」為名。自小失怙的他，在母親開通又嚴格的教養下成長，受到家中書香環境的浸染，自小即喜好文學，十一歲那年已在《國民日報》副刊發表第一篇散文〈秋末散記〉，爾後又不斷有新作發表。及長入江蘇省教育學院社教系，這時，他把幾年間陸續完成的散文集結出書，名為《泥土與哲人》（1948年6月），儼然已是地方上小有名氣的年輕作家[2]。

一九四八年，大陸局勢吃緊，朱沉冬才剛入學就被迫休學加入軍隊，同年十月隨軍來台，進駐基隆。軍中生活與文藝間似乎扯不上關係，然而，朱沉冬卻在這時首次接觸到西方文學，開拓了更廣闊的文學視野，除了繼續散文創作外並開始嘗試新詩。一九五一年是朱沉冬新詩創作的轉捩點，他因被調往台北工作而

認識洛夫、紀弦、覃子豪、田湜、師範等新派詩家。當時，田湜、師範所創辦的《野風》半月刊，十分鼓勵現代詩的創作。一九五一至一九五二年短短一年間，朱沉冬發表不少新詩，成為詩壇的新星。

一九五三年朱沉冬因腿病未癒（右膝骨折），被迫從軍中退役。同年七月，南下任職台灣鋁業公司，出版第一部詩集《古城的嘆息》。五〇年代，高雄文壇已有《拾穗》月刊、《皇冠》雜誌、《創世紀》詩刊、大業書店等文藝月刊和專書出版社，朱沉冬在此並不寂寞。任職台鋁的第二年，朱沉冬接任《台鋁月刊》文藝欄的編輯兼圖書管理員，因工作之便，初識時在高雄的詩人、畫家，如張默、季紅、瘂弦、葉笛及胡奇中、龐曾瀛等。類似的背景和際遇使他們彼此惺惺相惜。

一九五五年，朱沉冬辭去工作北上，身無分文的他，幸得朋友推薦擔任某私立英文補校的秘書；隔年再經朋友介紹受聘於「中國文藝函授學校」新詩班為批改教授。在台北的這段時期，他的交友範圍更加廣闊，認識了日後「東方」會員夏陽、霍剛、吳昊、陳道明，後來又和「五月」大將劉國松、莊喆及李德、于還素等來往，莊喆是他的知己，而宛如長輩的李德對他多所鼓勵，時常書信往返，這些無疑是朱沉冬走上繪畫之路的重要因素。當時，台灣的繪畫天空因「五月」、「東方」畫會的成立而多姿多采，朱沉冬恭逢其盛，親睹了這場畫壇革命。他在自己的文學繪畫年表中寫著：「一九六三年自行習畫」[3]，可見他研習繪畫的時間，正是在受了「五月」、「東方」畫會

註：
2.請參考《朱沉冬詩集》（1983.6），高雄：高青文粹出版。
3.同註2，頁308。

影響後的台北畫壇,那也是現代繪畫正叱吒風雲的年代。

二、定居高雄

一九六四年,朱沉冬因為迴避感情的問題而重返高雄,除任職開南木業公司以外,已具詩名的他兼任高雄女中社團「文藝創作班」的指導教師,很快地就成為了高雄藝文界的「仙人掌」。

這時的朱沉冬生活雖貧困,卻有滿腔推廣藝文的雄心,同年七月與詩人吹黑明合辦《現代詩頁》月刊,積極推動現代詩的欣賞與創作;一九六五年六月,朱沉冬受聘為救國團《高青文粹》月刊編輯,他把文藝理念散播在這份屬於中學生的雜誌,堅持雜誌必需能「發掘新作家,創造新作品」,並且確實獲得了顯著的成效。事實上,在承接《高青文粹》前,朱沉冬已多次義務幫忙救國團諸多的文藝活動[4]。對編輯事務的熟悉與投入,使得朱沉冬主持過的刊物如《山水詩刊》(以下簡稱《山水》)或後期的《藝術季刊》(以下簡稱《藝術》)等,都維持了一定的水準。

朱沉冬的性格活潑而善交際,點子又特別的多,一九六五年,由他策劃主辦的「青年藝術創作發表會」,即將詩、文學、音樂及繪畫結合在一起發表,展現了整體的藝術風貌,音樂家陳主稅、劉富美、畫家李朝進、劉文三、曾培堯、黃光男均曾參與過此項活動,此後並連續舉辦了十幾屆(均由救國團主辦);一九七一年十月十五日他與詩友白浪萍(出資)合辦《山水》,又曾策劃「現代詩畫聯展」、「現代畫家聯合美展」…,呈現了旺盛的活動力。

一九七四年朱沉冬受聘為高雄學苑「文藝創作班」的指導老師,積極鼓勵學生寫作,為了更進一步推動文藝寫作,一九七六年元月(第4期),他更捐出「文藝創作班」的鐘點費設立「文藝創作獎」(圖1),以實際行動獎勵學員。「文藝創作班」在朱沉冬的有心栽培下,日益壯大,從第一期只有八位學生,到後來的堂堂滿座,多數學員都是衝著他而來[5]。自由的上課方式,豐富的授課內容,為他贏得了偶像般的崇拜。與他相識多年的朋友黃漢龍,形容他是一位深具魅力的人物,上課從不用講義,任何話題皆能隨手拈來[6];在太太江錦淑的眼中,他則是一個喜歡熱鬧、忙碌,個性固執、脾氣急躁但又孤獨的人,總有用不完的精力來推動藝文活動[7]。

「文藝創作班」累積了不少的文藝資源,每期學員中均有優秀作品產生,但因缺乏發表管道,一九八三年三月,在朱沉冬的支持下,一群學員創立了《心臟詩刊》,可說是「文藝創作班」多年來最具體的成果。一九八五年,朱沉冬因身體不適,堅辭「文藝創作班」教學工作,因找不到適當的接任人選,無法再維持以往的盛況,不久便停止了招生。

圖1.「文藝創作班」舉行頒獎典禮儀式,朱沉冬正在致詞(立者)。圖片提供:江錦淑。

註:
4.沙白(1985.8),《純粹的詩人畫家─朱沉冬》,高雄:心臟詩刊,頁6。
5.訪問黃漢龍,1992年5月3日。
6.同註5。
7.訪問江錦淑,1992年11月12日。

圖2.救國團的資源再加上朱沉冬的魅力，暑期寫作班總是吸引無數的青少年熱情參與。圖片提供：江錦淑。

圖3.聚精會神正在佈置展覽場地的朱沉冬夫婦。圖片提供：江錦淑。

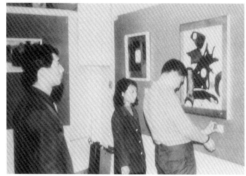

圖4.朱沉冬攝於堆滿畫作的畫室中。圖片提供：江錦淑。

三、往畫家之路邁進

六〇年代的朱沉冬，一方面受聘於救國團，活躍於文壇（圖2）；一方面仍繼續探索繪畫，一九六八年開始主持「寫生隊」活動，一九六九年又主編《中國晚報》〈藝術週刊〉（1971年辭退）。主編《中國晚報》的兩年多裡，他定期以「江是非」的筆名發表了許多繪畫評論，算是高雄此時唯一的藝術評論者，一九七二年，他把這些文章匯集成《繪畫札記》一書出版。機緣湊泊，使朱沉冬結識了許多畫壇人士，也激勵他更醉心於繪畫的追求，努力

往創作之路邁進。一九七一年，他在高雄〈美國新聞處畫廊〉首次展出多年來的創作——抽象繪畫（圖3），展出結果頗令藝術界訝異，畫友們皆給予不少鼓勵，尤其莊喆特別支持他往繪畫發展。首展後，朱沉冬的藝術創作企圖更加狂熱，幾乎每年均有展出，他以「詩人畫家」自居，短短幾年內開過二十四次個展。至此，朱沉冬的生活重心除了寫詩、活動，又增加「繪畫」一項，與畫界人士往來更加頻繁，一九七四年與「寫生隊」畫友洪根深、葉竹盛等合組「心象畫會」，是他個人藝文生涯的另一章。

一九八〇年七月朱沉冬以畫家身分受美國在台協會邀請訪美國一個月，這是他繪畫生涯最得意的事，台灣歷來只有少數幾位畫家有此殊榮，如席德進、廖繼春等，此舉象徵他「畫家」身分受到認同，難怪他會為之神采飛揚、意氣風發（圖4）。

莊喆曾形容朱沉冬是「自覺性的創造者」，如他自己所言，畫畫是：

> 依據「自我」發掘內心豐盈的內容…在創作中，藝術應該真正有自我的面貌，而不是表現美或不美，形與非形…。[8]

朱沉冬一直是抽象繪畫的擁護者，或許因他的創作僅限於這個領域，使他常毫不考慮地批評抽象以外的世界，再加上他粗枝大葉的個性，遂造成他與畫家間許多的誤解和衝突。他曾為文寫高雄某畫會的畫家是「畫匠」，由於內容明顯暗示的是「南部展」畫家，使得詹浮雲不得不為文〈由「南部展」看現代藝術傾向〉（簡稱詹文）反駁道：

註：

8.江韻，〈詩人畫家朱沉冬訪問記〉，收錄《朱沉冬詩集》，前引文，頁293-294。

最近南部有些畫會，舉行展覽時為文在報章稱頌，筆者站在同道的立場，認為是很好的傳播工作，…但是往往把筆尖掃倒了其它的畫會，抨擊他會的畫家謂「畫匠」歪曲到低劣的程度…。[9]

詹文覺得同為藝術工作者應坦誠相處，互相勉勵，而不是互相攻擊。但當詹浮雲知道文章是朱沉冬所寫後，就不再理會了，由於彼此間早有往來，只能猜想朱沉冬可能是因為「沒有稿子，才寫那篇文章」[10]。事實也許真是如此，因為在另一篇朱沉冬的文章裡，還曾讚揚過詹浮雲等「南部展」畫家作品！由此觀之，朱沉冬的藝評真有點興之所至難以捉摸。

朱沉冬的率性從另一個事件更能體會；與他頗有淵源的「老馬」（「午馬畫會」前身，以下簡稱「午馬」），雖有多次不愉快的「交戰」經驗，但事隔多年後，每當「午馬」展覽，朱沉冬依然「不計前嫌」地前往觀賞、讚賞，由此可見他大而化之的個性。

四、繪畫世界

朱沉冬在談到他的藝術時表示：

我的畫是由詩素裂出一種內在不定點的構成，不是專為技巧的功夫去鑄造成形的作品，而是從詩中感知一種擴大靈視所投擲的語言。塞尚說過：「繪畫是色彩的記錄。」這就是藝術純粹的語言，它是歷史的、也是現代的。我的畫沒有學院氣息，而是依據「自我」發掘內心所豐盈的內容，我不喜歡被某些意識凝固了藝術的良知，從創作中，我堅持藝術應有自我的獨具面貌，而不是表現美或不美，形與非形。因此，我的畫是面對苦難的時代散播著的

愛種，並呈現給人類春天的生命。[11]

這一段自述看來相當沉重有力，不過卻有些天馬行空，拆開來看，每一句都非常漂亮，統合起來就很難掌握全文的旨意，好像某些現代詩一般，朱沉冬的藝術觀也頗為晦澀，什麼是「由詩素裂出一種內在不定點的構成」？又有誰會自認是「專為技巧的功夫去鑄造成形的作品」？至於以「形之永恆」為目標的塞尚何以會有「繪畫是色彩的記錄」這樣的話，這句難以考證的「名言」有些霸道，就像朱沉冬所認定的「現代繪畫」一樣。

誠如朱沉冬所說，「我堅持藝術應有自我的獨具面貌」，不管抽不抽象，這應該是最基本的藝術信念，問題是「自我」指的是作品的自我還是創作者的自我，朱沉冬認定的顯然是前者，他在〈繪畫自述〉一詩中曾有「傳統的演變，我們就是傳統」、「現代的成長，我們就是現代」[12]，他拒絕任何非抽象的傳統，以免落入傳統，而在抽象的現代漩渦，他每冒出水面一次就越進入現代裡。朱沉冬靈光乍現式的繪畫裡的確有藝術的「自我」，但總覺少了些畫家的自我（圖5、6）。

朱沉冬絕對有才氣，也頗能觸類旁通，他的抽象世界是五彩繽紛的萬花筒，他對色彩的敏銳度遠勝一般畫家，對於形的變化有深切的體會，只要翻出他的畫集，不論是八三、八四或那一年我們都可以看到各種不同的面目，在同一年裡，有莊喆式的、陳庭詩式的，有杜布菲（Jean Dubuffet，1901～1985）、有克利（Paul Klee，1879～1940）、有趙無極、有達比埃斯（Antonio Tápies，1923～）、有法

註：

9.詹浮雲，〈由南部展看現代藝術傾向〉，《中國晚報》1970年11月13日。

10.訪問詹浮雲，1993年3月30日。

11.參考《朱沉冬畫集》（1983）。

12.同註11。

圖5.朱沉冬　南山之夢
99×60.5cm　1974
棉紙、油彩。圖片提
供：高雄市立美術館。

蘭西斯（Sam Francis，1923～）…，當然，
也有朱沉冬自己「發現」的形式（圖7、8）。

五、小結

　　嚴格說來，朱沉冬的畫只是他個人情感的
宣洩，他的畫常是隨興揮灑而成，由於相信偶
發效果及自己的想像力，手法頗像超現實主義
者採用的自動性繪畫技巧，但他畢竟缺乏一段
對造形長時期摸索、磨練及掌握的歷程，使他
的作品只能碰運氣式地撞出佳作而無法匯成足

以顯示創作者心路歷程的脈絡。他曾說過：

　　畫畫是一種冒險，畫壞了我可以折毀重
　　來，總有一次我可以把握色彩的流動性而呈現
　　我所要呈現的思想和情感。[13]

　　抽象藝術的熱潮在八〇年代逐漸退卻，朱
沉冬的藝術在八〇年代中以後也漸趨沉寂，從
與救國團結束合作關係直至去逝為止的十年
間，他專心畫畫，以專業畫家自居，自在優游
於自己所建構的繪畫世界，外頭的風風雨雨再
也不能干擾他的創作。晚年的他卻為病痛所
苦，行動不便導致創作量銳減，一九九〇年五
月十八日朱沉冬病逝，結束了他在高雄繁華多
采且倍受爭議的一生。

∶∶∶∶∶

第四節　漸露曙光的現代美術團體

　　五〇年代的「高美會」可說仍是劉啟祥的
時代，由他所組成的「南部展」曾經風雲一
時，他提攜過許多年輕一輩的畫家，但在時代
變動中，新繪畫風潮也無可避免地吹向南方，
六〇年初的「四海畫會」雖未曾掀起這股旋
風，到了六〇年末，年輕畫家改革的力量，終
究無可抵擋地席捲高雄。陸續成立的畫會，紛
紛標榜著「新意」，期待為此地塑造繪畫新氣
象，他們因共同的理念而結合，三五成群成立
起畫會，然而活動的時期均不長，後來則多以
個人姿態活躍於畫壇。不過，正因此一時期的
結社與奮鬥，才蘊育了八〇年中「畫學會」的
出現。

一、「南部現代美術會」

　　一九六八年一月，台南、高雄兩地倡導現

註：

13.同註8，頁294。

圖6.朱沉冬 NO.3-' 75work 99.5×80cm 1975 油彩、畫布。圖片提供：高雄市立美術館。

代藝術的畫家們成立了「南部現代美術會」，創會成員有台南的劉文三、曾培堯、鄭春雄、陳泰元，高雄的李朝進、洪仲毅、黃明韶、劉鐘珣、孫瑛以及屏東的莊世和。值得注意的是，其中幾位成員已經有推動現代藝術的經驗，如莊世和於五〇年代初與何鐵華大力鼓吹現代藝術創作，一九六四年又和曾培堯參加「自由美術協會」活動，孫瑛則是「四海畫會」成員。他們的結合，無疑是希望開創另一種不同於「南部展」的風格，為高雄「現代」美術

圖7.朱沉冬 NO.1-undated 80×100cm 1982 油彩、畫布。圖片提供：高雄市立美術館。
圖8.朱沉冬 NO.10-′82work 61×91.3cm 1982 油彩、畫布。圖片提供：高雄市立美術館。

開創新的契機。各種不同的創作取向的相互結合，顯見這個畫會充滿了新的可能性，黃明韶的立體雕塑、劉鐘珣的玻璃瓶雕、李朝進的銅焊畫、劉文三極富普普意味的創作等等，在在使南部藝術界耳目一新。「南部現代美術會」首展於一九六八年五月一日假〈文化服務中心〉舉行。劉文三、曾培堯、詩人白荻等分別在展前撰文推介；他們在邀請卡寫道：

> 如果因為他們的「新」刺痛了你，你不妨生氣，否定他們的藝術，但千萬懇求你，不要否定他們的人，他們的理想。

為了能讓觀眾與藝術家充分的溝通，他們在展覽的最後一天特別舉行了「現代美術座談會」。隔年的第二屆會員展轉往台南社教館，並增加了會員陳輝東。一九七○年的第三屆聯展於高雄市議會舉行，結束後，會員孫瑛、洪仲毅相繼北上，劉鐘珣到新竹。會員的相繼離去，使得第四屆的聯展隔了一年後才舉行。但這次他們特別選擇了台北的藝廊為場地，以便接受更多的挑戰並打破地域限制。劉文三曾在〈寫在第四屆南部現代美展〉一文中，表明在現代藝術的道路上他們依舊無畏前進的決心，無怨地為當前的藝術環境盡一分心力，但在文章中已隱約可見畫會的疲態，劉文三坦言：

> 這三年來，老實說，對於堅壁固守的南部，並沒有發生什麼大的作用…。[14]

雖然這屆展出增加了郭滿雄、蘇宗顯兩位會員，引起的回響依然有限。而這一屆之後，「南部現代美術會」不再舉行每年固定的聯展，只見偶而不定期的展出，如一九八六年的「'86年展」、一九八七年的「'87年展」，雖然仍偶而活動，但畫會已形同解散。

「南部現代美術會」原本就不是因創作理念一致而結合的團體，他們的組合，基本上是建立在推展現代美術的理想上。然而在努力與收穫無法相對成長的情況下，長期下來自然令人意興闌珊；再則，會員們多已在藝壇具有相當知名度，各人均需面對許多雜務，久而久之，對常態團體性的展覽自難再傾力支持。然而，「南部現代美術會」其實已成為高雄「現代」藝術的前鋒，表面看來雖缺乏具體成果，其實已敲開高雄「現代」美術殿堂的大門。

二、「心象畫會」

在「南部現代美術會」活動漸趨緩的時候，一九七四年朱沉冬和救國團「寫生隊」的輔導老師葉竹盛、洪根深、蘇瑞鵬等，為了打破當時畫壇風格太趨一致的局面，共組了「心象畫會」（以下簡稱「心象」），並邀劉鐘珣加入。一心想藉此畫會具體展現共同的理想，並期待為高雄畫壇帶來新的氣象[15]。

然以成員的作品風格來分析，朱沉冬抽象的水彩、洪根深半拓印的水墨、葉竹盛素描式樣的抽象作品、蘇瑞鵬的水彩風景，較之「南部現代美術會」，並未呈現較前衛的表現方式。「心象」也只舉辦三屆，一九七七年便結束。解散的原因在於會員彼此作風相去甚遠，缺乏凝聚力，而葉竹盛的出國，加上劉鐘珣參展不便（居住新竹）等因素，解散自是意料中事。

三、「午馬畫會」

「老馬」是由許自貴、李俊賢、蘇志徹、陳隆興、劉高興於「寫生隊」時所組成的「團

註：
14.劉文三（1972.5），〈寫在第四屆南部現代美展〉，《雄獅美術》第15期，頁52-53。
15.訪問洪根深，1992年5月30日。

圖9.「午馬畫會」於〈新聞報文化服務中心〉首展　圖中左起：蘇志徹、陳隆興、許自貴、林松銘、李俊賢、劉高興。圖片提供：陳隆興。

圖10.「午馬畫會」最後一次的聯展　圖中左起：李俊賢、劉高興、許自貴、陳隆興、蘇志徹。圖片提供：陳隆興。

體」。一九七五他們各奔西東，許自貴、李俊賢就讀師大美術系、蘇志徹就讀國立藝專（現為國立台灣藝術大學）、陳隆興從學校畢業、劉高興升高三，「老馬」的活動因個人學業及就業問題暫告一段落。但是他們依然相聚一起論畫、寫生，不曾因時空的阻隔而沖淡情誼。

　　一九七九年許自貴、李俊賢、劉高興分別從師大、藝專畢業；蘇志徹、陳隆興退伍，大家陸續回到高雄，又重燃「寫生隊」時的樂趣，但經過數年的學院教育及生活的歷練，再組團體時態度已慎重許多，幾經考慮後決定組成正式畫會，以「日正當中，午馬疾馳」為口號，取名「午馬」，會長一職仍舊由年齡較長

的蘇志徹擔任（圖9）。

　　成立同年，「午馬」於八月十七日首展於〈文化服務中心〉（圖9），會員每天輪流看守會場，期待引起畫壇的迴響。後來果然受到學長陳水財、洪根深等人的矚目與鼓勵。一九八一年第二次聯展時，增加了和許自貴相熟的王福東，遠在金門當兵的許自貴，仍不忘寄作品參展；李俊賢雖無作品參展，卻特地向軍中請假到會場與大家分享喜悅。一九八二年在市立圖書館第三次聯展後（圖10），「午馬」也暫停了活動。

　　暫停原因在於成員們紛紛北上或個人雜務增多的緣故，如許自貴退役後在台北工作；劉高興退役後，先和陳隆興合開畫室教畫，一年後也北上；陳隆興除教畫外，平常則以油漆工作維持基本生活；蘇志徹和妻子林麗華早先成立的「超然畫室」，則因口碑漸佳，學生越來越多；李俊賢退役後至前鎮國中任教並成立「河邊畫室」。五人各有不同的發展，高雄的三位「老馬」還偶而相聚，想要全員到齊則不容易，他們雖未曾放棄再度聯展的念頭，但工作的忙碌及南、北相隔，加上劉高興、許自貴、李俊賢及蘇志徹均已計劃出國進修，終究不得不暫時放下「午馬」。一九八三年，劉高興率先負笈法國，一九八六年後，許自貴、李俊賢、蘇志徹也分別前往紐約、倫敦，獨留陳隆興在高雄打拚。然而，「午馬」的暫時結束，除了個人工作及為出國準備忙碌的原因外，或許也如蘇志徹所言：

　　一九八一年個展後，個人就不傾向團體性的展出，實因個展能較清晰的展示畫者的觀念。[16]

圖11.陳隆興　媒山災變　135×265cm　1984　油彩、畫布。圖片提供：陳隆興。

「午馬」雖然只展出三屆，卻為當時平淡、了無新意的高雄畫壇帶來新的氣象，如劉高興在第三屆聯展時已推出觀念性的作品、蘇志徹的作品則有象徵隱喻的意味、陳隆興畫作表達強烈的環保概念等[圖11]，值得一提的是，他們的作品尺寸超大，是當時高雄美術界極為少見的。從這一點也可以看出這五位年輕畫者的企圖心，「午馬」的表現的確像是一匹意興風發的駿馬。

一九八九年四位出國的「老馬」陸續學成歸國，李俊賢、蘇志徹回到高雄，均為人師表，並且先後接掌「畫學會」理事長職務；許自貴在教書外，為了貫徹繪畫理念，在台南成立〈高高畫廊〉（結束於1992年），成為畫廊業中少數堅持現代藝術風格經營者；劉高興除短期教過書外，多年來一直是個稱職的專業畫家；在高雄的陳隆興，則始終堅守自己的藝術本位。

一九九三年六月，五位「老馬」在相隔十年後，再度於〈串門藝術空間〉舉辦第四屆「午馬」聯展，當年的毛頭小子，如今蛻變為畫壇中、青輩中的佼佼者，早已是高雄現代美術圈的核心人物。

∶∶∶∶∶

第五節　高雄現代繪畫的先驅者──李朝進

自一九六七年南下後，李朝進不論和友人創辦雜誌、成立畫會或開設畫廊，都代表了現代畫家的新典型──主動積極地創造「現代藝術」的環境，他個人的成長背景也反應了同時代台灣畫家的某些特質。

一、出生背景

李朝進出生於一九四一年，成長於台南大灣村，祖上留下約一甲的田地，由母親及僱農合力耕種。從出生開始空襲警報的記憶就伴隨

著他,一直到四歲時戰事結束,才停止了躲警報的日子,然而在防空洞中生活的片段,早已深烙在李朝進的心裡,那是戰時的避風港、也是唯一安全的遊戲場所;而在戰後,當大多數台灣人面臨生活困境、政局不安及語言障礙等困難時,他也從父母身上感受到些許沉重的壓力,加上就學後的語言問題及課業壓力等因素,在在使他寧願回到那曾經躲避的一方天地,日後創作時,這種意識時常浮現,誠如他的獨白:

> 甚至在我的銅焊畫創作時期,這種「洞中歲月」的潛意識也反射到作品上,畫面上那些割痕、鑿洞、扭曲的線條,然後出現一個紅太陽,都是幼小生命中烙痕的重現。[17]

出生於戰末、成長於戰後的李朝進,對土地有份深沉難捨的感情,這也是他雖一度走入純抽象畫(銅焊畫)領域,日後又回到具象畫的原因之一:因為生活與藝術是難以分開的。

二、學藝過程
(1)初識藝術堂奧

初中畢業後,李朝進考進台南市中,適值實施「省辦高中,市辦初中」階段,遂於稍後轉入台南一中。高一階段,課業上最大的打擊是英文程度跟不上同學,老師的嘲笑與譏諷,更加重了他對英文的挫折感。唯有美術老師蕭蕙,每每對他交出的作業予以鼓勵,這些讚美及肯定,使他一頭栽進美術的世界裡尋求慰藉並且自得其樂。

升上高二,李朝進興起進一步學習美術的意願,於是利用課餘向馬電飛老師學習水彩;高三時更進入郭柏川畫室學習素描,打下了穩

固基礎。他曾以感激的口吻描寫郭柏川:

> 在我的藝術創作生涯中,郭老師是影響我最深的一位老師,我創作理念的真正啟蒙是從他那兒開始…,郭老師對我影響最深刻的一部分,當屬他個人特殊的藝術歷練與文化觀照。[18]

源自於這份崇拜,當郭柏川推薦李朝進至高雄任教時,他才會毫不考慮地拎起行李南下。另一位難忘的恩師則是謝國鏞,被視為台灣第二代西畫家的謝氏,是學生眼中不可多得、可親的長輩,雖然他不收學生,但李朝進與同學鄭春雄,卻常相約到老師家畫水彩。郭柏川加謝國鏞,李朝進的學畫過程因而豐富紮實,對於藝術的追求,也更加執著了。

(2)藝專時期——初嘗創作愁滋味

一九六二年,國立藝專美術科正式招生,李朝進適時考入,同時期入學的尚有楊國雄(後改名為楊元太)、洪仲毅等。在學校裡,除了接受前輩畫家們嚴格的學院教育外,對於瀰漫於校外的「現代」藝術氣氛,也充滿了響往。處在新舊雜陳的藝術環境中,年輕的李朝進可能也不知道該如何自處。二年級時,受助教彭萬墀的影響,終於大膽地走向現代藝術的創作。

彭萬墀在課堂上並不鼓吹現代藝術,私底下的一言一行卻深深影響著學生,一九六四年李朝進入選第二十七屆「台陽展」並獲佳作獎的〈作品〉就是這時期學習的成果。在追求現代藝術的同時,學校老師楊三郎、廖繼春及李梅樹等的教誨,卻又同樣的親切、自然,在舊感情與新刺激相互交錯的矛盾心情之下,同年

註:
17.李朝進(1992.5),《李朝進‧文件1941~1991》,台北:藝術家出版社,頁17。

18.同註17,頁22-23。

十二月入選第十九屆「省展」的作品〈徬徨〉（圖12），頗能說明他此時的心境。畫中一個瘦長的旅人背著行囊孤立在田野小徑裡，身旁只有一條狗陪伴，眺望著茫茫蒼野。這幅畫適時畫出李朝進內心的寫照：自己的創作到底應往那個方向？

由五○年末到六○年初，美術科系的學生盛行三、五好友同組畫會，未畢業或已畢業的年輕人們結合在一起，興起一陣「畫會風潮」。學生自組畫會大都以互相研究、宣揚自己的繪畫理念為主，純度極高。在師大學生帶動起這股風潮後，接下來成立的文化學院、國立藝專也起而效尤，熱鬧非常。藝專三年級時，李朝進也與同學林嘉堂、楊國雄、石惠文組成「太陽畫會」。李、林作畫，楊、石作雕塑。藝專畢業前他們舉行第一次的聯展，贏得了當時新派畫家（如秦松）及評論家的讚賞及鼓勵，雖然覺得他們的作品還不成熟，但對於年輕人勇於開創新局面的勇氣仍是褒多於貶，何政廣就曾在報上以〈畫壇喜見新人〉為題來評介「太陽畫會」：

他們此次展出的並不是在校的習作，也不是學院派的作品，而是他們在現代觀念，找尋自己繪畫風格的前提下，以實驗的態度而嘗試完成的部分新作…。【19】

李朝進當時展出的作品均是利用現成素材釘在木板上，再混合各種繪畫技巧的多媒材藝術，這類的作品可以視為後來創作銅焊畫的前導。

瀰漫於五、六○年代的白色恐怖無所不在，「太陽展」首展時，原預定於〈省立博物

圖12.李朝進 徬徨 130×80cm 1964 油彩、畫布。圖片提供：李朝進。

館〉（以下簡稱〈省博館〉）舉行，卻因館方臨時要求拿掉「太陽」二字導致拒絕展出而使得場地突然消失。

失去〈省博館〉的展出空間，李朝進等四人急得像熱鍋上的螞蟻，好不容易由郭柏川幫忙找到了〈國立藝術館〉的場地才得以解決問題。由於〈省博館〉出爾反爾的態度，對政治原不了解也沒興趣的李朝進，瞬時間好像有了某種程度的認識。接下來雷震被捕、《自由中國》雜誌停刊、畫家吳耀忠被囚等事件一一發生，李朝進回憶道：

從此，我更小心翼翼的珍惜自己心中那一

註：
19.何政廣（1965.6.20），〈畫壇喜見新人多－評介太陽畫會等三美展〉，《中央星期》雜誌。

圖13.李朝進 遲降的
太 陽 60×40cm
1965 複合媒材。圖
片提供：李朝進。

註：

20.同註17，頁36。

片天，…這種損失也逼使我一步一步的遠離感
官可觸及的現實，而朝向更需要心靈和思想才

能捕捉到的記憶、夢想和遙遠的傳統世界去遨
遊…。【20】

以往利用現成素材做畫是受現代藝術氣氛的感染，往後的銅焊畫創作，則多少是在這種心境下所表現的逃避行為，有如十九世紀末、二十世紀初的世紀末畫風，形式的纏繞與糾結，其實蘊藏著悲傷、失落與頹廢的自溺。

（3）參加國際展

退役後，李朝進開始創作他為畫壇所熟悉的銅焊畫，抽象的畫面中隱約可見被拉長的人體，恰似傑克梅弟（Alberto Giacometti，1901～1966）的孤寂，隱含著李朝進面對社會而表現出的無奈、無力與悲傷。成長於台南田野的他，所做的銅焊畫，畢竟不同於「五月」、「東方」畫會所帶動的抽象畫風，對於這塊土地的深厚感情、前輩畫家的風範…，這些情感幻化在畫面上，使得評論家常認為他的畫作不免瑣碎而過於複雜，這是因為他們不明白作者內心深沉的情感與包袱。儘管如此，銅焊畫在當時的美術環境中頗為突出，使得李朝進多次代表台灣參加國際性美展活動（如巴西「聖保羅國際雙年展」），並因獲得收藏而深受注目[(圖13)]。

三、執起現代美術大纛

（1）教學、畫廊生涯

一九六七年李朝進開始任教於正修工專，隔年加入郭柏川領導的「南美會」。習慣了台北的藝術環境，李朝進面對高雄這塊極需開發的「沙漠」，很自然地參與了推動現代藝術的發展；一九六八年與台南、屏東畫友共組「南部現代美術會」、擔任救國團「寫生隊」輔導委員，並在《台灣時報》〈談藝錄〉專欄撰寫現代藝術，培養了一群喜好藝術的青年朋友

（後來組成「后起者」畫會）；一九七三年八月，李朝進和友人經營起──〈美術家畫廊〉。這是李朝進在畫壇最活躍的時期，他的參與無疑為高雄美術界注入了一股活泉，稱他為「文化沙漠的拓荒者」（作家傅孟麗語），實不為過。

〈美術家畫廊〉是高雄第一個專業的私人展覽場地，之前除官方〈文化服務中心〉外，其它均為業餘性的展覽場，它的設立無疑具有時代性的意義。〈美術家畫廊〉曾舉辦過「當代畫家名作展」、「紐約國際版畫家聯展」等可看性頗高的聯展與個展，但李朝進的苦心經營，如果從稀稀落落的觀眾數目來看，顯然沒有獲得應有的掌聲：

> 台北舉辦廖修平教授協助辦理的「紐約國際版畫家聯展」，獲得很高的評價，這樣好的展覽，我認為高雄人應該看看。這是高雄第一個大型的國際版畫原作展覽。展出結果卻令人難堪，一個月展出期，才來了約五十個看畫的觀眾。[21]

觀眾平均一天只有一點七人，比例之低令人失望。在藝術人口單薄又缺乏財力支持的情況下，畫廊似乎一開幕就注定了它的命運，一九七五年一月，〈美術家畫廊〉不得不向現實環境低頭，停止了營業。

七〇年代的台灣，正處於全力發展經濟的階段，而高雄自日治時代以來，一直是重工業的發展地，加工區的相繼設立及中船、中鋼的設置，在在強化高雄「工業城市」的性格，如此的人口結構自然較難發展精緻藝術，〈美術家畫廊〉的結束並不讓人意外，而李朝進滿腔

註：

21.訪問李朝進，1992年3月25日。

的藝術熱誠，雖因此有過短暫的消褪，他對現代藝術的信心，卻從不曾被打擊，反而為日後再次經營畫廊留下伏筆。

年輕的李朝進，除美術活動外，和詩人、音樂家也常有往來，開設〈美術家畫廊〉時，李朝進還參與了《藝術》的創刊，與詩人白浪萍、阜東，音樂家蕭泰然、陳主稅、劉富美等結為好友，他們常私下聚在一起談論音樂、繪畫、書法，並舉辦小型演展會等。一九七四、七五兩年曾公開舉辦過兩次的「寒月小集」(圖14)，將繪畫、書法、音樂及詩歌融合為一，儼然是早期民間的「文藝季」，頗受藝文界矚目。

結束畫廊後，李朝進令人意外地辭去教職轉任職建設公司，展開了他藝術與商場兩極化的生涯。在此逆向的生涯中他曾掙扎、曾浮沉，但也因經歷商場的磨練，更能體會一般民眾與精緻藝術間的鴻溝，促使他進一步想在兩者間架設一道橋樑。他深知企業家絕對有餘力推展藝術，但如何使商業與藝術兩者相通，卻是一個需要努力的課題，而在兩者尚未取得協調前，行有餘力的李朝進再度迫不及待地設立

圖14.「寒月小集」合影於表演後。圖中右一為蕭泰然，右三白浪萍，右四阜東，右五林榮德；左三劉富美，左四陳主稅，左五李朝進。圖片提供：劉富美。

了〈朝雅畫廊〉(1978年11月)，又一次實現他推展藝術的夢想。

有了第一次失敗的經驗，經營〈朝雅畫廊〉顯得老練的多。除了多次名家聯展外，還陸續將劉其偉、張義雄、蕭勤、莊喆、何肇衢…等名家引介至高雄；展覽之外，偶而也舉辦幻燈片欣賞或座談會。因為畫廊主人也是名畫家，〈朝雅畫廊〉很自然成為畫家聚會場所，堪稱當時高雄望重一方的「文化中心」。〈朝雅畫廊〉雖然經營得有聲有色，但在李朝進亟欲專注繪事，而展覽場地亦逐漸增多的情況下，一九八三年八月，李氏再次結束了畫廊生涯，前後雖僅五年，〈朝雅畫廊〉卻為高雄的畫廊業奠下基礎，因為當時高雄已陸續出現〈金陵〉、〈串門子〉等工藝、茶館型態畫廊以及純藝術走向的〈多媒體藝術中心〉等，畫廊儼然成為新興行業之一，比起當初〈美術家畫廊〉黯然引退，〈朝雅〉的結束稱得上是功成身退。

再度從畫廊主人的角色退出，不久，李朝進又回到學校（東方工專）教書，擔任科主任一職。值得一提的是，他為提升學生的創作能力，聘請多位學有專長的藝術家如陳水財、陳榮發、倪再沁、劉文三等到校任教，提升了美術科的教學品質。

相較於七〇年代的活躍，八〇年代的李朝進顯得沉靜許多，但事實上，他卻潛移默化影響著許多企業界人士關心、支持高雄美術的發展，進而收藏並提拔年輕的藝術工作者。許多建築界的朋友們就是在李氏的穿針引線下，自一九八六年開始陸續成立〈山水藝術館〉、

〈炎黃美術館〉、〈翰林苑藝術館〉（1992）及〈翰林苑基金會〉等。

從踏上這塊土地開始，李朝進始終是高雄美術最積極也最努力的推動者，若以影響力而論，堪稱是高雄現代美術最重要的「推手」。

四、風格分析

五〇年代的台灣，因為美國勢力的介入，台灣文化不由自主的開始轉向「美國化」，就在五〇年代末期，當抽象表現主義已經在西方引起反動時，卻在台灣造成獨霸一時的局面，「東方」與「五月」以前衛者的姿態將「抽象」與「現代」等同起來，一股銳不可當的聲勢征服當時的新生代。一九六二年，「五月畫展」在〈歷史博物館〉的國家畫廊舉行，這是抽象繪畫在台灣發展的最高峰，這一年，李朝進由台南來到台北，考入國立藝專美術科；當時在藝專授課的正是那些被畫壇冷落、被抽象光芒掩蓋了的第一代美術家們，李朝進在校園內承受的是李梅樹、廖繼春、楊三郎等所教授的質感、量感、筆觸、色調、空間等傳統繪畫的「功力」訓練，然而在校園外，席捲時代潮流的抽象主義更令血氣方剛的青年畫家們怦然心動！

六〇年代中期，獨霸世界藝壇的主流──普普主義的訊息開始飄向台灣，然而卻沒有造成與抽象主義一般的風潮，究其主因，普普反映當代「庸俗之真實」的表現手法，並不適合在當時台灣的政治空氣下生存，因為它不具抽象主義般的唯心性質，亦即生澀、不關心生活和歷史的特徵，可成為政治高壓時代脫離反共文藝的唯一出路，更是藝術家逃避現實後唯一能安身的純淨空間。

在那個號稱國際冷戰的年代裡，台灣的空氣自雷震及《自由中國》半月刊倒下後，也逐漸轉冷，直至柏楊、李敖相繼入獄及《文星》停刊後，不僅新藝術運動無由萌生，連抽象藝術等現代主義風潮也失去往日的凝聚力，一九六五年以後，藝術運動漸趨沉寂，「五月」、「東方」等現代畫家相繼投奔歐美，抽象狂潮已是強弩之末，就在這一年，李朝進踏出了藝專校門，搭上了抽象時代的末班車。

（1）銅焊畫時期

甫出校門的李朝進，面對現代畫壇的風起雲湧，揮別了他那學生時代詩人般冷峻憂鬱的灰色畫風，而以銅焊來回應那個熾熱的抽象年代，雖然李朝進的銅焊畫很快的獲得抽象時代的認同，但他略帶傷感的內在本質畢竟不同於抽象運動的典型風格；抽象時代的主流幾乎是由當時渡海來台的外省籍青年畫家開創出來的，在他們的成長意識中，夾雜著寄寓海島的過渡心理與動亂不安的陰影，這迫使他們在時空的流變中無所依靠，於是那飄忽不定、空無而隨機的抽象繪畫成為他們僅能掌握的「真實」（圖15、16）。

沉默寡言近乎憂鬱的李朝進，不同於那些高談闊論的抽象大師。成長於南台灣田野中的李朝進，本土文化的傳統烙印在他身上，而腳上踏的更是實實在在的故鄉泥土，這使他無法放開一切去傾聽西方藝術的潮聲，即使是迎向抽象主義，他的抽象永遠不夠純粹，他的作品總是隱含種種揮之不去的人間情愫，這也許是他選擇銅焊畫的潛在因素吧！只有經過切、

圖15.李朝進　獨行　60×40cm　1972　複合媒材。圖片提供：李朝進。

割、燒、焊、腐蝕、敲擊等複雜的手段，他游動的情緒才得以凝固，因為他的心靈無法像抽象水墨一般快速而浮面的狂瀉而過。

　　在邁向抽象主義的「純粹性」潮流中，李朝進必然有所掙扎，他無法規避現實人生（儘管他想遠離），他的背景與獨特的氣質使他有太多的牽絆，那些台灣的、泥土的、傳統的、苦悶的、未來的⋯，這些鬱結在經由無數的捶

打與融接後逐漸冷卻為無言的吶喊。他以濃重深沉的油彩覆在銅片上，再以面無表情而細長的人形表達出充滿絕望而無助的感覺，頗有傑克梅弟的孤寂氣氛，而銅的冰冷和觀者之間形成的絕對距離更加深了被壓抑的窒息感。李朝進還擅於將銅片任意撕裂、切割，並經由腐蝕、燒焊呈現出破敗腐朽的感覺，再藉由銅絲的焊接將裂縫連結或環繞，更突顯了殘缺與傷

圖16.李朝進　聖化
90×60cm　1974　複合媒材。圖片提供：李朝進。

痕的氣氛，頗類似布里（Alberto Burri，1915～）藉麻布的燒毀與縫補中傾吐出傷痛。在銅焊作品中，我們看到了一個年輕的台灣心靈對時代的憂傷回應。

六〇年代後期與七〇年代初，美術運動在白色恐懼與經濟高度成長聲中被淡忘了，諸般論爭逐一止息，瀰漫在畫壇的多屬浮面的抽象和變了調的超現實，李朝進獨特的銅焊畫風格在當時日益貧血的現代畫壇顯得相當突出，這使他多次獲選參加國際性重要的美展並受畫壇矚目，然而在那樣虛浮而隔絕的抽象世界中，熾熱的銅焊畫實難獲得正確的評價。像李朝進這般對政治與社會現象異常敏感的畫家，絕不同於處在真空狀態下的抽象主流人物，其充滿寓意的造形更有別於情緒性的自由抒發。在當時，顧獻樑曾評銅焊畫面複雜的堆積過於繁瑣，莊喆也期許性的希望李朝進能更「純粹」些，像這樣的外來觀點皆因看不到創作者的內在，以抽象風格而崛起的李朝進應該感到寂寞吧！

（2）回歸鄉土的年代

七〇年代，以保釣運動和大學雜誌喚起的「民族文化」意識，到後來演變為對五〇年代和六〇年代現代主義展開全面的反省和批判，七〇年代中期，擁抱本土的意識已凝聚成一股洪流，以往受到輕忽的草根性文化一一挖掘出來，如洪通、朱銘之傳奇性出現，而六〇年代飽受奚落的第一代畫家也備受尊重，如礦坑裡的畫家洪瑞麟，重建祖師廟的李梅樹都受回歸鄉土風潮之賜而重新定位。當文學的鄉土運動已獲得豐碩的成果時，美術界卻只能以素人畫家、民俗藝人及少數第一代畫家湊合這個運動，一直到七〇年代末期，「超寫實主義」適時由西方傳入，經與純樸的鄉村民俗題材結合，才終於造成了美術界鄉土運動的高潮；此時的李朝進，則在經過幾番人生歷練後，蟄居於澄清湖畔，冷眼觀看這新潮流的發展，靜靜的在一張張畫布與畫紙上灑下晶瑩剔透的色彩。

隨著鄉土運動的興起，許多畫家鑽進田野中去找尋靈感，古甕、簑衣、水牛、竹籬、瓦舍等經由照片一一轉換到畫面上，此時，李朝進也把他的心緒投向自然界，但他的題材卻不同於一般鄉土主義，他只畫夕陽、街巷、靜物、海邊等心中理想的自然，並且不藉照片來攝取畫境，也捨棄了寫生這道方便門，而以心眼觀照內在的感受，他躲在畫室中，沉緬於學生時代所追求的那些線條、色調、空間、賓主、氛圍…。由於描繪的是理想的自然，於是相同的人物、街道及太陽在畫中不斷重現，當我們看到一系列畫中皆以同樣的古厝和太陽並置時，彷彿感受到那一個「完美的形」是經由反覆追索，經由無數次錘鍊而成的形。由於李朝進具有中國傳統文人的情懷，對席德進筆下的台灣風土也有所感悟，那一組組自然風光遂成為藉以表達內心律動的符號，因之，那寧靜、和諧、空靈、悠遠的大地，在時空凝止的超自然中，每每呈現出幽渺而瑰麗的詩情。

在那個回歸鄉土的年代裡，李朝進也算是回歸了，但他尋回的不是具體的外在世界，而是幻化的內在心靈，因之，銅焊畫的熾熱冷卻了，沉重窒礙的畫風轉向優雅淡泊，孤傲強烈

的感受變為平易和諧，以往複雜煩瑣的堆疊也簡化為明淨清澈的層次，很顯然的，李朝進正在沉澱中，這使他和新一代的前衛畫家有了距離，當熱情擁抱鄉土的浪潮隨著「超寫實」的興衰而起落時，李朝進始終依照自己的心路歷程發展，他徜徉在南台灣帶有草香的土地上，靜觀自得，讓生命由激流迴盪靜定為澄明的潭水。

優雅飄逸的品味以及文學性的寓意，使李朝進的「自然風格」獲得了許多讚美，卻也遭至新生代的排斥，論爭的重點仍在於那一再出現的人形、古厝、太陽，此種慣性運用被視為裝飾化，這正是鄉土寫實者所要大加撻伐的；關於裝飾性，李朝進認為那是一種內在的需要，如果真有這種感受，又何必拒絕呢？王爾德曾說：「培養感受性的是裝飾因素。……裝飾藝術在造形藝術中是唯一可以創出某種氣氛，又可以使我們的感受性洗練的藝術，……不與任何形狀結合的單純色調會以無數不同姿態向我們的靈魂說話；……同樣的圖案一再反覆，會讓我們安心。」由於裝飾性的運用，唯有在現實的幻化中才能看到自己，所以在他優雅風格的表象下蘊藏是一種淡漠的自溺，這是帶有深刻直覺性的裝飾，那些未曾經歷過壓抑、掙扎而擁抱現世的新生代自然無法領會，也更非附庸風雅的讚美者所能深悟，這對以「自然風格」而獲致褒貶的李朝進來說，應該也有幾許無奈！

（3）重返傳統、追求永恆

八〇年代中期，台灣在經濟急速發展中也邁入了所謂的後工業社會、消費時代、傳播媒介時代、資訊時代以及電子及高科技時代；在政治上，也隨著各種禁忌的逐漸解除邁向新的紀元，政爭、黨爭、工運、環保運動等抗爭層出不窮，以往穩定的「秩序」不得不崩裂瓦解，在時代與社會的快速變遷中，每個人都得為適應新事物而不斷調整自我。在文化發展上，資訊泛濫的結果，多元化取代了以往知識的單一純粹，沒有定於一尊的風格能主控一切，像台灣這樣狹小而敏感的島嶼，遭到外來因素衝擊尤其深切，除了以往的美、日之外，歐洲、共產世界及大陸的影響也陸續湧入，在文化多元發展的狀態下，美術運動在此時也呈現出異常混亂的局面，極限主義、裝置藝術、新表現主義、新文人畫…等不同形式、不同方向的發展都在此時百家爭鳴，新生代面臨一個沒有主流的時代雖顯得興奮卻也猶疑。八〇年代中期，李朝進不再那麼平淡自在，他經常在畫布前沉思。

陷於沉思中的李朝進，面對一個物質當道的社會，一個不斷變動的世代，感受到的是韶光易逝及文化生機枯萎的氣息，因而在孤獨倦怠中萌生退意——回到山林中（他曾避居埔里），回到悠遠的歷史中（他常浸潤在古瓷的世界中）。終於李朝進拾起了毛筆，在中國水墨傳統中找到了信仰的標記，當一幅幅潑墨式的水墨作品展現時，李朝進心中有著「回歸的」與「再生的」雙重喜悅。嘗試水墨創作後不久，當他再回頭創作油畫時有了新的變貌。他以一組菩薩為對象創作了一系列的作品，那些菩薩或半身或全身、或獨立或並置、或充塞於人世、或孤立於茫茫天地間，李朝進把表情靜

穆的菩薩置於絕對而難測的時空中,似乎要我們也回到混沌中感受那歷劫之後永恆存在的形相（圖17、18）。

從菩薩系列中,很明顯能感受到李朝進已進入中國傳統繪畫的探索中,那些濃重的紅、藍、綠中有著如墨色般的沉鬱,遊動的線條與錯落的斑點已不再依形象和色彩而存在,它們在畫布上的牽連移動,儼然是獨立自主的精神素質。宋·董逌在《廣川畫跋》中說:「觀物者必窮理。理有在者,可以盡察,不必求於形似間也。」李朝進在菩薩形相中找到了生命嚮往皈依的理想,更進一步在「筆墨」中歸結出現象背後的秩序。因此,那些菩薩只是為了筆墨的存在而存在,由筆的移轉與色的堆疊中所呈現出來的悠遠博厚已確切的表達了李朝進的

追求,不僅那菩薩的神韻、那筆墨交疊中的美感均為造形世界中永恆不變的追求。菩薩系列或許只是李朝進推展藝術形式的一個開端,在繁華去盡之後,生命底層中那恆常不易的本質究竟是什麼?

（4）藝術特質

身處這個快速求變的現代社會,李朝進卻慢慢的走向不變的生命本體,在這麼長的一段藝術歷程中,經由長期的歷練與沉澱,李朝進冷漠疏離的本質終於獲得了寬解,對於藝術風格的形成、轉變,李朝進總是笑而不語,也許他的創作取決於純然的潛在本性,而無法自我分析;那麼他潛在的本性又是什麼?應該是深沉質疑的性格所誘發的對生命存在的困惑與解脫之道!基於這個認識,我們才能回顧這四十

圖17.李朝進 非相 91×117cm 1987 油彩、畫布。圖片提供:李朝進。

圖18.李朝進　菩薩　91×73cm　1987　油彩、畫布。圖片提供：李朝進。

餘年來李朝進藝術風格的發展^{（圖19~21）}。

　　在李朝進深沉質疑的性格中，「深沉」來自於與生俱來的氣質；「質疑」則是六〇年代存在主義思潮下孕育出來的產物，李朝進不可避免的具有那個年代的前衛精神，他早期作品

中屈張無助的造形與傷感，應該是白色恐懼年代一種不自覺的集體心靈映現，透露出在疏離的超現實境界中對人世的感喟，這感喟鬱積的太多卻無由解脫，因而化為一聲聲無言的吶喊。

圖19.李朝進 牽掛 97×131cm 1994 油彩、畫布。圖片提供：李朝進。

圖20.李朝進 日落 73×91cm 1995 油彩、畫布。圖片提供：李朝進。

圖21.李朝進　等待黎明　130×161cm　1997　油彩、畫布。圖片提供：李朝進。

　　在澄清湖畔的歲月，李朝進浸淫在中國詩境的追求中，他以詩樣的手法去創造畫境，畫中的風景不復是自然客觀的景象，而變成他內心的獨白，風景其實只是假象。孤立在畫幅上方卻又圓滿的太陽成為一種象徵，它是李朝進孤高、冷凝而又圓滿等理想的形象化，它也是絕對抽象的筆觸與色彩之交疊，這正是中國文人之意境！然而，李朝進畢竟無法真正成為隱居山林的古代文人，繁囂的城市，瑣碎的俗事，他只能奮力擺脫現代文明的種種精神枷鎖，因而畫出一幅幅遺世而獨立的孤絕幻境，

那是超越時空的理想之境，在這個紛亂的社會裡，讓心靈棲息於短暫的淨土，那疲憊的吶喊必將轉成無聲無息的輕嘆。

　　九〇年代之後，李朝進忽而退隱鄉野，忽而置身塵世，在出世與入世之間不再有猶疑，他從容往來，輕鬆自在，在那一組組的菩薩畫中，可以看出他的轉變；早期的屈張造形已化為圓滿渾穆，從前的吶喊、輕嘆更化為淡淡的一抹微笑，以往種種形象都簡化為單一的形式，而種種觀念也歸結為「筆墨」的交疊，李朝進藉著菩薩造形欲返回造形的初始，在亙古

悠悠的畫境中，不只有著虛幻與無為的境界，卻有一種恬然達觀，宏博無涯的浩瀚感，像多年的摯友在相對無言中所蕩漾的氣氛，雖然無言，卻總在不言中。

五、小結

這些年來，李朝進常在畫室裡畫靜物，偶而也畫些室內景物，好像回到學生時代般，空間感、質感、肌理、彩度、氛圍等古老的基礎訓練又再度是他關注的世界，四十餘年的藝術生涯，到頭來，李朝進只覺得理論、觀念、思想這些嚇人的東西都很不實在，只要好好畫一顆蘋果，一個令人心動的美麗蘋果就夠了，很多簡單質樸的東西裡面其實蘊涵了極為豐富的世界，就像畫畫，學生時代一心想畫出古典又浪漫的情懷，如今再回首，竟覺得這才是永遠探索不盡的「真理」。

李朝進總是笑而不語，看他在畫面一角把色彩反覆地堆積，在那沒有形象的畫面一角中任筆端遊走，他到底在那畫布上的「空白」處畫些什麼？找尋什麼？也許什麼都沒有，就像他總是笑而不語，那「無言」是無聲的語言，那「沒有」絕不是空白。

∷∷∷

第六節 高雄現代繪畫的鄉愁——
羅清雲

把羅清雲放在篇末，因為他超然獨立的化外性格難以歸類。深居簡出的他，在畫壇上也是個與眾不同的人物，羞澀靦腆的性格，使他很少參與美術界的活動，尤其罹患鼻咽癌後更少露面，一心埋首創作，讓作品成為他最好的

表達工具；當許多藝術家迷惑於政治運動、社會變遷而轉換藝術語彙時，羅清雲卻一秉初衷，專心追求他的「心靈故鄉」：一種遙遠的、哀傷的、美麗的鄉愁[22]。

一、烽火下的成長

一九三四年，羅清雲出生於台南州學甲庄慈生村。慈生村是一個貧瘠的小村落，日治時代當地識字的人不多，於是稍懂漢字的羅家祖父便被派為保正，在家鄉也算是個相當體面的仕紳，但羅父因故未上學堂，後來當了裁縫學徒，日治末期在家鄉開了間西裝店，生活尚不虞匱乏。

然而，這種好景維持並不久，隨著太平洋戰事爆發，人們維持溫飽尚不可得，西裝店的生意自然一落千丈。為了維持一家四口的生計，羅父只好攜眷到高雄找工作。當時的高雄因為是日本南進計畫的重點都市，有較多的就業機會，羅父因看得懂樣板圖，於是在港區的台灣鐵工所造船部找到裁剪員的工作，羅家自此安居高雄，羅清雲亦進入清水公學校就讀（現今鼓山國小）。

一九四二年，日本攻陷新加坡、馬來西亞，學校為表示慶祝舉辦了系列活動，羅清雲負責其中的畫海報工作。他在畫中表現日軍英勇殲敵的景象，優異的表現使他獲得一大包獎品，雖是微不足道的鼓勵，卻溫暖了他小小的心靈，日後在舉家遷回學甲的困苦生活中，這份甜美的記憶一直伴隨著他。戰爭末期，美軍日以繼夜的空襲，使得學校的課程如同虛設，最後連學校也被炸燬。高雄因屬重工業區，遭受空襲的頻率特別的高，居民們只好紛紛躲入

註：
22.參考羅清雲提供的《羅清雲自傳》。

鄉間，羅家也只好全家再度返回學甲。

二、學畫過程

（1）南師時期

羅家的家境雖極窮困，但在羅父望子成龍的期望下，仍繼續供羅清雲讀書，他雖幸運的考上北門中學，卻因基礎不穩固，課業上的表現並不如人意，反倒經常在學校的美術展覽中大出風頭，成為校園知名的小畫家。畢業後，經朋友鼓勵，順利地憑天賦而未經訓練就考取台南師範學校藝術科，成為南師藝術科第一屆的學生，這年是一九五〇年。

師範學校的訓練著重在基礎技法的養成，旨在培養小學師資而非創作人才，學生的創作企圖心並不強，但這卻不妨礙羅清雲的學習，他常利用課餘到美國新聞處圖書館翻閱《ART NEWS》、《SCHOOL ART》、《LIFE》、《POST》等雜誌，並勤於練習描繪動物、人物，如果經濟許可，也畫一些水彩作品。

一九五三年畢業後，羅清雲分發至高雄任教，擔任忠孝國小高年級的美術課程。教學之餘，最初也曾在龐曾瀛開設的「五福美術補習班」進修，未幾因阮囊羞澀，只好打退堂鼓。當時，他也畫些國畫（材料便宜）、水彩，但創作的成分不高，多為應付親朋好友的索求。總而言之，這段執教鞭的日子，因為生活的艱苦削減了他不少的創作慾望。

在當時升學主義的壓力下，美勞課總是被國文、算術等升學課程借走，美勞老師其實是有名無實，在這樣的情形下，羅清雲深感無從發揮所學，便在同儕的鼓勵下計劃繼續進修。第一年的落榜，讓他下定決心從頭努力，開始縮衣節食籌款補習。經過一年的衝刺，終於在一九五八年如願考上師範大學藝術學系，但因身體健康檢查未通過（肺結核），延後了一年才入師大。

（2）師大時期

師大的四年是羅清雲由美術教員走上繪畫創作的契機。在師大，羅清雲是班上最用功的一個學生，除了埋首於課堂的素描外，更利用課餘和同學到素描教室畫畫，他的素描功力因而倍受同學推崇。而對水彩情有獨鍾的他，也不放鬆地持續勤於練習，上水彩課時，這方面的表現再度讓同學刮目相看（畢業時，水彩果然得到文學院長獎）。

大二時，他首次接觸油畫，立即被油畫表現張力深深擄獲，可惜的是，經濟狀況不許可，油畫顏料及畫布對他而言是頗為昂貴的奢侈品，除了作業，幾乎無法做更進一步的創作。但光是為了交作業，就頗費一番心血，總是利用學長用過的舊畫布，塗掉顏料後再畫，同樣的畫布一再重用，等到畢業後欲重裱作品時，畫布卻因畫過太多次致使畫面已剝離、龜裂，倖存的作品只有寥寥數張；至於水彩、素描則多被羅母送人或用來糊牆而報廢。

羅清雲在校時與同寢室的侯立仁最常往來，兩人常相偕到台北市郊寫生，互相批評、鼓勵，成為一生的摯友。當時他在水彩上的傑出表現，深得馬白水的喜愛，師生之間直至逝世前都還保持密切的聯繫。除了課堂裡的研究，羅清雲亦曾仔細研究過林布蘭、德拉克洛瓦（Eugéne Delacroix，1798～1863）、莫內（Claude Monet，1840～1926）、塞尚、

註：
23.訪問宋世雄1993年6月
　　及訪問羅清雲1992
　　年。

梵谷（Vincet van Gogh，1853～1890）、畢卡索等大師的生平事蹟，深感畫家不僅是擁有熟練的技巧即可，更應重視內心的感受。

師大四年的訓練，奠定羅清雲對各種材質的掌握能力，打下了紮實的根基，除技巧的精妙外，對於現代美術的發展歷程亦悉心探究，從重視描繪的古典寫實過渡到野獸派、立體派、超現實主義及後來的抽象畫風，羅清雲都頗具心得，有所體會。

三、教學與繪畫生活

一九六二年師大畢業後，羅清雲分發至高雄第七中學（今鼓山國中），二年後轉任高雄中學，這是他創作的轉捩點：藉著教學相長、四處寫生而發展出不同往昔的畫風。另一方面，早在五〇年代，雄中校長王家驥接受美術教師宋世雄的建議興建美術館，使雄中擁有當時全省高中最佳的美術設備，除了四間教室及教師辦公室，畫具更是應有盡有，校外欲考美術系的學生也常利用這座美術館。而為推展美術教育，王家驥並不排斥美術老師對外授課，並且鼓勵他們創作，在安定的環境裡，羅清雲因此能一步步走上創作之路。

除了平常美術課程外，一九六八年，雄中增加美術升學班的夜間輔導，羅清雲因此更忙

圖22.正在對著學員講解、示範繪畫技巧與方法的羅清雲。圖片提供：江錦淑。

碌於教學工作，辛勞付出的代價使得雄中考上美術系的人數逐年增加，現今這些學生大多活躍在畫壇及教育界，如葉竹盛、王德育、陳聖頌、盧明德、許自貴、李俊賢、蘇志徹等[23]。除雄中的教學外，羅清雲還曾兼任台南家專美工科、屏東師專美勞組（暑訓班）水彩課講師，直到一九八七年因罹患鼻咽癌被迫提前退休，方退出杏壇。

自師大畢業後，羅清雲一直保持寫生的習慣；一九六八年侯立仁到台南家專服務，兩人又重拾學生時代的熱情，每到星期假日或寒暑假，總是共乘一輛摩托車到各地寫生，足跡遍及太魯閣、蘭嶼、野柳、恆春半島等地，直至一九七五年前後因侯立仁健康欠佳才停止。一九七一年既是雄中同事也是學長的宋世雄發起組織「高雄美協」，邀請一向不善交際的羅清雲加入，由於彼此間的情誼及作畫理念相近，使他欣然加入並任理事一職多年；一九七二年夏季認識朱沉冬，又受邀成為「寫生隊」輔導委員（圖22），更因兩人住處僅隔一條街，便時相往來，以畫會友，成為頗談得來的朋友。羅清雲是個非常純粹的畫家，生活重心不是教書就是作畫，很少在公開場合出現，他的首次個展也是因為學生吳光禹的襄助，才於一九七七年在大統百貨公司及台北美國新聞處展出，這兩次個展都深獲好評。

一九八〇年，羅清雲第一次旅遊歐洲，隔年又旅遊東南亞，這兩次的旅遊經驗，激發他畫大畫的念頭，但當時一般美術社並不出售大尺碼畫布，一直到八〇年代末左右方因需求人口增加才大量進口，羅清雲的理想也才付諸實

現。幾度出國旅行中，以一九八四年的印度、尼泊爾之旅，讓他深為當地素樸的人情及炫麗的風光感動不已，回來後，他的繪畫有了一百八十度的轉變，古國的素樸、滄桑及鄉愁，在他筆下交織成情深意濃的夢鄉，令人為之神往。

尼泊爾回來後，羅清雲鼻子常無故出血，原以為只是火氣太旺，一年後檢查出鼻咽癌，晴天霹靂的消息傳來，開刀後的他，依然照常上課、創作，更為爭取時間而加倍努力作畫，完全忽視醫生的警告。四年後，病情再次惡化，只好切除整個感染區域。偶而，仍可看到戴著口罩的羅清雲在畫廊中專注看畫，但絕大多數的時間裡，他過著閉門謝客的生活，終日在畫室中為藝術而奮鬥。

四、藝術風格
（1）藝術根源

羅清雲對童年往事記得很清楚，躲警報、拾農遺，甚至考試時一位善心的監考老師，還有他第一次領到薪資的精打細算，尤其是幾度患病以及落魄困窘的家中景況；他的前半生可以說是在貧病交迫中度過的。然而，思想起昔日難堪的歲月，羅清雲從無怨嘆，只有懷念，撿彈殼、釣魚、得獎、他的同學、老師、幫助他的朋友⋯，羅清雲對生命充滿了愛與同情。

靦腆而內向的羅清雲，平常並不多話，只有在談論藝術時眼睛發亮、神采奕奕，而且話非常的多，在他臉上可以看到天真、浪漫和誠摯的真性情。在他的生活中，除了繪畫大概沒有什麼能讓他激動的，在繪畫風格上羅清雲是個不結盟的畫家，他獨特一幟的畫風走來有些

寂寞，看書、沉思、夢想、實驗、耕耘⋯，羅清雲在他的桃花源裡孜孜不倦地畫出一片特殊而迷人的景致。

貧苦、病痛的往事和純樸、自然的童年總是交織在一起，在蕭瑟中有一絲絲溫暖，在淒涼中有些許悲願，生命究竟是怎麼一回事，似乎難以盡訴，也說不明白，何不將種種不解與不幸訴諸天地，何不將心事託付畫筆，盼它為心靈彩繪出令人動容的原鄉。

（2）妙照自然

羅清雲在師大期間就以水彩深受師長及同學的好評，由於台南師範三年的磨練，加上他原本對水彩就下過功夫，所以「在別的同學還在作細密的描寫練習時，他已能從大處著眼，很瀟灑地將對象分成簡單的面，爽快地揮上色彩，能夠有計劃的控制水份，把水彩那種清雅、明快的特色，儘情發揮出來。」[24]

由羅清雲幾幅學生時代的作品來看，當時的他早已脫離形似的初級階段，六〇年的〈顧影〉可見用筆、用色的痛快淋漓，六一年的〈中山北路〉(圖23)則輕描淡寫，簡單幾筆就點染出街景的神采，另一幅〈疏影〉(圖24)也是逸筆草草，筆勢靈活內斂、色彩典雅含蓄，尤其是作品中那份沉靜的本質最為特殊，才二十餘歲的羅清雲能把水彩表現得如此之好，的確要讓人刮目相看。

同學們還在畫「寫實」的水彩，羅清雲早已不滿足僅僅是「寫意」而已，由於受到同學候立仁的抽象風格刺激，視野大開，使他由客觀對象的抒情表現更進一步地要往思想方面探索，雖然羅清雲受新造形所吸引，但他卻仍然

註：
24.侯立仁（1977.3），〈我所認識的羅清雲──一位真正的畫家〉，收錄於《羅清雲水彩畫集》，高雄：殷雷出版，頁9。

圖23.羅清雲　中山北路　37.9×51.9cm　1961　水彩、紙。圖片提供：高雄市立美術館。
圖24.羅清雲　疏影　39×54cm　1961　水彩、紙。圖片提供：羅方美麗。

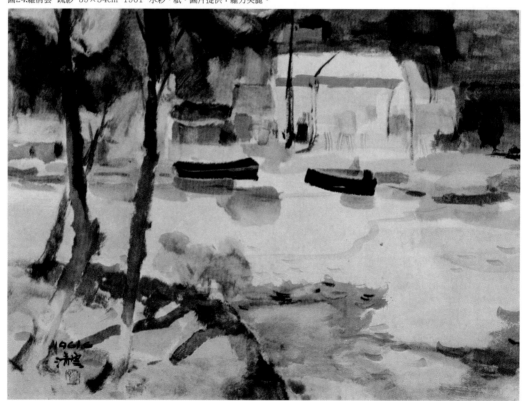

有所堅持，他「相信畫畫要賦予它靈魂，雖由畫家付予生命，但不能摒棄自然的血液，否則靈感會因漸漸遠離我們的感受而消失。」[25]

接受了新思潮後，羅清雲在野獸派、表現派、立體派、超現實主義等藝術熱潮中打轉，慢慢的，克利、恩斯特（Max Ernst，1891～1976）、達利（Salvador Dali，1904～1989）、畢卡索等大師的作品侵入他的腦海，這些新的見識使羅清雲展開了強化畫面的畫法，此時主觀的感情思想遠甚於對象的面貌。六二年的〈淡水河〉(圖25)可以很清楚地看到羅清雲想要「構成」畫面、想要妙造自然的企圖，克利的影響隱然可見。

師大畢業前，這一段「自由自在」的探索時期雖然令年輕的學子興奮，卻也有令人不知所從的困惑，大師何其多，然而卻不能「深獲我心」，而對景抒情式的寫生又已不再眷戀，再加上就業以後為俗事所困，羅清雲在畢業後的前幾年暫時放下了畫筆。

（3）由深厚沉鬱到獨立蒼茫

五○年代中，羅清雲在調到高雄中學後開始積極作畫，雖曾有意赴日留學，但因經濟條件不允許而作罷，留學夢醒後的羅清雲似乎有滿腔的鬱氣不得不藉畫筆傾吐，除了忙於寫生外，也開始畫一些抽象與幻想性的現代畫，此後，就在探索自然的水彩和探索心靈的抽象油畫間擺盪多年。到了七○年代初，好友侯立仁調到台南任教，有了可以一同寫生的好伙伴，羅清雲又把創作重心集中於風景寫生，短短幾年他就跑遍了台灣各地，畫技自然也突飛猛進，尤以七○年代先後受何懷碩拓印及廖修平版畫技巧的影響，羅清雲把水彩和拓印結合在

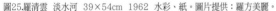

圖25.羅清雲　淡水河　39×54cm　1962　水彩、紙。圖片提供：羅方美麗。

註：
25.同註22。

一起發展出未曾有過的驚人效果。以六九年的〈淡水河〉、七〇年的〈月夜〉、七一年的〈坐看雲起時〉為例,這幾幅作品還未融入拓印或版畫技巧,但羅清雲用穩重的筆觸迅速掌握了對象的特性,在渾厚沉鬱中猶見爽利快意,更重要的是他能把對象的真實和自己的本性結合在一起,於是,高山、荒原、大海及至於小小的院落都存在著自然而豐沛的生命力量以及靜定沉斂的詩質,羅清雲對大自然有深切的了解,也有掌握它們的能力,更有一顆冷靜觀造的熱切心靈,因而才能畫出這樣動人的作品。

從七二年的〈山雨欲來〉(圖26)、〈山的獨白〉開始,一直到七六年的〈漠漠原上草〉、〈原野〉(圖27)、〈斷巖〉、〈野渡〉、〈幽〉、七六年的〈蒼茫〉、〈遠眺〉,羅清雲突破了以往水彩技法的限制,他用拓印或壓印然後加以描繪的半自動性技法,刺激了他無窮的想像力,由於著眼於全局的張力而忽略部分細節,此時的羅清雲正有「望盡天涯路」的高蹈胸懷,使他的畫更具一股雄渾而孤寂的氣象。

平視而深遠的佈局,畫面上幾無一般水彩畫的留白,天際被壓縮在畫幅最上端,大地是如此的遼闊,羅清雲喜歡用棕灰色的古樸、黑色的沉著及藍色的憂鬱,再加上壓印出的斑駁所帶出的傷逝,他的這一系列作品,時間和空間一起向遠方作無盡的延伸,獨立蒼茫的悲愴

圖26.羅清雲 山雨欲來 39×54cm 1972 水彩、紙。圖片提供:羅方美麗。

圖27.羅清雲　原野　39×54cm　1976　水彩、紙。圖片提供：羅方美麗。

感不禁油然而生，這真是台灣水彩畫系中最動人的風格。

　　七七年的首次個展，羅清雲以卓越的畫風震撼了高雄美術界，同道們的讚賞使他更有信心繼續開拓新局。接下來的幾年，羅清雲在風格上並沒有太大的變化，直到八四年初赴印度、尼泊爾之後，另一個令人訝異的羅清雲才又誕生。

（4）異域的鄉愁

　　去了一趟印度、尼泊爾，羅清雲彷彿回到了已從記憶深處消失了的原鄉，「在波卡拉，人煙稀少的、野地山區的農家之美，讓我憶起了十年前台南北門郡一帶安平、鹽行（永康鄉）的景色，真是相似……，尤其此地的人物如此自然，如此純真，喚起了我作畫的衝動。」[26]（圖28）

圖28.羅清雲　迷拉那西羅漢　90×72cm　1983　油彩、畫布。圖片提供：高雄市立美術館。

　　在印度、尼泊爾找到心靈故鄉的羅清雲，人回到了台灣，卻無法忘懷那裡的風土人情。

註：

26.同註22。

十幾年前的台灣雖然落後，卻是恬淡安適的人間淨土，如今卻只能在褪了色的童年記憶中才能找到，羅清雲以往的台灣風光之所以渺無人跡，之所以蒼茫苦澀不是沒有原因的，而他幾乎不畫高樓櫛比的都會意象，更是對這現實而又疏離的文明最直接的拒絕，在羅清雲素樸的心靈裡，故鄉已經埋藏在流逝的歲月裡。

怎麼也沒想到，在畫遍了台灣各地的景色後，羅清雲竟然在一個遙遠的異域找到了心靈的故鄉，這個不需回憶而立在眼前的「畫境」不就是令羅清雲眩然欲泣的「夢土」嗎？從此，他不必搜盡奇峰打草稿，渾然天成的題材俯拾即得。這落後的國度，是多麼迷人，所有的一切苦難都有如感同身受，所有的景致都如此契心。

懷著愛與同情看待印度與尼泊爾，羅清雲的畫中世界不再是前無古人後無來者，把眾生納入自然景色中，一切都是那麼悲切而富人間味。通常他先用炭筆勾勒出形象再著色，不同於一般水彩畫的打底稿，他的炭精線條具有強烈的「骨法用筆」性格，具靈巧多變的線條繪畫特質，使強勁有力的線條一經渲染後往往更為生動有力。相對於炭精筆的精緻細密，在色彩上卻大膽隨意，有時是乾筆皴擦，有時是濃彩潑灑，有時則淡淡一抹，羅清雲擅用靈動的線條繪出生動的意象，用強烈的明度對比製造出儡人的視覺強度，用彩度相異的色調烘托出詭異的氣氛，更用虛處與實像的「未完成」構成荒謬的異像，羅清雲以迷離幻化的特殊風格描繪出一個個令人悸動悲情的故事，讓人久久難以釋懷。

除了去印度、尼泊爾，羅清雲此時也畫些台灣舊俗及山地采風類的畫作，因為這些即將逝去的活的歷史文物也能撼動他的情感，那些古老宗教信仰所支持的文明力量及現代社會難以再現的純樸民風，是羅清雲極願留在心中，甚至永遠留在畫中的「生命」。

（5）神完氣足

儘管羅清雲的水彩早已獲各方讚賞，但他始終認為水彩在媒材上的限制太大，不但難以修改也難以作更深入的思考，油畫的表現力遠在水彩之上，八〇年代，羅清雲改用油畫來作表達工具，雖然油彩對羅清雲的健康有不良的影響，但他仍勉力抗病，然後對著上百號的畫布奮鬥。

捨水彩而就油畫後的印度與尼泊爾究竟有何不同？油彩的溫潤及實存感使畫面更深沉、厚重，古國的一切已非超現實的感受而是活生生的渾然一體，由於更真誠地在尋找心靈的歸宿，生命的意志力因此盡數投入畫裡，運筆設色因此而有一股迫人之勢，無怪乎，羅清雲的油畫巨作神完氣足、劇力萬鈞[圖29、30]。

一直在和病魔交戰的羅清雲，幾度入院，憑著旺盛的生存意志又回到畫架前，即使搗著淌鼻血的鼻子仍要繼續作畫，那種不畫不罷休的熱血令人不僅是感動而已，那一再邁越的畫境當然也令人讚佩不已。羅清雲啊羅清雲，即使病倒床榻，仍能綻放最美麗的光采！

五、蓋棺論定

一九九五年三月十二日，羅清雲終於倒下了，他的畫室裡仍然有許多尚未完成的作品，他的腦海裡，仍然有無數尚待編織的圖案，即

圖29.羅清雲 浴 130×162cm 1992 油彩、畫布。圖片提供：高雄市立美術館。

圖30.羅清雲 恆河岸二 112×194cm 1993 油彩、畫布。圖片提供：高雄市立美術館。

使他對完成的作品未盡滿意，但這並不妨礙他的藝術成就，羅清雲早已繳出漂亮的成績單，他的成就也早已經受肯定。放眼台灣美術界，能讓人感動不已的作品並不多見，而羅清雲是其中最為苦澀淒美的一位，他的去逝，不僅叫人感傷而已，更是「台灣美術」的遺憾。

:::::

第七節　高雄現代美術的盟友

一、白髮童顏的莊世和

一九二五年出生於台南新風郡西仙的莊世和，三○年初搬到屏東潮洲，即定居於此。

小時因公學校的「圖畫課」而產生美術興趣的莊世和，公學校六年級時已決定成為畫家，便向東京插繪函授學校郵購講義錄研究漫畫、鋼筆畫等。待兩年高等科畢業後，即在公學校老師藤岡留吉的幫助下於一九三八年東渡日本留學。為取得中學或同等學歷，莊世和首先進入川端畫學校的日本畫科，一九四○年如願考上東京工藝學院，畢業後又入研究所，直至一九四六年才回到闊別八年的台灣。

求學時即研究野獸派、立體派、抽象畫風的莊世和，一九五○年於屏東縣介壽館展出六張抽象繪畫，為此引起了一陣騷動，這時他才深感推展「新藝術」的重要性。同年識得常在報章發表有關現代藝術文章的何鐵華後，兩人成為談論新藝術的畫友。翌年，莊世和北上任職盲啞學校，與何鐵華共同推動「新藝術」，因而成為無話不說的好友。五○年代初曾風光一時的何鐵華和他的「新藝術」，後因白色恐怖的牽連而遭到嚴重的指控，何鐵華被迫遠走

他鄉（赴美），莊世和也在頻遭跟蹤後離開了台北，結束了短暫而光輝的「新藝術」歲月。

一九五六年回到屏東潮洲的莊世和，因到高雄學友美術社買顏料，認識喜好藝術也畫畫的老板李洸洋，兩人有了點頭之交。一九五八年至六○年間，「南部展」暫停活動，高雄地區的美術活動因此陷入膠著狀態，李洸洋遂於此時遊說莊世和在高雄成立畫會。莊世和對於推廣「新藝術」（抽象繪畫）一向不遺餘力，早已在屏東成立「綠舍美術研究會」推展抽象藝術（1957年10月，目前已舉辦44屆「綠舍美展」），得知此情形後，便於一九六一年五月四日在高雄成立「新造形美術協會」，並以推展「新藝術」——抽象畫為目標。初期會址就設於學友美術社，第二次展覽後則遷回屏東，當時高雄地區的會員有李洸洋、林丁鳳、蔡崇武、李錦江、陳一雄，屏東方面則有何文杞、張文卿、楊慶澈、陳處世及台南的賴昭賢、台東的陳甲上、林朝堂。第一次聯展是在台灣合會高雄分公司二樓舉辦，並取名為「創型美術展覽會」，此後幾乎年年維持展出，除一九九二年曾停展外，「創型美術展覽會」至今也已舉辦四十三屆了。

「南部展」於一九六一年十月重新出發後，一直積極找尋地區性代表。因「創型美術展覽會」也在高雄活動的緣故，一九六二年的「南部展」便邀請莊世和擔任屏東的代表，然而他只參加過三屆展覽，一九六四年因故退出後便不曾再參加。一九六八年，《南部現代美術會》成立後，他也成為該會在屏東的代表。

已八十高齡的莊世和，這幾年仍不斷推廣

他的「新藝術」活動，一九五七年九月成立的「造形美術研究所」，一直持續至今從未曾間斷過教學[27]，學員中大多是對美術有興趣的社會人士、農夫、水電工、家庭主婦等都是研究所的學員，令人敬佩的是成立至今從未收過學費。

樂觀開朗的莊世和，儘管在五〇年代中的白色恐怖時期，亦曾遍嚐大時代的艱辛苦澀，但仍舊笑臉常開，並對自己的藝術推廣深具信心，這份信心也感染了他的兩個兒子，相繼走上繪畫之路[28]（圖31、32）。

二、茲土有情的何文杞

一九三一年生於屏東，一九五六年畢業於師大美術系的何文杞，放棄在台北和學長劉國松、好友郭東榮一起闖蕩畫壇的機會，畢業後選擇回家鄉服務。回到屏東發展的何文杞，除了日常教書工作外，因見當地美術活動並不活絡，而興起了籌組畫會的念頭，當時屏東雖有莊世和領導的「綠舍美術研究會」，但該會一年一次的展覽並不能切實帶動美術風氣，因此，一九六〇年時，何文杞另聯合潘立夫、蔡水林、陳瑞福（畢業於屏東師專緣故）等設立「翠光畫會」，除美術展覽外，更舉辦全縣市寫生比賽及寫生會等對外活動。「翠光」雖以屏東為主要活動範圍，卻也曾多次移師高雄展覽；何文杞對高雄畫壇的關係早自一九六一年參加「南部展」時便已建立，後來陸續參加幾次「南部展」外，也曾成為「南部展」水彩畫的評審，直到「高美會」分裂後，才不再參加展出。一九六四年何文杞在高雄舉行第二次個展，進一步結識高雄許多畫家，從此穿梭於高

圖31.莊世和　叢林　33×25cm　1974　油彩、畫布。圖片提供：莊世和。

雄、屏東間積極推展美術活動。一九七八年，何文杞創辦「師大美術系南部系友展」於高雄，結合師大畢業或結業的南部校友共同推動藝術活動，此系友展即是「師大藝術聯盟」的前身。一九八二年四月，何文杞又在高雄設立畫室教授學生，更頻繁往來於高屏二地。

學生時代的何文杞醉心於立體派及超現實

註：

27.「造形美術研究所」為莊世和在家中所設的美術教學畫室，目前已沒有正式招收學生，但時常有人登門造訪請教，其名稱也還保留著。

28.以上資料為莊世和提供，同時於1992年10月1日、1993年8月20日訪問本人。

圖32.莊世和 山 25×34cm 1990 油彩、畫布。圖片提供：莊世和。

繪畫的探索，六〇年代後卻轉往鄉土藝術表現，以精湛的寫實技法描繪馬背、窗櫺、古厝之一隅，這種轉變的形成可歸納為三個因素，其一是西化的現代畫越畫越覺得空虛；其二是當他在外寫生時，常見外國人手執照相機拍古厝，提醒了他：如果老是追逐外國的流派，畫得再好也不屬於自己；其三則因為一九七〇年赴日參加「中日現代美術交流展」，深為日本在保護古蹟上所作的努力而感動，於是下定決心要用手中彩筆畫出台灣古厝之美。

這三項原因直接促使了畫家走上鄉土寫實路線，至於真正的原動力，則來自於對台灣這塊土地深厚的感情及對政治的省思。溫文儒雅的何文杞，一向予人平和安靜的印象，七〇年末因無意中接觸海外異議人士後，卻成為台灣、海外異議運動間的連絡橋樑，待從教職退休後更傾全力參與政治活動。曾幾度走在抗爭前線的何文杞，十幾年來始終執著於寫實的鄉土繪畫，這種政治和藝術取向堅持皆源於他的本土情懷[29]。

三、絢爛多彩的劉文三

劉文三可算是台南畫家中和高雄關係最密切的一位。一九三九年出生於台南縣，一九六四年自國立藝專美工科畢業，此時，「普普藝術」及「歐普藝術」正透過美人亨利‧海卻的介紹傳進國內，這時的他（1966～1974）也跟著沉迷於普普藝術與超現實主義的創作。一九六八年，「南部現代美術會」成立之時，也正是劉文三對現代繪畫最熱忱、最活躍的年代，他在台南、高雄二地間頻頻來回，透過朱沉冬的「寫生隊」輔導、東方工專的教學，以及個人親切的個性，使得劉文三和高雄許多畫

家建立不錯的情誼。

　　雖然曾經沉醉於「普普藝術」及「超現實」的虛幻，但劉文三畢竟是來自於鄉下的孩子，他對台灣民間藝術一直保有極大的興趣，後來更因與席德進交往的緣故，轉而對台灣民藝投入相當心血，並將這些研究心得運用於繪畫創作，此後的劉文三即以富含溼氣的台灣鄉野水彩畫風聞名於畫壇，一九八七年後他更把水彩豔麗的紅、藍、黃、綠色系（也是民俗的色彩）帶進油畫裡，為藝術生涯開闢另一個寬廣的空間。除了畫畫之外，劉文三也藉文字闡揚美術理念，曾發表過眾多有關現代藝術及台灣民藝的專文與論著，堪稱此時極為活躍的畫家之一（圖33）。

:::::

第八節 結語

　　把高雄現代繪畫帶入一個新的紀元，朱沉冬是關鍵性的引導角色，而李朝進無疑是舉足輕重的重要「推手」，不僅因個人繪畫成就受肯定，他前後設立的〈美術家〉及〈朝雅〉畫廊，更藉著展覽及講座推介新的藝術觀，培養無數藝術喜好者。此外，李朝進始終未曾放棄教職，從展示、教育、典藏各方面來看，他的影響力廣及現代美術各個層面。

　　曾在李朝進畫室習畫的陳隆興就表示：

　　國中時，李朝進即是我崇拜的對象，他的銅焊畫作對喜愛繪畫的我而言，簡直具有莫名的吸引力，當時他是大膽新潮的畫家，而且常灌輸藝術觀念給學生。[30]

　　曾因他引介而任教於東方工專的倪再沁則

說：

　　本來到高雄只是當個過客，和李朝進並不熟，但他卻邀我到東方任教，往後隨他一道離職，回到高雄，也就這麼成為高雄人了。[31]

　　八〇年代中期的〈山水藝術館〉是他在幕後主導，八〇年末的《炎黃藝術》雜誌及〈炎黃美術館〉也是他一手促成，至於後來設〈翰林苑〉的張介豪則是他的學生。李朝進的貢獻，前期在於掌握美術潮流、介紹新資訊，為年輕的藝術家開啟另一扇窗，雖然觀眾難以接受，但在認清客觀環境的限制後，後期再出發時著重於如何教育收藏家、發行藝術媒體、投身藝術事業，然後再廣及一般大眾。高雄現代美術環境的形成，李朝進實厥功甚偉。

　　朱沉冬則是另一類型的代表人物，他的活躍，大部分源自於救國團的活動，如舉辦「寫生隊」、文藝創作營、舉辦現代詩畫展等等，他擅於結合救國團的資源，奠立群眾基礎；並藉著寫作、辦詩刊，任職《中國晚報》、《台灣新聞報》（1976主編〈樂府藝苑〉至1981）或寫繪畫評論等方式，掌握媒體以擴張現代美術的社會層面；他個人外放而擅於組織的個性，使他擁有較高的知名度，儼然成為當時藝壇的發言人；但深究其影響力，事實上多發揮

註：
30.訪問陳隆興，1992年6月8日。
31.筆者自述。

圖33.活躍於南台灣的劉文三（左一，右一為朱沉冬）。圖片提供：江錦淑。

在青年文藝寫作圈；至於繪畫，朱沉冬畢竟未能「以藝服人」，在現代詩和抽象畫混為一談的年代，他的確策動了不少「壯舉」，然而，這些盛會雖有其普遍及橫向的效應，卻難以向縱深面發展，在現代詩、抽象畫退潮之後，朱沉冬注定得淡出現代畫壇，只留下詩畫交會年代的風采令人緬懷。

如果把七〇年代高雄現代藝術家一字排開，李朝進無疑是全方位的現代美術家，遠眺那個年代我們才能看出他的時代意義；羅清雲則是個忠於自己的畫家，畫壇的變動彷彿是身外事，他常思索的課題只是如何在教學時傾囊相授，如何找尋繪畫題材以表達心中情感，如一耿介書生，只在溫和的氣質與繪畫上樹立了足可供人學習的典範，對一些有心從事藝術創作的學生而言，羅清雲是他們永遠的老師。至於一九七一年南下的陳水財，此時只沉潛在自己構築的繪畫世界裡；晚一年來的洪根深還汲汲尋找屬於自己的繪畫風格，還未能開疆闢土，至於葉竹盛的重心始終放在個人繪畫探索及畫室教學上；「午馬」的幾位則剛自學校畢業，畫展只是他們向畫壇宣示其「在學成果」，雖滿懷抱負，卻不知該如何走出未來。

在繪畫團體方面，高雄在一九六八至一九七九的十年間，出現過三個畫會，其間藝術家的沉浮與聚散，說明了現代繪畫在高雄的舉步維艱及推動之緩慢。最晚成立的「午馬」會員風格未臻成熟，尚在轉變；而「南部現代美術會」、「心象」成員雖有心改革南部畫壇垂垂老矣的風格，但終究由集體走向個人發展。回顧這十年間的畫會發展，比起五〇、六〇年代

的畫會草創期，顯然又向前跨進一步，他們已曉得宣傳的重要，而且其中不乏寫文章的好手，如李朝進、朱沉冬、劉文三等都常有評論出現在報章雜誌，使得美術活動亦成為眾所矚目的一個焦點；此外，以往畫會傾向倚賴主導人的影響力，領航人的光芒幾乎掩蓋了所有的追隨者，但在這十數年間，畫家個人的意識漸漸抬頭，畫會的壽命常不超過三、五年的情形，是可以理解的。

其實，在這個新舊相混的年代，劉啟祥所代表的「勢力」仍然最為可觀，他個人名聲及繪畫資歷依舊望重一方，但隨著時代的變遷，繼劉啟祥之後的「南部展」並未出現能與之相比令人折服及活動力強的畫家，正好給予精力充沛的新生代發揮的機會，雖然他們出色的表現在七〇年代仍未能引起一般大眾共鳴，卻主導了當代藝術視聽的動向，他們的開拓者角色，使得後起者得以跨越「印象」的世界面對更新的藝術思潮，終於使「現代」的風格在八〇年代後期贏得先機，並主導了高雄新美術的趨向。

:::::

附錄一　七〇年代的新生代

本著「本團（總團部）除應獎助青年文藝創作，培養青年文藝人才外，對於青年的音樂、美術、戲劇等項活動，也應予以有計劃的積極推行」的原則，高雄區救國團舉辦一九六八年「寫生隊」活動[32]，參加對象為各高中（職）、國中的學生，由朱沉冬擔任總領隊及策劃人。「寫生隊」的舉辦是個令人興奮的消

息，尤其是對熱愛藝術的青少年而言，它提供一個極為難得學畫機會。為期一週的「寫生隊」活動，早上為寫生時間，安排學員到各著名風景區，如壽山、仁愛河、哈瑪星等地，近處由學生自行前往，遠地則商請軍車分批載運學員；下午則安排在救國團教室，由老師舉行美術座談及中外名家幻燈片欣賞、交誼等活動。

「寫生隊」的學員眾多，每次出發總是浩浩蕩蕩一百多人，為能充分照顧每一位學員，編隊方式以大隊細分中隊，中隊再分更多小隊為單位，每小隊有隨隊輔導員[圖34]，這些輔導員由學校的老師或是高雄師範學院、高雄醫學院等大專院校對美術有興趣的學生擔任。在朱沉冬策劃下，南部知名的現代畫家如李朝進、羅清雲、葉竹盛、洪根深、黃光男、陳瑞福、黃明韶及劉文三、曾培堯、陳輝東、林榮德、何文杞及朱氏的好友莊喆等，均曾擔任輔導委員。這些畫家在活動的過程中，除了指導學生外也當場示範。時任東方工專美工科主任的劉清榮已屆七十高齡，仍多次擔任團營副主任，或顧問一職，由此可見朱沉冬的動員能力。

為期一個星期的活動結束後，朱沉冬和輔導委員們會挑選出部分作品，舉辦該年度「寫生隊展覽」（也曾至北部展出）[33]。對學員而言，看見自己的作品展示出來，又印製成小畫冊，是種極大鼓勵與榮譽。曾任輔導委員的黃明韶在第一期的《藝術》上發表〈評青年寫生作品展〉一文，除了分析部分學員的作品，並讚揚救國團舉辦「寫生隊」是為高雄藝術帶來新的希望[34]。輔導委員們對「寫生隊」均持肯定的態度，因為他們明白，如要讓藝術幼苗

圖34.於孔廟寫生的「寫生隊」（前排右一為陳隆興）。圖片提供：陳隆興。

茁壯並開花結果，從藝術教育著手乃是最根本的辦法。

一、「寫生隊」學員組成的畫會
（1）「老馬」隊（「午馬」）

「午馬」是七〇年末，在高雄異軍突起的一個年輕藝術團體，成員有蘇志徹、許自貴、李俊賢、陳隆興及劉高興。他們的相遇、結合，均賴「寫生隊」的促成。

許自貴、劉高興、謝志商是「寫生隊」第五期的學員，當時許就讀雄中一年級、劉唸前金國中二年級、謝是前中一年級學生，許自貴當時任小隊隊長和劉高興同組；隔年，第六期「寫生隊」舉辦時，就讀職校一年級的陳隆興，正苦於對藝術的滿腔熱血無處灑放，自然興高采烈地成為「寫生隊」的一員[35]；就讀雄中二年級的李俊賢則因在美術課上表現不錯，由老師羅清雲自動替他報名，從此踏入美術的領域。李俊賢回憶道：

我是從那時才和人討論「藝術」，了解相關資訊。那時許自貴告訴我「大舞台」（原大業書店老闆所開）有畫冊可以看，陳隆興則使我知道梵谷、盧奧（Georges Rouault，1871～1958）等畫家…。[36]

這些年輕人因共同喜好，藉著彼此討論累

註：
33.同註1，頁108。
34.黃明韶（1972.9.20），〈評青年寫生作品展〉，《藝術季刊》第1期，頁20。
35.同註30。
36.李史冬（1990.5.3），〈藝術少年遊〉，發表於《民眾日報》20版。

註：

37.同註16。

積對藝術的認知，並發現這是認識藝術最快的方法。當時他們各有崇拜的藝壇偶像，很自然模仿大師畫風，如陳隆興當時最傾慕梵谷，寫生作品中無處不流露梵谷的影子，筆觸熱情、奔放，散發著太陽的光芒又同時不免有梵谷的感傷(圖35)；許自貴則對盧奧、梵谷有好印象，寫生作品常有這兩位大師的味道；至於時受國中課本馬白水及美術老師影響的李俊賢，畫畫總是一層一層慢慢地塗，每當和畫友比賽畫作多寡時，老是吃虧。

蘇志徹在高三以前，從不知道有「寫生隊」活動，後來因和許自貴同編校刊，二人閒聊時，許發現蘇志徹常參加校外的美術寫生比賽，便向他提起救國團的「寫生隊」，一九七四年第七期「寫生隊」舉辦時，蘇志徹便在聯考後加入行列[37]。許、李、蘇這時剛從聯考

壓力下解放，變得叛逆又較有自己的主見，他們常覺得小組選擇的寫生地點並不適合做畫，況且人多嘴雜，根本不能專心，常藉故脫隊到自己喜歡的地點寫生，集合時更常「因故」遲到，總是惹來朱沉冬一頓罵。經常一同被訓話，漸漸覺得彼此是一夥的，「同志情結」油然而生，觸發三人組隊對抗的念頭。

這年暑假「寫生隊」結訓後，他們並沒有放下手中的彩筆，四人（包括陳隆興）反而常相約到風景區寫生，努力磨練繪畫技巧，或者聚集在李俊賢、許自貴家，互相批評彼此的畫作。暑假結束後，四人感情與日俱增，已成為繪畫上的好伙伴。

到了第八期「寫生隊」時，四人終組「老馬」隊。除了「集體脫隊」的前因外，再則也因為他們自覺已是隊裡的老鳥，不想付費，便

圖35.陳隆興 赤山小路 53×72.5cm 1974 油彩、畫布。圖片提供：陳隆興。

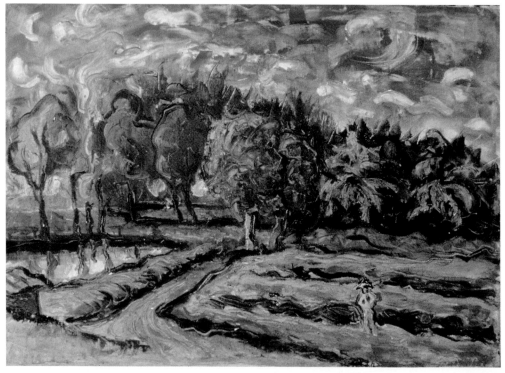

和朱沉冬商討是不是由他們照顧、指導學員以換取免費參加「寫生隊」的權利？但朱沉冬並未答應，陳隆興對此事的看法是：

　　朱沉冬對我算不錯，對其他的學員可能沒那麼好。綜合諸多事件，大家覺得他太小氣，年輕氣盛的我們頗為不滿，商量的結果就是自組一隊和他作對。[38]

　　四人七嘴八舌地討論隊名，後來採用許自貴提議的「老馬」為名，畫了一隻馬當會旗，並邀劉高興加入。調皮的他們特意安排和寫生隊一樣的活動路線，連隊旗也插在救國團的團旗邊，常惹來朱沉冬一番訓誡。當時的隊長蘇志徹，每遇朱沉冬訓話，總不甘示弱地舉起「老馬」隊旗大揮一陣，藉此表達隊員心中的不滿。「老馬」隊組成的動機單純，原只為和朱沉冬做對，但這群「脫韁的野馬」，幾年後卻組成充滿朝氣的「午馬」，並在日後成為高雄「畫學會」的中堅份子，是八〇年代高雄現代美術的核心人物。

　　（2）曇花一現的「新血輪畫會」

　　「新血輪畫會」（以下簡稱「新血輪」）同「老馬」隊一樣由「寫生隊」學員組成，二隊成立的時間也差不多，「新血輪」成立於一九七五年十月。第一屆會長王顯輝表示：

　　成立畫會說來巧合。當時就讀左營高中一年級，三年級的學長李坤瑩、江有亭對繪畫有濃厚的興趣，他們欲籌組畫會，規定只有執著於繪畫的同學才能參加。[39]

　　「新血輪」後來成為四、五十位學員的團體，因為王顯輝認為只要是愛畫畫、有興趣的學生都可以參加，不必拘泥於規則。會員中以三信高商、正修工專學生較多。每逢星期假日，一夥人組隊到外地寫生，自一九七五年十一月開始到翌年三月，共舉辦過七次的寫生活動，對於一個純由學生組成的畫會來說，寫生無疑是練習的最好方式。在他們的寫生活動中，已逝畫家曾培堯最令他們懷念，當學員到台南寫生時，總是邀請曾氏當指導老師，而他不僅熱誠地對待這些「小朋友」，甚至開放自己的畫室讓他們參觀。一九七六年五月，「新血輪」假社教館舉行首次展覽，並向外募捐支付小畫冊及展覽的開銷。值得一提的是，他們第一屆的展出，並非用「新血輪」名稱，而是取名為「十九青年聯合畫展」，王顯輝表示：

　　雖然「新血輪」只是學生的組織，但我希望它是一個正式的畫會，遂到社會局登記註冊。當時社會局的官員問我：怎麼用「血」這個字？此外，人民團體法尚未開放，所以不准畫會成立。後來打聽其他的畫會才知道原來它們也是沒有立案的「違法」團體。[40]

　　「新血輪」舉行幾屆聯展後，隨著幾位重要的會員先後升學、當兵，畫會的活動因此逐漸停止。多數的會員後來也並未持續創作，除江有亭、李坤瑩、王顯輝目前仍舊做陶、畫畫外，其餘都從事其他的行業，但他們也成為支持藝術活動的人士。「新血輪」的會員因多已不再畫壇活動，對高雄藝術發展並沒有產生直接的影響，對美術界人士而言也是個陌生的名詞。

二、寫生隊的意義

　　救國團舉辦「寫生隊」的最大意義，主要是為七〇年初藝文活動還很少的高雄提供了日

註：
38.同註30。
39.訪問王顯輝，1993年2月。
40.同註39。

後蓬勃發展的契機,對於喜好美術的年輕學子而言,可藉此認識眾多志同道合的朋友,並能在活動中親炙不同風格的知名畫家,而透過美術座談和演講,更能對美術有進一步的認知,這種豐富而又純粹的學習環境,絕非一日比賽或學校的美術課所能比擬。「寫生隊」最盛時期,每期曾擁有一百名以上的學員,後來繼續繪畫之路的雖然不多,但它產生的間接影響卻十分重要,因為,大部分參加過「寫生隊」的學子後來都成為高雄美術最有力的支持者。

:::::

附錄二 高雄第一份綜合性的《藝術季刊》

七〇年代,高雄現代繪畫發展的初期,一如台北藝文界現代詩和抽象畫的關係,畫家和詩人的惺惺相惜,促成了兩者間相互的唱和及扶持,六〇年代末,朱沉冬開始扮演居中連絡的角色。洪根深曾說:

> 認識朱沉冬後,每有詩人朋友南下找他,他往往將他們介紹給我,像張默、蓉子、羅門、楊令野或張拓蕪。[41]

那時,每當畫家展覽時,詩人總是適時地發表他們的觀感,如白荻、白浪萍、羅門等等。彼此的融合達到最頂點,則是透過《藝術》的發行。《藝術》是《山水》的擴編版,而《山水》原是詩人白浪萍和朱沉冬於一九七一年創辦的一本詩刊。白浪萍於《山水》的發刊詞中說:「創辦《山水》詩誌諸君,想係在塵勞緣礙,生死煩惱之中,訪覓內心迴脫之道,而本此旨趣吧!」[42]《山水》在一九七二年的

五月停刊,以便改版重新出發,並改名為《藝術》,因為:

> 基於對文學藝術的抱負和責任,經由繪畫界和音樂界朋友們的建議,以《山水詩刊》擴大為《藝術》(包含音樂、繪畫及詩)的綜合雜誌…。[43]

經過數月的籌備,《藝術》於一九七二年九月正式創刊,除詩人白浪萍、朱沉冬、阜東外,另有李朝進、陳庭詩、莊喆及劉文三、黃明韶(雕塑家)、音樂畫家林榮德、陳主稅、蕭泰然等十三位編輯委員。他們出錢出力極欲辦好這份雜誌,單看雜誌的設計、印刷都是一時之選,即知他們的確想要有一番作為。

《藝術》的內容,大體分為理論、批評、專訪和繪畫作品(黑白或彩色圖片)等幾大項,著重詩人、詩作及詞曲介紹、畫家側記及書簡等,平均每期四、五十頁,是一本質、量並重的藝術雜誌。朱沉冬、阜東、蕭泰然、陳主稅、李朝進等最常發表作品於其上。

可惜的是,《藝術》才發行三期,就因內部諸多問題及莊喆、林榮德的相繼出國而中斷,距離雜誌創刊還不到一年的時間。理想和現實間的差距畢竟不小,如何兼顧兩者一直是許多雜誌生存的重要課題,而藝術家們的隨性,使得許多實際的執行問題無從掌握,《藝術》的難以持久並不讓人意外。重要的是這本刊物發行於七〇年代現代藝術萌芽初期的高雄,曾鼓舞了許多從事現代藝術的工作者,雖然只是曇花一現,但它的短暫光芒和曾激起的漣漪仍然令人緬懷。

註:

41. 同註15。

42. 參考《山水詩刊》,1971年10月15日封面。

43. 江是非(1972.9.20),〈南部藝壇外記〉,《藝術季刊》第1期,頁8~9。

第六章
蓬勃發展的激情年代——
遲來的本土化美術運動

一九七九年七月一日，高雄升格為直轄市，由於預算增加，導致物質建設得以加速進行，但文化建設卻非一蹴可幾，當時的高雄美術界，除了「畫展」之外，並無較具建設性的作為出現，現代美術方面，雖然曾有「南部現代美術會」及「心象」提倡現代藝術，但新風氣並未普遍形成。畢竟，這些藝術團體著重的只是年度展覽，缺乏明確的組織系統，更沒有明顯與「當代」思潮應和的企圖，自然也談不上有計畫或有效地帶動整體環境。其中，「南部現代美術會」在聯展過幾次後，因會員們忙於其他事業而漸漸解體；「心象」在一九七七年後亦停止聯展。

∷∷∷

第一節 短暫而燦爛的「南部藝術家聯盟」

八〇年代初，高雄美術界依然未出現較強勢的現代繪畫團體，「南部現代美術會」的展覽鮮少舉行，美術界的活動顯得相當沉寂。就在此時，一個結合台南、高雄兩地畫家的現代繪畫團體適時成立——「南部藝術家聯盟」（以下簡稱「南聯盟」），這是純屬南部畫家的結社。「南聯盟」的產生剛好銜接七〇年末、八〇年初的畫會真空期，加上主導者區超藩的個人魅力，很快就吸引了台南、高雄兩地年輕的藝術家及藝術愛好者加入，這些藝術家透過相互批評與思辯，逐漸在畫會中找到自我的發展方向。

一、「南聯盟」組織目的及經過

與以往的畫會相比較，「南聯盟」是較具計畫性的組織，它的主要目的在為南部畫家爭取更多的展覽機會，並希望透過展覽，讓藝術家探索自己的風格。大體而言，「南聯盟」是一個非常注重個人成長發展的團體，成員之間幾乎沒有相近的風格，極不同於以往的畫會。

區超藩堪稱「南聯盟」的靈魂人物，一九七一年，他自師大美術系畢業後回到台南，一九七五年後，因參加廖修平在高雄中學開設的短期版畫技法課程示範而常到高雄，認識不少當地的藝術家。一九七七年，他出任成大建築系助教，又認識在長榮中學教書的方惠光。方建議區超藩出面籌組畫會，好讓台南、高雄兩地藝術家的力量集體發揮。當時，與區超藩相交甚篤的大學同窗陳水財正好定居高雄，儘管此時陳水財與高雄畫界人士接觸不深，但仍擔任起高雄方面的聯絡人。據陳水財表示：

當初組織「南聯盟」並沒有明顯或想形成什麼運動，只覺得自己的理想和當時一些畫會都不同，而且常在美術界活動的老是那幾位，現代畫家有必要為自己爭取一席之地，展示作品便不失為一個方法。[1]

在這樣的期待下，「南聯盟」於一九八〇年正式成立。當時確實吸引了不少年輕畫家，這些剛從美術相關科系畢業的年輕人，雖然懷抱著勇闖畫壇的雄心，但體認到單憑一己之力很難申請到展覽場地，加入畫會無疑是增加作品發表機會的最好方法。

二、「南聯盟」成員及其活動

「南聯盟」的成員除區超藩、陳水財及方惠光外，尚有台南畫家馬芳渝、侯立仁、曾英棟、曾啟雄，及林榮彬、吳金原等，高雄會員

則有黃崗、洪根深、陳隆興、李俊賢、鄧倩華、郭淑莉及朱進國等。這群年齡在二、三十歲的畫家，以無比的熱情實踐自己的理想，而展覽則是他們展現耕耘成績的方式，因此在畫會成立的第一年，藉著旺盛的鬥志趨使他們連續展出了三次。第一次在高雄美新處，第二次在台南永福館擴大舉行，這二次均舉辦了記者招待會，主要為闡述「南聯盟」的成立目的，並藉媒體宣傳造勢；第三次的展出則選在高雄大統百貨公司八樓的畫廊。藉著這三次密集的展出，確實締造了不小的聲勢，也打出了畫會的知名度。

　　為維持畫會凝聚力並方便聚會，「南聯盟」特地在高雄信守街租了一個場地，同時開設繪畫教室，以「南聯盟」的名義對外招生，師資由高雄畫家輪流擔任，以教學所得支付房租。「南聯盟」的活動多在高雄的原因即在於此。至於台南部分，則以會員方惠光開設的「藝之巢」咖啡廳為大本營，偶而舉辦小型畫展時，咖啡廳就是會員的聚會場所[2]。

　　擁有專用場所，加上每晚各種不同的課程安排，高雄的會員們幾乎每隔一、二天就到會所聚會，討論主題當然都繞著現代美術思潮及現象打轉，據區超蕃透露，當時常常討論的話題包括：

1. 對台灣三十年來跟隨歐美藝術思潮浮沉的反省，也就是關心台灣繪畫何去何從問題。
2. 對傳統繪畫的看法（在討論中，「傳統」常是遭會員鞭撻聲討的一項）。
3. 對本土意識的看法。七〇年末、八〇年初

的台灣繪畫正在呼籲鄉土意識的訴求，但鄉土繪畫卻被詮釋為描繪農村古舊景物，「南聯盟」主要成員大多否定這樣的表現形式。

4. 對西洋現代藝術的看法，這問題最常引起廣泛的討論與爭辯，因為對想要建立本土藝術樣式的藝術家而言，西洋藝術並不值得全盤接受而應有所取捨並加以消化，關於這一點，每個人皆有不同的見解。[3]

以上這四大主題，常引起會員間的「熱烈討論」。陳水財表示：

其實，這些談論稱為「爭論」較適合，大家常為了一個話題各抒己見，因而爭得面紅耳赤，誰也不讓誰。[4]

　　這些「討論會」採開放式，有興趣的人都可參加，他們認為愈多人明瞭現代藝術，現代藝術就更容易使人接受。

　　除了會員彼此的「爭辯」外，「南聯盟」還不定期邀請專業人士以座談會方式演講，讓會員廣泛吸收不同的觀點。例如，邀請台大哲學系的謝史朗談「本土文化的重要性」、何懷碩講「中國美術的走向」、許坤成談「當代西洋藝術的發展」、蕭勤談「現代繪畫的問題」等等。這些座談會確實幫助會員開展視野，並在互相檢討作品中尋找出自己風格的內在意義與未來走向。

三、「南聯盟」的意義

　　儘管「南聯盟」展現較多樣的發展面向與活動力，究其結果，仍然只是個畫家單純的結社，僅注重會員各自的創作，對當時藝壇產生不了太大的作用，畢竟藝術家們與社會的互動

註：
2.同註1及訪問李俊賢1992年6月12日。
3.以上話題為訪問陳水財、李俊賢及區超蕃來函表示（1993年5月21日）所得結論。
4.同註1。

157

實在太弱了。但透過諸多辯論及座談會，對會員的創作卻有著實質上的助益。自認在畫會中成長的陳隆興不諱言指出：

> 對我而言，因為沒有進入正式美術學校，藉著畫會中互相切磋琢磨的機會，適時幫助我解決創作上的一些問題。[5]

李俊賢也指出，自己當時剛從台北回到高雄，對高雄的繪畫團體並不熟，因而「南聯盟」成立時，對它寄予厚望，希望從中得到一些啟發，尤其在畫會成員大多是學長的情形下，得以從「南聯盟」得到不少創作上的刺激[6]。另外，陳水財也坦言，「南聯盟」對當時高雄畫壇的確沒有什麼影響力，但彼此間的爭論卻是督促自己進步的觸媒：

> 當時我畫一些強調心靈、冥想的作品，參加「南聯盟」後，透過長期思辯、反省，才開始注意到街上卡車、人群、街景等週邊的事物。我想，這都是透過畫會的討論，才使自己對以往不曾注意、關心的事，開始追尋、研討，並使之入畫。[7]

區超蕃的確有過人的統籌能力，與畫友進行「爭辯」時，常發出「致命」的一擊，把畫友的理念不留餘地的加以批判。有些畫友被批評的「心不甘情不願」，但每次集會又捨不得不到，因為在一來一往的「攻防戰」中，會員的現代藝術知識不僅橫向發展，也縱深向下探求，成長不少。高雄幾位畫家在「南聯盟」時期的收穫，直接影響了日後高雄現代美術的發展。

「南聯盟」是個包容性較廣的畫會，各種不同層面的創作都能接納，有堅持現代繪畫，

也有以傳統手法表現的會員[8]。高雄和台南二地的畫家即存在著本質上的差異，後者風格比較穩定，彼此間似乎有著一脈相承的「氣質」，他們大多把注意力集中在形象的再現效果上，亦即追求感官的愉悅，物象經他們「隱約含蓄」的處理後已與現實有一段相當的距離；至於高雄畫家們則像「散兵」，每個人都在摸索中發展，除了追求畫面的技巧外，大都帶有強烈的現實性，對社會性的議題因而較關注。相對於台南的「美」，高雄畫家較在意的似乎是「真」。

「南聯盟」在高雄畫會的發展過程可算是異數，因為畫會的靈魂人物區超蕃是台南畫家，但活動卻以高雄為主，或許區超蕃認為台南的歷史包袱太重，輩分倫理限制太多，畫會重心因而放在高雄。高雄熱情有活力、包袱少、可塑性高，自然地「反客為主」，使誕生於台南的「南聯盟」在高雄茁壯成長。

「南聯盟」持續未久即形同解散，一方面因成員創作理念原本即不一致，只是因展覽結合在一起，組織不夠細密，加上維繫畫會的主力區超蕃於一九八一年赴美進修，靈魂人物一走，頓失凝聚力，往後一整年的時間不曾有過任何展出，一九八二年後，「南聯盟」漸漸退出了歷史舞台。

∷∷∷

第二節 「畫學會」的發展歷程

一、初放異彩的「藥藝術」

「南聯盟」於一九八二年結束後，團體性的畫會活動一時中斷，高雄畫壇又顯得相當寂

註：
5.訪問陳隆興，1992年6月8日。
6.訪問李俊賢，同註2。
7.同註1。
8.同註1。

158

靜；一些畫家常在巴西咖啡店聚會，除了原「南聯盟」的成員陳水財、洪根深、陳隆興和剛退役的李俊賢外，還有剛從台北回到南部的吳梅嵩。他們在此談天論藝，對當時高雄畫壇「安靜」的情形，頗有感觸，而在聊起「南聯盟」解散的原因時，一致認為高雄、台南兩地地緣的阻隔應是關鍵點，那麼，如果籌組純屬本地的畫會或許較能持久？這個想法經過不斷的討論修正後，漸漸有了雛形，並經吳梅嵩建議以「夔」為名（意指黃帝之子、惡龍）獲一致通過[9]。除原「南聯盟」成員外，陸續有李伯元、戴威利、謝志商、林興華、陳茂田等加入。

「夔藝術」同年六月於〈市立圖書館〉舉行首次聯展，八位畫家（洪根深、陳水財、吳梅嵩、李俊賢、李伯元、戴威利、謝志商及林興華）除積極宣傳造勢外，並為展覽費盡心思，企圖為觀眾帶來耳目一新的藝術視覺效果及多樣性；例如，洪根深在現場播放實驗性的「音樂」，營造展場的整體氣氛；謝志商的作品則是一張張鋪在地上的報紙，觀眾欣賞作品時，得小心走過以免破壞（這件「報紙」只展出一天，就因觀眾抗議而遭撤走）[10]。凡此種種，均顯示「夔藝術」的實驗性質，他們試著以生活化的展覽方式呈現現代藝術觀念，讓觀眾融入展場中並產生參與感。

「夔藝術」的首展受到各方好評，他們信心十足、興致高昂準備下一次的出擊，適巧吳梅嵩預定八月分的個展籌備不及，而改以「夔藝術」和「饕餮畫會」成員聯合舉行「一九八二年新藝術大展」。此展距離「夔藝術」首展

不過一個多月的時間，熱潮尚未消退，另一波熱浪接著又來，由踴躍的參觀人潮來看，民眾的觀念已遠較以往開放，稍微能接受現代繪畫較豐富性的風貌。

舉行聯展在當時是畫會傳達理念最直接有效的方式，也是增加會員凝聚力的方法，但令人詫異的是，有了「好的開始」的「夔藝術」，第三次聯展居然是三年後，據推測，可能是畫會中缺乏一個強勢的主導者所致。在聯展無望的情形下，洪根深以自己的畫室為據點，邀請畫家舉行專題演講，凝聚會員的向心力，計舉辦過的演講有黃崗主講的「藝術創作的態度」、陳水財主講的「印象主義的特質」、郭少宗的「八〇年代新表現主義」等，當「美術館」漸成話題後，還曾辦過「藝術與生活——探討高雄美展的展望及高雄美術館的問題」座談（1984年12月17日）。是項座談也是高雄藝術界首次主動把美術館問題搬上檯面探討，座談會內容是——當台北市立美術館（以下簡稱〈北美館〉）已開館運作數年，台灣省立美術館（以下簡稱〈省美館〉，現易名為〈國立台灣美術館〉）也正施工興建，身為直轄市的高雄卻未聞任何設立美術館的「風聲」，素有文化沙漠之稱的高雄在藝術發展上難道又要再次落後？

一九八七年十月，「夔藝術」舉行第四次聯展，邀請了南遷不久的倪再沁加入，這次展覽再次成為高雄藝壇盛事（在此之前，會員們已盡數成為「畫學會」的成員）。這次展覽之後，高雄現代美術的發展轉以「畫學會」為重心，「夔藝術」也在不知不覺中停止了活動

註：

9.訪問吳梅嵩，1993年2月9日。

10.訪問洪根深，1992年5月30日。

（最後一次展覽為1989年，但已是強弩之末）。

其實，從「夔藝術」到「畫學會」的成立是水到渠成。一九八二年洪根深受到台北「中華民國現代畫學會」成立的刺激，即有意籌組類似的畫會。由於滿腔理想、抱負，因而嚴格要求會員必須是從事現代藝術工作者，最後只辛苦聚集了十五位，不符合人民團體法三十人方可組會的規定。

事實上，就算湊足人數，礙於解嚴前人民團體法「同一性質的繪畫團體只能有一個」的規定，畫會申請也不會通過。一九八七年七月，台灣宣佈解嚴。兩個月後，洪根深的理想終於成真，並當選為「畫學會」第一屆理事長。在此之前，高雄從事現代繪畫的畫家實已凝聚一股力量，這股力量來自「南聯盟」及「夔藝術」的發展、來自對「美術館」的關心、來自《藝術界》雜誌（洪根深、陳水財等主導）的編輯出版，更來自國內大環境的變遷。「畫學會」成立的因緣和時機正逢其時，難怪甫成立就受到各方矚目。

二、「畫學會」的成長
（1）一鳴驚人

台灣解嚴後，許多原不被允許的民間社團組織因而陸續成立，「畫學會」亦順利通過申請，成為高雄第一個獲官方認可的現代繪畫團體。在此之前，高雄的現代繪畫在官方認可的單一美術社團排擠下，很難茁壯發展，如今既已名正言順，積蓄已久的能源遂如洪水般釋出，聲勢驚人、動地翻天，短短一、二年便搶盡高雄藝壇的風采。

「畫學會」成立之初，曾舉辦多場座談會與活動，目的不外希望改善藝術環境，如「高雄市立藝術學校的展望」（促成建功中學改制為中華藝術學校）、「高雄市立美術館典藏經費問題」，並發起成立「雕刻公園促進會」、協助高雄市政府辦理一九八九年文藝季、舉辦「我有畫要畫」活動等等。做為畫會舉辦的活動，已不僅是藝術家關起門來的「清談」，而是藉著社會參與和大環境互動，藉此推動藝術生態的健全化，藝術家不再只是「揮舞著熱情，唱自己的歌」[11]。

一九八八年，「畫學會」會員陳榮發串連高雄市最具分量的十位「現代」美術家，發起籌備「高雄現代藝術集」特展，不但向教育局申請經費，同時計畫假市立圖書館（2月2日）、社教館（2月6日及16日，分二個部分）、及文化中心（2月12日）三地盛大展出。展前一個月（1月10日），「畫學會」發表〈高雄現代藝術集宣言〉，表達為形塑藝術環境打拚的決心。從會員的「宣言」裡，可以看出他們對這場「盛會」的重視與期待——「一些對於目前藝術形式僵化，及缺乏創造性，及自主性的藝術環境產生困惑的藝術家，仍極力想突破目前的困局…。經由這次的展出，與現代藝術疑惑者，有再一次溝通的機會，並化解疏離。」[12]這次大展雖因倪再沁的畫作（圖1）而引發藝術與色情的爭議，但對於長期不受官方重視的現代藝術作品與藝術家，不啻是一次相當具象徵意義的展覽，他們是在官方的支持下展出（教育局、社會局），並獲得經費上的補助，還引起媒體與民眾的共同關

註：
11.《藝術界》雜誌出刊詞，1985年6月10日。
12.陳榮發，〈為高雄藝術注入新血〉，《台灣新聞報》1988年1月10日。

圖1.倪再沁 遊戲規則 194×112cm 1988 水墨、畫布。圖片提供：倪再沁。

注。除了「高雄現代藝術集」特展，第一屆「畫學會」首展也於同年二月二十三日於文化中心〈至美軒〉展出。

短短的一個月，「畫學會」會員「無所不在」的展於高雄三大公家展場，劇力萬鈞的氣勢，使敏感的藝術界隱約嗅出一個新時代已來臨；的確，他們帶給沉寂的高雄畫壇一股清新的活力，自此之後，現代藝術才悄悄走入大眾的眼界中，成為審美「經驗」的一部分。

「畫學會」舉辦的活動中，最為大眾熟知的莫過於「我有畫要畫」活動（圖2）。一九八八年八月，該會二十位畫家以光華路、五福路交界處的圍牆當畫布創作，市長蘇南成親自主持開幕典禮，不僅媒體爭相報導，更吸引不少群眾圍觀。高雄當時瀰漫一片兒童壁畫熱潮中，

成人壁畫創作自然更受注目，這是台灣地區首次創舉。「畫學會」一舉打響了知名度。

一九八九年，「畫學會」為配合高雄第九屆文藝季，與王象建設共同策劃「海峽兩岸繪畫交流展」及「一九八九年全國現代藝術集」兩項活動（包含在計畫中的「1989高雄市雕塑展」因實行困難而作罷）。其中，「海峽兩岸繪畫交流展」是市府為配合亞太市長會議及高雄改制十周年而特別籌劃，此展因涉及大陸政策，並且由兩岸首次共同合作，尚未展出，媒體已大幅報導。可惜的是，原訂和大陸同期展出的構想（4月），礙於法令無法如期實現，最後不僅延到七月並移至私人場地舉辦。展出效果雖大打折扣，但仍為兩岸交流立下良好的典範。

為舉辦一場高雄罕見的大型現代美術展，

圖2.「我有畫要畫」活動，動員「畫學會」二十位畫家與無數義工參與，是「畫學會」最受矚目的活動。圖片提供：洪根深。

「畫學會」為「一九八九年全國現代藝術集」邀請四十位外地畫家共襄盛舉。但邀請函寄出後,回函願意參加展覽的卻只有八位,與理想中的數目差太遠,也難以撐起「全國現代藝術集」的名稱,會長洪根深為此頻頻打電話邀請,然而答應的畫家依然寥若晨星,眼看展覽日期將至,只好親自北上收件。在他的奔走下,「一九八九年全國現代藝術集」終於在六月分順利展出,但實際參展藝術家包含高雄市只有四十九位,又礙於場地限制,只限平面繪畫展出,因此,展出後遭到評者譏以「⋯作品只能單張展出,造成表現張力嚴重缺乏。」、「⋯只流於介紹性展覽,相對的在深度方面也是非常薄弱的。」等評語[13];這些反應雖是策劃之初即可預見的,但在有限的經費、時間及人力資源條件下(從提出計畫到正式開展,不過短短6個月),主辦跨區域的大型展覽,難免有疏漏之處,以「畫學會」的人力與財力,在彼時的環境中能主辦此大展,已屬難得。

「畫學會」的成功,源於全體會員齊心共同走過一段蓽路藍縷的歲月,而外在環境的成熟、資源的取得亦形成相對的助力,例如王象建設在該會初期舉辦的活動中,無不全力贊助;市府對大活動也很支持,盡力配合;媒體更是不遺餘力的連篇累牘報導,三者缺一不可。所謂時勢造「英雄」,時機的掌握讓「畫學會」在八〇年末九〇初儼然是高雄美術的代言人。

「畫學會」在創會之初,洪根深即鑑於許多社團常因理事長的「萬年職」妨礙團體發展,也壓制新人出頭的機會,因而堅持理事長

應採任期制。一九八九年十月,陳榮發繼洪根深之後,榮膺第二屆理事長。

(2)關懷〈高美館〉

陳榮發任職期間遭逢〈高美館〉籌備處與學者專家因理念不合所引起的激烈「攻防戰」,他為此舉辦一次大型的「全國各界關懷〈高美館〉籌建座談會」,鼓勵藝術家針對問題抒發意見;並與美術館籌備處合辦「七九年台灣區藝文博覽會畫廊大觀」(以下簡稱「畫廊大觀」)。

一九八九年十月二十八日起,連續舉行兩天的「全國各界關懷〈高美館〉籌建座談會」,是高雄藝術界針對〈高美館〉問題所做的全盤性探討,主題包括「高雄市立美術館展望」、「如何建全高雄市立美術館之人事制度」及「高雄市立美術館之典藏特色與經費」。「畫學會」邀集北部藝術家及北美、省美兩館館長和本地藝術家、教育界、議會等各界人士,分為幾個小組,針對上述主題擇一而談;並與《民眾日報》、《台灣新聞報》、《台灣時報》等媒體配合,刊登座談會全部內容。「畫學會」希望藉此把藝文界平日對〈高美館〉的總體意見公開並提出具體建議,期許〈高美館〉不再落入北美、省美兩館軟體籌劃不及格的窠臼中。

「畫廊大觀」是高雄市政府為配合主辦七十九年區運會,所舉辦的一系列文化活動之一,這個提案由當時剛回國的李俊賢提出,擬邀請全省畫廊參加,這個提議獲得「畫學會」同意後呈報市府,教育局即委由「畫學會」承辦。

註:
13.參考《民眾日報》1989年6月29日文化版。

陳榮發認為只用「畫學會」的名義邀請畫廊參加，恐號召力不夠，因此接受委託時言明某些事務必需由〈高美館〉籌備處出面處理。果然當發函徵詢各畫廊意願時，答應參展的畫廊不多，為此，陳榮發特偕籌備處主任謝義勇親自北上邀展，方圓滿解決問題。

決定邀展名單時，雙方在觀念上有相當的歧見。站在行政人員立場上，謝義勇認為只要有參與意願，任何畫廊均可接受；「畫學會」卻就藝術立場希望講究專業性及主題性，而不是「大雜燴」似的博覽會，但「畫學會」終究只是承辦單位，無法太過堅持己見。最後參展的畫廊共有十六家[14]。

一九九〇年十月，「畫廊大觀」終於在市長帶頭剪綵、參觀的情況下熱熱鬧鬧展開，媒體爭相報導、觀眾熱情參與，高潮接連持續了幾天。八天的展覽期間，「畫學會」另外設計三場演講，聽眾同樣絡繹不絕。這次活動本身即是一次成功的展演。

陳榮發擔任「畫學會」理事長初期頗有一番作為，後期卻因「畫學會」與美術館的紛紛擾擾而頻遭誤解，畫會活動力也逐漸顯得疲軟，這也許與陳榮發謙和的個性有關，因為不慣發號施令以致大小會務自己動手，再加上個人事業忙碌（〈阿普畫廊〉開幕），已無力兼顧理事長一職[15]，任期屆滿後，一九九一年十月，由李俊賢接棒為第三任理事長。

（3）美術社會化

一般畫會最常面臨的問題不外乎無法堅持創立之初的崇高理想，以及會員間向心力隨著時間而渙散，李俊賢擔任畫會理事長時，面臨

的正是這種情形，因此，他的首要工作便是找回「失落的會員」並拓展會務[16]。

首先，李俊賢為聯絡會員之間的感情，把原本單張的畫會《會訊》改為十六開的小冊子[圖3]，內容除原有的開會通知及會議內容外，另增加了會員動態、學員記事和文章欣賞等專欄，簡單的白紙黑字印刷、不按牌理的粗獷設計、嚴肅中時見幽默的文字，頗能展現「畫學會」及高雄地方本土特色（同時也是主編李俊賢的個人特質），常令讀者莞爾一笑；除此之外，李俊賢還擴大發行量、廣設取閱點，使得《會訊》同時成為對外刊物，積極把它發散到高雄各個角落及以外的地區，不僅傳達畫會的活動，更可使外界了解高雄現代藝術的發展概況，《會訊》在這樣的改造下有效地重新凝聚會員的向心力。

另一個重要的「政策」是開發新會員，惟有如此，畫會才能新陳代謝、充滿朝氣，保持

註：

14.訪問陳榮發，1992年8月15日。

15.同註14。

16.同註6。

圖3.完全是李俊賢個人強烈風格的《會訊》。圖片提供：李俊賢。

高度的戰鬥力。在李俊賢用心擴張下，「畫學會」利用頗具特色的展覽與別出心裁的活動吸引不少新生代的加入，的確呈現新人輩出的新氣象。

為秉持畫會一貫積極參與社會活動的精神，以使藝術創作與群眾間產生良性的互動關係，李俊賢特別利用一九九一年國代選舉時，推出「台灣土雞競選專案」——由藝術角度出發參與選舉，以達到反諷、警世之目的。十二月十四日，「畫學會」假〈串門藝術空間〉入口處，登記為第一○一號的「台灣土雞」正式登上選舉舞台(圖4、5)，會員莊明旗製作「台灣土雞」模型，其他人則分工合作負責文宣製作、會場環境設計、攝影（拍攝競選錄影帶）等，為緊張的國代選舉寫下「荒謬」的另一章。它的特殊性更引來三家電視台、廣播電台及報紙等相關新聞媒體報導，為藝術融入社會下了很好的註解。

圖4.在熙來攘往的〈串門藝術空間〉前，「台灣土雞」的競選廣告，頗惹人注目。圖片提供：李俊賢。

圖5.黑白二色的競選廣告刊板，充滿黑色的幽默。圖片提供：李俊賢。

「台灣土雞競選專案」幾乎動員了所有的會員，畫會經過此次整合產生了極大的凝聚作用。喜愛「運動」的李俊賢並且籌組壘球隊，連絡內部感情外並藉著與他隊競賽（如台北〈二號公寓〉友誼賽），達到與外地藝術家連絡情誼的目的。

李俊賢在學生時代曾經參加救國團主辦的「寫生隊」活動，而「寫生隊」活動在那個藝術貧瘠的年代確實引發許多青少年的藝術理想，高雄中青輩的畫家有不少即出自「寫生隊」。基於感恩的心情，促使李俊賢在一九九二年七月舉辦了「高雄市寫生隊」(圖6)，這個結合了高雄地區藝文團體（「畫學會」及師大美術系友「高雄藝術聯盟」）、機構（〈串門學苑〉）合辦的活動，再次透過寫生及藝術講座，提升青少年對本地的人文、藝術能有更深刻的體驗。

連續二年的「高雄市寫生隊」辦的並不理想，從第一期的兩個梯次縮為一梯次，費用也從一千八百元降為五百元即可看出。基本上，六○年代的「寫生隊」因主辦單位為救國團，以發函各學校由校方推薦或指派有興趣的學生參加的方式，才造成參與熱潮，如今單以「畫學會」名義承辦，力量顯然單薄了些，況且私人畫室眾多，想學畫的人自可選擇畫室學習，「寫生隊」的時代意義在這個年代已難重現。

一九九二年十月，「畫學會」與〈串門學苑〉合辦「每月藝評」，「這是一項為提升台灣藝術欣賞水平所做的努力…」、「講座是以當月南部地區的部分畫展為對象，從中擬定一個共同主題…，希望透過現時經驗與背景資訊

的相互印證，有助於觀者對各種創作風格獲得更深入的見解」[17]。第一次的藝評講座主題是「二次戰後的抽象藝術」，相關畫展則是當月展覽的「趙無極版畫展」、「林鴻文個展」、「陳聖頌個展」，主講者皆由「畫學會」會員擔任，如李俊賢、陳水財、蘇志徹、吳梅嵩、石晉華⋯⋯，針對單一主題，透過幻燈片欣賞，完整地呈現畫家的繪畫歷程，是一個立意良好的活動。雖然每次參加講座的人不多，但都是一些十分有心的年輕朋友們。可惜這個活動在連連虧本的情況下不得不在半年後叫停。

　　「畫學會」在李俊賢的領航下，呈現空前活潑氣象，畫會活動不再僅限於畫家與畫家之間，而能走出畫室接觸一般觀眾，擴大藝術的參與面，使「畫學會」已成為南台灣舉足輕重的民間社團。李俊賢的積極作為深受會內前輩稱許，新生代更期盼由他帶領學會邁向新紀元，但積勞成疾加上個人意願不高，一九九三年十月改選時由蘇志徹接任。

（4）最後的高峰

　　蘇志徹接任「畫學會」理事長一職，立即面臨棘手的〈源〉事件（請參考附錄三），此一事件牽涉範圍之廣，已成為美術圈年度最具爭議性的話題，因此，「畫學會」如何處理此事件，格外成為矚目的焦點。

　　〈源〉事件的爆發，再度凝聚「畫學會」成員的向心力，無論舉辦座談會或演講或撰寫相關評論，參與者眾，縱使有心人士指責〈源〉事件是「畫學會」愛出風頭而特意弄出的新聞，卻依然阻擋不了成員同心協力的處理態度。這正是學會成員投身社會、關懷現實的體

圖6.1992年高雄市寫生隊活動情況。圖片提供：李俊賢。

現。〈源〉事件從開始的沸沸揚揚到最後的無疾而終，雖然使得「畫學會」和〈高美館〉之間頗為對立，但溫文儒雅的蘇志徹，以他一貫不慍不火的態度支持成員在事件期間所提的各種相關活動而贏得普遍敬重，也使得「會員明白藝術無法脫離社會的現實，以及創作者的道德底限。」[18]

　　美術館開館後，「畫學會」結束了它的「監督時期」，脫離「草莽英雄」的角色，在蘇志徹的領軍下，學會關心的對象逐漸轉向關心城市建設、公共藝術、社區改造、文化政策、環保等新時代議題，這使「畫學會」的能量獲得最大的釋放，也轉向更為成熟的穩定發展型態。蛻變後的學會，亟待發出聲音、闡述理念，此時《南方藝術》的誕生（請參考附錄二），正適逢其時。

　　一九九四年十月創刊的《南方藝術》，事實上是以「畫學會」成員蘇志徹、李俊賢、倪再沁、許自貴（自台南義助）及「元老級會員」宋清田、黃世強、管振輝和「新掘起的會員」林熺俊、郭小菁等為班底，這群幕前、幕後的「南方藝術編輯委員」群策群力盼望再造「時代風雲」，他們除了金錢的投入，也付出相當的時間；同時，為了延續雜誌的生命，此時期

註：
17.見1992年10月《串門學苑》活動藝訊。
18.蘇志徹回函，2003年9月。

的會員莫不出錢出力，除了勤於撰稿，還要逢人就「拉廣告」。《南方藝術》在風光了一年多之後，因財力不繼而逐漸縮小規模，勉強撐到九七年，仍然改變不了「同仁雜誌」的命運，而黯然退場。

「畫學會」從早期社會群體角色（對外活動一律以學會為名）轉為《南方藝術》時以菁英藝術家之姿出現，可以看出畫會色彩已漸漸淡出，縱然蘇志徹努力想設法為學會注入活力，卻無可挽回解嚴以後社會運動風潮高峰已過的事實，學會的沒落，是時代進程使然。

（5）「畫學會」困境

「畫學會」推動藝文活動時，最大的阻力其實來自成員的參與熱忱不夠，參加的人老是相同的幾個，難免彈性疲乏。這幾乎是歷屆理事長的共同心聲。

的確，「畫學會」舉辦活動時，一人往往得身兼數職，既是企劃也是執行或公關，如果任由此種現象繼續下去，原已不多的資源將消耗殆盡，對個人或畫會都產生不良的作用，這就是為什麼理事長都只當一任就身心俱疲而無意續任的原因；另則是會內元老級人物在成為重量級人物後也因個人事業的忙碌而淡出會務。從八○年代中到九○年代中，是高雄現代美術運動的黃金十年，也是「畫學會」光輝燦爛的十年，此後，它注定要往「向下」的路走去。九○年代後期，「畫學會」因應多元文化的社會，也從早期追求「整體出擊」的革命情懷及開疆闢土的共同抱負，轉而追求個人的發展，畫會活動已較早年減少，能量也日漸萎縮。如何使一個「打破傳統、提攜後進、塑造

良好環境」的畫會，在時代洪流中不被淘汰並保持清新的力量，是一個亟待關切的課題，也是「畫學會」想要在新時代振衰起敝、再造乾坤，不得不面對的挑戰。

∷∷∷

第三節　「畫學會」風雲榜

一、催生者──洪根深

（1）生平背景

洪根深那頭過肩的長髮、清癯的臉頰、常年一身黑T恤、踽踽獨行的身影，就如同畫作般焦黑雜亂而自成一格。自一九八五年到一九八九年四年裡，他在高雄畫壇展現了驚人的活動力與毅力，不論是冷門的《藝術界》或激烈的「畫學會」運動，不畏艱困用心經營，在跌跌撞撞中一點一滴建立了個人知名度，足可稱為八○年代中後期高雄畫壇最具影響力的畫家，其中尤以「畫學會」的成立，更為高雄現代藝術的發展鋪設了康莊大道。

一九八九年，洪根深卸下畫學會理事長一職，心隨境轉回復到單純的創作空間，雖不再昂揚奔放，對正值盛年的他，可以在創作上有所進展，恐怕才是洪根深最在意的。

1．青少年期的繪畫發展

一九四六年，洪根深出生於澎湖鼎灣村，父親為職司戶政事務所的公務人員，母親務農。因兩位哥哥早夭，洪根深成了家中寄望所在，父母把全付心思放在他身上，無奈從小體弱多病，父親還特地取「神扶」乳名保佑他順利成長。由於不能像一般小孩活蹦亂跳，洪根深的童年只能以靜態的繪畫，做為唯一活動。

洪根深對繪畫的興趣可源自五歲的塗鴉及七歲時隨手畫戶口名簿本，但這些均屬幼年無心之作。對繪畫的初識是在一九五七年，那時澎湖駐軍軍官朱恆耀是洪父朋友，他獲得當年克難英雄蒙總統召見時，鼓勵洪根深繪製總統伉儷肖像，讓他當做禮物呈獻。事後，軍聞社以此發表新聞，稱讚洪根深為「十二歲的天才兒童」[19]，並致贈獎金五百元、全套油畫畫具和一套世界寓言故事，在澎湖鄉村能獲總統獎勵，對洪家及洪根深而言，是值得驕傲宣揚的事，使他堅信自己要走上藝術的道路。

就讀馬公中學時，洪根深開始剪貼雜誌上的國畫作品當做臨摹範本，認真學起畫來，加上美術老師謝榕菁的肯定與指導，對自己繪畫的才能更加肯定。保送入高中部後，因身體因素已晚二年入學的他，深怕高中一畢業後考不上大學，便得立即入伍而中斷美術學習，因此除了課堂上的正規課程外，私底下再惡補國中學業，以便投考師專美勞組，但連續二年落榜，洪根深只好專心力拚大學美術系。

家中原希望身體不好的洪根深能攻讀醫科，他卻堅持己見，但到考前幾天才知道要考素描，只好臨時到馬公中學惡補三張素描便壯著膽子應考。幸運的是成績雖不理想，終於如願以償進入師大。

2．美術奠定期——吸收傳統、進入現代

考進師大後，洪根深首先在素描上下功夫。美術系原不分組，但在未進師大前曾臨摹過國畫作品的他，自然把國畫當成學習的重心，為此常到故宮觀摩。大一、大二時的洪根深忙著學習傳統國畫並吸收各種知識，大三時

對各種繪畫基礎已得心應手，厭煩老是臨摹傳統國畫，再加上前後兩任的系主任黃君璧、張德文提倡寫生，洪根深遂由寫生開始向「現代」探索。從他入選二十三屆「省展」的作品〈台北街景〉來看，堪稱當時國畫改革呼聲下的寫生典範，畫中出現了大樓、電線桿，甚至飛機，顯現他嘗試把現實街頭景像融入傳統水墨畫中。關於這種轉變，洪根深表示：

> 馬公中學時，謝老師曾拿現代繪畫作品讓我看，那時候雖然看不懂，腦中卻留下深刻的印象：原來現代繪畫可以用各種不同的方法作畫。入師大後，「五月」、「東方」論戰早已結束，不過餘波仍然盪漾，劉國松、黃潮湖或莊喆的文章，多次提到關於中國水墨畫改革的問題；加上校園內求新求變風潮的刺激，或多或少影響了自己改變以往的繪畫方式。[20]

從臨摹傳統的國畫(圖7)到意識改革，洪根深對外在環境的變化相當敏感，這樣的敏感度使他能在水墨畫的領域裡，超越傳統的範疇，走向一個更寬廣的繪畫天地。

一九七○年洪根深以國畫第一名，油畫、水彩第二名的優異成績自師大畢業。在照顧家庭的考量下，自願回到家鄉馬公國中任教。平日除了教學外，對創作更絲毫不敢懈怠。這段時期，他在偶然中發現塑膠布半拓印自動技法，是「自由」的技巧，同時更深深為其中不穩定性所感動，此種技法遂成為洪根深日後重要的創作手法。

3．定居高雄

一九七二年，洪根深自軍中退役，年輕氣盛的他一心想在畫壇闖蕩，展其鴻鵠之志，因

圖7.1970年獲師大美術系展第一名的〈聳〉。圖片提供：洪根深。

而積極安排北上工作，但最後卻選擇移居高雄。原因有二，其一是當時已結婚，妻子在高雄任教，其二是父親年紀已大，高雄——澎湖距離較近，方便往返。不過，心中想的卻是把高雄當作到台北發展的跳板，仍舊仔細留心機會北上。日後，才因高雄實在是塊值得開墾的現代繪畫處女地，單純的繪畫環境也比台北更適合創作，才安心留下，甚至拒絕北上的工作機會。

到高雄的第二年，洪根深即於〈文化服務中心〉舉辦首次的個展，結識當時活躍在畫壇的朱沉冬、李朝進等前輩。經由朱沉冬的介紹，陸續認識了詩人羊令野、楚戈、羅門等。原在國中任教的他，在一九七三年轉任高雄中學美術老師。一九七四年，因朱沉冬的邀約，成為「寫生隊」指導老師與文藝班西畫老師，

藉著與朱沉冬的交往擴展了洪根深早期的活動範圍。

一九七四年後，洪根深陸續參與不少畫會的活動，但除了「心象」、「夔藝術」外，更多時候選擇在半途即退出活動，例如「愛墨書畫協會」、「南聯盟」、「南台灣‧新藝術風格」等。與畫會的理念不能契合固是原因之一，實則他更在意的是個人的繪畫發展。從一九七三到一九八七年，洪根深舉行了十九次個展及無數次聯展，他的知名度此時建立在頻繁的展覽而非推動繪畫運動上。一直到參加「夔藝術」、創組「畫學會」，他的活動才不再以自我的藝術為中心，而著意於整體繪畫環境的發展，因而得以建立他在高雄美術界的歷史地位。

4.展翅飛翔——創組「畫學會」

就在創作走入綜合媒材之際，洪根深也漸漸感到如果現代繪畫沒有足夠的發展空間，那麼個人理念也難以施展，當時雖因展覽場地的增加（畫廊、文化中心），曾帶給現代繪畫工作者無限的希望，但幾年後，這些展覽場仍停留在「傳統的圈子中」打轉，藝術家們的失望於是轉移到對〈高美館〉的期待。畫家們常聚集在洪根深家中暢談理念，在這裡，高雄的藝術家有過一段胼手胝足的歲月，他們以熱情編織美夢，對養精蓄銳已久的洪根深而言，這正是一個奮勇爭先的最佳時刻。

一九八六年，〈高美館〉的興建定案，高雄的藝術家意識到時機成熟，洪根深趁此良機發起籌組成立「畫學會」，結果一呼百應，成為解嚴後高雄的第一個立案藝術團體。擔任首

屆理事長的他，為畫會殫精竭慮、嘔心瀝血，並結合各方資源以利會務推展，在他的領導下，「畫學會」打下良好的基礎。

「畫學會」創立之初，為避免畫會老化及停滯，定下了「提拔新人、鼓勵新人」的宗旨，因此，當改選理事長時，雖然擁護者眾，他仍堅持理念，毫不戀棧，為畫會傳承立下例範。兩年驚天動地的理事長生涯，洪根深從燦爛回歸平淡。此後，他已較少參與藝文活動，有人開玩笑地說：洪根深退隱山林了。其實，他只是以幕後支持的方式取代以往的衝鋒陷陣罷了，對於藝術活動，仍然高度關切。

5.閒雲野鶴——畫遊歲月

兩年的理事長任期，除了偶爾的聯展，洪根深鎮日忙著畫會活動，無暇顧及個人繪事，卸下重擔回到原點的他，似乎要彌補兩年的空白，回到單純的創作生活。經歷發展自我、美術運動時期再回到創作的天地，洪根深的半生歲月過得極為精彩，在現代繪畫各路人馬盡出的時刻，他反而動極思靜，獨自在畫室中作畫。如今，他以穩健的步伐經營自己的繪畫，已然是台灣美術的重量級人物。

（2）繪畫風格

來自澎湖的洪根深，對酷熱和風寒交替的大自然當有深刻的感受，耕讀傳家所背負的儒家道統，及少年時因繪畫而獲致的特殊際遇，使他的一生注定要像個披荊斬棘的開路先鋒與環境對抗，而且，要突破重重險阻出人頭地。

二度投考師專未遂才轉向師大美術系，使洪根深「因禍得福」，在保守僵化的師教體制內要突困實在難上加難，在自由開放的藝術世界裡他才能破繭而出。考上師大，洪根深很清楚意識到他的藝術志業將要由此開始。

「……我長期與病魔搏鬥，五歲差點喪失小命，所以父親要我負起解救人類肉體上的痛苦而學醫，但與其如此我寧願要解救人類精神上的萎縮，去從事藝術工作，讓人們透過藝術作品看清自己所面臨的精神危機，也可以讓精神得到暫時的安放。發榜當晚，我感受到必須扛起沉重的使命；哭了……。」[21]

尚未跨進藝術的大門，才十八歲的洪根深竟有如此深刻的感喟實令人吃驚，以這樣的心意去唸師大美術系，怎麼能不出類拔萃呢？鄭水萍在〈黑域的悲情〉一文中形容洪根深的就讀師大是「神扶洪氏來台『拯救世人』！」[22]顯然洪根深的藝術生命即將轟轟隆隆展開。

1.心象時期

進入師大的洪根深，正如他自己所期許的任重道遠，苦其心志、勞其筋骨般的大學生涯，令他難以忘懷。

「……一顆赤子之心，對學院的東西僵硬吸收，素描在考前自己畫了三張，沒有老師的指導，所以一入學無形的壓力很大，我苦練素描，有時指甲磨損了、眼花了，下課後我常是剩下的一個符點。例假日便是寫生……。」[23]

苦練素描，使洪根深對物象的觀察與表現具相當的掌握能力，這是他在大三時由臨摹傳統國畫順利轉向國畫寫生的關鍵，把水墨和素描結合在一起，洪根深不僅能準確地描繪對象，更充分利用水墨渲染的偶然效果，使的寫生在具體而微的象形裡，表現出骨法用筆和

註：
21.見鄭水萍〈黑域的悲情〉（修訂稿），收錄1992年《新生態藝術環境》所出版之《洪根深編年畫集》，頁8。
22.同註21，頁8。
23.同上註。

氣韻生動的高度融合，這種源自寫生卻又充滿想像的風格在當時是很突出的，因而，畢業時洪根深輕易地以國畫寫生的〈澎湖小景〉獲得第一名。

七〇年代初，洪根深定居在高雄後仍延續大學時期的「心象山水」，在技巧上他使用了拓、印、壓、灑等更為複雜的技巧，風格上則仍在抽象與具象之間穿梭，在抽象的全局裡偶然出現幾個具象的符號，或具象的全局裡有某些抽象的語言，七四年的〈抽象之岩〉（圖8）、七七年的〈山的話語〉就是很明顯的例證。由於和朱沉冬往來密切，完全抽象的風格亦不時出現，如七五年的〈殘景〉、七六年的〈風景〉（圖9）都是藉題發揮，以抽象的律動和構成為表現目的。

高雄的發展似乎總比台北要慢一步，七〇年代中，當台北的畫壇掀起了一陣陣魏斯式鄉土寫實繪畫時，劉國松、莊喆等「五月」的風格才藉由李朝進、朱沉冬之引介擴散到高雄，此時，洪根深與朱沉冬、葉竹盛、劉鐘珣、蘇瑞鵬等成立「心象」，這段時間是洪根深創作最豐的時段，然而這也是一段徬徨猶疑的歲月，看他的風格，一方面是愈來愈抽象，另一方面則仍然別有所指，七七年的〈神恩廣大〉

圖8.洪根深 抽象之岩 53×70cm 1974 水墨、宣紙。圖片提供：洪根深。

圖9.洪根深　風景　77×70cm　1976　水墨、宣紙。圖片提供：洪根深。

正在轉捩點上，洪根深在天人之間力圖脫困，在「神明」的眼裡頗有不明所以的茫然。

　　七〇年代最後幾年，洪根深逐漸由抽象又回到具象，他藉由半自動性技法塑造出雲煙繚繞或山林曠野般的幻景，然後再隨勢點造出山、月、雲、樹等具象符號，這和他早期的「心象山水」屬同一路數。當然，此時的造境能力遠甚昔日，他的那些〈寒山〉[(圖10)]、〈野曠〉[(圖11)]都具有天地悠悠的孤寂感，彷若洪荒世界裡的幻境，這種和「五月」相近的超現實

就是洪根深崛起畫壇的代表性風格。

２．人性系列

　　鄉土美術的風潮終於在七〇年代末掃過全島，洪根深適時由山水回望人間。在此之前，他的山水中少有人物，他的現代化自然是被壓抑、被捨棄的荒原，彷若他以塑膠布拓印出的疏離世界，可以說，洪根深無人的山水裡早已有孤寂的現代心靈。

　　回望人間的洪根深在七〇年代末有了轉變，與其用自然去表達人對環境的感受，倒不

圖10.洪根深　寒山　78×70cm　1977　水墨、宣紙。圖片提供：洪根深。

圖11.洪根深　野曠　69×69cm　1979　水墨、宣紙。圖片提供：洪根深。

如直接以人來表現不是更貼切嗎？八〇年的〈褪色的風景之一〉、八一年的〈閒談〉只能算是速寫式的水墨，過分具體的描寫彷彿只能憶舊，離現代感仍有段距離。於是，洪根深從破壞形象再出發，畫好了、破壞；再畫、再破壞，加上貼冥紙及鏤雕等複雜技法，人的形象在隱約模糊中出現，似真還假、似假還真，洪根深由疏離的現代山水終於轉向疏離的現代人，二十世紀焦慮、異化、面目難辨的可憐人在他的作品中誕生了。

用寫實的速寫手法描繪中下階層市井小民及懷舊作品，是洪根深藉以回應畫壇如火如荼的鄉土運動的方式，但他畢竟不是單純的「鄉土」畫家，他的現代意識逼使他要往人間作更深一層的探視，八二年的〈現代、人性、生命〉（圖12），是洪根深最具震撼的力作，也是他真正進入「現代」的開始。

在這破記錄的巨作裡，出現了沒有面目、全身被繃帶包裹的扭曲人形，象徵了現代人沒有靈魂的軀殼，這種新造形不僅是洪根深求新

圖12.洪根深 現代・人性・生命（局部） 172×1423cm 1983 水墨、宣紙、壓克力。圖片提供：洪根深。

圖13.洪根深 人性系列 75×75cm 1985 水墨、宣紙、壓克力
李登木收藏。圖片提供：洪根深。

求變的結果，和生活中的深切感受亦緊緊相
連。那時，他的父親正因車禍住院，整隻腳用

繃帶綁著，洪根深看到了繃帶所象徵的「束
縛」；另外，在學生林俊貴、鄭水萍的引導
下，他初次進舞廳去體驗另一種生活，昏黃的
燈光下一個個瘋狂扭動的人體，洪根深看到沒
有心靈的軀體所象徵的「徬徨」。經由這被束
縛的人形所刺激，終於觸動「人性系列」的創
作(圖13)。

　　人生也許沒有意義，洪根深的「人性系列」
裡也有許多沒有意義的筆觸，或者可以說，隨
意顛倒的人形、到處流竄的線條、忽明忽暗的
色彩裡並不一定指向人生，他的束縛、徬徨是
由形象的錯綜紊亂所構成，這筆墨交疊出的造
形儘管顯示了自我創作之苦，但不必然指向人
生之刺痛，所以在焦慮和束縛的形象裡，洪根

深仍能以墨彩所建構的美感安慰我們，這是他和培根（Francis Bacon，1909～1992）、傑克梅弟的刺痛所不同之處。

3．黑色情結

八〇年代末，當「畫學會」的氣勢正如日中天的時候，幾位畫壇菁英有意為高雄現代美術尋出共同的趨向，具象的、堆疊的、飽滿的、隱含批判意識的…特別是比較沉鬱的，倪再沁在〈炎黃美術館〉的一次座談會中提出這樣的觀點時，就是由洪根深、陳水財及李俊賢等人的風格中歸納出來的。洪根深的確是高雄風格中最具代表性的一位。

高雄現代美術在九〇年初終於躍上了台灣美術歷史的舞台，高雄成為另一個現代美術的重鎮，李俊賢適時發表了〈高雄黑畫〉，把高雄風格的特質做比較深入的分析，而鄭水萍更以「黑派」名之，他為洪根深立傳的大作就定名為〈黑域的悲情〉。在這一連串「黑話」連連的時刻，洪根深一幅幅黑畫也全都以〈黑色情結〉為名，儼然是高雄黑畫的代言人。

洪根深的〈黑色情結〉最鮮明的特質當然是——黑，狀如鬼魅的黑魂在污黑的幻境中忽隱忽現，就像現代人生之不知去向般地流竄，畫中強調的其實和〈人性系列〉是差不多的；當然，他的筆調越來越暢快隨意，他的畫面也越來越模糊難辨，看來，洪根深在〈黑色情結〉的盡情揮灑中已吐盡了胸中塊壘。

4．小結

這十多年來，洪根深仍然在畫他的「黑色情結」，主題的明確使他的藝術道路筆直而快捷，他的近作[圖14]已廣受好評，做為高雄黑

畫的象徵性人物，相信，洪根深的藝術必將還有值得期待的新象。

二、文膽——陳水財
（1）小傳
1．學畫過程

一九四五年生於台南縣七股鄉的陳水財，父母為鹽工。家裡人口眾多，僅靠父母微薄工資維持生計，生活頗為拮据。身為長子的他，求學之路幸好一帆風順，北門中學畢業後，順利進入台南師範，那是當時最好的出路。

小時候，在繪畫方面表現突出，得過不少大獎的陳水財，初中時雖因玩得「太兇」而暫時放下畫筆，但北門中學興盛的美術風氣，讓他對美術的興趣依然未減。他回憶到：

圖14.洪根深　風雲際會　116×91cm　1998　水墨、畫布、壓克力彩、石膏。圖片提供：洪根深。

初三時看李義弘、李重重（時就讀北門中學高中部）他們拿毛筆畫得跟書上一樣好，覺得他們實在厲害。[24]

就讀師範學校後，在時間充裕的情形下，陳水財潛藏的藝術天分終於得以發揮。課餘時，他自己釘了個簡陋的寫生畫板到處寫生，留下不少作品。此時的作品以水彩為主，除了方便外，當然也考慮到經濟的負荷。

從來沒有拜師學藝的他，一直到師專畢業教書後，在初中同學許坤成的帶領下，才於一九六五年暑假到郭柏川的畫室正式學畫，同時習畫的還有師專的同學王太田（後就讀國立藝專）。由於離家太遠及經濟壓力太大，陳水財只學了短短三個月，但這三個月卻將他原先對美術以為只要畫得像便是好的觀念扭轉過來。他說：

> 郭老師當然也講究「像」，但他的「像」是神韻的像，所以他的線條是石膏上看不到的線條，他的明暗也不是石膏上的明暗，我豁然開朗，不再受制於對象的形體。[25]

對美術有更高追求的陳水財，在離開郭柏川畫室兩年後，於一九六七年考入師範大學美術系。他坦言在師大四年，學到的不是技術問題，而是師大提供一個良好的思索環境，從李石樵、廖繼春等師長身上學到、感受到繪畫是怎麼一回事。在師大，除了大三拿過油畫佳作外，他的表現一直不很傑出，因為此時的他，正在追求一些捉摸不定的、形而上的問題，當抽象的思索要落實在實際畫面時，便產生了「實行」的困難，要如何解決此一問題，是他當時一直解不開的結。

2．高雄時期

師大畢業後，原分發到台中縣任教的陳水財，因家鄉友好到高雄發展的特別多，讓他直覺高雄該是個海闊天空的城市，便申請到高雄，一九七一年任教於前鎮國中，次年入伍服役，一九七三年退役後再回到高雄。初到高雄的十年，陳水財了除了常到〈文化服務中心〉、高雄市議會看展覽外，不曾參加任何畫會團體，也少與高雄畫家來往，常碰面、接觸的只有住在台南的師大同學區超蕃。

從一九七一年到一九八一年的十年間是陳水財的「苦悶期」，對畫壇諸多亂象不能適應，看那些老畫家的作品毫無感覺，對一些正當紅的畫家更是看不順眼，而自己又找不到方向和出路，區超蕃也和他有相似的苦悶，兩人於是共組「南聯盟」。「南聯盟」果然再度開啟了他的藝術世界；後來又與畫友成立「變藝術」、「畫學會」並投入《藝術界》的編輯寫作。這段時間，陳水財雖然不曾擔任領導角色，卻是畫會中不可或缺的中堅分子，尤其〈雕刻公園〉事件，一篇與楚戈的論戰文章，更掀起了〈雕刻公園〉事件的高潮，其敏銳的思考、犀利的文筆令人激賞；八〇年代的高雄現代美術風雲裡，陳水財可說是運籌帷幄的幕後功臣。

陳水財一直是高雄畫壇的健筆，觀察深入又敢言敢寫。九〇年代因忙於《炎黃藝術》（後改為《山藝術》）編務工作，除了專心創作之外，頗有不問俗事的避事心境，已少動筆批評藝事的他，除了喝酒、唱歌、畫畫之外，一切都可盡付笑談中。

註：
24.訪問陳水財，1994年。
25.同上註。

（2）藝術風格

從五〇年代初到六〇年代末，台灣在美國勢力全面影響軍事、文化、政治、經濟的情形下，形成了全面對美崇拜、依賴的文化生態；當時，獨霸台灣的「現代藝術」，基本上是遠離現實、缺乏物質基礎的西化模仿藝術，藝術家們把藉由資訊而來的感受假象熱情地化為敏銳的視覺感觸，直接迅速而不假思索。

直到當美國自越戰中逐漸敗退，台灣的經濟力逐漸成長之際，台灣社會才具有了反省本土文化的條件，七〇年代初，「保釣運動」率先打破美國化的思維與價值後，社會上展開的反帝、愛國、認同口號，也導致了鄉土主義的勃興，當回歸本土、關懷社會的呼聲與行動匯聚成一股銳不可當的本土潮流後，美術家們便不得不由虛無縹緲的幻象世界中重返現實，鑽進窮鄉僻壤中去尋找古老而時髦的靈感。

1．徬徨少年時

陳水財於七〇年代初開始步上藝術生涯，正逢抽象狂潮已沒落，而鄉土寫實尚未成形的時代，也正是「傳統」與「現代」、「民族性」與「國際性」等糾纏不清的論爭平息之際，在這個理論與創作都呈現出「停擺」的時刻，年輕的藝術家莫不顯得徬徨而無所適從，陳水財當然也不例外。

由於長期浸淫在中國傳統哲學思想的領域，陳水財對自印象派以來的西方藝術潮流的純化，一直持懷疑的態度，也由於至情至性、悲天憫人的氣質，他對於台灣現代繪畫脫離了變動中的現實亦無法認同。然而，中國傳統思想儘管博大精深，卻難以從現代生活裡去體驗；置身在現代思潮、傳統文化與現實生活的脫節失調之間，陳水財在藝術世界裡免不了要有一段痛苦掙扎的歲月，他之偏好老莊思想，是為了替心靈找一個避風港。

美術的鄉土寫實運動在七〇年代中期以後蔚然成風，然而與鄉土文學不同的是，多數美術家並無文化運動者的動機與心態，他們的創作只是浮光掠影的記錄，並侷限在鄉村與民俗的範疇裡，無法與時代脈搏相呼應。鄉土運動的特色原在於關懷現實，但刻意避免西化與工業化污染的鄉土美術，只能在古厝、農夫、水牛、寺廟及流傳民間的工藝中去精雕細琢，他們不但無法掌握斯土斯民的生命真相，亦使原本關懷現實的鄉土寫實美術竟然逆退為逃避現實的一股歪風。

當畫家們興奮的對著照片描寫鄉土時，陳水財冷眼旁觀這趨附時尚的風潮而不為所動，他在中國傳統文化中找到了心靈的慰藉，他在老莊哲學思想中沉靜下來，在自己的理想世界裡遨遊。陳水財企圖畫出超脫塵世的人生境界，他將僧道人物放置在浩瀚無垠的天際，騰空而起，背向畫面的智者彷彿已從人生感傷的情懷意緒中了悟通達，那智者其實就是畫家自己，不為種種有限的具體事物所綑綁，不但已超越塵俗，更將生命提升到與宇宙並存的高度；在那個「乘雲氣、騎日月、而遊於四海之外」的歲月，陳水財對那些刻意懷舊及充滿廉價感傷的鄉土美術是不屑一顧的。他沉醉在自己心靈的妙語中，卻也自囿於內省孤傲的囈語世界中，他的超脫或許也是一種退縮和逃避吧！

註：
26.參考陳水財自述。

2．冰冷擁抱的現代

隨著年齡與閱歷的增長，面對台灣社會的快速變動，七〇年代末的陳水財在經歷長期的「枯坐冥思」後，終於體認到自己的藝術與人生現實格格不入，「離開現實生活而避入一個自閉的樂園裡，尋找一種永恆的價值以作為精神的依託，這並不真實，也很寂寞」[26]，陳水財意識到以往的「超越」也是一種強求，他開始正視過去生活中所逃避的一切事物，讓自己實實在在的接納現實生活裡的一切，他的視野因而急轉直下，重新把焦點放在煩囂的都市影像中，並以俯視大地的心情描繪出鋼管林立及煙囪高聳的工業城市景觀。

由於視野的開闊，陳水財放棄了以往精確形象的掌握方式，他使景物介於抽象與實象之間，而強烈狂放的筆觸、奔放錯落的色彩，更將高雄特有的酷熱、灰燼和噪音都散發出來。陳水財創作這一系列作品時正值七〇年代末（圖15），已帶有濃厚的新表現主義色彩，這對當時還在追求「現代」的台灣畫壇而言顯然相當前衛；然而陳水財並沒有繼續這樣的風格，他照著自己的心路歷程來發展，而沒有理會即將來到的後現代風潮，這使他錯失了開風氣之先，獨領風騷的大好機會。

為了要掌握更為真確的生活現實，陳水財把他的焦距調近，直接逼視觸目所及的「公路」，卡車、機車、行人、路邊孤寂的樹木及所有工業文明所帶來的種種現象，都變成他表達的「語彙」，透過這些熟悉、親切的語彙，他才更能感受到現代生活所給予他的衝擊。

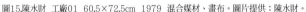

圖15.陳水財 工廠01 60.5×72.5cm 1979 混合媒材、畫布。圖片提供：陳水財。

圖16.陳水財　卡車05　97×145.5cm　1980　混合媒材、畫布。圖片提供：陳水財。

「藝術如果離開了土地，便失去立足的基點」，這是鄉土寫實藝術所高舉的旗幟，也是重返人間的陳水財所堅持的信念，但鄉土美術熱衷的是記錄農業社會殘存的影像，而陳水財卻是從「人」的感受出發──即人類自身對環境的承受與反應的張力，他的畫面不是客觀形象的再現，而帶有表現意味。

陳水財將來往於公路上的各種車輛放置在虛空的背景前，讓具象的景物突顯於抽象的空間中，疏離感遂油然而生，而那些我們所熟悉的車輛，經由樹脂的透明性、壓克力顏料的流動性以及畫刀造成的破壞性，將形象的物質性解散了，使具象的畫面得以呈現出抽象的情境，並顯出一種非現實而又焦躁不安的律動效果。城市裡的「自然」已不再是安閒穩定的自然，人和機器一般，都被時代所驅使，陳水財

冰冷擁抱的現代生活，其實含藏著許多無奈。

一九八一年，陳水財以一系列的〈公路所見〉[圖16、17]，在美國文化中心舉行了首次個展，當時正是超級寫實主義式的鄉土美術風行的時代，陳水財將現實生活中最真切的感受表達出來，這種源自內在的寫實，絕非鄉村與民俗範圍裡力求形象逼真的鄉土潮流所能接納。

3．人性之迷惘

首次畫展結束後，陳水財中斷了他熟悉的街景風格，他不願為風格的塑造而重複他已探索過的問題，更重要的是，他最關切的問題仍在於「人」。從塞尚以降的現代藝術，在繪畫的獨立性、純粹性乃至視覺性的過程中，已經使藝術異化了，終於，「人」的地位也失落了。就中國藝術精神的觀點而論，凡是排除精神內涵而不能回歸人情的藝術，都是低層次的

官能藝術,這也是陳水財之文人情懷所持的觀點;所以,當後現代主義將文學敘述性和反映現實生活感受的功能再度復甦時,陳水財鬱積已久的「人性」也隨之暴露出來,整個八〇年代,他在畫布前展開了長期而艱苦之「人的形相」的追索。

無畏的面對「人」,陳水財早已從個人孤傲式的感喟中脫出,他思索的是人的存在意義,這不再是個人生命大小長短的問題,而是整個人生意義的問題,他的繪畫衍生自深刻的人生探索,是對人之存在的統合剖析,因而具有悲觀性的人文主義色彩,他以一張張沉重的臉孔開始,呈現對人生意義的種種思考。

「人是一團被擠壓成形的肉,藝術是包在肉裡的良心,藝術要將臉雕刻出來,讓莊嚴掛在臉上,使肉體成為尊貴的生命」[27],陳水財經常在老兵衰老的臉龐中,看到堅韌無比的生命力,懷著對生命尊嚴的敬意,他將一個個飽經風霜的臉充塞在大型畫布裡,銳利的線條在臉龐留下了一道道的痕跡。雜亂狂野的筆觸、斑駁晦澀的色彩,人的形貌經過刷、潑、疊等複雜的處理後,才表現出深層糾葛的意義,也因為自然形象的美感被「破壞」,現代人的疲憊、挫敗、傷痛等心理現象才得以浮現。

八〇年代中,陳水財把畫面的焦點由人的臉部轉移到身軀,肉體的痛苦扭曲能表現出一股強韌的張力,也更能將形象所拘束的感覺解放出來,有如傑克梅弟的軀體般,捨棄形貌的「人」才能更具人的象徵性意義。為了強調軀體的形態,四肢乃含混地與身體糾結在一起,

臉部也只剩下一個輪廓,陳水財以率性而寫意的方式描繪人,然後安置在不同色面的異度空間裡,再加上許多突兀的幾何形色塊,使那些面目難辨、扭動不安的人,呈現了一種紛繁而混亂、迷離且幻化的荒謬情境。

彷彿被世紀末的迷惘和焦慮所籠罩,八〇年代中期以後的陳水財,人物形象不停地在塑造、轉變後拋棄,從誇張變形到模糊難辨,再從傳播媒體的影像取材作畫,草略的畫出僅具輪廓的形象。這種種轉變,都呈現出都市生活的疏離、孤獨與無奈,在一個多元而分歧的時代裡,陳水財也不免神態倉皇、形色困惑。

4.一個人的世界

圖17.陳水財　馬路01　112×145.5cm　1980　混合媒材、畫布。圖片提供：陳水財。

八九年初，他終於由複雜的人群中回到了單純的「一個人」，和以往不同的是圖形和技巧都趨向單純，情感也不再激動熱烈，而轉為理智、醒悟、深刻。在那樣簡單的圖像裡，蘊涵著無比深沉的力量，迫使觀者久久不能釋懷。陳水財總是先畫出形象鮮明的圖形，然後才展開一段漫長的修改過程，所謂的修改，是把可辨的形貌去除掉再畫出來，然後再偏執地塗掉，塗塗抹抹的結果，便在猶疑中緩緩展現一個有深度及概括性非常強的根本結構，這個結構已經去除不必要的皮肉，也剔除多餘的線條轉折，如此，形體的真髓才錘鍊出來；這最終極的形體，僅只剩下一個圖形式的概念，人

的性別、個性、意義都還原為一個簡練的繪畫造形符號，或許，當陳腐的形象一一剝落，當人的面貌漸被抹除後，我們才能看到遮蔽在形貌下的心靈（圖18）。

在塗改的過程中，陳水財不僅去除了造形中的枝枝節節，情緒中的雜質也逐漸從畫面上褪去，這是風格的凝練。那些經不斷演化而來的人形，含有大量的觀念、想像、熱情，並不是理智、邏輯所能詮釋清楚，陳水財把人形演化和積澱為感官感受後，便蘊涵了無法窮盡表達的深層情感反應；所以，他的「人」耐人尋味並有詩之質地，它使我們能涵泳其間，並產生奇異的心靈共振。

圖18.陳水財　人頭1994〜09　150×150cm　1994　混合媒材、畫布。圖片提供：陳水財。

5.小結

九〇年代，陳水財除了繼續畫他的「人」外(圖19)，更喜歡畫摩天大樓，也畫些故鄉的鹽田，而畫的最多的則是大蘋果，一個像人頭一般大的蘋果，也是一個歷盡滄桑的大蘋果，他在同時間內，隨興描繪不同的景物，顯得豁然開朗。

他仍然在畫面上塗塗抹抹，形象不斷剝離又不斷再生，筆觸則像砂礫般綿密粗野地遍佈畫面，顯得沉鬱而厚重，不管是人、是牆(圖20)、是房舍、是水果，莫不充滿深沉悲憫的情結，那濃烈的表現主義色彩裡，潛藏的仍是他強烈的人文意識。

台灣的現代藝術，長期以來在文化斷層和精神失焦中擺盪，在經歷了極端分析、理性解剖、機械科技的漫漫長夜後，藝術家們是否應該從人性的壓抑中走出來，重新找回失落已久的「人」。如是，陳水財漫長而困阨的追索歷程，在這個急功近利的時代，才愈顯出藝術生命的可貴。

圖20.陳水財　牆1990～08　120×162cm　1990　混合媒材、畫布。圖片提供：陳水財。

三、策劃人──李俊賢

（1）小傳

1．學畫過程

　　一九五七年出生於台南麻豆的李俊賢，幼年成長於雲林北港，直至小學全家才搬到高雄「定居」。從小就喜歡在家門前的「土地」上畫圖的李俊賢，美術方面的表現頗為突出，只要校園裡有相關美術活動，總是少不了他，藉此也得到一些獎勵；成績一向優異的李俊賢，未因喜愛畫圖而影響成績，高中順利地就讀雄中。當時的雄中擁有專業的西畫教室、國畫教室，並有許多石膏像，除了供平常上課使用，想就讀美術系的學生晚上也利用美術教室「補習」。「有時晚上經過，看到裡面有一些人用畫架在畫圖，一副嚴肅又專注的樣子，會覺得

那些人都很像畫家，四周很暗，只有美術教室有光，又有人在畫圖，那種氣氛的確相當迷

圖19.陳水財　叔公01　130×97cm　1999　混合媒材、畫布。圖片提供：陳水財。

人。」[28]當時，李俊賢下課後就得到醫院照顧生病的父親，精神上承受的壓力，導致個性的不開朗，鬱結的情緒最後靠著畫圖（利用上課時間，課本畫滿了風景想像圖）和玩棒球得到紓解。

雄中時代，假日雖認真地騎著腳踏車到處看展覽，但對他而言，畫圖只是青春苦澀歲月的「解放」，與立志當畫家扯不上關係。直到高二下學期的美術課，時任美術教師的羅清雲，正好看見他的風景寫生圖〈保健室〉頗為欣賞，遂自動幫他報名救國團的「寫生隊」。雖然父親在當年的暑假去世，但正好可以藉繪畫「療傷」，他以「無比的新奇興奮的心情」[29]，騎著車到學苑（高雄救國團支部）報到；這個不甚起眼的起點，卻是李俊賢踏上「藝術歷程」的開始。大學聯考在志願表上填「美術系」似乎是再自然不過的事。

考上文化的李俊賢，只讀了二個月便毅然決然休學重考。除了到羅清雲畫室習「靜物畫」，也努力到各風景區「寫生」。經過這段「孤鳥」期，終於考上師大，一圓展翅飛翔的夢想。

一九七九年師大美術系畢業後李俊賢回到高雄，和當年寫生隊的成員共組「午馬」。未解嚴前的藝術家，總是藉著不斷參與畫會增加展覽機會與切磋畫藝，李俊賢也不例外，至一九八六年出國留學為止，除「午馬」外，還參加「南聯盟」、「夔藝術」、「當代」、「第三波」（後二個為台北地區畫會），算是相當活躍的年輕畫家。此時除了在國中擔任美術老師，並成立「河邊畫室」，專收報考大專院校美術

系的學生（另有少數的純藝術喜好者）。

除了畫會活動、學校、畫室教學，李俊賢同時在洪根深主導的《藝術界》雜誌以「李史冬」為筆名，打響繪畫創作之外的另一個名號，從此──「雙管齊下」，在諸多「前輩」中毫不遜色，成為高雄能寫（策劃、藝評）又能畫的「一號」人物。

2.留學時期

八〇年代中，看著畫友、同學相繼出國，李俊賢在一九八六年二月終於「拋下一切」整裝負笈紐約，入紐約市立大學的市立學院就讀。

個性原就沉靜的李俊賢，處在世界藝術潮流激盪的異鄉中，卻顯得頗為沉默，他的沉默來自生活的壓力，來自如何解決畫什麼、怎麼畫的本質問題…。前者，透過打工，解決了生活的困境，也因當過美工，有了報紙雜誌編排的經驗，回國後接任「畫學會」理事長一職時，對於《會訊》才有大刀闊斧的改革動作。後者則透過看展覽、閱讀、思索、不斷創作……，慢慢建立了自我的創作體系。

此外，將近四年的留學生涯，李俊賢對於「藝術家」這個角色在社會上的責任，終於有比較具體的想法：「到紐約之後，看到很多大藝術家的創作，尤其是當代的藝術家，被他們的作品深為折服，發現藝術創作的天地竟然是如此開闊深厚，做為一個藝術家是有價值的，一個大藝術家對於社會時代是具有深沉意義的，大藝術家能夠深刻的刻畫詮釋身處的時代，提醒世人時代的深沉面貌，做這種事情實在是太有意義了，值得投資一生的時間好好經

註：

28.李俊賢（2002年6月），〈苦澀年代裡的苦澀少年－回憶1970年代的雄中生活〉，收錄於《雄中藝術家－藝術之路》畫集，高雄：正修藝術中心，頁111-112。

29.同上註，頁112。

184

營。」[30]這段剖析或許解釋了李俊賢畫中質樸粗獷的台灣力量及在策展時始終帶著強烈使命感的原因了。

3.回國發展

一九八九年底回台的李俊賢，於一九九一年接任「畫學會」理事長一職，頗具理想性格的他，企劃了多項活動，把「畫學會」轉型為深具社會意識的知識分子型畫會；其中「台灣土雞」的競選（詳見本章第二節），最可看出他本土化的性格、本土化的幽默、本土化的熱情及做為一個知識分子對社會的關懷。由李俊賢撰稿的競選演講錄影帶如是言：「在下是登記一○一號正港台灣烏骨土雞，身體健康，丹田有力，雞肉結實，為著要去國會跟人相拚，咱從去年開始每日舉石輪、爬壽山、隨野雞車跑百米。」「我決定要拿雞毛撢子掃街仔路，讓那些老國代永遠離開中山樓，咱們的目標是『風雨如晦，雞鳴不已於國會』…就算萬一我土雞仔不幸變做紅燒雞，甚至『宮保雞丁』，祇要有一口氣在，一定為正義力拚到底。」[31]類似此類的戲謔俚語及對現實社會的嘲諷，頗能令人會心一笑。

文字雖然插科打諢，貌似下里巴人，也有那麼點犬儒的味道，但從李俊賢回答記者的一段文字，可以看出他的理想性格：「現代畫應該跟著時代走，祇要是關心現狀的人，就無法和政治社會文化脫離關係。」[32]「藝術是時代的良心」正是他藝術觀的最佳寫照。

一九九三年因健康因素卸下理事長一職的李俊賢，好像也未曾歇息過，除了仍負責「畫學會」《會訊》外，接下來爆發的〈源〉事件、創辦《南方藝術》…，高雄畫壇的活動，幾乎都可看見他努力的痕跡。這些年來，除了教書、創作，李俊賢仍秉持他思路清晰、論述精準的特長，充分發揮個人企劃活動的「功力」，除參與策展一九九六年「台北雙年展」，更主導了二○○○年「土地辯證」、二○○一年「後解嚴時代的高雄藝術」、二○○三年「高雄國際貨櫃藝術節視覺藝術」等重要展覽，已成為望重一方的策展人。

（2）藝術風格

整個七○年代中期至八○年代，台灣美術可說是籠罩在鄉土寫實繪畫的風潮中，土甕、水牛、簑衣、農舍…，年輕人時興揹著相機到鄉下攝影、速寫，鄉間殘破古舊的景致一時間成為繪畫圈的主流題材，而水彩的快速、便利性更成為藝術家最常使用的媒材。

就學師大期間，李俊賢所面對的時代氛圍即是如此。其實，學生時代他已常在當時的凹仔底或援中港一帶寫生，當時凹仔底尚未興建高樓大廈，路上盡是農村景色，而援中港是個漁港，偶而也有磚砌的農舍工寮，這一切對有點孤僻的他而言是絕佳的對景寫情場域，因為，沒有「人味」的鄉土寫實正適合當時李俊賢冷峻孤僻的藝術品味(圖21)。

1.心象風景

經歷激情的鄉土寫實狂潮，李俊賢自師大畢業，回到高雄後不久即和高中時期戰友共組「午馬」；不久之後又加入學長陳水財等籌組的「南聯盟」。整個八○年代的前期，李俊賢的藝術生涯可說是在與畫友相濡以沫的討論和舉行聯展中展開的。

註：

30.參考李俊賢所提供的〈在紐約建立的藝術觀〉一文。

31.李俊賢文字提供。

32.參考邱銘輝採訪稿，〈「台灣土雞」選國代，打死無退「101」〉，刊登於《新新聞週刊》1991年12月23日～29日，頁67。

圖21.李俊賢 窯 71×110cm 1979 水彩、紙。圖片提供：李俊賢。

八三年〈北美館〉開幕，陸續引進國外大型美術展覽，特別是極限藝術和材質主義正熱烈展開中，但這些展覽對於地處南方的高雄來說，卻沒有立竿見影的效果，反倒是經歷「美麗島」事件的台灣，冷凝的政治空氣裡已有山雨欲來風滿樓的內在騷動，較敏感的畫家已經開始以新表現的手法來描述台灣現象，但對於個性比較沉穩且一心嚮往紐約的李俊賢而言，社會的諸多變動於他而言，只具有意識的作用而無藝術的作用，對於創作並沒有太大影響，平日除了教書、畫室兩地跑，其餘的時間就過著「年輕藝術家」的生活——和畫友喝酒聊天到深夜。

此時李俊賢正創作與畫壇的主流無關，但與過去學院經驗有關的繪畫，那是一系列單純的風景畫作[圖22、23]，這批作品冷峻、神秘、悠遠而空寂，和超現實主義的夢幻化境，有著本質上的不同；李俊賢的作品在形象上是寫實的，有具體的山、也有汽車、公路、港灣和溪谷等，但他卻故意營造與視覺經驗不符的內容（如筆直的公路上方立著支架，上頭爬滿蔓籐類植物直到天際），或者以綠、紅、黑為主色，強調凝重的氣質，刻意避開可能造成虛無縹緲和浪漫的感覺。

這批精細雕琢的風景，雖然予人頗為悠遠的心靈意象，但事實上李俊賢的眼光還是現世的（如畫中有左營的半屏山、凹仔底的水塘等風景），他並未逃避現實生活的感受，只是把他內在的意識轉化為視覺的幻象，創造了一個看似夢幻實則現實的意境罷了，這是年少輕愁

式的懷鄉：寧靜、孤寂且深鬱，雖然有些矯情，但卻深具感染力。

　　一九八四、八五年，李俊賢以「神秘之行」為主題展於台北和高雄，由於畫質澄明穩斂，畫境疏離縹緲，因而頗受矚目。展完之後，李俊賢即赴美取經，開展生命的另一向度。

圖22.李俊賢　夜快車 63×81cm 1983　油彩，畫布。圖片提供：李俊賢。（上圖）
圖23.李俊賢　燈塔 41×53cm 1985　油彩、畫布。圖片提供：李俊賢。（下圖）

註：

33.李俊賢，〈在紐約建立的藝術觀〉，作者提供。

2．歷史意象

八〇年代後半，也就是李俊賢赴美留學的期間，後現代主義正風起雲湧，不僅風行近一世紀的抽象繪畫轉趨沉寂，豔俗誇張的普普也面臨轉型的變局，此時，義大利的超前衛、德國的新表現，還有新意象、新浪潮等已大舉入侵紐約，加上東村的壞畫與塗鴉，李俊賢來到紐約，進入了視覺藝術的綜藝萬花筒內，不免要遊目四顧，並尋找方向，以便重新起步。

歐洲新繪畫和美國的新潮藝術大不相同，他們的作品具有深厚的歷史文化背景，有濃烈的社會人文意識，這和李俊賢的氣質與品味極為相近，尤其是那些把歷史包袱化為創作資源的畫作最能引起共鳴。初到紐約的李俊賢，在經過短暫的猶疑（此時，野狼、駱駝、和尚等亦曾入畫），很快就在基佛（Anselm Kiefer，1945～）和三C的作品中找到了養分，打開了創作上的新局面。

在看了幾位歐洲大師的回顧展後，李俊賢才豁然開朗，他坦言：「…人在一個陌生的異地，以紐約的現實為創作資源是不切實際的，古奇（Enzo Cuchi，1949～）歷史回看、歷史中穿梭的創作觀，啟發了我很大的靈感。」[33]自此，從小對歷史就感興趣的李俊賢試圖在中國歷史中尋找題材，他從神話著手，嘗試在「歷史」（中國文化）和「現代」（當代媒材）的座標中，尋求再出發的起點。

整整將近一年的時間，李俊賢畫了無數的素描稿，慢慢把「概念」轉化為視覺語言後，終於陸陸續續創作出〈周處除三害〉、〈筏〉(圖24)、〈時間之車〉(圖25)、〈十八星宿〉、〈戰車〉、〈飛蛇在天．潛龍勿用〉等以中國故事為題材的系列作品。

在這些作品中，通常他以半具象的造形將主題置放在畫幅中央，時而工整、時而渦旋的大筆觸，加上自由滴落顏料的痕跡，似乎得以

圖24.李俊賢 筏 121×242cm 1988 壓克力、畫布 國立台灣美術館典藏。圖片提供：李俊賢。

圖25.李俊賢　時間之車　116×137cm　1989　綜合媒材、畫布。圖片提供：李俊賢。

讓情緒盡情釋放，此類作品皆以晦暗色系做主色調（咖啡、土黃、暗紅等），交織出一幅幅歲月斑駁，具有「中國意象」的歷史感大作。近四年的時間裡，李俊賢以此苦心孤詣的新表現主義手法模塑他的「歷史巡迴概念」，「對於當時的我而言，紐約、中國、台灣是一樣疏離而遙遠的，創作的來源不是生活經驗，而是概念的推理演繹，面對的既然是這樣的現實，對自己不致於太陌生，在紐約又能有起碼符號效應的中國歷史傳統符號做創作的研究，如今

想來也是頗為自然的。」[34] 李俊賢客觀而誠懇的一語道出採用中國傳統符號只是環境使然下的選擇。在某些意義下，符號其實是最簡單的概念陳述，它的力量遠遠超過它所能陳述的，李俊賢在八○年初剛展開藝術生涯時並未深化其創作的符號，也未真正建立創作的系統，因此，選擇有五千年歷史的「中國」做為中心思考的符號，而放棄先前真正生活過的台灣風貌，似乎也是理所當然的。

中國歷史的包袱何其沉重，歐洲大師的造

註：
34.李俊賢（1998.8），〈藝術家創作理念自敘〉，刊登於《李俊賢畫集》，高雄：高雄市立美術館，頁8。

形何其強烈，李俊賢在生命的困窘中力圖藉由民族文化的省思和現代藝術的語彙找尋新的出路，他把具體的歷史意象懸浮在抽象的空間幻象中，既深沉又虛無，每能令觀者興起獨立蒼茫的高蹈與無奈，李俊賢用概念所推演出的歷史意象，其實仍充滿了濃烈的情感張力，面對亙古悠悠，頗令人神往。

誠如陳水財在〈「歷史」與「現代」的糾葛——李俊賢的「紐約心情」〉中所述：「在『歷史意象』與『現代意識』的糾葛下，李俊賢滿懷悲壯；他的近作確切地體現了這種『紐約心情』。『歷史』、『現代』，『古人』、『來者』他的藝術中透露的不正是陳子昂登幽洲台時，那種『念天地之悠悠，獨愴然而涕下』的儒士胸懷嗎？」[35]

3．台灣意識

自八七年解嚴之後，台灣進入了一個新的時代，不論政治、經濟、社會、文化都顯現出狂熱喧騰的騷動景觀，再加上接續而來的黨禁、報禁、開放觀光等一連串的政策突破，使台灣過往的禁忌一一被搬上檯面重新檢驗，在這樣的歷史變革中，台灣意識遂從檯面下的政治思惟逐漸擴散到各個領域。

當台灣美術已經瞄準台灣本土為創作標的時，李俊賢還在海外形塑他的「中國意象」，但自八九年底返台後，經由深刻參與高雄美術界的公共事務（一年後接任「畫學會」理事長），加上原本對歷史、對體制、對認同的敏感觀察，使李俊賢逐漸建構了他個人獨特的本土意識與觀照方式。其中頗值一提的是九一年六月與陳水財、倪再沁在台東展出的「台東計

註：
35.陳水財（1990年5月），〈「歷史」與「現代」的糾葛－李俊賢的「紐約心情」〉，《雄獅美術》231期，頁168。

畫」於日後衍生為遍及全台的「台灣計畫」（後加入蘇志徹），自九一年至二○○○年，每年在一至二個文化中心展覽，以地域環境中的各種自然人文現象做為探討標的，然後再以視覺的形式加以展現。他們以「走透透」的方式，在「政治畫（化）」風行草偃的九○年代，深化其所謂的「台灣意識」。這種全面觀照體察而和現實環境互動的方式，和李俊賢的個性頗為契合，這是他創作上的轉捩點。日後，他逐漸發展出以愛河、柴山、吉貝、媽祖、檳榔樹……「土地意象」的符號；而具個人成長經驗的母校、大砲、碉堡、車站等也反覆出現。他在台灣的歷史記憶中攫取關鍵的意象（人物、自然、事件），揉合個人成長的生命經驗（回到高雄這個自幼生長的地方），再兼容紐約時期的經驗（驗證地域性符號與表現能力），他的藝術終於在本土發酵，形塑出鮮明的自我面貌。

一九九二年李俊賢的畫作開始出現了文字，最早在〈高雄印象〉中是現成的印刷文字（揀選過的）黏貼在畫中，此後，文字扮演的角色日益吃重，九五年在〈幹林周罵〉一作中甚至直接以文字為畫作主角，他以平塗式的筆法書寫，週邊則以類綵帶的圖案「滾邊」，最俗民的語言搭配最華麗的色彩，使作品「聳擱有力」。這種以俗民化的語言做為創作的模式，最早起於演藝圈中，當白冰冰的「介高尚」開始流行在社會一般階層且朗朗上口時，足見台灣某部分的審美品味正由布爾喬亞的優雅情調轉型為向俗民品味靠攏的意圖，但這一股風潮背後其實牽涉政治「本土意識」的逐漸抬

頭。李俊賢是一個現實感受性敏銳的知識分子，身處後解嚴的九〇年代，面對政黨間的意識形態之爭、層出不窮的抗議事件、檳榔西施猖狂等社會現象，「……，李俊賢似乎看到了現實中的惡，也被挑起了一種悲情的歷史感，以及個人生命經驗中長久潛藏的積鬱。置身九〇年代的台灣情境，『本土思維』在在都讓人鬱鬱不安，千言萬語，最後只好以四字真言『幹林周罵』作了結。」[36]（圖26）

由於文字（本土話語彙）的感受性強烈，

圖26.李俊賢 幹林周罵 117×91cm 1997 綜合媒材、畫布。圖片提供：李俊賢。

註：

36.陳水財（1998年8月），〈在咒罵與自讞中提升－評李俊賢近作〉，刊登於《李俊賢畫集》，高雄：高雄市立美術館，頁13。

使觀者的注意力不可避免地深陷在「靠腰」、「甲爸」[圖27]、「午告頌」等情感濃烈的台語文字中，也因此遭到某些如「抽離文字後還有本土嗎？」的質疑。其實，與文字相隨的海洋、農田、學校、碉堡、塑膠、筏、香蕉樹、姑婆芋…，不但意象鮮明且強悍，而且既敘事又象徵，還有激切的歸屬與想像；此外，其藝術語言融合平面書寫、爆烈式筆觸及潑灑滴流的效果，使觀者未見「字義」，但可由「字形」中看到書寫、塗鴉、招牌、囂張等異質同體的

圖27.李俊賢 228三部曲之甲爸 117×91cm 1997 綜合媒材、畫布。圖片提供：李俊賢。

「李俊賢標記」，這已是十足本土化的體現。

4．小結

　　對於李俊賢的藝術進展，評價頗為兩極，肯定者認為「他的藝術具鮮明的社會觀察意味，並企圖以嚴厲的咒罵，喚醒了某些被壓抑在心靈底層的鄉土意識，也以語意與圖像間的辯證，揭露了一種長久被壓抑的微妙心理狀態，同時也對所處環境的熱切期許，具強烈的現實感受性，也具嚴厲的社會批判性。」[37] 某些持否定角度者認為李俊賢的圖象與文字之間的結合並不適切，而其所指涉的情境也有窄化之嫌，尤有甚者，認為李俊賢的台語文字畫應該超越個人的經驗感受而提升到更為普世的情感與價值。其實，創作者不需考量作品的接受度，而從李俊賢不斷在超越的文化思惟來看，他的藝術必然將以不斷深化的本土味，煥發出更為深刻且淑世的──台灣美術。

⋮⋮⋮

第四節　豐富多元的高雄現代美術風格

　　風起雲湧的八、九〇年代，高雄美術是以多種不同的風貌呈現的，在現代繪畫的「運動」之外，美術創作有極為寬闊的揮灑空間，沒有令人景仰的導師、先驅者，也沒有席捲時代的特定風潮，高雄「現代」美術置身於「後現代」的環境中，也呈現出豐富多元的面貌。這些美術家中，有些是不擅於組織、運動或論述者，但卻是極其優秀的創作者，有些甚至是全台知名的藝術家，由於本文論述取向（以運動為主）所限，在此僅能略述諸家風格，以彰其藝。

圖28.邱忠均　釋迦如來　67×65cm　1985　水印木刻版畫。圖片提供：邱忠均。

一、邱忠均

　　邱忠均於一九四四年生於高雄縣美濃鎮，雖然自小就對美術有興趣，但他仍正常地考入政治大學法律系，爾後，高考及格任職於法院。他的藝術事業是在下班後展開的，早在七〇年代，邱忠均就已經是知名的版畫家。

　　一九八一年，邱忠均由台中調來高雄，任職於地方法院，公餘之暇仍繼續藝術創作，他的木刻水印版畫刀法拙澀、造形簡樸、設色明快，頗有民間版畫的親切感，創作題材也很廣泛，包括鄉野風景、花果草蝦、佛畫及年畫等，除了用木板雕刻外，也嘗試用真珠板（即精密保麗龍板）製版，仍用水印套印。

　　八〇年代中，邱忠均在高雄舉辦他第四次個展後皈依佛門，潛心學佛並勤練書法及水墨畫，此後即以佛教題材製作版畫及水墨創作（圖28）。雖然題材略有改變，但邱忠均仍以民俗藝術的率真樸實為出發點，再加上心靈之虔敬、祥和，使他的佛教作品中不但具有厚重樸拙的

註：

37.同上註。

質素，還有另一分莊嚴肅穆。

最近這幾年，邱忠均創作愈勤，個展、交流展、巡迴展加上版畫示範，他仍然不忘發願製作大幅版畫，至今已完成〈石窟大佛〉、〈華嚴菩薩〉、〈西方淨土變〉及〈佛說阿彌陀佛〉等系列^(圖29)，這些佛像版畫，刀法穩斂、佈局方正，頗能引起一股古樸安詳的情懷，在藝術表現上仍不失為佳作。

已卸下公職的邱忠均，在家鄉闢地蓋了一棟心中的桃花源，依山傍水的鄉居生活、遊山玩水的休閒活動，使他能更加心無旁騖進行創作，水墨、書法作品越見豐厚，若說中國書畫是老年的藝術，那麼，邱忠均正走在這條路上──穩健邁進。

二、王國柱

王國柱於一九四五年生於台中縣沙鹿鄉，畢業於屏東師專的他雖然在小學教書，卻像從未沾染赤子之心般地老成持重，很少參與繪畫

圖29.邱忠均　華嚴菩薩　80×75cm　1990　水印木刻版畫。圖片提供：邱忠均。

活動，也很少說話的王國柱，除了埋首於藝術創作之外，對台灣政治也有滿腔的苦情。

早在一九七六年，王國柱就在高雄市議會舉行了首次個展，當時他使用的材質相當多元，有油畫、粉彩、石膏（浮雕），不過造形卻單純嚴肅。八〇年代，王國柱在台灣政治逐漸解禁的狂熱中有很深的感觸，八四年的個展，他的木板浮雕及炭精素描塑造出苦澀落寞的造形，初步建立了他獨特的語彙。

木板的特殊紋理以及鑿刻後的痕跡特別令王國柱心動，因而漸漸地放棄了其他媒材，在木板畫和木板浮雕裡去尋找他的台灣悲歌，〈台灣人〉系列版畫是他為苦難的同胞所鑿刻的苦難形象。其實，王國柱的版畫技巧並不算流暢，甚至有些拘謹，但懷著悲愴與哀傷所刻出的版畫，已然渲染了愁緒滿腔，藝術不藝術已經不重要了。王國柱的木刻浮雕是比較特殊的，那是一種非學院式的雕琢，好像只是很老實地把圖像刻在木板上，沒有漂亮的刀法、沒有嚴密的結構，瘦長的雙臂、突兀的雙眼、無言的吶喊，王國柱在木刻中隨意地把意象拼湊在他的悲情裡，的確刻鏤出深沉的傷痛(圖30、31)。九〇年底，王國柱在市立圖書館的第四度個展驚動了高雄現代美術界，這個學院出來的素人木雕家以他的藝術做為控訴的工具，略顯稚拙的刀法，所刻出來的那些令人悸動的造形，使會場像是被歷史巨輪輾過的現場，那枯瘦苦痛的形象早已扭曲在人們的記憶裡。

三、楊國台

一九四七年生於台南市的楊國台，就讀國立藝專時特別喜歡版畫，經常利用寒暑假到老

圖30.王國柱　殉道　164×97cm　1991　檜木板浮雕、壓克力彩。圖片提供：王國柱。

師的絹印工廠研習製版、裱絹、刮色、套色等各種技法，成為他日後用絹印版作為創作媒材的重要因素。

自藝專畢業後，楊國台一直在廣告設計界服務，然而，他從沒忘記他的版畫，從他排的滿滿的版畫展資歷可知他旺盛的創作慾望。由於長期從事設計工作，新鮮、亮麗和詭異就在不知不覺中成為楊國台版畫風格的基調，雖然他的意象是那麼的傳統，但經由他的妙手點染，莫不充滿無比炫爛的現代感。

七〇年代的楊國台，善用花與蝴蝶來描述人間的情愛，花的美麗、蝴蝶的幻化，還有它們富於韻律的構成，楊國台隨手拈來的其實是

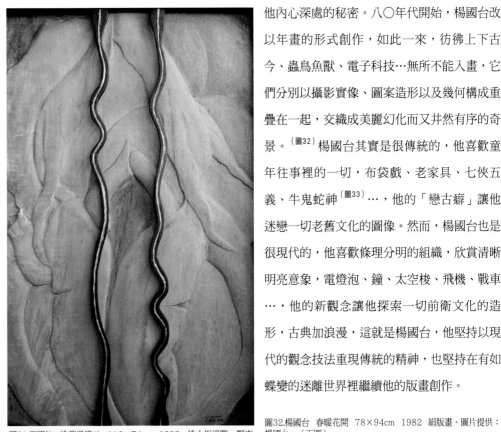

圖31.王國柱　桃花過渡二　116×74cm　1992　檜木板浮雕、壓克力彩。圖片提供：王國柱。（上圖）

他內心深處的秘密。八〇年代開始，楊國台改以年畫的形式創作，如此一來，彷彿上下古今、蟲鳥魚獸、電子科技…無所不能入畫，它們分別以攝影實像、圖案造形以及幾何構成重疊在一起，交織成美麗幻化而又井然有序的奇景。（圖32）楊國台其實是很傳統的，他喜歡童年往事裡的一切，布袋戲、老家具、七俠五義、牛鬼蛇神（圖33）…，他的「戀古癖」讓他迷戀一切老舊文化的圖像。然而，楊國台也是很現代的，他喜歡條理分明的組織，欣賞清晰明亮意象，電燈泡、鐘、太空梭、飛機、戰車…，他的新觀念讓他探索一切前衛文化的造形，古典加浪漫，這就是楊國台，他堅持以現代的觀念技法重現傳統的精神，也堅持在有如蝶變的迷離世界裡繼續他的版畫創作。

圖32.楊國台　春暖花開　78×94cm　1982　絹版畫。圖片提供：楊國台。（下圖）

圖33.楊國台　江湖英雄　91×78cm　1987　絹版畫。圖片提供：楊國台。

四、蘇信義

蘇信義一九四九年生於嘉義，一九七三年自台灣師範大學美術系畢業後，因為教書而南下高雄。除了教職外，創作是他生命中的另一個重心。接受嚴格學院教育的他，在作品中卻可看到與一般藝術家迥異的優雅氣質，從展覽命題所饒富的文學性即可窺見一二，例如，一九九〇年的「黑翔／明曜／鳥」、九一年的

「恆春‧風物‧誌」、九二年的「聖境‧俗世‧光」以及九四年的「漂泊‧夢歌‧黃金路」等，皆以莫可名狀的象徵詞語，構築出藝術家內在難以具體言說的思緒和感懷，因此，蘇信義的早期抽象作品，散發出強烈的文學氛圍，瀰漫著一股耐人尋味的精練詩意。

一九九四年，蘇信義自〈帝門〉個展後，即思索創作的改變；九八年，自教職退休，二十五年教書與創作交錯的生涯，終於得以心無旁鶩的回歸到專業藝術家的身分。他持續不斷藉著創作手稿，希冀突破念茲在茲的課題（圖34）。他經常開著車在高雄「遊街」，他說：「第一次逛到港口，看看四周，咖啡色的鐵鏽物四處可見，工人遺棄的衣物也到處都有，突然覺得置身陌生的城市。」[38]工業化的材料，具有強烈的「材質力量」，班駁的鏽痕記錄歲月的足跡，這些物質同時見證了工業城的起落，目睹異於其他城市的「材質特色」，觸動了藝術家的心弦，這個「發現」啟迪他對周遭環境的意識，終於開展新的創作方向。為了符合「工業印象」，他開發媒材的可能性，打破了原本的創作慣性，將屬於工業、屬於港都的油污和悶熱，將藝術家的主觀意識注入其中，交響出一篇篇真實而深刻的「工業史詩」。相較於其妻陳豔淑對於日常生活的微觀，蘇信義選擇了港都的特殊風貌，作為他關懷在地的出發點。

雖然依照地理位置和產業特質的結構，高雄原本就是一個重工業密集的城市，使高雄給人的印象，往往是冷硬的、剛強的、燠熱的工業景觀。但在蘇信義的〈工業史詩〉中，我們看不到生猛、燥進的粗獷特質，對於工業和海

圖34.蘇信義　創作手記98～53　27×39cm　1998　綜合媒材。圖片提供：蘇信義。

註：
38與蘇信義在工作室的對話，2000年。

洋的詮釋，他仍舊帶著濃濃的抒情文學氣質，因而樹立了與眾不同的藝術特徵。

在系列作品〈生命流轉‧工業史詩〉[（圖35）]中，蘇信義運用了許多來自於工業生產過程的現成物和材料，例如充滿污垢的工作手套、機械皮帶、馬達墊片、繩索、漁網、泥沙碎屑等，然後加以拼貼、剪接、交疊，或塗敷顏料、恣意書寫，而使這些原本已失去實質功能的工業物品，轉變了其原有的固定價值，在藝術家賦予其嶄新的生命和價值後，成為富有視覺效果和象徵意義的藝術作品。這些乍看之下猶如平面廢墟的場域，實則是蘇信義精心布置的私密空間，處處透露著個人對於環境的敏銳感知；而透過撿拾和保存的動作，藝術家對於自我的生存狀態有了更高的自覺，同時建構出個人特有之美學觀照，當然也深刻而真實的反映出城市所特有的景觀和性格。

五、陳豔淑

一九五〇年出生於高雄的陳豔淑，是一位相當有活力的女性藝術家。自一九七三年由台灣師範大學美術系畢業後，即開始一連串藝術創作上的探險和嘗試；但在陳豔淑不同時期的作品中，依然不變的是充滿詩意和陰性特質的優雅氣質。

大約在九〇年代初，陳豔淑選擇植物、土地、流水等自然界中隨處可見的物件作為創作的主題，試圖利用這些經常為人們所遺棄、輕忽的原始生命，喚起自己和群眾對於自身所存環境的更多思索，就如她在《陳豔淑畫集》中所說的：「面對荒漠般的都市，自然能帶給我們一線生機和反思。那山、石、流水、樹，所

圖35.蘇信義 生命流轉‧工業史詩 162×130cm 1999 綜合媒材。圖片提供：蘇信義。

呈現的風貌是溫和而熱烈的。我以葉子的生與朽，作為自己藝術創作的理念。以畫面預留的空白，做為生命本質『素樸質感』的探討。」[39]

高度發展的都會景觀，雖然帶給人們極其便利的生活空間，但伴隨而來的空氣、噪音等各種污染，以及各種不可見的心靈污染；作為一個土生土長的高雄人，陳豔淑對於城市中各種有形、無形的現象，都顯出刻意的關注，在她的作品中，當有相關的回應和表現。例如在平面作品中，經常出現葉片、花卉等植物形象，這些大自然的物件，在畫面中被一種莫名的氣氛所圍繞，彷彿這些生命意外置於一個虛空裡，在畫面中，孤獨又美麗的滋生、盛開、

註：
39.參考〈自序〉（1991.5），刊載於《陳豔淑畫集》，高雄，自費出版。

直至凋零。近幾年，陳豔淑的「植物」衍生、幻化為創作者寄託的心靈原鄉，在一幅幅低彩度、高明度的作品裡，她「輕描淡寫」，既柔和又細膩的傳達作者的心境(圖36)。

透過陳豔淑的詮釋，為這些不知名植物作了最好的「留影」，對於她而言，這些微不足道的生命型態雖不如人類或是動物來的顯著，卻始終在自己存在的軌道中，如實的運行著，即便是存在於污染的環境空間，也能發散出不同的光亮和溫度。

陳豔淑與物件的關係，從九〇年代前期對於自然生命的禪意抒情，逐漸轉入對生活物件的生活抒情。她收集許多來自於日常中的消耗品，例如空的保特瓶、廢棄的棒球手套、故障的熨斗等，然後包裹以鮮紅色的塗料，使這些原本遭受棄置命運的物件，再一次的呈現出其特有的造型，經過安排與陳列的行為，表現出物件本身原本被忽略的各種美感。

在藝術的表現中，對於現成物的利用早已行之有年，不同的是各個藝術家對於這些物件的態度，對陳豔淑來說，這些看似無用的東西，事實上都曾在不同時刻介入她生命中，它們並不僅僅是日常用品（雖然被淘汰），而是具有特定意義的記憶和經驗，保存著流逝時光中的某些吉光片羽，陳豔淑「直接」書寫了關於她自身內在的生命詩篇(圖37)。

六、林麗華

一九五五年生於雲林縣的林麗華，一九七七年畢業於國立藝專美術科，一九七九年嫁到高雄，一九八八年隨夫婿蘇志徹赴英國留學，九〇年獲陶瓷藝術碩士後返台。

印象中的林麗華，總是以夫唱婦隨的角色出現在高雄現代美術圈中，始終像是在幕後默默付出的傳統女性。即使在女性主義、女性意

圖37.陳豔淑　桃色探戈5　33×25.5cm　1999　複合媒材。圖片提供：陳豔淑。

圖36.陳豔淑　Poême　72.5×60.5cm　1995　油彩、麻布。圖片提供：陳豔淑。

識高漲的後現代，林麗華仍以她一貫的溫婉纖細訴說自己的故事，儘管她的創作在九〇年代已日趨多元，但作品中所關切的始終是她的女人故事。

由於在藝專唸的是國畫組，林麗華在出國前是以水墨工筆仕女畫而受到注意，當時，畫的是恬靜典雅，有如身處化外之境的鏡中女子（圖38）。返台後，林麗華把水墨換成油彩（或壓克力彩）繼續描繪那些面貌姣好、出塵脫俗的夢中女子，雖然媒材有所改變，「女孩」的臉上添了幾許心事重重的愁緒，色彩、空間也轉向凝重深沉，但不變的是畫家的浪漫懷想和對「唯美」的追求。

也許林麗華筆下的女性離人間太遠，過於單純美麗，因而被評論者解讀為「畫白雪公主」[40]的創作，但若從畫中女孩的眼神觀之，由憧憬美夢到迷惘未來的變化應該是畫家成長的一種體現，也許正如張金玉對林麗華女性心境的詮釋：「正如這一系列仕女畫所呈現般，時而被賦予所有的愛與美，但卻也在這樣的狀態中，承擔生命被框架的悲哀，因美麗所帶來的哀愁，正是女人的宿命。這種宿命也只有身為女人自己才能深刻表現出。」[41]

除了唯美的夢幻女子之外，林麗華以紙漿塑形的作品恰恰是誇張的俗世形象，現實社會中的話題成為此類作品的主要內容，蒙娜麗莎、黛安娜王妃、瑪丹娜、德蕾莎修女、波霸女藝人……，典範的、叛逆的、性感的、高尚的、庸俗的、爭議的……，把流行資訊中的女性議題以諷刺對比的手法回應之，足證林麗華絕非象牙塔中的女性藝術家，她是對今日女性

圖38.林麗華 水仙 62×40cm 1988 壓克力、紙。圖片提供：林麗華。

處境「別有用心」的當代藝術家。

比起唯美的繪畫和誇張的紙漿創作，林麗華的陶藝則呈現了另一番風情，具體的臉孔、象徵式的胴體、裝飾性的花朵、符號般的十字架、本能性的弧線開展…，林麗華的陶藝結合了不同的素材，運用了拼貼的手法，混融了現實與神秘，訴說出極為含混多義的女性心事（圖39）。

能夠以繪畫、紙漿塑形及陶藝來呈現自我的林麗華，不僅有純真夢幻、美麗哀愁，也有

註：

40.李俊賢（2000.9），〈永遠的白雪公主－記林麗華畫展〉，收錄於《林麗華畫集》。

41.張金玉（2000.9），〈美麗的形與質－林麗華的作品和她〉，收錄於《林麗華畫集》。

圖39.林麗華　忠貞盟友　51×22×35cm　1998　陶。圖片提供：林麗華。

嘲諷笑罵，更還有潛藏在女人心底難以窺見的人生感喟吧！

七、陳隆興

　　陳隆興於一九五五年出生於台南縣，學生時代和蘇志徹、許自貴、李俊賢及劉高興一起到戶外畫圖，共組「老馬」寫生隊，高中畢業以後大夥進入了美術科系就讀，唯獨陳隆興沒有進入學院受教，他崇拜的是梵谷般的熱情與

力量。一九七八年「老馬」成員共組「午馬」，此時陳隆興的非學院性格異常鮮明，既素樸又激狂，有一種未經馴化的野性之美，顯得粗獷而具血色。一九八〇年加入「南聯盟」經由畫友之間的對話與刺激，加上廣泛的閱讀與思索，使體制外的陳隆興並沒有脫離當代美術的學術圈外，實屬難能可貴。除了參加「南聯盟」、「夔藝術」展覽，還有在〈文化服務中心〉和圖書館的個展，平常以油漆工作換取生活費的陳隆興，在「午馬」諸畫友紛紛出國取經時，仍能一秉初衷、堅苦卓絕的獨自繼續他的藝術志業。

也許就因為未受學院美術教育所約束，使陳隆興得以任性而為，當時的高雄（和台灣）因空氣污染、工業廢水及開發過度等環保問題而頻頻引發抗爭，在這樣的時代氛圍中，陳隆興拿起畫筆做為批判的工具，工廠、煙囪、毒氣、砍伐、浩劫…，陳隆興的主題非常明確，手法非常直接，看到那些因飽受污染而無處可逃的「受難者」，任誰都能感受到畫家的激憤與控訴，如此強烈的訴求和意象，使陳隆興的藝術圖像令人印象深刻[圖40]。

八〇年代後和九〇年代初，當「午馬」諸畫友陸續返台及「畫學會」正風起雲湧之際，

圖40.陳隆興 被出賣污染的半屏山 57×76cm 1989 碳精筆、油性蠟筆、紙。圖片提供：陳隆興。

陳隆興從梵谷式的激情中逐漸冷靜並沉澱下來，工廠和污染轉為大地和陽光，粗暴和戾氣轉為溫潤與祥和，抗拒和苦痛轉為依戀和撫慰。此時陳隆興筆下的南台灣，是戀戀不捨的家園，有濃濃難解的鄉愁，雖然畫面的外在形式不若以往醒目、喧囂，但畫質穩斂、沉靜，畫意深刻、動人，那是茲土有情，陳隆興的台灣有如高更的大溪地，是心中永恆的原鄉，令人眷戀不已（圖41）。

不擅言詞的陳隆興，以畫筆記下他對故土的濃情蜜意，隨著年歲的增長，隨著個人修為與對生命的體悟，也隨著對藝術創作的感受日益深刻，陳隆興的風景彷彿正向「山水」過渡，遼闊、深遠、平靜、溫暖⋯，看來無驚無奇，但卻醇厚雋永，歷久彌新。

誠如陳隆興在自述中所言：「我一直把繪畫當作心靈的日記，也一直認為藝術家應該隨著自己的成長而有所改變，而這樣的改變是內在因素，而不是外在的視訊接受。」[42] 這個學院門牆外的遊子以畫出自己的家園而令人讚嘆，他的日記還在繼續書寫，當然也繼續在展開中。

八、張新丕

張新丕於一九五五年出生於台灣最南端的屏東，東方工專美術工藝科畢業後，一九八一年赴法國巴黎國立高等美術學院進修，並於一九八九年加入奧地利「分離派」。九〇年回到台灣後，於隔年在高雄舉辦個展、參加「畫學會」，不論是藝術表現或生活經驗，都與高雄密不可分。

圖41.陳隆興 大地之搖籃 97×130cm 1998 油彩、畫布。圖片提供：陳隆興。

註：

42.參考陳隆興（1992）
〈自述〉，未發表。

圖42.張新丕　金招椅　145.5×112cm　1992　綜合媒材。圖片提供：張新丕。

剛返台的張新丕，是以精練的素描、簡逸的語彙、虛靈的物象和詩意的氛圍而獲得矚目（圖42），但在「返鄉」之後，張新丕親身體驗了台灣的農業發展隨著時代變遷所衍生的不同變化──從殖民時代的農產供應地、到國民政府遷台後的出口導向，直到近年來因應加入WTO後的巨大衝擊；作為一個出生於農村的知識分子，張新丕無法自身於外，他花了幾年的時間，深入走訪農村的各個角落，切身感受農村在環境及社會中所處的地位和角色，他並大量收集、記錄關於農村轉型的各種現象，而這些經驗，成為他獨特的創作根源，自然而深刻地展露在他的作品中。

例如系列〈生產帝國〉的作品，就傳達出作者對於當代文明與農村經驗之間，所產生既矛盾又相互依存的奇妙關係。張新丕以農村收割季節後、隨處可見的枯黃稻草作為主要媒材，利用編織、纏繞等方法，將沙發、板凳、腳踏車、掛衣架、地毯等人造物件的外圍以稻草緊密的包裹，把來自土地、來自農村的樸實氣質，實踐在人工製品中，呈現出相當弔詭又饒富趣味的效果；此外，散置於稻草上的雞蛋，又彷彿是藝術家刻意製造出的文明/原始、人工/天然的溫柔巢穴，期待著新生命的誕生；就如他自己所說的：「尊重與愛心可讓產業更具有創造性與人性化，如卵孵化須更多愛心呵護。」[43]

整體來說，張新丕的創作元素往往來自生活上隨處可見的物品，經過藝術家主觀的轉化和操作後，呈現出超越本質的意義和效果。張新丕的過人之處，就在於他擅於利用藝術家本身所具有之「超感」的想像力，讓一些原本模糊而粗略的概念，藉由創作的過程不斷發酵、過濾、提煉成出人意表的藝術表現，他使物象和心象相當成功的結合成一體。雖然身處後現代文明、後工業社會中，張新丕卻從未忘記將自然界的生命和活力，注入在作品裡，如此返璞歸真、充滿生命氣息的創作，是張新丕對於在地文化、對於生命經驗深切反思的結果。（圖43）

圖43.張新丕　環保大樹大河戀　1997　裝置。圖片提供：張新丕。

註：

43.參考《後解嚴時代高雄藝術》（2002年），高雄：高雄市立美術館，頁98。

九、蘇志徹

蘇志徹於一九五五年生於高雄市,七七年畢業於國立藝專美術科,八七年赴英國留學,九〇年獲倫敦大學碩士學位後隨即返台。

溫文儒雅有如英國紳士的蘇志徹,沒有領袖群倫的念頭,也無奮勇爭先的霸氣,亦非運籌帷幄的文膽,但他始終是高雄畫壇不能缺少的重量級人物。從「午馬」、「夔藝術」到「畫學會」,蘇志徹都是元老、是骨幹;九三年任「畫學會」理事長,碰上〈源〉事件,處理事情條理分明,把高雄的小事做成全國美術界的大事,他在任的兩年,也是「畫學會」面向最廣、鋒頭最健的時代。《南方藝術》的發行,蘇志徹依舊是出錢、出力並定期撰稿的「同仁」。此刻,他是樹德科技大學視傳系的主任,還是市政府顧問⋯⋯。安穩自適的蘇志徹,不論當領導、搞運動或當老師,其實都做得有聲有色。

畫如其人,蘇志徹的創作總是冷靜、節制而又安穩,把他擺在這個騷動紛擾的時代,顯得相當怪異,他和「畫學會」那些粗枝大葉、張牙舞爪的畫友群聚終日(打撞球、棒球、喝酒、聊天)卻絲毫不受影響,蘇志徹以其貫有的寫實筆調,細心描寫,一絲不苟,那簡潔冷靜的風格放在「畫學會」諸多生猛張狂的作品中當然也就格外令人迷惑[圖44]。

蘇志徹的作品雖然簡明清晰,卻有濃厚的敘事性(如獨立於空間中之女子),其實他無意藉以明志,也不想說什麼,但因畫面的對立性元素較強,使觀者的視覺經驗要被迫轉換成概念思考。尤以九〇年代之後大量以門、窗、

樓梯等母題來表達真實/虛幻、退縮/遐想、個體/環境⋯⋯複雜意識的作品,難免因空間的阻隔、事物的錯置、情境的冷凝⋯⋯引起觀者莫名的困惑與聯想[圖45]。

在此藝術創作日趨爭奇鬥艷的時代,蘇志徹以最俗世生活的「空間」為主題,以最平實穩斂的「描繪」為手段,以最含蓄隱晦的「述說」為理念,他像是末代狂歡派對中始終靜默自持的旁觀者,獨自坐在窗邊或門外,冷眼面對這個既難融入又難脫出的人間世,心情是複雜而難以測度的,蘇志徹在令人嚮往與讓人畏懼的空間通道中穿梭,想表達什麼?

綜觀蘇志徹作品中的意象、構圖、符號⋯⋯,實頗為繁複,但手法、氣氛卻如此寂靜,雖然不似德爾沃(Paul Delvaux,1897〜1994)般詭異離奇,但仍傳達出濃厚的象徵意味,尤以近期出現的連作更增添了欲說還休的氛圍,那是他理性與秩序的世界所意圖剖析卻不能解決的:對存在之質疑。

十、李明則

一九五七年李明則出生於高雄縣岡山鎮,一九七七年畢業於崑山工專高職部美工科,三年後即以他特有的、帶著武俠卡通趣味式的奇異畫風,奪得第六屆「雄獅新人獎」的光榮桂冠,九七年受邀參加「威尼斯雙年展」台灣館的展出;近年,國內外展覽不斷,是頗受好評的藝術創作者。

李明則曾在自述中說:「我畫我住的地方,還有以前發生的事。」[44]但是觀察他的作品,卻往往覺得彷彿進入了李明則的異想世界——斑爛鮮豔的色彩,看似隨興塗抹的筆

觸，描繪的是既古又今、既險又奇的怪誕空間；大部分的作品以人物為主題，可以是武俠小說中俠客與盜匪的對峙、可以是森林中蓮步輕移的神女、也可以是無意經過房間門外的陌生女子，這些看似無厘頭、莫名其妙的時空錯置，經常勾起了觀眾一探究竟的好奇心，在不斷的猜測和解讀下，每個畫面都變成了一個故事的開頭，而眾說紛紜的故事，或許只有那表面看似木訥、實則內心糾葛、奔放的李明則才自知。

　　若由圖像分析，不難發現李明則藝術語彙其來有自：兒時在寺廟觀看皮影戲的表演與看武俠連環漫畫、神怪小說的經驗，一直是他創作的養分。在早期的作品中，他經常援用皮影戲和傳統寺廟彩繪等這些來自台灣民間的、本土的圖騰，而武俠連環漫畫、神怪小說的情節，則一一躍上畫面，二者結合，幻化成一幅幅奇麗詭譎純然台灣式的魔幻演義。

　　隨著年歲的增長和閱歷的豐富，李明則的近期作品逐漸擺脫了早期天真幻想的特質，而轉向沉穩、冥想的氣質，例如〈公子出遊〉系列，表達的即是對於文人美學的嘲諷和戲謔；在作品的表現裡，李明則引用了古典文人美學體系中，象徵品味的園林造景、太湖石、松樹、菊花等符號，搭配上造型奇特、色彩鮮豔的鬼怪圖案，製造出群魔亂舞、妖獸橫行的氣氛，在生猛火辣的鬼怪降臨之下，扭捏作態、孱弱的文人情境立刻岌岌可危、不堪一擊。李明則交錯於真實和虛幻之間的異想世界，或許可以解釋為藝術家遊戲人間、自我嘲解的詼諧表現。

圖44,蘇志徹　人物　70×50cm　1985　粉彩、紙。圖片提供：蘇志徹。

　　出身於農村、生活於都市的李明則，超越了兩種空間形態的刻板印象，創造出具有泥土與文人氣息的自我風格，但這並不意味創作者對於時代和環境的漠不關心，相反的，作品中具有的是冷眼觀照式的高度人文表達，就如他在一九九一年的自述中說道：「時代和環境的變遷，讓我更真實的感受到存在的脈動與氣息。而古老的傳說與童話的眷戀，是我心靈更深的感動。時空的矛盾情結，是我創作的原動和對本質的反思。」[45]李明則在創作中建構了相當具有個人特色的奇幻世界，摻雜了神話

註：
45.蔡宏明（1991.8），〈脫軌與擺盪〉，《雄獅美術》第246期，頁200。

圖45.蘇志徹 「出入之間」系列 70×180cm 1999-2000 油彩、畫布。圖片提供：蘇志徹。

故事和怪誕的冥想，創造出了一種具有台灣風味的藝術圖像（圖46、47）。

十一、陳茂田

木殘，本名陳茂田，一九五七年生於高雄、長於高雄，七九年自高雄海專造船科畢業，因緣際會而走上藝術創作之路，八〇年代中加入〈夔藝術〉，九〇年代主持〈阿普畫廊〉，雖然未經正規學院美術教育（九〇年代晚期進入台南藝術學院造形藝術研究所），也非議論當代的風騷人物，但以其沉毅篤實的性格與充滿感傷意味的風格，一直是高雄美術圈的重量級藝術家。

「茂田」有欣欣向榮之象，而「木殘」有寂寂蕭瑟之意，人如其名，陳茂田以木殘為名，應該是情性之所趨所致。八〇年代後期，由於與葉竹盛、陳榮發等時相往還，木殘顯然受貧窮藝術所影響，因而以廢棄物（多數是木材物件）為創作媒材，再加上浪漫懷舊的時代品味和他敏銳易感的心緒，遂形塑了木殘充滿情感記憶的個人風格。

對於木殘的創作歷程，游崴在〈舊時代再

現——論木殘的創作〉[46] 一文中有詳盡的剖析，他認為木殘作品中的「舊時代」往往可以存在於個人、群體或文化概念這三種範疇之中。它們都同樣地與「當下」保持一定距離。「保持距離，以策安全」，這句交通用語放在藝術世界中也頗有道理。木殘將殘破的器物、泛黃的紙張、歷史的記憶、時間的痕跡、殘存的筆觸……拼組成充滿舊時代氛圍的「新」品味，令人緬懷，令人感傷，也令人眷戀。然而，把相似質感的物件以極為細膩的均質手法重構，材質、色彩及形態上的差異因而隱而未顯，作品最能體現的當是某種以舊為新的形式主義了。

當「戀舊」成為一種藝術手法，評論者的觀點極為相異，如「木殘是在收集歷史、收集失去的生活、收集人們使用過而殘留下來的那些永不消失的自然之美。在那些殘缺、積印過汗漬且刻飾著時間風霜的殘木斷片中，他看到了整個社會走過來的腳印，看到了自己的成長，看到了生活。」[47] 但反過來看，「對舊時代的追求，一方面提供了被現代化傷害後的

圖46.李明則　鐵骨　194×112cm　1995　壓克力、畫布。圖片提供：李明則。

慰藉，另一方面也在肯定傳統中確立自身的價值。但『戀舊』本身作為一種藝術手法卻也有其侷限性，因為它終究是種異時空的『遙想』，儘管作品裡充滿歷史的現實，但它卻逸離了當下的現實……，也有可能使作品過於封閉，而陷入唯美主義的因襲之中。」[48]

歷史的現實和當下的現實是否分屬兩極？唯美主義和藝術家的自我意識是否互不相屬？木殘的藝術創作走在新／舊、封閉／開放、記憶／新生……臨界點上，這正是他的作品之所以吸引人也所以被議論的原因，如何在兩者之間找到最大的公約數，是木殘必須面臨的不斷挑戰，而其近作之所以擁有更大的力量，正因為創作者正朝著這個方向前進中(圖48)。

圖47.李明則 肆拾而不惑 300×510cm 1996 壓克力、畫布。圖片提供：李明則。

圖48.陳茂田 在鐵砧上有螺絲的翅膀 15×27×49cm 1997 現成物。圖片提供：陳茂田。

十二、王武森

　　一九五九年出生於屏東的王武森，八七年畢業於國立藝專美術科，九七年赴美進修取得藝術碩士學位。從學生時代即有反映社會事件的傑出作品，如描寫龍發堂、雛妓事件、未婚媽媽之家、污染事件等，可見他是一位頗具理想性格的文藝青年，加上樂觀開朗的個性，畢業後展開鴻鵠之志躍進畫壇，當是指日可待。

　　無奈，一場運動傷害導致的腿疾，致使王武森跌落在憂鬱、喪志的困境中，而因出門不易與自尊心作祟，他選擇與人群遠離，不參與畫會活動、不參與展覽的開幕…，長達數年把自己禁錮在自我設限的哀憐狀態裡。弔詭的是，他最精彩的作品卻產生在這個時候。層層敷設上彩的暗粉與黑色調，僅一赤裸殘缺的人

圖49.王武森　自畫像　8k　1992　水彩、紙。圖片提供：王武森。

兀自獨立在迷霧中，暗藍綠色調的汪洋大海，被棄的拐杖載浮載沉…，王武森以大量的自畫像（或類自畫像）[圖49] 忠實而誠摯的描述肉體受傷後的心靈世界。

　　最終，他藉創作，排解心理與身埋難解而隱晦的痛楚，受苦成為昇華的必要條件。這一批帶有高度自傳色彩的作品，多以水彩完成，尺寸八開大小，最大也不過四開，色澤以棕褐、赭紅、暗藍紫等為主。九三年在台北推出個展後，孤寂、詭異而帶點表現主義的畫風，贏得佳評如潮，其面無表情、看不清五官的「人物」，成為鮮明的個人語彙。

　　近年，王武森隨著手術成功、戀愛、走入家庭生活、伴隨兒女成長，畫中世界因而轉變，回到人間的「人物」開朗而清晰，代替了

九〇年清癯的人形；家鄉景物、社會議題…取代腿疾時的自我剖析，他欲有所為的展開了新的創作面向[圖50]，只是，那孤絕的自我形體早已烙印在人們的記憶中。

小結

　　邱忠均、王國柱、楊國台、蘇信義、陳豔淑、林麗華、陳隆興、張新丕及蘇志徹、李明則、陳茂田、王武森等都是高雄現代美術圈內的重要人物，其中有些更是熾熱的美術運動中的中堅份子，不過，大多數的畫家，在大部分的時候，主要還是在另外一個世界裡為另一個目標奮鬥。

　　前提十餘位美術家外，在高雄當代畫壇還有許多耳熟能詳的人物，如古樸靜穆、自在揮灑的陳榮發；如創意十足、風格多變的吳梅

圖50.王武森 水的故事 91×116cm 1997 油彩、畫布。圖片提供：王武森。

嵩；如畫質深沉、畫意幽渺的陳聖頌；如脫出常規、異想天開的蔡瑛瑾；如隨意拼湊、釋放狂熱的林正盛，還有管振輝、黃世強、宋清田等長期在高雄努力打拚的藝術家；此外，九〇年代崛起，活力旺盛、創作豐盈的藝術家有石晉華、賴新龍、蔡獻友、黃文勇、潘大謙、王振安、詹獻坤等優秀的年輕藝術家，另外，九〇年代以後高師大成立，陸續聘進的美術教師，如盧明德、陳瑞文、高秀蓮、李億勳、陳明輝、黃郁生等，上述諸家，都是高雄現代美術不能不提到的人物。

除了上述諸位美術家，現代畫壇還有另一群默默耕耘的藝術家，他們大多在國中、小學任教，長年累月的在繪事上鑽研也使他們的作品有相當程度，只不過，他們的風格在時間上較接近「南部展」的那個年代，雖然也有不少美術家在八〇年代末頗有所獲，如沈欽銘、林勝雄、王國禎、蘇瑞鵬、顏雍宗、洪傳桂…，但這遲來的成功已很難和正在意氣風發的新生代一起互放光芒。

∷∷∷

第五節　高雄現代陶藝

官方文化政策的重北輕南加上以勞工為主

的人口結構，使得高雄現代美術的發展有如荒漠中偶現的綠洲，而在這個以外來人口為主的都會中，綠洲的誕生更往往起源於這些因緣際會來到高雄的人物。如由台南遷來的劉啟祥、李朝進、陳水財；澎湖來的洪根深；高雄的現代繪畫之所以能逐漸成為氣候，和某些重要畫家的來到，當然有密不可分的關係，而高雄現代雕塑之所以不成氣候也正因為缺乏導師型人物的南來。

一、播種者──楊文霓

七○年代末，正是台灣現代陶藝萌芽時期，興起於台北的學陶風氣瞬間蔓延至各地，陶藝教室因此陸續出現，當時的高雄亦有少數業餘的玩陶者，只不過並未形成一股風氣，原因在於缺乏夠分量的「陶藝家」來引領風潮；一直要到一九七九年，楊文霓由台北搬到高雄，雖然她的作風謙虛、樸實，稱為「播種者」要比「領航人」恰當，但就在短短數年間，她便與學生們為高雄耕耘出一片欣欣向榮的陶藝園地。

（1）台灣現代陶藝的初現

嚴格說來，七○年代出現的所謂「現代陶藝」，給人的印象仍不脫工藝品的範疇，雖然〈歷史博物館〉舉辦過「現代陶藝聯展」（1973年12月）、「現代陶藝展」（1979年4月）等，但展品多屬於實用器皿，即使在造形上有精益求精的企圖，卻仍在「仿古」意念中打轉，和今天所謂的「現代陶藝」還有一段很大的差距。當時，經濟部工業局及聯合工業研究所內的陶瓷研究所、中國生產力中心及中國設計協會等單位，都曾聘請國外陶瓷專家學者來台授課，以提升台灣陶瓷工業水準，經此管道所帶來的新觀念與科技知識，當然也影響了有意於創作的陶瓷工作者。陶藝的母邦似乎已意識到自己在製作方面的落後，在那個引頸向外張望的年代，楊文霓適時回到台灣，由於擁有「台灣第一位陶藝碩士」的榮銜，難免更令陶藝界人士側目。

（2）台灣經驗

楊文霓於一九四六年出生於美國，父親楊紹震專研西洋史學，回國後任教東海大學歷史系，楊文霓的童年便是在東海幽靜的校園文化氣息及濃厚的書香門第中成長，自然與人文俱得的背景，使楊文霓很早便獲得無形的藝術教化[49]。

高中畢業（省立台北第一女中）後，楊文霓因父親出國講學的機緣，選擇了赴美就讀大學，進入密蘇里州一個相當迷你的學校──威廉伍氏學院。由於在台灣讀的是自然組，楊文霓直覺地選擇了數學系，除本科外，每學期也選修一、二門藝術系課程，以便在精神上得到鬆懈和補償。一直到大三時，楊文霓才興起轉唸藝術系的念頭，但終究還是打消了念頭。

談到為何開始學陶，楊文霓回憶到：

有一次，…看到上陶瓷的同學正在拉坯，只見坯土節節上升，這個景象太美妙了…。[50]

自此以後，楊文霓經常跑陶藝教室，並迫不及待在大三下學期選修陶瓷課。雖然迷上了陶藝，但為了出路，楊文霓還是申請了密蘇里州立大學的數學研究所，然而念了一學期之後，終因不能忘情於陶藝而毅然轉系（所），

註：
49.訪問楊文霓，1993年8月。

50.楊文霓（1980年11月），〈走泥記〉，《藝術家》第66期，頁98。

經補修十五學分進入藝術研究所，主修陶瓷，副修設計，並擔任藝術系陶瓷、版畫助教。

一九七五年，亦即楊文霓畢業的第二年，隨夫婿郭聰田博士返台，經青輔會推介，進入〈故宮博物院〉（以下簡稱〈故宮〉）展覽組工作，未幾就因陶藝專長延攬至科技室，擔任古代釉藥配方的研究工作，這使深受西方學院嚴格訓練的她，有機會接觸中國古代陶瓷的世界，並且重新工作得像個初學者，因為原來熟悉的釉、土和設備都改變了，一切都得從頭做起。在美國的學陶過程中，楊文霓是在沒有傳統的環境下習得基本技術，而後自由創造並求新求變，陶藝對楊文霓而言是知識、是技術，也是意念，這些學院訓練唯已足以養成一位創作者，但若欲與中國歷史對話顯然仍欠缺足夠的文人情懷。

進入〈故宮〉，回到傳統，楊文霓才開始有系統認識「中國」。科技室的工作，讓她得以回溯先人所走過的路，而〈故宮〉豐富的收藏更讓她得以體會古代陶瓷的內涵。在與偉大藝術瑰寶共處的時日裡，楊文霓藉著陶瓷史專題研究認清了中國古代陶瓷藝術發展過程，體會出在各種不同條件下，因風格、材料取得及使用習慣不同而形成的各地窯場的獨特面貌。她並數次現身「體驗」了其中豐富的意匠，當這一切了然於胸後，楊文霓這才找到了定點與依靠，可以真正一步一步走向大道，並且開創出寬闊的格局。

一九七八年，楊文霓代表〈故宮〉赴義大利凡恩札參加國際陶瓷會議，並發表論文〈十五及十六世紀明代釉上彩初探〉，此篇論文可是楊文霓在〈故宮〉「研究所」的畢業論文，她以創作者的親身體會來剖析一般人避而不談的題目，以美感經驗而非歷史文獻來論斷陶瓷，以實際現象而非抽象名詞來解釋風格，所論真實深入而非隔靴搔癢，在當時的陶瓷史研究中自然倍受矚目。

除了研究中國古代陶瓷，楊文霓對國際陶藝界的發展亦甚為關切，參加國際陶瓷會議同時，她利用機會先後走訪了許多國家，參觀、訪問、研究，其後並發表心得，一九七八年十二月起，先後在《藝術家》雜誌發表了二、三十篇文章，報導世界知名陶藝家的動態及作品、介紹陶藝的新思潮及技法。透過楊文霓的專欄，陶藝界的視野大開，對台灣現代陶藝的發展有著莫大助益。

嚴密的西方學院訓練、深刻的中國傳統體會，加上廣泛的國際資訊解讀，楊文霓陶藝背景之深厚在七〇年代末的台灣無人能及。只是，學識、體會和視野對務實的楊文霓而言，還不如創作來的真實痛快，尤其是返台後多方吸納的經驗累積已久，楊文霓急欲由窯外的陶藝家回到泥土堆裡，好一吐為快。

一九七九年三月，楊文霓因夫婿南下創業而辭去〈故宮〉職務，舉家遷往高雄。她將家裡二樓的屋頂改建成工作室（高雄第一個設立窯場的陶藝工作者），就這樣開始了她返台後的陶藝創作生涯，並於一九八〇年十一月在〈春之藝廊〉舉辦了返台後首次個展。在那個陶藝萌芽的年代，陶藝個展尚不多見（之前僅有馬浩、吳讓農、蔡榮祐舉辦過）也未受重視，但楊文霓的展出卻吸引了整個美術界的重

視，《藝術家》雜誌在當月專欄中以二十五頁的篇幅介紹楊文霓，這空前而隆重的陶藝個展在八〇年代初推出，似乎預告了陶藝年代的來臨。

初試啼聲即成眾所矚目的焦點，宋龍飛認為：

這次個展之舉行影響是深遠的，她將國外現代陶藝思潮，直接引進台灣，陶藝製作手法，呈現多元性之發展，使國內現代陶藝，自此展覽後，向前提升了一大步。[51]

類似的讚譽可見於諸多報導或評論中，事實上，那次的展出受限於環境，只能稱為楊文霓的一小步而已。

台北首展之後，楊文霓才開始和高雄的藝文界接觸，一九八一年起，楊文霓正式開始授藝，至今二十餘年的教學已培養許多愛陶、作陶也收藏陶藝的學生，其中有幾位已在陶藝創作中發展出自己的天地，她們和楊文霓共同舉辦「好陶展」（幾乎年年有展覽活動），使陶藝真正在高雄生根、發展。

八〇年以後，楊文霓從不間斷創作，雖然作品質量俱佳，但她卻只辦了四次個展，八三年在〈陶友集〉（高雄）、八七年在〈敦煌藝術中心〉（台北），九三年在〈翰林苑〉（高雄）及九九年的「跨越之旅」（文化中心巡迴展），每次展出無不叫好又叫座，儘管邀展從未間歇，楊文霓卻從不為所動，她對於自我超越仍念茲在茲。

二十多年來，楊文霓一直很平靜地在高雄教學、創作，論者在提到她時總不忘為楊文霓戴上桂冠——台灣第一位陶藝碩士、第一位出

席國際陶瓷會議發表論文的中國人、第一位藝術雜誌開闢陶藝專欄的陶藝家，加上她多次參加國際性陶藝展，擔任國際邀請展評審…，過多的榮銜，對樸實的她顯得多餘，因為它使人們反而看不清楊文霓陶藝的內蘊。

（3）藝術風格

1.迢迢來時路

數學和藝術，看似兩極，楊文霓卻在其間遊走多年，最後遠離數學、放下彩筆，選擇陶土來塑造自己，在這些不同的路向間楊文霓如何取捨？

因理性而唸數學或因數學而變得理性已難探究，楊文霓的理性在藝術界確實顯得特殊，她的個性拘謹，處事一向有計畫地按部就班施行，這樣的性情，想必在繪畫時難以盡情揮灑。陶藝則不同，製做過程中嚴密的步驟，既有秩序性也具挑戰性，幾乎每個環節都有意想不到的變化（土、釉、火…），作品的完成猶如解題一般，環環相扣，當作品出窯時則往往已訴盡衷曲。

在美國的三年專業訓練，只是楊文霓的起步，模仿、吸收、消化就已令她目不暇給，研究所裡學習、實驗的過程，使人學的越多卻越無所適從，獲得「陶藝碩士」時的楊文霓嚴格說來仍然是「學生」，只不過學得精一些而已。

進〈故宮〉科技室，對楊文霓而言，像是換了學校，中國古代陶瓷美不勝收，使得模仿、嘗試仍是她主要的課業，只不過這次的研究主題比較深入，所遭遇的困難也更多，在一個設備、資料、氣氛等條件都不理想的環境

註：
51.宋龍飛（1982年9月）：〈台灣現代陶藝的昨日與今天〉，《雄獅美術》139期，頁64。

中，只能自己想辦法、自己動手做，解決不了，只好觀察、思索，甚至到鶯歌、苗栗的窯場「見習」，楊文霓在〈故宮〉才體會到許多「實際」的問題，這些是在以往良好的陶藝環境中碰不到的（如釉色在美國學校中是公開的，台灣則當成秘方），也正因為碰到一些「切膚之痛」，楊文霓才能在無數的試煉中理出頭緒，準備上路。

雖然學陶之初接觸的便是美國的現代陶藝，但楊文霓並未往造形變化萬千的陶塑方向發展，對善於突變的樂燒也淺嚐即止；她喜歡拉坯成形然後修飾，就像她常用的鈷藍一樣，楊文霓是相當中國的。雖然到了〈故宮〉，整天浸淫在令人嘆為觀止的官窯裡，研究的是明代的釉上彩，但楊文霓仍只鍾情傳統遼金三彩器和北宋磁州窯系的面貌，她最有興趣的是民窯中樸拙的造形與釉色，因為在太過精緻的官窯裡很難看到「人」。而楊文霓是屬於民間的，離開〈故宮〉、走向創作，是她必然的走向。

２．煥然一新的首展

蟄居高雄後，楊文霓才踏上陶藝創作的途徑，沒有以往的設備，也沒有唾手可得的材料和資訊，在一片荒蕪中，楊文霓實有巧婦難為無米之炊的困窘，僅僅是找合適的土，就耗費許多心力，只好從最原始的材料探索開始，勉力把有限材料組合成作品，其間因有太多不能掌握的東西，使她的創作一直在「實驗」的狀況中，比起以往在美國只需形塑上釉而後燒成的順境，初到高雄的楊文霓頗有「倒退」的感覺，然而，對於她的首展，台灣的陶藝界則認

為是極為完美的一次展出[圖51、52]。

回顧首展中的作品，楊文霓確實只是把曾經學到的知識，利用台灣僅有的材料表現出來，對她而真是左支右絀、倉促成形，但對台灣陶藝界而言則是琳琅滿目、匠心獨具。

首展中的作品其實有很多不同的風貌。最多的是傳統的容器，碗、盤、瓶、罐、壺…，由這些作品的表現中可看出楊文霓的造形語彙多由西方學院訓練而來。她的坯體有較為誇張的收放，看似不合比例的轉接使作品有腰身、高頸或頭部的伸張感覺，傳統的拉坯則很少會去破壞那弧線優美的完整性，楊文霓以「形」

圖51.楊文霓 麥釉瓶 40×12×12cm 1980 陶。圖片提供：楊文霓。

圖52.楊文霓　瓶　35×12×12cm　1980　陶。圖片提供：楊文霓。

而不以「用」為重的器形，自然讓當時造形簡單的陶藝界耳目一新。

除造形本體外，楊文霓偶而以泥條拍打在器形表面，在口緣上加上泥片花飾，再加上一些有趣的豆、耳、嘴…，特別是她保留了拉坯時自然流露的線條，楊文霓把傳統器形表現的極富韻律而變化多端，使當時尚在萌芽的陶藝界在這次展出中看到了形的可變與可能性。

楊文霓的釉色也是令人讚嘆的，由於材料的限制，她在不斷嘗試後才找到自己的方向（這一部分已漸走出西方系統），以麥色為主調的無光還原釉在變化中既圓熟又質樸，那鐵斑

有土的質感，那流痕有火的感覺，在那個釉色亮麗均勻、了無變化的時代，楊文霓溫潤內斂、簡單又富變化的釉色確是耐人尋味。

除了以麥色為主調的器形，還有近乎白色的器皿，楊文霓在口緣上以流動蜿蜒的線條及小孔雕出極富巧思的造形。此外，塗上化妝土再刮出的不規則圖形，高溫釉後，頗具繪畫性的效果。除器形之外，楊文霓用四方盤為「背景」，在盤面加上些小泥條組成某個「故事」，這是器與塑兼具又隱含寓意的前衛陶藝。凡此種種，都是楊文霓多年學習吸收後的反射，作品面貌的不統一，可看出她接受的資訊一時還沒有整合成全然的自我。

綜觀楊文霓的首展，在傳統中展現了些奇趣和韻致，在新創中又能保有穩重與親切，她既掌握了西方陶藝造形的生動變化，也吸收了中國陶藝的含蓄蘊藉，古今中外俱在楊文霓的首展中現身，使當時的陶藝界感受到開闊、清新及足以師法的方向。

3．欲有所為的高雄個展

成功的個展，並沒有使楊文霓沉緬於舊有風格中。由於多次參加國際性陶藝展以及國外現代陶藝訊息的刺激，楊文霓不由得環視左右，在破突舊有風格的信念下，轉向陶塑性的方向嘗試。

八〇年代初期，楊文霓已感受到拉坯成形的限制，實用、美觀的器形實不足以表達自己的心境，所以首展之後就較少以拉坯來表現創作性的作品，即使藉用拉坯也意不在「拉」。如楊文霓於八二年後常出現的小盤及盒，白色坯體著上藍色化妝土，然後刮出具設計意念的

花紋或圖案，之後再上透明釉，如此燒製出的作品可視為青花意念的延伸，可愛、現代又具中國傳統瓷器的清雅韻味，是楊文霓頗具代表性的小品。

另外，一種造形性較強的陶盒也是在拉坯完後，坯土尚未乾時把圓弧切掉，造成稜角分明的面塊，頗有剛毅粗獷的味道，看來和楊文霓的秀潤很不一樣，幸而麥色系列的釉將堅硬的形稍稍柔化了些，這是楊文霓有意轉型的實驗性作品。真正吸引楊文霓的是藉泥條、泥片或陶板成型的作品，這時期最常見的是略具設計意味的陶盤（圖53），楊文霓在陶板四週切出不規則的邊緣，在盤底再添加印紋或貼花，造成凹凸有致的效果，這是她很想在作品中加上一些意念的開始。八三年楊文霓邁開大步走向塑造器形發展，雖然看來仍有器形的遺意，但寓意已大不相同。

由作品的主題，如門、階、城、叢…，可知楊文霓想藉陶表現她對自然現象的觀感，由於以抽象造形來表達具象題材，楊文霓的構思往往經過不斷重整、壓縮後才得以成形。以陶來影射一些心靈上的概念，看似獲得更大的自由，其實不然，因為楊文霓把對環境的體認和內心的感受依然裝載在器形概念內，她以象徵手法（簡化的圖案）暗示出主題內容，也以轉譯方式（容器的變形）維繫住造形張力，這樣複雜的意念要訴諸簡單的造形，可見楊文霓企圖心之旺盛，這可由此類作品的巨大尺寸中看出來。

這些陶塑性器形，楊文霓採用相當自由浪漫的手法，往往露出不經意的縫隙或圖形，看來自然樸素，再噴上淡淡的鈷藍，燒成後既有氣勢而又典雅。在八〇年代初，這樣的意念是走在時代前端的。然而這一系列的作品似乎還

圖53.楊文霓 盤（石跡） 30×30×4cm 1983 陶。圖片提供：楊文霓。

有很多有待解決的問題，因為它們缺乏一股內在的張力，以楊文霓當時的氣勢應該是不難做到的，也許某些材料的本性尚未完全掌握，或者，太清晰的題旨阻礙了觀者的想像力。雖說如此，滿懷自信，欲有所為的楊文霓在高雄的展出依然是亮麗且成功的。

4．邁向巔峰的完美呈現

　　八〇年代中，楊文霓像是豁然開朗，她組織陶藝之旅、訪問日本、赴加拿大阿伯達省夏季陶藝工作營任教、參加各項陶藝競賽，與繪畫界菁英時相往還。楊文霓精神抖擻，元氣飽滿，廣泛吸納各方資訊化為己有後，神色從容地繼續她的創作，一九八七年在台北〈敦煌藝術中心〉的展出，楊文霓展現出大師的氣勢，令陶藝界刮目相看。如果以外在形式而論，楊文霓似乎由陶塑性器形又退回傳統的瓶罐造形，只不過此番已不同於以往，除了中空的、涵容的原始性意義，楊文霓把器皿的形上意涵表露無遺。

　　其實，僅僅是容器就夠了，一切的造形、內容、心緒…都潛藏其中，它可以包容創作者所欲表達的一切，楊文霓從別具含意的山、門、階、叢再回到簡簡單單的容器，想必已勘破外在形式的紛華而感受到造形內裡所蘊涵的精神力量。如果楊文霓以往的作品深受西洋現代陶藝的影響，那麼，此次由甕的變形所出發的創作無疑受到日本陶藝的影響，雖然外在形貌上有相似之處，但由於此時的楊文霓正處在神完氣足的狀態中，而且對於材料（土、火、釉…）的掌握與造形的處理都處在萌發而臻於成熟的過渡期，因而一切影響都不得不融化在

圖54.楊文霓　跡　31×33×14cm　1987　陶。圖片提供：楊文霓。

她旺盛的精神力中。

　　由深褐色方形甕中可以明顯感受到楊文霓的大氣。粗礫樸實的土是她對材料掌握的一大突破，燒粉雖隱身在釉色下仍透出堅硬如石的質感，而經弱還原的鐵釉則顯得無比渾厚沉鬱，雖然，也有些控制的並不精確，例如，還原太厲害而近乎黑褐色的部分，或釉藥太厚而近乎沉滯的部分…，不過，這些拙澀之處，似乎都恰如其分，因為它一洗均衡勻稱的刻畫之美。而那些刻意加上的日本式圖案和象形文字，讓我們看到楊文霓仍然放不下裝飾設計趣味，也許有人覺得那女性化的小趣味是小瑕疵，但因為整個作品所釋放出的能量，使這小小的妝點卻反覺天真、可愛(圖54)。

　　以青銅發色的橢圓器皿，雖不如深褐色般渾鬱，但它在厚實中流露出溫潤，與類似的日本現代陶藝相比，楊文霓此時正處於渾沌狀態中，因而作品具多面向的意蘊。相似的日本現

代陶藝則處於成熟後狀態，因而作品巧麗而失於澆薄。綜觀此系列作品，似乎自在隨意、妙手偶得，氧化、還原、釉色厚薄或坯體造形影響釉色的流動等，凡釉色變化的諸種狀況都在作品中相遇、融成，楊文霓彷彿信手拈來，渾然天成，縱有閃失，亦無罣無礙。

八七年的楊文霓，圓潤古雅，正在生命的高峰盤旋，高雄的歲月想必有過大歡欣和大悲苦，把雜陳的生命感受揉進土裡，不卑不亢地挺立起來才有崢嶸而又內斂的表現。這次精湛的展出，對當時正流行繪畫式陶藝的風潮而言，並未受到應有的注意，陶藝界似乎沒有意識到楊文霓的進展。

5．苦心經營的閨秀風格

自從八七年展後，楊文霓有六年的時間沒有個展，直到九三年初才在高雄〈翰林苑〉展出。

楊文霓曾說過，陶藝最崇高的境界是「一股力量」[52] 自陶瓷中衝破，神秘地把無生命的材料和人融合在一起。觀九三年新作，精緻細密，材料技術控制的相當有水準，不過正由於掌握的太好，少了猶豫不決與探索不已的痕跡，楊文霓似乎成竹在胸，從設計意念到動手做以至於出窯，這中間沒有太多的困惑，創作者是否在開窯前仍然情緒波動不已，決定了那「一股力量」釋出的大小。

九三年作品其實仍不失雅致，若以楊文霓的一貫風格而論，這些深褐色的容器（有鏽斑及綠釉刻紋），造形奇特卻又中規中矩，依然是含蓄、親切、溫婉，只是，它們完美成熟卻也太視覺性，使我們不易看到創作者內在的精

神。看它們精緻地擺在那兒，雖然沒有從前那般鬱勃的感染力，但比起爭奇鬥豔的當代陶藝，楊文霓依然有耐人尋味的涵容。

自〈翰林苑〉的個展結束後，楊文霓進入旺盛的創作欲望中，不但新作連連，在個展中所遭遇到的問題及疑惑，在展後的幾個月內似乎一一化解了。儘管還是綠釉刻紋的瓶罐，但楊文霓的新作已推陳出新，除了刻紋比以往柔暢婉轉，釉色穩斂外，器形的低、寬、圓也使作品更秀潤、飽滿，像是虛懷若谷的謙謙君子。此外，罐蓋上的茶壺、兔子裝飾均相當生動有趣（圖55、56），不論質感、形態、體積、色感等均與器體呈鮮明的對比。綜而觀之，楊文霓的新作可以說已融合八〇年代初的敘事象徵及八〇年代中的圓潤古雅，純粹造形的思考及現實生活的體驗於此時藉罐與蓋巧妙地結合在一起，至此，楊文霓擴大了容器的想像空間。

罐蓋的敘事象徵，來自漢魏銘器的生活記事風格；素坯刻花則與北方磁州窯系的裝飾風格有關；器形的豐潤素雅及新時代的感覺，則是楊文霓總結中西新舊後所創造。

6．小結

「把中國傳統的東西，用現代的手法表現出來」一直是楊文霓的信念，她的創新不是盲目改造，她的繼承不是死守傳統，在高雄這樣「匱乏」的環境中，楊文霓不因此而空虛，反而藉此困境自力救濟，走出與眾不同的獨特風格（圖57）。

楊文霓的起點即是高峰，二十餘年來的陶藝創作生涯中，她總是謹慎小心地在峰頂稜線上前進，她在舊傳統中拉出新意，在新造形裡

圖55.楊文霓 躍之三 27×52×20cm 1994 陶。圖片提供：楊文霓。

揉進了古意，她宜古宜今，宜中宜西，在這個面目模糊的時代裡，她清新脫俗的風格令人喜愛，她承繼並發揚陶瓷文化道統的使命感更是令人稱許。

二、接棒人──曾愛真

二○○○年的八月二十二日，陶藝家曾愛真因肺癌而悄悄地走完她短暫而豐富的人生，告別了這個滿是悲傷痛楚卻讓她愛戀不捨的人間。四十六歲，正是她邁向成熟的年代，也是她即將豐收的時刻，曾愛真走得不是時侯，讓多少猶在期待她展翅的朋友們──痛心不已。

一九五五年出生於澎湖望安的曾愛真，瘦高清朗，長髮飄逸，臉上有著堅毅的線條，在想像中，她乘風破浪而來，是尊不會被擊倒的永恆塑像。原本，在師專畢業返鄉任教後，曾愛真的生命就該定了型，但她有更高的理想要追求，終使她由窮鄉僻壤一路轉調到最頂尖的學區，也讓她考進大學而後進入研究所進修，

圖56.楊文霓 刻紋綠釉蓋罐 26×25×28cm 1995 陶。
圖片提供：楊文霓。

如此不斷邁越的本性所致，曾愛真不會是個平凡的人物，她終將脫穎而出。

八○年代初，是曾愛真生命中的轉捩點，不只是考上高雄師範學院，也不僅是調往高雄任教，而是隨楊文霓習陶，從此找到了自己的路。每當論及高雄現代陶藝的發展，腦中浮現的必然是播種者楊文霓，但若談到成長茁壯，

圖57.楊文霓 波狀扁瓶・黑陶土 13×32×49cm 1999 陶。圖片提供：楊文霓。

想到的則是已卓然成家的曾愛真，高雄現代陶藝史的首頁，正是她們師徒二人所寫成的。

自一九八二年開始習陶，在近二十年的創作過程中，曾愛真呈現了四個不同的發展階段，從中可見她由生澀到成熟、由刻意到自在、由多言到無語、由僵化到渾然…的種種歷程。楊文霓給了她打開陶藝世界大門的鑰匙，進去容易出來難，靠著勤學苦思，飽看沃遊，還有外人難以體會的創作孕育過程，曾愛真所以能走出不同於師門的大道，實非偶然。

曾愛真的陶藝，是伴隨著歲月、經驗、心境而成長的，看她的陶，也就看到了她的心路歷程。

（1）摸索與嘗試

雖然追隨楊文霓多年，但曾愛真的陶藝沒有太多楊氏風格，除了幾件早期作品，在造形外部以化妝土為材，徒手刻畫，反覆而密佈的塗鴉式記號，看似流露出隨意、自然的女性氣質，但這樣的作品卻缺乏楊文霓溫婉親密的恬靜本質。曾愛真的塑形是自由的、外放的，但楊文霓的器形是節制的、內蘊的，本性不同，以愛真之熱情、隨興，怎麼也達不到楊文霓含蓄、謹慎的穩斂風格。

曾愛真走出師門所塑造的第一個自我風格，是以有別於傳統的瓶罐來發聲，她的〈絞胎雙口瓶〉(圖58)是此時的代表性作品，造形意念極為強烈，尤以對立性元素之鮮明而令人印象深刻。曾愛真慣以近乎幾何形的大塊切面做為造形主體，搭配的卻是有機圓潤的小巧開口，她的瓶身以繽紛多彩的亮麗釉色環繞，瓶首則是灰暗單色的素坯，而冷硬粗獷的實物與抒情擬人的象徵也是相互對應的，凡此種種，

皆是曾愛真意圖鮮明,有所為而為的明證。

　　以雕塑為體、繪畫為用,曾愛真藉自由活潑的風格在陶藝界嶄露頭角,更高、更大、更難、更新…。如此的追求是外塑的、敘事的(愛情、家庭…)、設計的,這是典型的概念先於創作,知識引導造形,曾愛真在楊文霓門生所組成的「好陶」展中總是令人刮目相看。但八〇年代的她,儘管意氣風發,但總覺作品裡

圖58.曾愛真 絞胎雙口瓶 22×17×39cm 1986 色土、高溫氧化燒 陳世棟收藏。圖片提供:畫家家屬。

少了些什麼——少了些陶的原味。顯然，初試啼聲的陶藝新銳還找不到自己的路。

（2）蛻變與再生

九〇年代初，曾愛真經歷了令她痛苦不已的婚變，將近有兩年多的日子，她消極、封閉、沮喪，不僅對愛情、對生命，也對創作失去了信心。但也就在這最為困頓的歲月裡，曾愛真從悲痛的深淵中慢慢走出，從望安那風沙淘煉的艱困中走出，終於，那走過荊棘的從容與靜定，浮現在曾愛真自信的臉龐裡，當然也隱現在她的新作中。

圖59.曾愛真 望 25×12×58cm 1993 白陶土、坑燒 許玲珠收藏。圖片提供：畫家家屬。

曾愛真九四年的首次陶藝個展，震驚了許多前往觀賞的愛陶者。此次展出可謂廣受好評，曾愛真呈現的是幾乎全新的「意識形態」，與之前刻意求工求變的陶作相比，曾愛真已由外塑而轉向內塑，注意的不再是表面的形式而是陶的本質，傾心於土與火的本性能否彰顯，而非塑與繪的技巧能否突出…。這一切，這蛻變，是透過坑燒所致〔圖59、60〕。

在野外坑土窯燒陶，是曾愛真歸真返璞的起點，她先在地上挖坑，然後鋪上木屑、枯枝等易燃植物，把已經電窯素燒的作品置於土坑裡，引火悶燒後，讓煙霧拂過坏體，留下幻變莫測的豐富煙燻效果，彷若張大千的潑墨山水，忽濃忽淡、或聚或散，引人遐思。然而，坑燒只是曾愛真找到最適切的表現手法，若無獨特的觀點和手法，坑燒就只能是坑燒而已。

從最簡單的圈泥開始，曾愛真讓土與手親密對話，使原本應該生硬的幾何形體在重重撫摸下轉化成舒緩且圓潤的自然形體，造形本體的簡練優雅，落落大方，使她的坑燒得以有最豐滿厚實的載體可供揮灑。至於煙燻，除了因坏體的粗細凹凸變化所導致的「偶然」外，曾愛真也如潑墨大師般擁有妙造自然的本領，增添燃料，滴淋碳酸銅液，乃至炭粒的烙印、色彩的交融，都在她「隨機」拈來的天成中達到了最飄逸迷離、詭譎難測的曖昧狀態。

首次個展，曾愛真就以篤定沉靜的姿態，溫柔婉約的容顏引起廣大的回響。品味她的坑燒作品，是以謙卑和緩的方式傲然而立，是以潤澤幻化的沉默訴說心事，是以斑駁鏽蝕的灰燼揭露往事…，彷彿她的童年、她的愛情、悲

圖60.曾愛真 嵐 61×18×25cm 1994 白陶土、坑燒 吳先生收藏。圖片提供：畫家家屬。

傷、夢想都融化在深沉且靈動的作品中，這是詩（以前像論說文），是意蘊無窮卻難以言喻的「情詩」，她輕易地引動了我們埋藏在記憶盡頭裡的想像。

曾愛真的坑燒陶，或橫亙、或靜態、或起伏、或昂揚，都因形體之豐潤而使生命得以依鄰、安頓，那渾沌、蒼莽的煙塵亦足以撫慰我們疲憊、困乏的心靈。即令是坯體上的點點滴滴（裝飾細節）也讓人興起繁華落盡及驀然回首的感懷…。一件作品能有如此複雜的情愫，曾愛真為當代陶藝開了一扇窗，也為自己的再生贏得尊敬。

（3）回歸與反芻

個展雖然成功，但曾愛真的坑燒陶藝並非完美無缺，有些作品的造形意圖還是太鮮明，某些煙燻的層次過於鬆散，部分外加飾物頗為小趣味…。不過，這些缺失均無傷大雅，曾愛真的多數作品仍屬上乘之作。只是，在這樣撼人的展現之後，在攀上如此高峰之後，她的下一步該怎麼走？她還能再攀上另一個峰巒嗎？

九五、九六年，曾愛真沒有再乘勝追擊，既沒有大展，亦少有巨作，她斷絕了與以往風格之間的連繫，期望能展現另一種不同的風貌。由於沒有個展的壓力，旺盛的企圖心與堅強的毅力也就沒有那麼「沉重」。個展之後的二、三年，她只參加了少許聯展，作品的件數不多，規模不大，卻清新可喜。

曾愛真前次個展的意象是來自於山，因而有峰、嵐、脊等象徵，難怪整體氣勢高聳渾厚。之後的陶作意象是來自於海，這個海是老家望安的海，是陪伴她長大且任其徜徉的夢土。顯然，曾愛真沒有選擇再上高山，而是回歸到舊時相識的大海，她以極為靈巧可愛的造形，訴說海的感覺。如果，山是她攀高的對象，海就是她停駐的港灣吧！

名之為〈海〉[圖61]的陶作，是圓瓶長頸喇叭口的奇異造形，一樣的母型有兩種不同的表現方式，一為圓潤古雅的鐵紅染上了漆黑的雲

圖61.曾愛真　海　12×12×35cm　1996　白陶土、低溫氧化燒
劉美珍收藏。圖片提供：畫家家屬

圖62.曾愛真　SIMPLE　54×13×29cm　1997-98　白陶土上加
鐵化粧土、坑燒　台北縣立鶯歌陶瓷博物館收藏。圖片提供：畫家
家屬

霞，另則是褪盡光澤的鐵紅附著了藍綠的鏽
蝕。前者像是淺海中浮游的生物，有趣的瓶頸
或婷婷玉立，或迴旋而上，或蜷曲纏繞，不論
怎麼發展，都是輕柔婉約，洋溢著生之喜悅；
後者則似深海中擱淺的遺物，一樣有趣的瓶頸
忽然被時間所侵蝕所凍結，像是沉船中被遺忘
的歷史，隱含著滅之愴然。

　　相似的造形，因表面肌理及釉色的變化而
衍生出兩種相異的表情，這是曾愛真在沉澱中
反芻生命時所寫下的心靈小品，像散文，親
切、澄明、和諧，一切都是自然而然。盈潤與
斑駁、生發與寂滅、飛越與歸返，不都是美的
歷程嗎？曾愛真的「海」，沒有波濤萬里的驚
奇，卻有風平浪靜的自如，值得細細品味。

（4）圓滿與回轉

　　曾愛真的第二次陶藝個展於九八年舉行，
距離首次個展已有四年，此次展出以「SIM-
PLE」為名，意謂著不求文飾只求簡約[圖
62]。但她還是推出了許多昂然挺立的巨作，這
些令人讚嘆的陶藝，顯現出完美成熟的風華，

是創作者苦心經營的產物，絕不「簡單」。

　　在「SIMPLE」展中，曾愛真以兩個相對或排成一列的作品，組成〈關係系列〉[圖63]，由造形之擬像化（鵝或企鵝）來暗示愛情或親情，象徵夫妻或家庭之愛。這是不是愛情來叩門後的直接反射，不得而知，但她沉浸在幸福美滿的氛圍中可以由作品裡唯美表現來印證。

同樣是大型坑燒作品，兩次個展的基調卻大不相同，前次是從苦澀中超拔，仍帶晦澀，但生氣盎然，此番是在香甜中回味，略顯耽溺，少了些血氣。

　　擬鵝的造形，弧線優美，體態生動，色調高雅，瓶口的丁字型器蓋，以及背脊的一道凹槽，均恰如其分地活化了原來略顯單調的軀

圖63.曾愛真　關係系列　32×27×73cm（右）　31×25×68cm（左）　1998-99　白陶土上加鐵化粧土、坑燒　台北縣立鶯歌陶瓷博物館收藏。圖片提供：畫家家屬。

體，特別是如煙似幻的燻燒效果處理得古舊而豐盈，令觀者忍不住想撫摸，想擁抱。把如此誘人的作品相對而立，復能引發親密愛人的情思。可以說，從材質、造形、主題乃至細節，〈關係系列〉是曾愛真最為成熟的作品，它已停留在藝術發展的完美定點上。

創作猶如展航前行，到了終點就要返航，沒有任何創作者可以停留在永恆的高峰上，繼續停留免不了裝飾過度、姿態惑人。曾愛真的第二回個展，除了完美的極致，也有關係太複雜、點綴太突出、感覺太滑膩…的高峰後遺症，在那樣「旖旎」的絕美中，很難看到簡單素材的生命力。也許，造形本體的張力不夠，曾愛真才讓陶作一字排開展現氣勢，也許，陶的本質不夠厚實，愛真才在連結關係上找出路。儘管她的展出頗獲好評，但曾愛真卻強調這是她絢麗人生的「沉澱期」（1998‧5‧17，中國時報高雄地方版報導，26版），也許，她心裡明白，這還不是再出發的時侯，當然，這也不會是她代表性的作品。

勤學英文，出國參加研習，參與國際展覽…，曾愛真絕不可能在山巔留戀太久，她在儲備能量，等待峰迴路轉的時機，然後再攀上另一個高山。像她這樣執著前行的創作者，摸索、蛻變、回歸、圓滿是一個必經的週期，她已走完這個循環，正站在邁向更燦爛輝煌前景的起始點上，只要一開始，未來的展現必定精彩可期。

（5）坑燒與愛真

等待新生的曾愛真還來不及再漂亮演出一回，幕就落下了，雖然來得突然，但她沒有遺憾，因為，她已經用坑燒為台灣當代陶藝開拓了新的視野，立下了里程碑，我們在她的山中海裡已經感受了無數的美感經驗，那足以令人眷戀不已，足以讓我們再度興起初見陶時的感動。

回顧曾愛真這一生的陶藝歷程，以及她展航前行的豐采，還有那些引動歡喜讚嘆的經典之作，想起她，即使是病中將逝的曾愛真，仍然是──美哉，愛真。

三、「好陶」藝術群

高雄的「好陶」，不同於台灣各地的陶藝風貌，楊文霓和十數位學生們經常在高雄展示她們的近作，不但提升了高雄陶藝發展的水平，也使更多的人能了解進而投入陶藝的創作，這一群默默耕耘也活躍於陶藝界的成員，包括林菊芳、林素霞（圖64）、李金碧（圖65）、許

圖64.林素霞 花之幻相 18×20×36cm 1994 陶。圖片提供：林素霞。

圖65.李金碧　生活記憶　19×20×40cm　2000　陶。圖片提供：李金碧。

玲珠[圖66]、陳淑惠[圖67]、梁冠英[圖68]、宋炳仁[圖69]、曾永鴻[圖70]及已逝的曾愛真等，她／他們的人與作品都有「好陶」素樸的特質。

對於陶藝，一般繪畫界、雕塑界的創作常以異樣的眼光來看待，總覺得陶藝太花俏太做作，這之間有立場、觀點的不同，但多少顯示了陶藝界較為普遍的風格是值得再檢討的。陳水財曾指出：

「比較有氣質的花器」、「比較不樸實的盤子」…是我對目前台灣陶藝的一般印象。但是

我看到「好陶展」，並沒有這種強烈的印象─追求華麗的表現，她們的作品相當樸實，尤其是在釉色的使用，有其樸實的風格。[53]

畫家蘇信義也在一評論中論及台灣陶藝界三大弊漏，一是繪畫式陶藝，二是釉色秘方的技藝表演，三是造形的感情──也就是風格的抄襲…。而他認為「好陶」能避開這三點通

圖66.許玲珠　BEAUTY-1　11×9×43cm　1999　陶。圖片提供：許玲珠。

病，便已相當可貴[54]。「好陶」成員們的技術、風格其實都不大相同，唯一共同的特色是她/他們都像楊文霓一樣質樸而不好炫耀。在今日陶藝界普遍追求造形奇趣的風氣下，「好陶」的展出確實有如一股清流。「好陶」團體展從未受主流的學術的觀點青睞，也自謙還在學習階段，她/他們在自己工作室努力建構自我的造形語言，雖然多數還處在遊目四顧的階段，但她們不玩弄形式而著重內在的本質，使高雄陶藝界普遍存在一種「質勝於文」的感覺，這是高雄陶藝未來能走向大道的基石。

最近幾年，「好陶」中的許多成員已從楊文霓的巨影中走出，不論是參與競賽或舉行個展，均已展現出獨特而優秀的個人風格，他／她們使高雄成為台灣陶藝的一方重鎮。

: : : : :

第六節　媒體與民眾──藝術在高雄媒體上的興衰

國內的藝文報導一向側重「傳達」，僅只告知展覽訊息給民眾，基本上藝文版是個受冷落的版面，台北大報如此，高雄的在地小報當然就更不用說了。直到六〇年代末期，高雄的藝文消息才突破「傳達訊息」的角色；當時，林今開在《中國晚報》副刊上開闢「藝野原地」，對於畫家與畫展開始有了較深入的報導；爾後，李朝進曾藉《台灣時報》介紹「現代藝術」，朱沉冬任職《中國晚報》編輯期間更寫過多篇有關畫展、畫家的介紹；他們的努力總算把藝文從「傳達訊息」的地位過渡到較具專業水準性的「介紹」。表面看來雖有長足

圖67.陳淑惠 香格里拉I 38×18×30cm 1999 陶。圖片提供：陳淑惠。

圖68.梁冠英 樂燒 20×11×34cm 1999 陶。圖片提供：梁冠英。

的進步，事實上卻仍囿限於藝文界自說自話（畫）範圍，藝文還是僅停留在小眾傳播的領域內打轉，並未引起民眾廣泛的注目與關心。

八〇年代開始，藝文活動因〈高雄市立文化中心〉（以下簡稱〈文化中心〉）的設立而日漸增加，再加上隨之而來的「美術館時期」，總算打破了藝術在高雄媒體上陪襯的弱勢角色，高雄本地三大報（《民眾日報》、《台灣時報》、《台灣新聞報》）成為藝術家以文章盡訴理念的園地，總算發揮媒體公器的效用。其中，《民眾日報》是三大報中對藝文活動報導最多也最深入的媒體，當時藝文組主任張詠雪對現代美術不遺餘力的長期支持，使得「民眾藝文」實至名歸，成為民眾與藝文界之間的最佳溝通管道。

一、傳播者——張詠雪

東吳大學中文系畢業的張詠雪，記者生涯開始於《中國晚報》，而後轉任《民眾日報》。當時，《民眾日報》並未成立藝文組，她的日常採訪工作雖與藝文相關，卻歸在採訪組下，但緣於對藝術的喜好，張詠雪不想只當一位報導藝文訊息的記者，而勤於求教相關專家，力求深入報導、挖掘事件背後的真相，強烈的使命感，加上角度犀利、措詞嚴厲的筆調，使得《民眾日報》的藝文消息往往成為焦點新聞。

出任藝文組主任之前，是張詠雪寫稿最豐的時期，除了一般報導，「高雄文藝季」、「掀起港都文化的狂濤巨浪——對蘇南成籌辦『海上大餐』的期望」、「用文化來掃除暴戾」

圖69.宋炳仁 羊咩咩 44×36×52cm 1999 陶。圖片提供：宋炳仁。

圖70.曾永鴻 人之柱三 90×28×75cm 1998 陶。圖片提供：曾永鴻。

等專題，均為張詠雪對當時藝文活動提出針砭的系列文章。而這些文章，藉著媒體的力量的確對決策單位產生了影響，例如市政府決定籌建美術館時，部分媒體其實就扮演了催生者的角色。張詠雪表示：

《民眾日報》當初和市政府合辦年度地方建設座談會時，報社就擬定「美術館專題」做為其中之一討論要題。座談會結束後，藝術家朋友覺得北、中都已有美術館情形下，高雄實應加緊腳步，不能再紙上談兵，因此雙方商討對策，利用報紙媒體連續造勢，增加府會壓力，促使許水德市長答應設置美術館。[55]

美術館事件也是張詠雪和高雄現代美術家緊密接觸、建立友誼的開始。座談會是設立美術館先聲，後續的推動則更具實質力量。在美術館被市議會刪除時，張詠雪和洪根深商量「戰術」，當下由洪根深撰寫「陳情書」，張詠雪則在媒體製做特別報導，雙方互相配合，造成輿論壓力，〈高美館〉的規劃費才不致於全盤沒收。可以說，在高雄的「美術館時期」，張詠雪和「畫學會」的藝術家「並肩作戰」，發揮媒體應盡的社會責任。

二、每週藝評

一九八七年後，高雄的藝文活動日益蓬勃發展，在此同時，張詠雪認為若能以相對的評論配合，當能提升藝文活動水平，於是著手策劃「每週藝評」；針對當週的藝文活動（舉凡美術、音樂、書法教育、戲劇等），邀請各類專家或相關學者談論主題後整理並刊登座談內容(圖71)。「每週藝評」使民眾廣泛接觸不同類

註：
55.訪問張詠雪，1993年2月19日。

圖71.「每週藝評」討論情形,圖中左起依序為李俊賢、蘇志徹、曾雅雲、張詠雪、倪再沁、陳水財、簡烱仁（背對者）。

藝術領域,解除面對藝術時的心靈障礙,進而提升藝術鑑賞能力。「每週藝評」是張詠雪的心血結晶,從主題擬定、邀請專家名單、整理內容等,均不假手他人,此外,「每週藝評」的成功更是諸多藝術家彼此激勵的果實,如陳水財、洪根深、蘇信義、倪再沁等均是談論美術話題時的常客。

「每週藝評」為《民眾日報》在南部藝文界打響普遍知名度,主因在於受邀請者毫不顧忌「人情壓力」,暢所欲言,真正達到「藝評」功能;談論「書法教育」問題時,甚至引起抗議風波,但引人議論正是「每週藝評」成立的目的。一九八七年底,張詠雪出國,「每週藝評」也跟著停擺。原想接辦「每週藝評」的他報,因缺乏人力資源最後只能放棄。

一九八九年十月,張詠雪去國兩年後回台,曾經叫好又叫座的「每週藝評」改為「民眾藝評」重新「上市」;但兩者間略有不同,後者成為純粹的美術評論,針對當月高雄美術展覽做講評。「民眾藝評」在高雄美術界很快就引起陣陣波濤,原因之一是接受評論的對象都是當代畫壇的一時之選;其二則是講評者對作品知無不言、言無不盡的評論方式,對受評

畫家造成不小的衝擊;其三是報社持續三年紙上製作嚴肅的美術評論,積怨不少。「民眾藝評」後來便因「得罪」太多知名畫家,而勇於批評者越來越少,美術館問題在此時也愈炒愈熱,「民眾藝評」於是被縮編於「港都藝文」專刊內,焦點轉移至公眾議題而不再評論個別展覽。

一九九〇年六月五日,《民眾日報》在鄉土版（第二十版副刊改鄉土、文化版）上增加「港都藝文」專刊。每月五日,針對高雄的藝文環境、藝術事件等提出評論,以座談會或採訪方式舉行主題探討,幫助民眾了解高雄藝文生態發展。這是張詠雪對藝文界焦點問題的又一次主動出擊。「港都藝文」先後製做了「沙漠裡等待小草的故事——畫廊與新興藝術發展座談會」、「我們有拒絕視覺污染的權利嗎」、「不一樣的美術館——原始藝術列為美術館典藏目標的爭議」、「給吳市長的文化菜單」等專題。如此有計畫的整體出擊,促使人們從不同角度思考問題、了解問題癥結點。然而不幸地,「港都藝文」一年後仍舊夭折了。之後,社方調整經營角度,已難在《民眾日報》見到專屬的藝文版面。

三、小結

從一九八二年進入《民眾日報》,張詠雪寫過無數的藝文報導專題,她和藝術家併肩為藝文環境奮鬥、親身參與無數大小戰役,使她下筆比一般藝文記者深刻,而時時站在關懷藝文角度,更為她贏得藝術家的友誼和尊重。十幾年的記者、編輯生涯,張詠雪和現代繪畫的脈動緊緊相扣。除了張詠雪外,持續深切的關

懷美術環境並長期主跑藝文新聞的尚有《中國時報》的李小芬、《台灣時報》的侯素香及張慧如、《民眾日報》的蔡幸娥和林美秀（目前均轉換跑道）。有了她們的鼓勵與支持，高雄現代美術才有更足夠的勇氣來面對挑戰。

和總社在台北的大報相比，高雄的報社不但沒有專屬的美術記者，更缺乏相當篇幅處理美術新聞，更遑論以專文刊載。以往還有《民眾日報》提供「藝文空間版」（彩色版），以大篇幅或專題式的報導介紹藝文相關活動，後來社方基於營運的考量，以「兩性空間」取而代之，這樣開倒車的作法讓藝文界大為失望，一九九三年一月，數位現代美術家更曾針對此種轉變提出抗議，發起「拒看《民眾日報》救高雄文藝」簽署活動，此種自力救濟的行動，終於迫使社方再開闢藝文版面（鄉土文化版），但真正有關文化藝術的探討逐漸被文學園地擠出去，使高雄美術失去了最後的根據地。

：：：：：

第七節　結語

八〇年末、九〇年初的高雄，事實上已有發展現代繪畫足夠的「本錢」，尤其是美術館的興建更為高雄美術發展帶來新的氣象；不少年輕藝術家返台之後選擇留在高雄，他們的投入帶來了新觀念與新作風，高雄隱然已成為台灣另一個新的藝術重鎮。

八〇年中，「畫學會」的成立是一個關鍵點，它把握了解嚴後開放的社會資源，洪根深是其中的靈魂人物，他掌握住契機，結合其他現代美術工作者全力衝向新的天地，而當他們

衝刺時，配合媒體輿論的大力支持，則進一步使「可能」成為「事實」。

在現代繪畫昂揚的年代，高雄的陶藝也在楊文霓默默的灌溉下，發展出屬於自己的風格，每年舉辦的「好陶趕集」[圖72]，藉著生活化的陶盤、陶碗、陶瓶等器皿推展陶藝，性格與風格皆如春風般的楊文霓，藉著教學仍繼續擴大著陶藝人口，匯聚不可忽視的力量。

「畫廊」在高雄的美術發展史中，歷史很短，而且是「屢敗屢戰」，常隨著經營者、經

圖72.「好陶趕集」培養不少喜好陶藝的民眾，而每年的活動也成為高雄的藝壇盛事。圖片提供：許玲珠。

濟因素、市場好壞而難以預料，但這個「新興」的行業雖充滿變數如雲彩幻化，卻是整體藝術環境中，代表民間藝術品味最直接的測候站。

高雄地區的現代繪畫運動，從五〇、六〇年代的劉啟祥、張啟華；七〇年代的李朝進、朱沉冬；八〇年初的區超蕃；八〇年中的洪根深；九〇年代初的李俊賢…，這些藝術工作者不僅以過人的魅力建立不可動搖的地位，更以實際的行動，帶動現代繪畫的風潮。九〇年代來臨，年輕藝術家紛紛返國，個人式的崇拜已不復見，團結合作取代了英雄主義，九〇年代的高雄現代美術是以多元化的群體力量，再塑一個強而有力的新時代精神。

∷∷∷∷

附錄一　現代藝術空間的擴展

六〇年代曾被視為台灣的畫會時期，但在七〇年代，許多現代畫家追隨留學熱潮相繼出國後，畫會發展因而暫時沒落；而到八〇年代，外來資訊不斷湧入台灣，新生代畫家再次受到極大的衝擊，紛紛仿傚六〇年代畫會，企圖興起另一波革命，「饕餮現代畫會」、「現代眼畫會」、「一〇一現代藝術群」等，莫不藉著聯展方式強力「推銷」現代藝術。高雄也在此風潮感染下，一九八二年六月誕生「夔藝術」、一九八三年成立「滾動畫會」，數年後，洪根深組成「畫學會」，高雄的現代藝術在這些畫家長期奮鬥下，終於在八〇年末大放異彩。這些具有強烈地方性格的作品，正式站上舞台，成為台灣地區另一個新興的藝術陣營。

而新美術運動得以在八〇年代的高雄興起，與藝術空間的擴張有密不可分的關係。自一九七九年高雄改制直轄市後，積極推動各項建設，一九八一年四月落成的〈文化中心〉，對早期藝文發展有著相當的貢獻，加上原有的〈高雄市立社會教育館〉（以下簡稱〈社教館〉）及稍後啟用的〈高雄市立圖書館〉（以下簡稱〈圖書館〉），高雄此時已有三處官方單位負責推展各種藝文活動，亦即擁有了三處展覽場地。

此外，高雄地區畫廊業在八〇年初成形，但當時相關環境仍不足以支撐純粹的畫廊營運，因此，畫廊除展覽外，常兼營茶藝、民藝品或舉辦活動；一九八八年後，經濟的快速起飛，畫廊如雨後春筍設立，這類民間展覽場所因機動性強、活動力旺盛，提供較多元化的展覽，逐漸形成時髦的新興行業。茲將這些場地演進做一介紹，以窺當時藝術活動發展概況。

一、官方展覽場地
（1）〈社教館〉

一九五〇年四月，當時名為〈高雄市社會教育工作隊〉，設址於舊高雄市政府對面體育場內，除圖書閱覽業務外，最主要的工作為各項社教事務推展，其後曾改名為〈高雄市流動教育施教團〉。一九六五年四月正式改制為現在的名稱，並於一九七二年六月遷入中正路（市議會對面）。

在中正路的辦公大樓中，一樓與五樓規劃為小型畫廊，雖名之為「畫廊」，其實只是以幾塊木板充當掛畫的地方而已，一直到一九七九年高雄市升格為直轄市後，才於翌年四月將一樓重新裝修成正式的「展覽室」，成為高雄

第一個正式的官方展覽場地[56]。

　　在展覽場剛起步的八〇年代，〈社教館〉確曾發揮應有的作用，許多藝術家的個展或畫會的聯展在此展露，如八〇年代中謝義勇擔任館長時期，其本身是「畫學會」的會員，一度使得該館成為現代藝術家聚集重鎮。但多年來未曾改裝的場地（四周仍以玻璃框框住展覽牆），早已不符時代的發展需要。九〇年代後就少有重要的展出，遷址後則成為真正的「社教」機構而不再是展覽廠了。

　　（2）〈圖書館〉

　　圖書館前身為〈打狗文庫協讚會〉、〈高雄州立民眾教育館〉，一九二五年三月改名為〈市立高雄圖書館〉，一九五四年再度更名，一九八一年六月遷入民生路現址。開館時，於一樓及五樓設立展覽室開放展覽申請。開闊的空間加上場地大小適中，曾是高雄藝術家們第一次個展的最佳場所[57]。

　　（3）〈文化中心〉

　　在行政院尚未公佈興建文化中心之前，高雄已經著手興建大型場地，原因即在於市政府有感於大型表演、展覽場所闕如，一九七四年已選定林德官〈十七號公園〉為預建地，命名為〈中正堂〉，後因先總統蔣公逝世，名為〈中正紀念館〉；一九七五年四月正式破土動工，興建期間適逢行政院提出十二項建設計畫，〈中正紀念館〉遂於一九八〇年四月再度更名[58]。

　　〈文化中心〉於一九八一年四月正式啟用，總面積達十三公頃，建築外觀宏偉，是高雄第一個大型的文化活動場所（亦是全國第一

個成立的文化中心），藝文界對它莫不寄予厚望，期盼藉由它的成立，帶動相關藝文發展扭轉高雄工業都會及文化沙漠形象。

　　〈文化中心〉一開始承辦的業務即十分龐雜；硬體方面，設有圖書館供市民借閱及提供閱讀空間，〈至德堂〉、〈至善廳〉兩個表演廳則含納音樂、戲劇、舞蹈等活動；人員編組有活動組、展覽組（1983成立）、圖書組等分擔各項業務。

　　〈文化中心〉原有三處展覽空間，分別是〈至美軒〉（原展覽室空間）、〈第一文物館〉（原〈台灣文物館〉）、〈第二文物館〉（原〈蔣公文物館〉）。最理想的展覽場地無疑是由地下停車場改裝約二百坪大的〈至美軒〉，不論面積、燈光、空間規劃等均屬一流（1987年與1990年曾整修空調、重新裝潢）。至於〈第一文物館〉及〈第二文物館〉，設計之初著眼於展覽文物史料，只在臨時需要時才穿插展覽，日後因〈至美軒〉常年負擔密集展覽，加上申請者眾，〈第二文物館〉在一九九〇年九月改名並變更用途。目前，〈文化中心〉已開放更多的場地（如〈至真堂〉），以應付日益龐雜的申請內容。

　　文化中心除〈至美軒〉符合現當代展覽的需求外，其餘場地一直未盡理想。以往不易南來的大型展覽及實驗性較濃的當代藝術均展於〈至美軒〉，對高雄的現代美術發展具有一定助力，但一年美展活動百分之九十來自開放申請，也令有識者擔憂展覽品質；美術館成立後，其定位更加明顯：服務廣大民眾，展出各式各樣民間畫會的聯合美展等；唯〈至德堂〉

註：

56.參考《高雄市政府改制十周年紀念專輯》，頁716。

57.同上註，頁708。

58.同上註，頁691。

依舊是高雄當地較具水準的表演場地。

（4）小結

八〇年代之後，〈社教館〉、〈圖書館〉及〈文化中心〉在高雄美術展覽場地的規模及取向上各有所長，大有三足鼎立之勢；爾後雖有畫廊業的蓬勃興起，但這三展覽空間仍是高雄最主要的畫展場地，因此，使用頻率已達飽和（文化中心檔期甚至排至兩、三年後），故而〈高美館〉適時成立實有其迫切的時代使命，由美術館策劃的主題展或實驗展成為未來的主導力量，對於今後高雄現代美術的發展已具有極大的影響。

二、畫廊業

畫廊在現代繪畫發展過程中，扮演舉足輕重的角色，因為它間接輔助了現代繪畫發展。在藝術產業中，畫家、畫廊、收藏家缺一不可，如果少了其中一環，就難以形成美術環境健全化的機制。

七〇年代的高雄，畫廊仍舊十分稀少，成氣候的只有李朝進的〈美術家〉及〈朝雅〉，展出空間仍需仰賴官方場地，如〈文化服務中心〉、〈高雄學苑〉、市議會中山室等。可喜的是到了八〇年代，畫廊業已粗具規模，〈八大畫廊〉、〈綠調畫廊〉、〈金陵藝術中心〉、〈串門子藝坊〉、〈多媒體藝術中心〉等紛紛開業，但其中有些並不以「畫」為唯一展覽內容，而是結合藝品展示等多元化的經營方式。這些畫廊雖起落無常，但在一群有心人士的耕耘下，的確為高雄現代美術開拓了新的空間。

一九八八年後，陸續成立的畫廊、藝術中心如過江之鯽，如〈石濤〉、〈積禪〉、〈炎

黃〉、〈串門〉、〈阿普〉、〈帝門〉、〈杜象〉…它們展現驚人的活力。擺脫兼賣「藝品」的尷尬期，以專業素養及強勢的活動能力，建立屬於畫廊的格調，使標榜專業與前衛的作風不再是天方夜譚。值得注意的是，企業界在收藏之餘也介入了畫廊經營，他們以企業體為後盾，在資源取得容易的優勢下，往往朝基金會或學苑的方向經營，有別於一般傳統畫廊。

綜觀八〇年代以來，民間藝廊以旺盛的企圖心開闢現代美術的疆土，由於機動性強，較能掌握現代美術的動向，九〇年代的高雄現代美術綠洲裡有畫廊業一點一滴的灌溉，它們（傾向「現代」）的耕耘是值得重視的。

（1）從〈串門子藝坊〉到〈串門藝術空間〉

一九八三年七月一日〈串門子藝坊〉（簡稱〈串門子〉）在廣州街揭幕，它是由李廣中、陳麗華、鄭德慶、陳文宗等幾位攝影及藝術愛好者組成的綜合性藝廊，經營項目主要以飲茶、民藝品、攝影展覽為主[59]。

這幾位攝影愛好者先是成立了「捕光人」攝影學會，藉著每月開會，反省當下唯美、浪漫的攝影潮流，他們希望藉著發表作品，讓民眾看到另一種「真實」，但幾次向〈文化中心〉申請展覽場地，卻因「捕光人」比較沉鬱的風格而碰壁，為此，激發他們成立藝坊的想法。而一直到陳麗華跟楊文霓學陶，在大家的鼓勵下，這個念頭才得以實現。

藝坊成立之初，因考慮純粹的畫廊型態難以生存，乃決定加入茶藝，以飲茶的收入作為經營資金。

〈串門子〉活動空間有二層，一樓是常態

註：
59.訪問陳麗華，1993年1月14日。

性展示場，二樓是茶坊；藝坊的另一項特色是舉辦免費的演講活動，每有展演時，小小（19坪）的茶坊常擠滿了百餘位聽眾，心細的主人還為每位聽眾準備一杯飲料，為保持演講的獨立性，當天茶坊暫停營業，令人欣慰的是，「擠破大門」的演講活動很常見，顯現高雄仍有一群關心藝文活動的朋友。

一九八五年七月因租約到期，〈串門子〉不得已結束營業，但並不代表藝坊的活動跟著結束，而是轉移陣地到〈串門設計工作室〉和〈串門攝影工作坊〉，他們仍保持對藝文活動的支持，和藝文人士時相往來。

一九九〇年三月，〈串門藝術空間〉（簡稱〈串門〉）於新田路重新開張。除原先藝坊的股東，又增加幾位合夥人，由倪晨負責經營。再出發的〈串門〉，純粹以舉辦現代性展覽為目的（每個月兩場），並配合展覽安排畫家演講、示範（圖73），促進畫家、作品與觀眾三者間的溝通。而為充分利用空間，並在入口處的玻璃屋經營書坊和咖啡店，最特別的是，它還擁有一座台灣畫廊中最美麗的花園，由於景致宜人，這裡很快成為高雄現代藝術家的聚集地。

一九九二年底，〈串門〉又因租約到期搬離原址，翌年二月在新田路另一端重新開張，但礙於新空間不夠寬敞，配合畫展的講演只好移到〈串門學苑〉。〈串門〉在商業氣息濃厚的畫廊業中，一直有著獨特清新的風格，尤其是幾度贊助一些無法圖利的「裝置藝術」展出最為難得。只可惜，連年虧損以及大環境因素，一九九五年九月，〈串門〉結束了它曾引

圖73.〈串門藝術空間〉舉辦的活動，總是吸引不少愛好藝術的民眾參與。圖為正示範拉坯技巧的顏炬榮。圖片提供：倪晨。

領風騷的歲月。

（2）〈多媒體藝術廣場〉

畫家戴威利有感於官方展覽場地大多不願展出現代繪畫，幾經考慮，終於在一九八三年七月七日開設高雄第一家以專題性策劃展為主的〈多媒體藝術中心〉（簡稱〈多媒體〉）。該中心的開幕展為「杜鵑窩裡的彩色世界」，配合講座、幻燈片欣賞等活動（圖74），把精神病人的心靈世界毫無保留地展現。這次的首展，很快引來新聞媒體的報導，此一具爭議性的主題

圖74.頗具現代感的〈多媒體藝術空間〉。圖片提供：戴威利。

展，短時間打響了〈多媒體〉名號。接下來，〈多媒體〉又策劃過多次專題性展覽活動，如「洪根深畫展」（於畫展揭幕之日，著手畫1503號的彩墨，轟動一時）、「一○一現代藝術群畫展」、「呂欣蒼實驗電影展」等，除靜態展覽，每次還配以短片欣賞或講座導覽。

〈多媒體〉在當時無疑是前衛的，但正因前衛難容於仍趨保守的高雄環境，藝術家的讚賞、喝采、鼓舞終不敵現實營運壓力，短短四個月，畫廊結束。主持人戴威利感嘆的回到繪畫世界，一九八六年後移居台北。〈多媒體〉的火花雖然稍縱即逝，卻鼓動了高雄現代美術的希望，在短暫的幾個月中，重燃許多有心人對現代藝術的熱情。

（3）〈金陵藝術中心〉

〈金陵藝術中心〉的前身是一九七九年成立的〈金陵工藝社〉[60]，此時的業務是替台北的《工藝雜誌》作教學推廣活動，後來承辦不少官方委託的「民俗活動」，進而參與市府文藝季策劃；一九八五年前後，業務越來越雜、範圍越來越廣，曾籌辦「常玉畫展」、「藝術從高雄出發」…，為因應新的業務易名為〈金陵藝術中心〉（以下簡稱〈金陵〉）（1984年曾以〈金陵藝廊〉辦理朱銘台北、台中、高雄三地的陶塑展），在工作室成立展覽場。同年，〈金陵〉即接受省教育廳委託，策劃全省性展覽，巡迴各縣市文化中心展出木刻、繪畫、瓷器…等，這是〈金陵〉以畫廊名義活躍於藝壇的時期。

一九八三年，〈金陵〉所在的廣州街，逐漸成為畫廊聚集地，加上面臨文化中心，儼然

成為小型的文化商圈，負責人薛璋認為如果能將此地塑造為「藝術街」，將會是高雄一大特色，可惜的是，此舉未能獲得其他商家支持而作罷。一九八六年，〈金陵〉因廣州街租金飛漲而搬到中山二路大樓，因地點限制，畫展活動不如往常熱絡；一九八八年，〈金陵〉重新擬定發展方針，開始為公共場所及私人機構規劃、製作大型景觀雕塑，成為建築景觀規劃及經紀代理人業務，因此，〈金陵〉遷至台北。

回顧〈金陵〉的發展，由工藝社、藝術中心至經紀代理及景觀雕刻規劃，〈金陵〉的發展在台灣的畫廊界算是異類。一九九一年，〈金陵〉曾回到高雄以籌劃藝術展覽及經紀業務為主，已較少舉辦公開性展覽，幾年後又遷回台北。

（4）〈阿普畫廊〉

〈阿普畫廊〉（以下簡稱〈阿普〉）原址為一九八三年四月成立的〈前衛藝術中心〉，其時由梁任宏、陳添壽、葉竹盛、陳茂田及鄭水萍五人負責，爾後又經歷〈河邊畫室〉（1984至85）、〈大葉工作室〉（1986）、〈木殘工作室〉（1987）。〈大葉工作室〉時偶有畫展，到了〈木殘工作室〉時期，曾是現代劇場的表演場所。

高雄〈阿普〉畫廊之成立應溯自她的前身——「南台灣・新風格畫會」，這個由南部藝術家成立的畫會持續地以雙年展的形式強調：「藝術工作者應重視觀念、思想、感覺、實驗、冒險的精神及不一味作形式、色彩的奴隸，以避免因觀眾、藝術家與時代的疏離感而造成藝術的斷層」。

圖75.〈阿普畫廊〉是南台灣的藝術重鎮。圖片提供：陳茂田。

在經過數年由創作到展出的體驗後，於一九九〇年五月四日，由陳榮發、許自貴、黃宏德、陳茂田、顏頂生、曾英棟、謝順勝幾位藝術家藉由成立〈阿普〉畫廊提出他們的理想：藝術創作與畫廊經營並推銷藝術品，這兩個角色具有依存性與相對的矛盾性。由藝術工作者來經營畫廊，最大的原因是不願見到市場風潮與藝術潮流混為一談；不願藝術掮客成為主導藝術的選擇人，更不願見到藝術品的收藏家成為假古董收藏者，進而能使台灣的藝術現象朝向多元化發展。[61]

這段自白，完整地詮釋〈阿普〉誕生緣由（圖75）。

因經營、出資者具有畫家的身分，畫廊的展覽自有評選的標準與設限。幾年下來，他們除了固定推出南部藝術家展覽外，更有不少膾炙人口的北部畫家個展。此外，「策劃性」的主題大展是〈阿普〉最令人稱道的一點，如

「形上與物質之間」、「流亡與放逐」展等。

九〇年代，畫廊業時興週邊的服務性設施，如設立書籍部、咖啡屋、講演場所等。在此風潮感染下，〈阿普〉靜極思動，一九九三年九月他們於畫廊同址的二樓，成立〈人文咖啡、人文藝術教室〉，使〈阿普〉因而更具魅力。

〈阿普〉實是南部現代藝術發展的重要據點，只不過畫家的理想和現實環境，畢竟存在著相當的歧異，一九九五年十月，〈阿普〉在後繼無力及眾人的訝異聲中結束了營業。

（5）企業體系中的畫廊

收藏風氣的建立，使得高雄許多建築界人士紛紛投入藝術收藏領域，日積月累，擁有相當數量作品後，更陸續成立類似美術館的藏品空間，一九八九年九月，由三十九位建築界人士合資成立的〈炎黃藝術館〉即是一例。另一種是在建設公司自建的建築物裡闢出一方展覽

空間，此類型的代表以長谷建設〈積禪藝術中心〉最為知名，其他如〈翰林苑〉（1992年6月成立，翰林苑建設）、〈尖特美藝術館〉（1993年成立，尖美建設）及〈三愛藝術中心〉（1994年5月，富第建設）等皆是。這些建設公司介入藝術領域後，自有另一番異於畫廊的表現，不過，能長期經營的卻只有〈積禪〉和〈炎黃〉。

1.從〈積禪藝術中心〉到〈積禪五十〉

一九八九年成立的〈積禪藝術中心〉，地點位於長谷建設所屬的大廈地下一樓。展覽部雖每月排定檔期，但場地規劃上實則側重於茶坊，因此是個以「茶館」為重的藝術中心，此外，演講、座談等活動則辦的有聲有色。

一九九三年，長谷建設於民族路興建「世貿聯合國」五十層大廈落成，其中三、四樓規劃為〈積禪五十藝術空間〉，並於一九九三年二月二十日開幕，寬達二百坪左右的展覽面積（三樓）為南台灣最大的展覽場地；為了控制展覽品質，特區隔為左右二個展示空間，可適

圖76.早期的〈炎黃藝術館〉展覽空間並未完善規劃。圖片提供：李俊賢。

時開放或縮小以容納不同規模展覽活動。四樓則是完全開放的展示空間和小型舞台，總面積達六百坪，除舉辦活動，平常並不開放；若遇專題性大展，則兩個樓層同時使用，如集合台灣現代美術菁英的「超越巔峰」大展。

2.〈炎黃藝術館〉與〈山美術館〉

〈炎黃藝術館〉在一群建築商的支持下，於一九八九年九月正式開館，除展覽外並定期每月出版《炎黃藝術》雜誌。

開館之初，〈炎黃藝術館〉並沒有規劃展覽方向，「李朝進個展」、「台灣一代名家作品展」等（圖76），似乎走本土路線；但一年多後，〈炎黃〉陸續展出大陸畫家作品。《炎黃藝術》每期封面採用藝術館當月展覽的畫家畫作，內容上也以一定篇幅介紹展覽畫家，由第十二期介紹中國大陸四川藝術家作品後，即開始採用中國大陸畫家作品為封面，尤以四川油畫家為多（如羅中立、何多苓、艾軒、龐茂琨等），已成為該館鮮明的標幟。其後，藝術市場有國際化趨向，〈炎黃〉也適時轉向注意東歐、蘇聯的藝術作品。

一九九六年，〈炎黃藝術館〉重新改組，在林明哲的全力支持下以「山集團」名義成立〈山美術館〉（〈炎黃〉則停止運作），曾轟轟烈烈的辦了不少重要的展覽和活動，頗受矚目，只是，建築業的不景氣，致使〈山美術館〉在二〇〇一年畫下句點。

3.翰林苑

一九九二年六月六日，〈翰林苑基金會〉成立，設置畫廊〈翰林苑〉，同時出版《文化翰林》雜誌（雙月刊）（圖77），畫廊並提供場地

舉辦演講、座談及開課，它的誕生和組成仍是由李朝進結合一批建設公司的股東而成。在雜誌方面，採贈閱方式，而展覽則以邀請展為主（兩月一檔）。然而，令人惋惜的是，〈翰林苑〉未能如〈炎黃〉一樣長期經營，畫廊及雜誌部分在成立一年後皆因故停止運作，只留〈翰林苑基金會〉繼續運作。

:::::

附錄二　高雄美術雜誌的浮沉

（1）《藝術界雜誌》

除了創作呈現藝術情懷外，訴諸文字更是藝術家們陳述己見、與大眾溝通的最好管道，尤其當外在環境無法呼應時，辦一本屬於自己的雜誌，就成為最理想的改革途徑，陳水財、宋清田、蘇志徹、李俊賢、陳茂田及黃世強等人，在一次例行的聚會時，源於對高雄藝文環境的滿腹牢騷而有了創辦雜誌的念頭。儘管「要害別人就叫他辦雜誌」，但藝術家的天真與熱情是不予理會這麼多的。一群毫無概念、經驗的人辦一本雜誌，憑的全是一分傻勁與熱忱，有錢出錢、有力出力，從未想過行銷、營運等問題[62]。

一九八五年六月，《藝術界》就這樣出刊了。雖然只有一張，但內容還算豐富，頭版的專題是〈現代藝術工作者看高雄市文藝季〉，由陳水財、洪根深、蘇志徹、李俊賢等分別撰文。發刊詞「在經費短絀，經驗不足的情況下，『熱誠』是我們唯一的本錢⋯。」的表白，顯露這群藝術家的真性情。此一缺乏發行管道的「雜誌」，創刊號採贈閱的方式，閱讀

圖77.早夭的《文化翰林》。圖片提供：李俊賢。

群僅及圈內人士。同年九月出版第二期後，洪根深覺得雜誌必需藉由公開發行（合法化），才能擴展層面，因此決定成立「雜誌社」，《藝術界》因此成為高雄美術界第一本立案的雜誌（洪根深為發行人、陳水財當社長、李俊賢為主編）[63]。

綜觀《藝術界》內容，藝術家們真是卯足了勁，除了個人文章，每期還策劃專題討論，如〈高雄公家展覽場場地分析〉、〈從蘇南成文化大出擊──寄望推展高雄現代藝術〉、〈高雄私人畫廊〉等，另外，「夔藝術」、「畫學會」舉辦的座談會內容也經常全版刊登，高雄藝文圈的新聞、展覽訊息等，當然也在報導的範圍裡。

《藝術界》幾度改換面貌，從報紙型式的四開二張、三張到十六開本小冊，越做越像一本「雜誌」；復又因經濟拮据恢復成四開二張。雖然雜誌發行「上市」，但這份「同仁雜誌」，閱讀人口畢竟有限，日子一久，創辦時的滿懷熱誠，終究抵不過現實的考驗，長期的虧損是其中一個原因，重要的是花費的無數心

註：

62.參考張詠雪（1985年10月23日），〈藝術界跨出第一步〉，刊載於《民眾日報》及同註10。

63.同註10。

血,並未引起相對的支持和共鳴,自說自唱自演的獨角戲久了自然要收場。一九八七年底,創刊會員相繼離去(李俊賢、蘇志徹出國),獨留洪根深割捨不下這份具有「革命情感」的雜誌,於一九八八年一月復刊發行,聘請《民眾日報》藝文記者蔡幸娥為特約撰稿者;但畢竟時不我予,稿源經常斷炊。一九八九年九月《炎黃藝術》出刊後,洪根深終於如釋重負的宣佈:《藝術界》停刊了。

《藝術界》發掘好幾隻健筆,如陳水財、李俊賢、蘇志徹,尤其是陳水財幾乎每期發表文章(以懶雷、賴雨為筆名),以犀利的文筆、透澈的觀點,建立了個人獨特的文風,已卓然成家。

(2)《炎黃藝術》

《炎黃藝術》是高雄第一份彩色版美術刊物(1989年9月),其出版的目的「…,特別是針對一般市民不知藝術館使命及效用而發生的疑惑時,出版刊物即是最有力的手段…希望透過這本薄薄的小冊子,能夠拉近人與藝術的距離、拉近人與人的距離。」[64]基於這樣的理念,《炎黃藝術》至一九九三年底止一直採贈閱的方式,若非財團支持根本無法支撐下去。而「為了更有效經營」,自一九九四年開始,《炎黃藝術》終於正式發行上市,取消贈閱。

《炎黃藝術》從最初的十六開本到停刊前的菊八開(29期開始),不僅版本擴大,內容也越見精采。創辦初期扮演重要角色的李朝進,除結合一群建築商出資外,更是刊物幕後的策劃者;而另一位掌舵者是總編輯陳水財,

他思路清晰、視野開闊,使得這本雜誌始終維持一定的水平;而最重要的人物當屬發行人林明哲,在未成立〈炎黃〉前,即經常以公司名義(王象建設)贊助藝術活動,是九〇年代高雄厥功甚偉的贊助者。也因豐富的藏品,使他成為知名的收藏家。

一九九二年,林明哲又組〈山藝術文教基金會〉(原名為〈炎黃藝術文教基金會〉)由畫家吳梅嵩擔任執行長,以活動策劃為會務重點,如一九九三年六月的「發現愛河」藝術系列活動、九月底的「九三高雄愛河藝術節」,均是透過藝術展演手段,與在地環境對話的具體表現。

一九九五年一月,《炎黃藝術》召開記者會宣佈停刊,引來媒體的高度關注,復於五月復刊;一九九七年一月易名為《山藝術》。但好景不常,在不堪長期虧損及股東不願再出資的情形下,《山藝術》於一九九七年十二月出版最後一期,即告停刊。

(3)《南方藝術》

一九九四年十月,《南方藝術》試刊號發行,這本「純」南方性格的雜誌,其實是藝術家李俊賢、蘇志徹、倪再沁、許自貴、宋清田、黃世強、管振輝、林熺俊、郭小菁等所懷抱的「南方藝術大夢」的產物,可視為早期「畫學會」會訊及《藝術界》雜誌的延伸。

《南方藝術》由陸曉春贊助場地、廣告等經費(並擔任發行人),撰稿及業務則由藝術家「同仁」全面負責。這本雜誌在沒有足夠的財力支持下邁出大步,雖然沒有太多的廣告,而且前幾期還是「黑白分明」的廉價印刷,但

註:

64.林明哲(1989年9月1日),〈創刊的話〉,《炎黃藝術》。

244

仍因風格簡單質樸、筆調自然平實、批評直截了當，甚至還有許多不太友善的觀點和不太文雅的詞句在流竄，因而頗能引起現代美術圈的注意。

《南方藝術》是典型的同仁雜誌，頭腦發達、四肢簡單，它即時、在地，可塑性也高，從選舉、民主、女性藝術、公共藝術、藝術教育、藝術行政、旅遊參訪…，都在議論範圍內，還常現擲地有聲貌。但它在一九九六年以後就顯得後繼無力，越來越薄，甚至最後變成雙月刊，在苦撐了近三年後，終於在一九九七年年底結束發行。

這本不算厚的雜誌（最多130餘頁），帶給「畫學會」落日餘輝般的光彩，令高雄藝術界頗為懷念。「同仁」各自獻金二十餘萬元之餘，還得絞盡腦汁爬格子，甚至開源節流募款義賣…，它的結束實在是氣運是環境使然。

: : : : :

附錄三　高美館風波

一九八四年十一月三日，《民眾日報》與高雄市政府合辦地方建設座談會，話題之一為「高雄市設立美術館」的可能性，邀請畫會負責人、教育局主任秘書、市議員、〈省美館〉籌備處主任、及當地知名藝術家等參加討論。與會藝術家及學者均希望經由這次的座談，催生高雄設立美術館。

一九七六年，台北市長林洋港提出設立美術館構想，著手規劃後，一九八三年年底，台灣於是有了第一座美術館（北美館）；緊接著，台中也在一九八四年七月舉行〈省美館〉破土典禮，預計一九八八年開幕。兩座美術館的開幕、興建，使得論者將八○年代稱為「美術館時代」，並期待藉此引導台灣美術走入一個劃時代的領域。但在中央「重北輕南」的政策下，儘管〈北美館〉及〈省美館〉已先後開館，高雄卻毫無動靜。

座談會召開後，向來關心藝文的《民眾日報》記者張詠雪，為落實座談會的「理想」，遂主動邀請藝術家發表「建言」，連續刊載於該報，期望座談會的理想能促使市政府有所回應。翌年一月初終於得到市政府初步的回應：市長許水德同意興建美術館。二月分即由市長指示教育局規劃興建美術館事宜，並請工務局調查可供使用的市地，此舉令藝文界人士額手稱慶。接踵而至的問題則是：那裡才適合興建美術館？從地點的選擇開始，藝術界的意見便和市府相左，種下以後風波不斷的因子。

這幾年來，〈高美館〉一直是藝文界談論的焦點話題，自選擇興建地點、規劃費保留、美術館命名、典藏經費的被刪除、美術館的典藏方向等等，高雄現代美術界充分發揮監督和建議的本分，他們屢次開座談會討論並發表文章提供建言。八○年代的高雄現代美術發展幾乎就是一頁因興建美術館而起的抗爭史。

（1）從興建地點到籌備處成立

工務局原屬意壽山動物園南側山坡為〈高美館〉興建地，經報刊披露後，引起藝文界的反彈，《藝藝術》為此曾舉辦一項「大家來關心高雄市立美術館」的討論會（1985年2月8日），十餘位藝術家一致強烈反對該地點，認為壽山為高雄落塵量最多地區，加上靠近

港口，海風強、鹽分多，對作品的保存將是一大威脅等八項理由而改以另六個適合的地點供市府參考，如六號公園、五福路水塔、扶輪公園的體育館改建及苓雅國中西側違建區等。

一九八五年五月蘇南成出任高雄市長後，為平衡本市南北中區域發展，提出台灣省教育廳所屬內惟埤學產用地為美術館的興建地，終獲藝術界贊同。並在市府會議中，初步規劃美術館的未來藍圖，除美術館硬體建設外，尚設計戶外〈雕刻公園〉配合美術館整體興建。

地點定案後，一九八六年五月，市議會教育小組一讀刪掉美術館第一期一億餘元預算，所持理由是：市政府財政困窘，興建美術館不是當務之急。美術館興建好不容易有了初步回響，第一期預算居然就被刪除，張詠雪和洪根深等藝文界人士，立即緊急會商，擬發起第二波抗議行動，第一波為寫信陳情及利用媒體造勢，如果無效，則在市議會二讀的前二天發動第二波：集結藝術界及教育局官員舉行座談會討論，肯定美術館的文化功能。洪根深徹夜寫陳情書，分寄各市議員；張詠雪則為預算被刪一事，於媒體大做報導，總算使得五月十三日的教育小組二讀，保留了美術館規劃費一千萬元，美術館的興建不再停留於紙上談兵。

預算風波之後，籌建中的美術館再起爭端，導源市議會為紀念蔣公百歲冥誕而把美術館所在的廣大園區定名為〈中正美術公園〉，藝術家們深恐以「中正」為名的單位太多，易引起混淆外，這種完全政治化的名稱，未來恐將發生類似〈國父紀念館〉「拒展」裸體畫或已逝大陸畫家作品等泛政治化事件。

十一月十二日，幾位藝術家為此舉行座談會，除發表一篇〈高雄市美術館命名之商榷〉的聲明外，並針對美術館軟硬體設施提出意見，建議市政府恢復〈內惟埤美術公園〉或以〈高雄市立美術館〉為名，以免「中正」過於氾濫。市政府此後未再使用〈中正美術公園〉一詞，惟在蔣經國總統去世後，又改名為〈經國文化園區〉，美術館則儘稱之為〈高雄市立美術館〉。

一九八八年五月，〈高美館〉正式成立籌備處，原〈社教館〉館長謝義勇在各方推薦下擔任籌備處主任。這項任命案深獲高雄現代藝術家的支持，未料，雙方不久就面臨一波又一波的衝突。

（2）〈雕刻公園〉風波

謝義勇上任後首先面對的是棘手的〈雕刻公園〉事件。

一九八八年九月，蘇市長為慶祝高雄改制十周年，委由〈金陵藝術中心〉規劃，提出「高雄市國際戶外雕刻公園規劃案」，此案一出，藝術圈譁然，紛紛抨擊規劃案之不當。爭論的焦點即在於市府是以辦「慶典活動」的心態來籌建〈雕刻公園〉，以半年時間擬邀請三十四位藝術家來台以「創作營」的方式製作成品，態度未免過於草率，且該「規劃案」實為韓國奧林匹克雕刻公園的翻版，加上此需長期規劃的案件竟由民間機構代勞，美術館籌備處絲毫未參予，實在令人不解。為此，藝術界發動了台灣美術有史以來最壯闊的「自力救濟」，藝術家頻頻為文抒發己見，甚至引發喧騰一時的「南北筆戰」，這次論戰中，高雄藝

術家們幾乎傾巢而出，令市府及承辦單位難以招架。

論戰同時，〈雕刻公園〉的土地尚未取得。面對藝術家們的憤怒，教育局深恐〈雕刻公園〉被刪，特於十一月十五日召開「雕刻公園說明會」，但此「說明會」未見實際成效；藝術家反對的是此一「百年大計」不應匆促決定，以免典藏作品濫竽充數，因此，當得知三千萬元規劃費可能被市議會刪除時，藝術家們立即於十一月二十日成立「雕刻公園促進會」，為的是不希望立意甚佳的〈雕刻公園〉胎死腹中。

十一月二十二日，高雄市議會鑑於「規劃案」的不完備及用地取得問題，決議將〈雕刻公園〉三千萬元暫時擱置，只保留五十萬元的規劃費，並把職權交予美術館籌備處，才暫時消弭了轟動一時的〈雕刻公園〉風波。

市議會順應「民意」將規劃案交由〈高美館〉籌備處處理，是藝術家樂見的結果。未久，美術館諮詢委員會決議委由學術機構辦理「雕刻公園之規劃」，籌備處便委託師大美術研究所規劃，由王哲雄教授主持。一九八九年十一月當師大美研所完成規劃案，由籌備處交至諮詢委員審查時，原已落幕的問題，再度引起軒然大波。

委託師大美研所規劃的《雕刻公園規劃書》交到諮詢委員手中時，居然改名為「高雄國際雕塑創作研究營」，與當初〈國際戶外雕刻公園〉最受抨擊的「創作營」構思相較，根本是名異而質同。曾擔任諮詢委員的藝文界人士認為事有蹊蹺（如洪根深、曾雅雲、楊文霓、倪再沁、陳水財等），因而屢次在諮詢會議中提

出異議，但似乎遏阻不了此早已定案的計畫。現代美術界人士只好再次發動抗爭，為文指陳「雕刻創作研究營」的弊端，反對的理由是：〈雕刻公園〉應經長久而審慎的規劃，「創作營」則只是短時間內把成品「填充」在公園裡，況且舉辦「創作營」其實是重活動而忽略品質，尤其是編列經費居然高達二千五百萬，〈雕刻公園〉理應屬於美術館的一部分，而美術館的館藏費卻只有一千五百萬，這種本末倒置的做法，令藝文界人士不解。《民眾日報》藝文組為此籌劃「我們有拒絕視覺污染的權利嗎？」訪問七位藝文界人士（其中五位為諮詢委員），刊載於一九九○年八月的《民眾日報》第三期「港都藝文」。籌備處的「一意孤行」與不尊重諮詢委員，引起極大反彈，「諮詢委員」彷若虛設，幾位高雄的委員在力拒不能的情況下，最後「走」的走（退聘書）、避的避，整個事件最後是不了了之。

一九九一年六月至八月，「第一屆國際雕刻創作研究營」還是如期展開，創作進行時開放給一般大眾參觀，籌備處認為「觀賞」雕塑家的工作過程對研習雕塑的學子是個很好的機會，讓一般民眾參觀亦可收社會教育之用。事實上，這種「當眾雕塑」的方式，民眾所看到的只限於技術層次而非作品的內在意義，這種類似書法家「當眾揮毫」的示範是一樣的，對藝術的認知無益，還可能收反效果——雕塑家只不過把已通過審查的模型「放大」，是另一種「技術」的模仿，藝術家原始的創作精神已不復見，又何來藝術提升？[65]

十件作品最後「如期」置放於公園內。震

註：

65.參考李俊賢（1991年8月），〈論當眾揮毫〉，《雄獅美術》246期，頁87。

驚南、北藝術圈的〈雕刻公園〉事件就此謝幕。

（3）「畫廊大觀」風波

一波未平一波又起，〈雕刻公園〉事件尚未解決，又來一次強烈「地震」，這次的範圍不再限於高雄地區，包含北部畫廊業，震得籌備處主任謝義勇興起辭意。

一九九〇年十月末，市政府配合區運首次在高雄舉行，特舉辦系列文化活動，包括「畫廊大觀」，希望成為區運的一大特色，這是台灣首見的「畫廊博覽會」，展覽期間參觀者眾，頗受好評，唯後來發生「典藏」事件引起議論。

事情的原委是，籌備處決定從「畫廊大觀」展覽作品中，挑選〈高美館〉的第一批典藏品。消息一經傳出立即驚動高雄美術界，反對的關鍵在於籌備處在於沒有完備的典藏計畫之前，不應草率的以「畫廊大觀」作為酬庸參展畫廊的手段（籌備處為主辦單位），尤其多數參展作品並非畫家代表作品。一九九〇年十一月《民眾日報》第六期的「港都藝文」，特別製作專題，針對「畫廊大觀」的展出及〈高美館〉典藏事件提出檢討、建議，在此同時，不利於籌備處及某些美術家的傳言不斷傳出，一時間，南北畫壇耳語頻傳，成為大家見面討論的話題。

「畫廊大觀」結束後，「典藏」一事依然是南、北畫壇的焦點。此「典藏」事件最後居然由台北誤傳回高雄，造成嚴重傷害。事件的起因是台北〈鼎典藝術中心〉於十二月舉辦「如何落實本土文化藝術自主性」座談會，會

中一些藝術家又提出高雄「典藏」風波，甚至某位畫家信誓旦旦指出：第一次典藏的經過，是由館長和兩位畫家（李朝進、洪根深）共三人當典藏委員，而典藏的作品竟然就是這兩位畫家委員之作…[66]。報導中指出，其中之一典藏委員也參加此次座談會，恰巧洪根深為唯一參加座談會的南部畫家。台北媒體記者不了解高美館「典藏」風波從頭至尾事件，又因為錯誤報導以訛傳訛，經媒體披露後，回到南部的洪根深成為眾矢之的，遂趕緊召開記者會澄清，只因洪根深會中表示「挑選出的典藏作品並未定案」，被誤為默認前述「典藏」黑箱事件，以致造成誤會，接著北部又指稱「『畫學會』壟斷美術館運作，諮詢、典藏委員多為其會員…。」[67]這種欲加之罪使得理事長陳榮發及洪根深、陳水財等在定期的理監事會議中提出答辯，此一莫須有的事件，經好事者添油加醋，搞得昔日同心協力的高雄現代美術要角們幾乎不再往來。幾個月後，事件才水落石出。

實際上，高美館典藏委員所青睞的「畫廊大觀」作品多屬前輩美術家，作品數量也不多，有些更表態作品不願低價售出；在沒有「確切證據」的情況下，喧譁一時的「畫廊大觀」悄悄落幕。

（4）原始藝術典藏事件

「美術館典藏」一直是藝術界人士關心的話題，一九九〇年當〈高美館〉傳出意欲典藏「原始藝術」時，又掀起另一次風潮，乍聞的〈高美館〉典藏諮詢委員（因典藏「原始藝術」早已遭諮詢委員否決），他們有的辭退聘書，有

註：
66.參考《民眾日報》、《台灣時報》1990年12月12日。
67.參考《台灣時報》1990年12月21日。

的拒絕出席，也有的在委員會中慷慨陳詞，同時發表文章批評籌備處不當舉措，此舉引起媒體高度的關切，成為地方重大新聞。《民眾日報》特別策劃「美術館專題」，委由畫家們撰稿，《台灣時報》也以整版刊登文稿聲援，從此，美術館籌備處和「畫學會」間的對立態勢更形惡化。這次事件，幾位擔任諮詢的委員強烈抗爭而難以善了，最後，籌備處主任辭職，美術館未再提典藏「原始藝術」一事。

（5）〈源〉事件（地標一案）

一九九三年九月，「畫學會」會員林熺俊發現〈高美館〉徵選的景觀雕塑作品〈源〉，與日本景觀雕塑大師關根伸夫刊登於日本景觀設計雜誌《PROCESS》（1987年8月，74期），為〈住友生命保險東京訓練中心〉所做的作品（1980）及其他作品頗為雷同。此事經林熺俊在學會例行的會議中提出，會員認為非同小可，因美術館在選作品當初，即要求作品要能表現高雄的本土文化、歷史，而〈源〉顯然有「過度參考」之嫌，為求慎重，乃決定先知會美術館再向媒體發布消息。

十月中旬，此事經「畫學會」披露，一時間成為美術、雕塑、建築乃至輿論各界所關注，引起兩造各執一詞的爭論，雙方均有學者專家出面「據理力爭」，加上媒體各有偏好，此事擴大成萬方注目的焦點新聞。

由於「畫學會」成員在各媒體展開強勢抨擊，美術館籌備處迫於無奈，只得請回原評審（王秀雄、洪百耀、何恆雄、陳國偉、莊世和、盧友義、黎志文及蒲浩明，楊英風出國未出席），再度召開審查會，審查此一作品是否

有「畫學會」指稱的「過度參考」。經審查委員的察看、討論，結果認為〈源〉並未涉及抄襲與模仿，或「畫學會」所提之「過度參考」現象。此舉引起「畫學會」更強烈的反彈，參與審查的委員的專業知識，不僅遭到質疑，連他們的學術成就曾涉及抄襲的部分也被舉出來批判，使得為〈源〉背書的評審委員被批的體無完膚。

由於「畫學會」不能接受這樣的審查結果，遂展開後續行動，他們針對〈源〉事件擴大發行第九期《會訊》，與《藝術家》雜誌合作召開立法院的公聽會，做問卷調查，甚至邀請專家學者為文聲援，結果《藝術貴族》四十八期以五十頁的篇幅報導此事，「畫學會」甚至打算把整個事件做成專書出版。〈源〉事件愈鬧愈大，此時，「畫學會」內部有人主張暫停對〈源〉的抗爭，否則美術館將無法繼續運作，也恐怕籌備處主任會去職，還有社會大眾的誤解…，因而在一九九四年一月十二日舉行公聽會後，鬧得沸沸揚揚的〈源〉事件，就此打住。

小結

綜觀〈高美館〉開館前與「畫學會」之間的種種衝突，這由高雄現代美術家催生的美術館最後竟難以與之面對，真是情何以堪！不過，〈高美館〉這十年的曲曲折折，也是「畫學會」成員開始凝聚到成長的十年。如今，〈高美館〉早已開館並順利營運，畫家們也盼望它能走上康莊大道，與之共同成長，畢竟，抗爭的日子早該結束了，而美術家們也應專心創作，好共創一個高雄美術的輝煌時代。

代跋
最近的現代——遺漏的高雄
李思賢

前言

　　身為土生土長的高雄人,內心有種說不出的驕傲!特別是在這本書出版之時…。然而,綜觀全書,心中不免起了些許疑寶與遺憾:不解的是,為何是由倪再沁主筆?這位被譽為「高雄三支筆」、筆鋒雄健辛辣的「狙擊手」和「煽火者」,怎會判若二人、中規中矩地寫出如此具宏圖史觀的地方美術誌?又,此般的立論,讀來似乎也與我們現下所理解的高雄藝術氛圍有些微差距?!倪再沁自述這是「二〇到九〇年代的高雄現代美術」,但此書卻在完稿十年之後才付梓,這當中難免令人感到有一絲缺憾,因為少了「最近的現代」,也有「某種程度的遺漏」。或許,以倪再沁浸淫高雄美術生態之深,談起高雄總有那麼一點近鄉情怯的意味,甚至,在述及高雄美術開創期的內容時,絕口不提其個人在此階段的貢獻──就算這貢獻並非厥偉,但卻無可抹滅;這種極力避嫌的論述姿態,或可理解作者試圖還原客觀歷史場域的努力,但仕某種對「倪再沁=高雄」的高度認知下,談高雄的現代藝術發展卻少去了與倪再沁相關的部分,不免叫人有隔靴搔癢之憾,同時也無法完整呈現這部耗時費心述寫的地方美術史的全貌。

最近的現代

　　高雄,「原始的」印象裡,向來予人一種帶有草莽、粗獷、豪邁的性格,而地域上遠離台北中心,資源的匱乏、關愛的闕如,也使得高雄的邊陲形象愈發鮮明,也曾在不短的時間內被謔稱為「文化沙漠」。但近二、三年來,高雄藝術的發展有如「醜小鴨變天鵝」般神奇;高雄的文化地位之所以大幅扭轉,與公元二千年政黨輪替後的政治現實有著密切的關聯。阿扁總統在南台灣席捲的選票,幻化成挹注南部執政縣市的實體資源;高雄市長謝長廷便如此挾著綠色執政的優勢,在重大市政建設外,以極具策略、積極的作為,用「藝術」為高雄點妝。從二〇〇一年的「城市光廊」、「貨櫃藝術節」,二〇〇二年的「駁二藝術特區」開張、「鋼雕藝術節」、「高雄藝術博覽會」、「2002城市・光計畫──愛公園」,到近期「市民藝術大道」的全面開放…,既開放又活潑的調性,為高雄藝術氣息帶來前所未有的榮景。「高雄藝術『剛(鋼雕、貨櫃)柔(光雕)並濟』的形象,也在此間定型完成,明確而有效。」[1]

　　台灣歷來重北輕南、南北發展不均的狀態,硬是在短短幾年內,藉由幾回重要選舉的政府資源傾洩下,讓港都高雄在天平的另一端取得足以與台北抗衡的相對比重,南北均衡成了政黨輪替後最顯著的區域發展成果,鹹魚翻身後的高雄也自此得到更多的對待與關愛,這是高雄藝術家們長年來所引頸企盼的。對峙、游擊、對抗,是高雄藝術界奮力崛起的主要途徑,那融合參雜了歷史因素的契合。九〇年代前期,正好銜接了台灣歷史上影響甚巨的解嚴,政治、社會上挑戰禁忌的抗爭與衝撞,恰好為高雄藝術界的剽悍式開創,搭妥「時勢所趨」、革命無罪的舞台。就在那個衝撞年代裡,以邊陲對抗中心成為揭竿而起的絕佳理由。而如高千惠所指陳的「文化邊緣」與「核心」的關係,由從屬而對照,發生出「多元與

註:

1.李思賢(2003),〈一個台灣,各自表述-2002台灣美術的非台北觀〉,《2003華人美術年鑑》,台北:典藏藝術家庭,頁38。

高雄國際貨櫃藝術節。圖片提供：藝術家出版社。

多方認同」的論點[2]，同樣也是高雄藝術得以成功走出的重要天時與地利因素之一。

是邊陲，還是中心？

廿一世紀以來，高雄藝術生態的蓬勃確實令人驚豔，除前述諸多的「藝術嘉年華」外，「新濱碼頭」、「豆皮文藝咖啡館」以及「駁二藝術特區」，此類空間的誕生也都應運了「替代空間」或「閒置空間再利用」的熱潮，讓當代藝術在高雄絲毫不感寂寞。而作為高雄最大的藝術機構的〈高美館〉，自九〇年代中以降，有計畫地對高雄內、外的展覽策劃，對內歷史整理的「市民畫廊」和「美術高雄」系列，對外吸納當代藝術能量的「創作論壇」策展徵件，都足以看出搶攻灘頭堡所擺開的龐大陣仗。就以近三年大規模的「美術高雄」策劃展來看，由「後解嚴時代的高雄藝術」（2001）、「游牧‧流變‧擴張」（2002）、

「心墨無法」（2003），有歷史、有學術，也有對傳統媒材的叩關，無不展現旺盛的拚場企圖。力拚、運動，〈高美館〉在傳承高雄藝術起家傳統的同時，也明白地切中核心議題的探究。

高雄戰鬥姿態的架勢開展，應由一九八七年「畫學會」的成立算起，這在本書的第六章中已有所著墨。這個高雄有史以來第一個以群體組織出擊的團體，創作、論述、刊物一應俱全，在洪根深帶領下，激化且確立了「邊緣」的正統地位，形塑出雄霸一方的「南方觀點」。高雄現代藝術的成就是讓人小覷不得的；高雄新生代的藝評論述，在當時被林惺嶽譽稱為是「擺明了與台北抗衡的姿態，強調地域性的批評精神，掌握高雄的自然及人文的地緣性格及資源，以表現出草莽性的邊陲文化特質，而此邊陲文化特質不再是自卑，而是自覺與自信的標舉，以擺脫『台北中央』主導

已久的美術主流」。[3]

　　林惺嶽在一九九一年的年度評析中說：「…表現最為令人刮目相看的則為高雄，全國硬體工程最大的美術館行將成立不說，僅僅美術人才的凝聚，已展現了鼓動風潮的力量。」他由台灣政經、社會等大環境的趨勢推估認為，「一九九二年，將是進入重建的一年，也是台灣從解構轉入重建的里程」，台北、台中、高雄的台灣三大美術區域板塊因此即將形成。[4]無獨有偶地，羅秀芝在比對《南方藝術》和其他雜誌刊物時，歸結出由台南、高雄所代表的「南台灣觀點」也約在此時成形的整體論點。[5]而這其中最重要的因子，當屬一九九一年由倪再沁所掀起的台灣美術本土論戰，那不僅只是據地一方的「地方論述」或「地域宣言」的延伸，更是對整體「台灣美術中的台灣意識」的倡議和挑戰。由地方而中央，高雄藝術界表面看來很邊緣，但其內涵卻早已登主流之堂而不遑多讓了。

遺漏的高雄

　　提到倪再沁，在台灣藝壇，相信沒有人會懷疑他和高雄的關係。但倪再沁原本卻不是高雄人（他是台北人），就像洪根深出身澎湖，陳水財、李俊賢都是台南人一樣；高雄美術的江山，是在這群非高雄出生長大的「高雄人」的參與下所打下來的，這也成為現今高雄藝壇的主體架構。一九八六年十月，倪再沁移居高雄市；幾天之後，在洪根深的邀約下加入了「畫學會」的籌組工作，適時提供了倪再沁準確切入高雄前衛美術核心的戰場與機會。倪再沁的「惡名昭彰」無人不知、無人不曉，

他鋒利筆刀所到之處無不赤條裸裸、遍體鱗傷，無論是鄭水萍稱的「藝評鬥士」，或李俊賢說的「黑旋風」，都暗隱了倪氏運動風格昂揚勃發的感染力。

　　一九九一年的〈西方美術‧台灣製造〉是倪再沁「吹皺一池春水」的開端，林美秀在談及此文時說道：「儘管旋風一陣，但是倪再沁帶起以坐擁南台灣，反撲台北的批判精神與邊緣精神卻值得嘉許，而其為一貫佔『弱勢』的高雄畫壇飆起的『邊緣自信』，毋庸置疑地鼓舞不少畫家士氣，相對地，也令北部畫家不得不對南部畫家改觀，另眼看待。」[6]林惺嶽亦說倪再沁這一序列的長文，「就是久居台灣美術邊陲地帶的高雄，將要展示力量，以爭奪全國美術的發言權。…是向久由台北主導的美術觀點提出挑戰。」也由此推估「由台北觀點為主控的一元化美術運動，將可能崩解轉型為全島多元化爭輝的局面。」[7]林惺嶽如是說法的思考，也出現在黃海鳴的年度評論文中；他在長篇大論的分析論述後，文章即將結束前

倪再沁 回塑者 環境行為藝術 1993。圖片提供：倪再沁。

註：
3.林惺嶽（1997），〈展望一九九二-從解構到重建〉《1992台灣美術年鑑》《雄獅美術》，收錄於該文作者《渡越驚濤駭浪的台灣美術》一書，台北：藝術家出版社，頁243。

4.同前註。

5.參考《台灣藝評檔案1990-1996：第二屆藝術評論獎》（1997），台北：帝門藝術教育基金會，頁50。

6.林美秀，〈風風雨雨過這一年〉，《民眾日報》1992年1月13日，20版。

7.同註3，頁243-244。



倪再沁 山后仔故居 90×110cm 1988-89 水墨、宣紙。圖片提供:倪再沁。

特立了一個叫「高雄成為另一個中心?」的小標,起文中便先自我撇清說「當我們說台灣怎麼樣時,實際也只是代表台北藝術圈中的某種主流聲音,它是無法類推到南部的」,「有幾支台灣最尖銳的評論筆桿、一群優秀的藝術家等,這些都足以促成他們爭取自主的發言權」[8]。此般言論,即是相應於高雄藝術生態的丕變而出現;倪再沁在這之中所扮演的關鍵角色,怎可在此書中輕易略去?

然而若僅因為倪再沁犀利的批判而注意到他,那便如瞎子摸象,以偏蓋全了。倪再沁的「運動」,還包括了他長期在地方上所做出的類似文史、環保或生態工作的實踐。他曾擔任「文化愛河促進會」的會長,積極參與、促成

了地下街的回填工程案(恢復仁愛公園)、快速道路沿愛河段案、保存愛河上游自然河段案,以及後來完成的河西路行人徒步區建議案等;文化愛河之外,還有柴山、衛武營等公園的設立…。倪再沁對地方的關懷,已然跳脫對「本土」、「在地」的偏狹思考與紙上談兵,他在許多文化施政的逆轉上,扮演著至為關鍵的角色。如此貼近土地、走入社群,實在不像美術界人士的作為;自一九九二至一九九四年間,就在一股疼惜環境和生態的熱忱驅使下,只因「感覺綠地太少、路面太多」,倪再沁竟帶著榔頭、鑿子到愛河邊的步道、公園邊的花砌,甚至到市府和警局的對街,將人行道的紅磚敲去一長排後植上綠草!如此公然地「破壞

註:
8.黃海鳴(1992年1月),〈1991年前衛藝術圈的觀察〉,《藝術家》雜誌第200期,頁258。

公物」，沒料到卻成了台灣從事環境藝術的「先驅者」。

論述筆仗、前衛創作，倪再沁的能量碰上高雄的環境和草莽性格，便如魚得水般的將自我特色展現極致。對他來說，到高雄，是天時、地利、人和；李俊賢說：「只要有倪再沁參與，沒事也會變成有事，幸好他文化素養夠，大家也就樂得『少一事不如多一事』。」[9]倪再沁於一九九五年離開高雄轉戰台中，此時卻也正好是高雄現代藝壇逐漸沉寂的開端。造成沉寂的原因很多，有社會力釋放殆盡、大環境的氣象緩和、美術館成立進入體制時代、「畫學會」疲軟、在地媒體力量衰頹等，而倪再沁的離開亦使得高雄地區的藝評熱度冷卻、分量減弱而「乏善可陳」[10]。如此說來，倪再沁等於幾乎全程參與了高雄美術的「黃金十年」（1986～1995），高雄的「黑畫」也應算上他的水墨那一份才得完全。遺漏倪再沁，等於遺漏現代高雄藝術的一大角，就算他是本書作者，也難辭此一缺略之咎。

期許：未來

殫精竭慮的「畫學會」於九〇年代末，某種程度地藉「新濱碼頭」延續香火，但作為替代空間的「新濱碼頭」畢竟資源短缺，營運的困頓和調性的掌握上都仍處在不定的狀態中，儘管活動推陳不斷，但大環境的不甚理想致使所收成效有限；高雄美術就這樣在蓬勃了十年之後沉寂了好一陣子。二〇〇二年「駁二」特區的成立，凝聚了散兵游勇的高雄藝術界，他們藉著「駁二」找到延續藝術命脈的契機。官方與民間的合作，為高雄藝術開拓了另一個新

的時代；儘管如高雄大老洪根深在駁二勉力策劃了「回歸・抽離——抹黑南方邊陲」水墨展（2002），但營運兩年來卻凝聚不出如同八〇年代末「畫學會」般的深度。

表面上看起來，光廊、貨櫃、鋼雕、駁二讓高雄藝術虎虎生風、走路有風，然而就算「貨櫃藝術節」作品現身到了總統府廣場，所換得的不過仍只是停留在觀光遊憩的位置上，對藝術內涵的深化和歷史脈絡的累積幫助不大。整體來看，進入廿一世紀的高雄藝術有著極為強大的能量，但卻缺少了安靜沉澱的力量。是媒體把我們都寵壞了吧，不只是高雄，全台灣都一樣。

居南部龍頭的高雄市，具作為觀察對象的權威性的風向指標；高雄有著完備的政經、社會和文化資源，也富含深探紮根的豐厚基礎。筆者作為高雄的子弟，在此書付梓之前仍有太多欲以增補的內容，和欲語還休的糾結情感，僅在此聊綴數語，以彰對家園濡慕渴求之萬一。

註：

9.李俊賢，〈高雄來了一個倪再沁之後〉，《中國時報》1995年7月29日，藝文版。

10.由鄭水萍提出，相關言論見〈多樣、不確定的藝評〉，同註5，頁43。

國家圖書館出版品預行編目資料

高雄現代美術誌 = Kaohsiung Modern Art
倪再沁／著. -- 初版.
-- 高雄市：高市文化局，2004〔民93〕
面；19×26公分.

ISBN 957-01-7706-3（平裝）

909.232 93011482

Kaohsiung Modern Art

高雄現代美術誌

倪再沁／著

策劃 ｜ 高雄市政府文化局
著作權人 ｜ 高雄市政府文化局
發行人 ｜ 管碧玲
企畫督導 ｜ 林朝號、歐秀卿、韓必誠
執行企畫 ｜ 林美秀
審閱委員 ｜ 陳瑞福、洪根深、陳水財
李俊賢、陳瑞文、郭文昌（依年齡序）
出版發行 ｜ 高雄市政府文化局
地址 ｜ 高雄市五福一路67號
電話 ｜ （07）222-5136

───────────────

編輯製作 ｜ 藝術家出版社
地址 ｜ 台北市重慶南路一段147號6樓
電話 ｜ （02）2371-9692～3
傳真 ｜ （02）2331-7096
總編輯 ｜ 何政廣
法律顧問 ｜ 蕭雄淋
執行主編 ｜ 王庭玫
文字編輯 ｜ 洪金禪、黃郁惠、王雅玲
美術編輯 ｜ 許志聖
製版印刷 ｜ 欣佑彩色製版印刷股份有限公司

總經銷｜ 時報文化出版企業股份有限公司
台北縣中和市連城路134巷16號
TEL：（02）2306-6842

南部區域代理｜ 吳忠南
台南市西門路一段223巷10弄26號
TEL：（06）261-7268
FAX：（06）263-7698

FAX：（04）2533-1186

初版 2004年8月31日
定價 新台幣380元

ISBN 957-01-7706-3（平裝）